Couvertures supérieure et inférieure
en couleur

GUSTAVE LARROUMET

Membre de l'Institut

PETITS PORTRAITS

ET

NOTES D'ART

PARIS

LIBRAIRIE HACHETTE ET C^{ie}

79, BOULEVARD SAINT-GERMAIN, 79

—

1897

Droits de traduction et de reproduction réservés.

Librairie HACHETTE et Cie, boulevard Saint-Germain, 79, à Paris.

BIBLIOTHÈQUE VARIÉE, IN-16, 3 FR. 50 LE VOLUME, BROCHÉ
Études sur les littératures française et étrangères

ALBERT (Paul) : *La poésie;* 9ᵉ édit. 1 vol.
— *La prose;* 8ᵉ édition. 1 vol.
— *La littérature française, des origines à la fin du XVIᵉ siècle;* 8ᵉ édition. 1 vol.
— *La littérature française au XVIIᵉ siècle;* 9ᵉ édition. 1 vol.
— *La littérature française au XVIIIᵉ siècle;* 8ᵉ édition. 1 vol.
— *La littérature française au XIXᵉ siècle; les origines du romantisme;* 6ᵉ édit. 2 vol.
— *Variétés morales et littéraires.* 1 vol.
— *Poètes et poésies;* 3ᵉ édition. 1 vol.
BERTRAND (J.), de l'Académie française : *Éloges académiques.* 1 vol.
BOSSERT (A.) : *La littérature allemande au moyen âge et les origines de l'épopée germanique;* 3ᵉ édition. 1 vol.
— *Gœthe et Schiller;* 4ᵉ édition. 1 vol.
— *Gœthe, ses précurseurs et ses contemporains;* 3ᵉ édition. 1 vol.
BRUNETIÈRE, de l'Académie française : *Études critiques sur l'histoire de la littérature française.* 5 vol.
Ouvrage couronné par l'Académie française.
— *L'évolution des genres dans l'histoire de la littérature.* 1 vol.
— *L'évolution de la poésie lyrique en France au XIXᵉ siècle;* 2ᵉ édit. 2 vol.
— *Les époques du théâtre français.* 1 vol.
CARO : *La fin du XVIIIᵉ siècle :* études et portraits; 2ᵉ édition. 2 vol.
— *Mélanges et portraits.* 2 vol.
— *Poètes et romanciers.* 1 vol.
— *Variétés littéraires.* 1 vol.
DELTOUR : *Les ennemis de Racine au XVIIᵉ siècle;* 5ᵉ édition. 1 vol.
Ouvrage couronné par l'Académie française.
DESPOIS (E.) : *Le théâtre français sous Louis XIV;* 4ᵉ édition. 1 vol.
FILON (Aug.) : *Mérimée et ses amis.* 1 vol.
GAUTHIEZ (P.) : *L'Italie du XVIᵉ siècle. L'Arétin* (1492-1556). 1 vol.
GRÉARD (Oct.), de l'Académie française : *Edmond Scherer;* 2ᵉ édit. 1 vol.
— *Prévost Paradol;* 2ᵉ édit. 1 vol.
LA BRIÈRE (L. de) : *Madame de Sévigné en Bretagne;* 2ᵉ édition. 1 vol.
Ouvrage couronné par l'Académie française.
LARROUMET (G.), de l'Institut : *Marivaux, sa vie et ses œuvres;* nouvelle édition. 1 vol.
Ouvrage couronné par l'Académie française.
— *La comédie de Molière;* 4ᵉ édition. 1 vol.
— *Études d'histoire et de critique dramatiques.* 1 vol.
— *Études de littérature et d'art.* 4 vol.
— *L'art et l'État en France.* 1 vol.
— *Petits portraits et notes d'art.* 1 vol.
LE BRETON : *Le roman au XVIIᵉ siècle.* 1 vol.
LENIENT : *La satire en France au moyen âge;* 4ᵉ édition. 1 vol.
Ouvrage couronné par l'Académie française.
— *La satire en France au XVIᵉ siècle;* 3ᵉ édition. 2 vol.

LENIENT (suite) : *La comédie en France au XVIIIᵉ siècle.* 2 vol.
— *La poésie patriotique en France au moyen âge et dans les temps modernes.* 2 v.
LICHTENBERGER : *Étude sur les poésies lyriques de Gœthe;* 2ᵉ édition. 1 vol.
Ouvrage couronné par l'Académie française.
MÉZIÈRES (A.), de l'Académie française : *Pétrarque.* 1 vol.
— *Shakespeare, ses œuvres et ses critiques;* 5ᵉ édit. 1 vol.
— *Prédécesseurs et contemporains de Shakespeare;* 4ᵉ édition. 1 vol.
— *Contemporains et successeurs de Shakespeare;* 3ᵉ édition. 1 vol.
Ouvrages couronnés par l'Académie française.
— *En France : XVIIIᵉ et XIXᵉ siècles;* 2ᵉ éd.
— *Hors de France :* Italie, Espagne, Angleterre, Grèce moderne; 2ᵉ éd. 1 vol.
— *Vie de Mirabeau.* 1 vol.
— *Gœthe, les œuvres expliquées par la vie.* 2 vol.
MONTÉGUT (E.) : *Poètes et artistes de l'Italie.* 1 vol.
— *Types littéraires et fantaisies esthétiques.* 1 vol.
— *Essais sur la littérature anglaise.* 1 vol.
— *Nos morts contemporains.* 2 vol.
— *Les écrivains modernes de l'Angleterre.* 3 vol.
— *Livres et âmes des pays d'Orient.* 1 vol.
— *Choses du Nord et du Midi.* 1 vol.
— *Mélanges critiques.* 1 vol.
— *Dramaturges et romanciers.* 1 vol.
— *Heures de lecture d'un critique.* 1 vol.
— *Esquisses littéraires.* 1 vol.
PARIS (G.), de l'Académie française : *La poésie du moyen âge* (1ʳᵉ et 2ᵉ séries). 2 v.
PELLISSIER : *Le mouvement littéraire au XIXᵉ siècle;* 4ᵉ édit. 1 vol.
PRÉVOST-PARADOL : *Études sur les moralistes français,* 8ᵉ édition. 1 vol.
RICARDOU (A.) : *La critique littéraire.* 1 vol.
RITTER (E.) : *La famille de la jeunesse J.-J. Rousseau.* 1 vol.
SAINTE-BEUVE : *Port-Royal;* 5ᵉ éd. 7 vol.
STAPFER (P.) : *Molière et Shakespeare.*
Ouvrage couronné par l'Académie française.
— *Des réputations littéraires.* 1 vol.
— *La famille et les amis de Montaigne.*
TAINE (H.), de l'Académie française : *Histoire de la littérature anglaise;* 9ᵉ éd. 5 vol.
— *La Fontaine et ses fables;* 13ᵉ édit. 1 vol.
— *Essais de critique et d'histoire;* 7ᵉ édit.
— *Nouveaux Essais de critique et d'histoire;* 6ᵉ édit. 1 vol.
— *Derniers essais de critique et d'histoire.*
TEXTE (J.) : *J.-J. Rousseau et les origines du cosmopolitisme littéraire.*
Ouvrage couronné par l'Académie française.
WALLON, de l'Institut : *Éloges académiques.* 2 vol.

Coulommiers. — Imp. PAUL BRODARD. — 1-97

PETITS PORTRAITS

ET

NOTES D'ART

OUVRAGES DU MÊME AUTEUR

PUBLIÉS PAR LA LIBRAIRIE HACHETTE ET Cie

MARIVAUX, SA VIE ET SES OEUVRES, d'après de nouveaux documents, avec deux portraits; 3° édit. 1 vol. in-16, br. 3 fr. 50
<div style="text-align:center">Ouvrage couronné par l'Académie française.</div>

LA COMÉDIE DE MOLIÈRE, l'auteur et le milieu; 4° édition. 1 vol. in-16, broché. 3 fr. 50

L'ART ET L'ÉTAT EN FRANCE. 1 vol. in-16, broché. 3 fr. 50

ÉTUDES D'HISTOIRE ET DE CRITIQUE DRAMATIQUES. 1 vol. in-16, broché. 3 fr. 50

 Œdipe-roi et la tragédie de Sophocle. — La comédie au moyen âge. — De Molière à Marivaux. — Shakespeare et le théâtre français. — Beaumarchais : l'homme et l'œuvre. — Le théâtre et la morale. — Les comédiens et les mœurs. — Les théâtres de Paris : troupes et genres.

ÉTUDES DE LITTÉRATURE ET D'ART. 1 vol. in-16, broché. 3 fr. 50

 Somaize et la société précieuse. — Le public et les écrivains au XVII° siècle. — Le XVIII° siècle et la critique contemporaine. — Adrienne Lecouvreur. — Les origines françaises du romantisme. — L'Académie des Beaux-Arts et les anciennes académies. — La peinture française et les chefs d'école. — Le centenaire de Scribe. — Le prince Napoléon. — M. F. Brunetière.

NOUVELLES ÉTUDES DE LITTÉRATURE ET D'ART. 1 vol. in-16, broché. 3 fr. 50

 L'art avant Louis XIV. — La vieille Sorbonne. — Racine. — Lamartine. — J.-J. Weiss. — H. Taine. — M. Émile Zola. — M. Jules Lemaître. — A propos des Salons. — Napoléon Ier et l'opinion. — Meissonier. — M. E. Frémiet. — En Danemark. — Ibsen et l'Ibsénisme. — M. C. Lombroso. — M. Max Nordau.

ÉTUDES DE LITTÉRATURE ET D'ART, troisième série. 1 vol. in-16, broché. 3 fr. 50

 Le théâtre d'Orange. — Bernard Palissy. — Watteau. — Victor Hugo. — M. Alexandre Dumas. — M. François Coppée. — M. Paul Bourget. — M. Anatole France. — M. Marcel Prévost. — MM. P. Déroulède, A. Dorchain, P. de Nolhac. — Conférences et conférenciers. — M. Puvis de Chavannes. — L'art décoratif au XIX° siècle. — La Jeunesse et la Science.

ÉTUDES DE LITTÉRATURE ET D'ART, quatrième série. 1 vol. in-16, broché. 3 fr. 50

 M. Edmond de Goncourt. — M. Alphonse Daudet. — Pierre Loti. — Art Roë. — M. Paul Hervieu. — Thoré. — Castagnary. — M. Gustave Moreau. — M. Jules Breton. — Impressions de Hollande. — Impressions d'Italie. — M. G. d'Annunzio.

<div style="text-align:center">Coulommiers. — Imp. PAUL BRODARD. — 1006-96.</div>

GUSTAVE LARROUMET

Membre de l'Institut

PETITS PORTRAITS

ET

NOTES D'ART

PARIS
LIBRAIRIE HACHETTE ET Cie
79, BOULEVARD SAINT-GERMAIN, 79

1897

Droits de traduction et de reproduction réservés.

PETITS PORTRAITS

ET

NOTES D'ART

LE CARDINAL DE RICHELIEU

dans la Littérature et l'Art.

Le fondateur de l'Académie française et le restaurateur de la Sorbonne n'a pas eu, pendant la plus grande partie de notre siècle, à se louer de la littérature. Poètes, romanciers et historiens se montraient également sévères pour le cardinal de Richelieu. Son nom plane sur la *Marion de Lorme* de Victor Hugo comme un cauchemar de cruauté; le reflet de sa robe rouge est comme la lumière du drame; au dernier acte, la terreur du dénouement est obtenue par ces seuls mots qu'il laisse tomber du fond de sa litière : « Pas de grâce! »

tandis que Marion désigne le sinistre cortège à l'horreur populaire :

> Regardez tous, voilà l'homme rouge qui passe.

Alfred de Vigny sacrifie Richelieu à l'équivoque et brillant Cinq-Mars. Entre le politique qui travaille à faire la France et l'écervelé qui n'a d'autre mobile que sa vanité, il est injustement sévère pour le premier, inutilement partial pour le second. Le bon Dumas, s'il ne traite pas Richelieu avec la même désinvolture que Mazarin et s'il ne va pas jusqu'à déguiser ce grand Français en fantoche de comédie italienne, le fait berner par son d'Artagnan. Michelet est trop historien pour ne pas admirer un tel homme et son œuvre, mais il ne l'aime pas. Dans le superbe portrait qu'il développe à travers deux volumes de son *Histoire de France*, l'admiration alterne avec l'invective et les plus grands éloges avec les plus graves accusations. Il est partagé entre l'antipathie personnelle et le désir supérieur de la justice. S'il montre « la grandeur visible de son âme et sa forte volonté, l'immensité de son labeur, la dignité sinistre de sa fière attitude », il le juge « un fourbe de génie, qui fit notre vaine balance européenne et l'équilibre entre les morts ».

C'est que Richelieu, maltraité par ses contemporains pour avoir subordonné les intérêts privés à ceux du roi et de la France, est entré dans la littérature contemporaine à un moment défavorable. Il représentait l'ancien régime et l'autorité aux yeux

d'un temps qui fondait le nouveau et adorait la liberté; il incarnait l'âge mûr et la raison aux prises avec la jeunesse et l'amour; il réunissait en sa personne tout ce que n'aimait pas le lyrisme romantique, et notamment le sacrifice de l'individu à l'État.

En outre, chacun de ceux qui, de 1826 à 1860, l'ont fait agir dans la fiction ou la réalité avait contre lui des motifs personnels d'animosité ou d'injustice. Victor Hugo, après sa jeunesse légitimiste, quittait la cause des rois pour celle du peuple. Vigny, gentilhomme, se devait à lui-même de venger la noblesse sur celui qui avait abattu l'orgueil des grands. Pour Dumas, Richelieu n'avait rien d'un personnage de roman : il était moins « sympathique » qu'un cadet de Gascogne ou même qu'Anne d'Autriche, reine amoureuse et faible femme. Pour Michelet, Armand du Plessis, cardinal-duc de Richelieu, était un noble et un prêtre, un homme qui avait écrit : « Tous les politiques sont d'accord que, si les peuples étoient trop à leur aise, il seroit impossible de les contenir dans les règles de leur devoir. » Aux yeux de tous, il avait des torts envers la littérature, car s'il avait protégé et pensionné des poètes, voire honoré Chapelain, il était le persécuteur du *Cid* et de Corneille.

<center>* *
*</center>

La reconnaissance due à Richelieu par les hommes de lettres ne s'était donc guère marquée

pendant deux siècles que par des compliments de pure convenance dans les discours prononcés à l'Académie française. Et voilà que, peu à peu, la justice a commencé pour lui. A mesure que le romantisme perdait ses illusions et que l'histoire prenait conscience de ses méthodes, ce lent travail tournait au profit du grand cardinal. Plus de justice rétrospective pour l'ancienne France, une idée plus nette des dons et du labeur qui font les hommes d'État, la connaissance des pièces originales, lui préparaient une réparation. A cette heure il est populaire parmi les écrivains, et un monument de vérité s'élève en son honneur. Alexandre Dumas fils, entrant à l'Académie française, en 1875, prenait parti pour Richelieu contre Corneille, dans un paradoxe qui contient une grande part de vérité. En 1879, Renan se donnait le plaisir piquant de renouer à son sujet la tradition académique et de commencer son discours de réception par : « Ce grand cardinal de Richelieu... » En 1894, M. Brunetière saisissait avec bonheur l'occasion « de ramener dans un discours académique l'éloge autrefois obligatoire ». En ce moment, un ministre qui s'est préparé par l'histoire à la politique, M. Hanotaux, poursuit une *Histoire du cardinal de Richelieu*, solide et pleine, d'une élégance forte et sobre, digne de son double objet, Richelieu et la France.

Le théâtre, qui ne précède jamais les mouvements d'opinion, mais qui les suit et les accélère, ne pouvait manquer de se régler en cette affaire sur la littérature générale. Ne fût-ce que par réaction

contre le romantisme, l'école du bon sens se devait à elle-même de présenter un Richelieu moins sinistre et de faire luire un rayon de beauté morale sur un personnage autour duquel le drame avait épaissi la noirceur des troisièmes rôles. Dès 1852, Émile Augier, dans sa *Diane*, montrait Richelieu très noble devant Louis XIII et d'une clémence grandiose. Malheureusement, il parlait en de médiocres vers. Plus près de nous, un petit indice que Richelieu gagnait dans la littérature, c'est l'à-propos *Corneille et Richelieu*, de M. Émile Moreau, que la Comédie-Française représentait en 1883 pour l'anniversaire de Corneille. Dans cette ingénieuse et jolie pièce, qui demeura plusieurs années au répertoire, contrairement à l'usage, le poète et le cardinal étaient présentés au public sous un aspect presque aussi favorable pour le second que pour le premier. Vingt ans avant, il eût fallu sacrifier le cardinal au poète.

Il était temps que cette injustice envers la mémoire de Richelieu prît fin. Ses causes étaient mesquines et sa persistance serait devenue fâcheuse pour un pays qui doit au ministre de Louis XIII une part considérable de sa force et de sa gloire. Richelieu appartient à la race des plus grands hommes. Il est le premier de nos hommes d'État parmi ceux qui n'ont pas régné.

Le trait dominant de sa nature, c'est l'ambition, une ambition haute et noble, qui plie son égoïsme à un grand dessein d'intérêt général. Ce dessein, on le connaît assez, et il l'a défini lui-même avec la concision souveraine qu'il trouvait quand il fallait : « Je promis à Votre Majesté, écrivait-il à Louis XIII, d'employer toute mon industrie et toute l'autorité qu'il lui plaisoit de me donner pour ruiner le parti huguenot, rabaisser l'orgueil des grands, et relever son nom dans les nations étrangères au point où il devoit être. » Cette promesse, il l'a tenue, et, chose rare pour les hommes d'État, l'histoire a homologué les termes mêmes de son programme. A son lit de mort, il avait le droit de répondre à la question : « Pardonnez-vous à vos ennemis ? — Je n'en ai jamais eu d'autres que ceux de l'État. »

Centralisateur, il avait vu nettement ce qu'exigeait l'intérêt de la France, ce que lui imposaient ses origines, sa tradition, son caractère, sa situation géographique. En préparant l'apogée de l'ancien régime avec Louis XIV, il faisait pour la royauté ce que la Convention fera un siècle et demi plus tard pour la démocratie. Prêtre, il avait la foi et ne rabaissait pas la pourpre romaine aux bas usages auxquels Mazarin l'avilira. Il disait : « Je vais droit à mon but, je fauche tout et couvre tout de ma

robe rouge. » Mais ce but était élevé, ces destructions salutaires, et les ruines qu'il couvrait de son manteau couleur de sang formaient les assises d'un grand édifice. Il ne craignait pas de mener vivement la guerre contre le pape; il fortifiait les libertés de l'Église gallicane. Gentilhomme, il abaissait une noblesse factieuse, mais il croyait à l'utilité et à la légitimité des rangs. S'il eût été plus libre de préjugés et plus favorable au peuple, qu'il traita durement, par besoin d'argent et dessein politique, il eût ébranlé avant l'heure l'édifice de la vieille France et il voulait le fortifier. Cet ébranlement, d'autres le produiront quand le temps sera venu. En attendant, Richelieu complète notre pays, lui donne quatre provinces, dont l'Alsace, et ne laisse à Louis XIV, comme acquisition essentielle de territoire à faire encore, que la Flandre et la Franche-Comté.

Ministre, il n'a pas seulement toutes les grandes qualités d'un chef d'État. Il possède par surcroît l'habileté qui lui permet de déjouer les intrigues, et, contre les jalousies, les intérêts privés, la méchanceté, l'esprit de révolte, tous les vices des cours, lui permet de parer les coups, d'en porter de terribles et de garder pendant vingt ans « ces quatre pieds carrés du cabinet du roi, plus difficiles à conquérir que tous les champs de bataille de l'Europe ». Cette conquête suffisait à l'activité de la plupart des ministres; il lui reste assez de temps et de force pour accomplir son œuvre royale et nationale.

Aucune tâche ne le trouve inférieur à ce qu'elle exige. Devant la Rochelle, il est général, ingénieur, amiral. Son activité, traversée par la maladie, est prodigieuse; sa fermeté contre la souffrance revêt une grandeur tragique, ainsi dans son entrevue avec Louis XIII, au château de Tarascon, lorsque le roi et son ministre, trop faibles pour se tenir debout et couchés l'un près de l'autre, traitent dans cette posture les affaires de l'État; ainsi son voyage sur le Rhône, traînant à sa suite Cinq-Mars et de Thou; ainsi, avant de mourir, son retour à Paris, porté en litière sur les épaules de ses gardes.

Il a même des qualités dont il aurait pu se passer : il est désintéressé, au siècle de Concini, de Mazarin et de Fouquet.

L'homme est vraiment un homme, avec un cœur d'homme et des faiblesses qui le rapprochent de l'humanité moyenne. Il a ses deux romans, Marie de Médicis et la duchesse d'Aiguillon. Il est bon dans son particulier; il inspire l'affection à ceux qui l'approchent. Il aime les lettres, et si *Mirame* est fausse et fade comme la mode qu'elle suivait, l'auteur n'a rien d'un Trissotin. Il persécute le *Cid* par nécessité politique, mais, au demeurant, il ne montre aucune jalousie contre Corneille, et, à plusieurs reprises, il le traite grandement.

Comme défaut, il a ceux de ses qualités et de son rôle. Cet ambitieux entouré d'ennemis est ombrageux et susceptible. Il est arrogant après la victoire; il s'acharne inutilement contre ses ennemis vaincus. Il est triste de cette profonde tristesse qui envahit

peu à peu tous ceux qui agissent, sans être uniquement des hommes d'action à qui suffit le bonheur de l'activité.

⁂

Si l'art a de grandes infériorités sur les lettres, il a cet avantage que, dispensé de discuter et de raisonner, il évite les erreurs de jugement. Il lui suffit, pour être vrai, de représenter ce qu'il voit. Maltraité par les romanciers, les poètes et les historiens, Richelieu a trouvé beaucoup plus de justice chez les sculpteurs et les peintres, qui ne se sont pas inquiétés de pénétrer son âme, mais simplement de le montrer tel qu'il leur apparaissait.

Il y a des hommes dont l'aspect physique sollicite l'art, et d'autres qui le repoussent. L'histoire de Richelieu le présente dans des attitudes et des costumes faits pour tenter les peintres. D'abord la pourpre romaine, qui allait si bien à ce corps maigre et à ce visage pâle.

Richelieu fut aussi une figure originale de général et de cavalier. Il devait offrir une beauté grandiose et triste, en habit de guerre, sur la digue de la Rochelle ou au seuil de cette petite maison, au bord de la mer, qu'il habitait pendant le siège, solitaire et dirigeant tout. Voyez-le encore dans ce joli portrait à la plume de Pontis, en Italie, au passage de la Doire. « Il étoit revêtu d'une cuirasse de couleur d'eau et d'un habit de couleur de feuille morte sur lequel il y avoit une broderie d'or. Il

avoit une belle plume autour de son chapeau. Deux pages marchoient devant lui à cheval, dont l'un portoit ses gantelets, l'autre son habillement de tête. Deux autres pages marchoient à ses côtés et tenoient chacun par la bride un coureur de grand prix; derrière lui étoit le capitaine de ses gardes. Il passa en cet équipage la rivière de Doire, à cheval, ayant l'épée au côté et deux pistolets à l'arçon de sa selle, et lorsqu'il fut passé à l'autre bord, il fit cent fois voltiger son cheval devant l'armée, comme s'il eût pris plaisir à faire voir qu'il savoit quelque chose dans cet exercice. »

Le jour de l'inauguration du théâtre qu'il avait fait construire au Palais Cardinal, pour la représentation de *Mirame*, le 14 janvier 1641, moins de deux ans avant sa mort, il se montrait encore galant et magnifique, lorsque, assisté par M. de Valençay, évêque de Chartres, il recevait le roi et la cour, faisant manœuvrer d'un coup d'œil les vingt-quatre pages qui offraient la collation, sous le commandement de l'évêque. Ce jour-là, l'homme de lettres primait l'homme d'État. Il y avait des conspirateurs dans la salle, et l'un d'eux, Campion, écrivait à son maître, le comte de Soissons : « Je me suis trouvé assis près de Monsieur le Cardinal, qui avoit tant d'attention au récit de sa comédie qu'il ne pensoit qu'à s'admirer soi-même en son propre ouvrage. »

Entre ces divers aspects, les artistes du xviie siècle ont naturellement choisi celui que nous appellerions aujourd'hui l'aspect officiel : Richelieu prince de l'Église et ministre. De son vivant, Warin avait

modelé d'après lui un buste célèbre et gravé une médaille qui est un chef-d'œuvre. Cinquante ans après sa mort, Girardon, en lui élevant, d'après les plans de Lebrun, le pompeux tombeau sur lequel il expire, soutenu par la Religion et pleuré par l'Histoire, lui rendait un hommage quelque peu théâtral, mais, somme toute, digne de sa mémoire.

Malgré le caractère trop peu expressif de la tête, Girardon s'était inspiré d'une toile maîtresse, le portrait peint par Philippe de Champaigne, qui se trouve au Louvre, dans le Salon carré.

Champaigne, né à Bruxelles, appartient géographiquement à l'école flamande. Cependant il est Français, car il s'est formé dans notre pays et s'est pénétré de son esprit; il a peint en français des modèles français. Ami fervent de Port-Royal, il a pensé et senti comme les solitaires de la pieuse maison; il a eu dans son art la probité sérieuse, l'énergie mesurée, l'élévation morale qu'ils avaient dans la littérature. Sa peinture est janséniste, avec plus de vigueur expressive que n'en daignaient montrer ces moralistes dédaigneux de l'éclat. Et il est curieux de remarquer, à ce sujet, que la même pays étranger ait contribué pour une si large part à ces deux choses françaises, la peinture de Philippe de Champaigne et, avec Jansénius, à la doctrine de Port-Royal.

Champaigne était porté par sa foi vers la peinture religieuse, et sa réputation lui fit exécuter de nombreuses décorations dans les palais et les châteaux; comme fond de nature, c'était un réaliste, épris de

vérité directe et respectueux de la nature, mais tempérant la joie de la couleur et le prestige de la forme par le sérieux de la pensée et la discipline morale. Aussi a-t-il excellé dans le portrait, et, devant la postérité, il vaut surtout par là. Avec quelques beaux Christs en croix, où l'imagination et la richesse décorative n'avaient rien à faire, son œuvre consiste essentiellement dans cette suite de portraits, où il y a deux chefs-d'œuvre, les *Deux Religieuses de Port-Royal*, — la mère Arnault et la fille du peintre, — et le *Cardinal de Richelieu*.

Michelet avait longuement regardé celui-ci, et il était parti de cette contemplation pour tracer lui-même le portrait du grand cardinal. Il a marqué les mérites du peintre avec une justesse vigoureuse et loué en artiste cette « couleur très bonne, mais mesurée dans la vérité vraie ». Pour l'impression morale, il a surtout traduit celle qu'il éprouvait lui-même, en faisant parler « ce sphinx en robe rouge », ce « fantôme à barbe grise, à l'œil gris terne, aux fines mains maigres ». Le simple spectateur ne voit dans cette tête au large front, aux yeux brûlants, au nez long et droit, aux lèvres serrées sous la fine moustache, au menton aiguisé par la barbiche, que le génie, la volonté et la tristesse, la double tristesse de la souffrance sans répit et du labeur sans repos. L'attitude, marchante et glissante, est d'une noblesse sans égale; le geste de la main, qui accueille et ordonne, est une observation de génie. L'arrangement est noble et simple, sous les plis de la pourpre traversée par le blanc du rochet et le bleu du Saint-

Esprit. L'ensemble forme une symphonie en rouge, où le brillant de la soie et la matité du drap, dans leurs tonalités apaisées, produisent une harmonie savante et simple. Jamais la plus brillante et la plus pompeuse des couleurs n'a été traitée avec une maîtrise plus sobre.

Entre la précision de Clouet et la richesse de Rigault, l'art de Philippe de Champaigne a doté l'école française d'une série de portraits où les qualités les plus essentielles peut-être de notre génie national — finesse et mesure — ont fixé l'esprit d'un temps et un état de l'âme française. Ce contemporain de Richelieu, de Corneille et de Descartes est aussi Français qu'eux. Et il n'a pas laissé d'œuvre plus française que le portrait du cardinal.

*
* *

Richelieu devait avoir son image dans la nouvelle Sorbonne. Quoique désormais « l'Université de Paris » ressemble peu à la pensée qui avait inspiré le fondateur et restaurateur des « Collège et Maison de Sorbonne », c'est pour elle un honneur que l'action de Richelieu compte dans son histoire. Elle ne l'a pas oublié. Au pourtour du grand amphithéâtre, une belle statue du cardinal assis, par M. Alfred Lanson, est une des six qui représentent, selon l'expression de l'architecte du monument, M. Nénot, « les grands ancêtres » de l'institution. Dans l'atrium du premier étage, M. François Fla-

meng a représenté « Richelieu posant la première pierre de l'église de la Sorbonne, le 1ᵉʳ mai 1635, en présence de l'architecte Lemercier ». Cette peinture répond à son objet : elle est décorative et de bel effet. Quant au cardinal, il est sacrifié à son entourage : debout au second plan, à l'état de silhouette, il laisse le premier aux ouvriers, et derrière lui le panorama pittoresque du vieux Paris détourne l'attention.

Pour que le grand cardinal reçût dans le palais universitaire toute la place qui lui revient, je souhaiterais qu'il fût donné suite à un projet de statue dont la maquette a été établie par M. Henri Allouard L'artiste représente le cardinal debout, et il traduit par un geste superbe le mot historique rappelé plus haut : Richelieu tient un large pan de sa robe rouge, prêt à l'étendre sur l'œuvre commencée. Si cette statue est exécutée, elle sera dressée dans la cour d'honneur du nouvel édifice, isolée et haute, devant l'église où repose la tête du cardinal, seul reste de son corps jeté à la voirie pendant la Révolution. C'est là son attitude et sa place.

<div style="text-align:right">4 juillet 1896.</div>

CHARDIN

Et « le Bénédicité ».

———

La vie familière de la bourgeoisie et du peuple avait eu sa part dans l'art français, pendant la première moitié du xviie siècle, avec les tableaux des frères Le Nain et les gravures d'Abraham Bosse. Elle l'avait perdue lorsque l'art, sous Louis XIV, s'était porté vers l'exaltation de la pompe royale et l'imitation académique de l'antiquité et de l'Italie. Avec l'élargissement contemporain du goût français, il serait facile de déplorer ce dédain aristocratique de la simple vérité ou même de dire leur fait à Louis XIV et aux académies. Il est plus rationnel de le comprendre. Il eût certes mieux valu que toutes les classes de la société eussent leur place dans l'art. Mais ce n'était pas possible. Une force plus grande que toutes les théories, la marche de la civilisation française, pliait l'art pendant un demi-siècle à l'observation exclusive de la vie aristocratique.

Le déclin de la monarchie et de la noblesse com-

mence avant même la mort de Louis XIV et ramène peu à peu les artistes d'abord aux sujets moins pompeux, puis au réalisme populaire. Lorsque Watteau prend ses modèles chez les comédiens italiens et fait sortir de cette observation modeste un rêve de poésie et de vérité, il prépare à sa manière la rentrée des humbles et des petits dans l'art. Malgré leurs habits de soie brillante, ces amoureux et ces coquettes, ces valets et ces suivantes ne sont ni des héros ni des princes. Leurs jeux tiennent à la vie moyenne par l'humilité de leur condition. Mais le génie du peintre ne les transfigure par la fantaisie qu'à l'aide d'une observation attentive.

L'influence de Watteau va dominer toute la peinture du siècle. Tandis que, par Boucher et Fragonard, elle continue l'évocation de l'élégance et du plaisir, elle a sa part dans la représentation des existences modestes, qui commence timidement avec Jeaurat. Celui-ci, encore respectueux de la mythologie et de l'histoire, traite les scènes de la vie familière avec les souvenirs de la Fable; il se préoccupe de conserver dans le genre une tenue conventionnelle et d'élever la bourgeoisie jusqu'à la vie élégante, mais, somme toute, il renouvelle les sujets et élargit l'observation en la rapprochant de la vie commune.

*
* *

Cette peinture nouvelle trouve un maître en Chardin. Avec lui non seulement elle reprend

toute sa place dans l'art français, mais elle finit par reléguer au second plan la mythologie et l'histoire. Après Greuze, qui mettra les grands sentiments à la portée des humbles, comme le mélodrame faisait avec les douleurs tragiques, le genre bourgeois et populaire suivra l'ascension croissante du peuple et de la bourgeoisie. Les retours des genres nobles ne prévaudront pas contre lui.

Le contenu et le factice ne manqueront pas plus dans cette évolution que dans les genres antérieurs; elle aussi tombera dans l'excès et les exclusions fâcheuses. En attendant, avec Chardin les sujets nouveaux ne s'inspirent que de la vérité et ils sont servis par un talent de premier ordre. C'est là ce qui importe, surtout en art. Les systèmes et les théories n'y ont jamais qu'une importance secondaire; dans le domaine de la forme, la valeur de l'exécution domine tout. Il arrive, en littérature, que l'élévation des idées générales et la noblesse des genres augmentent grandement la portée des œuvres. En peinture et en sculpture, il y a, comme ailleurs, une hiérarchie des genres, mais, entre les œuvres, il n'y a d'autres rangs que leur valeur propre. L'*Indifférent* ou la *Finette* de Watteau laissent fort loin derrière eux les grandes allégories de Lebrun, et un chaudron de Chardin égale ou même surpasse tout ce qu'a produit dans le même temps la peinture mythologique, religieuse et historique.

Diderot disait de Chardin : « Cet homme est le premier coloriste des Salons, et, peut-être, un des

premiers coloristes de la peinture. » La postérité a supprimé le *peut-être*. Les idées et l'esprit n'ont jamais manqué dans la peinture française; le sens de la couleur y est plus rare. Que de peintres ont su combiner des scènes et raconter des anecdotes auxquels manque le charme propre de la lumière vibrant sur la variété des teintes! Chardin est avant tout un beau peintre. Ce qui l'attire dans les objets, c'est leur aspect, et ce qu'il rend, c'est leur valeur propre dans la nature. Il le fait avec une souplesse et une variété de touche, une solidité de pâte, une harmonie de tons où l'on ne sait qu'admirer le plus, la vigueur hardie ou la souplesse aisée des moyens. Il aime la nature d'un grand amour, et chez elle, comme dans l'activité humaine, rien ne lui semble indigne d'être reproduit. Son talent est, par définition, dans son œil et dans sa main.

Chardin ne serait pas Français et Parisien, si ce talent n'était aussi dans son esprit. Car si l'esprit, en peinture, vient après le sens de la couleur, il ne faut pas le dédaigner, et notre art lui doit plus qu'en aucun autre pays. Le tout est de lui faire sa place et de ne pas lui demander ce qui s'obtient par d'autres moyens. La nature morale de Chardin était pétrie de cette naïveté et de cette finesse qui sont le fond du caractère parisien. Il est bonhomme et observateur, à la façon de La Fontaine, « Français entre les Français ».

Cette rare union du sens de la forme et de l'esprit qui s'insinue et joue en tout sujet explique l'origi-

nalité de Chardin. Il fait songer à ces Hollandais que dédaignait Louis XIV; il a comme eux l'amour de la couleur pour elle-même et de la touche libre; mais, en traitant comme eux les scènes de la vie intime en de modestes intérieurs, il y met ce qui appartient à la France : la mesure dans l'ironie ou l'attendrissement, la délicatesse naturelle, l'élégance sans apprêt.

Chardin aime sa ville, son quartier et sa maison, les mœurs à demi bourgeoises et à demi populaires qui sont les siennes, les objets et les spectacles au milieu desquels s'écoule son existence. Sauf la rudesse et l'impatience, il peint ce que, seul dans la grande littérature du siècle précédent, Molière avait exprimé par le caractère de Mme Jourdain : la bonne humeur sensée et cordiale. Chardin nous introduit dans les intérieurs où la vie est modeste et gaie, où les caractères sont ouverts et francs. Il en représente le cadre et les accessoires avec une vérité fine et une vigueur sobre. Ses natures mortes sont des chefs-d'œuvre. Elles le sont au point de faire tort, dans l'opinion commune, aux êtres animés qui vivent dans ces milieux. Le peintre de la *Raie* est incomparable; il n'a d'égal que le pastelliste que fut Chardin dans la dernière partie de sa carrière.

* *
*

Le peintre du *Bénédicité* les vaut tous deux. Chez lui, la composition égale la touche. Entre ses

tableaux de mœurs bourgeoises, celui-ci est le plus typique et le plus complet. Il est typique par le sentiment qui s'en dégage : on y respire l'atmosphère de la bourgeoisie, on y éprouve le charme profond et doux de ses croyances, on y voit au complet la simplicité et la droiture de ses mœurs. Il est complet parce que Chardin y a placé deux de ces têtes d'enfants qu'il excelle à peindre, et qui, par l'absence de convention, l'intelligence du modèle, l'élément de fraîcheur et de vérité qu'ils introduisaient dans l'art, étaient encore des exceptions dans la peinture française. Je rappelais tout à l'heure Molière peintre des mœurs bourgeoises. Ici encore, Chardin éveille son souvenir. Dans ces petites filles, déjà fûtées et coquettes, dans ces garçonnets espiègles, vit l'âme de la race et de la classe auxquelles l'auteur du *Malade imaginaire* avait pris la petite Louison. Il n'est pas possible de trouver ces enfants ailleurs qu'à Paris, dans les quartiers où la petite bourgeoisie et le peuple se mêlent sur des frontières indécises, autour de la fontaine des Innocents et des Halles, dans les quartiers Saint-Martin et Saint-Denis.

C'est là aussi que le peintre a trouvé ces jeunes femmes, dont la simplicité est si élégante, qui, dans leur modeste costume, ont la grâce aisée et la coquetterie naturelle, dont la physionomie parle, dont l'allure est vive, le geste aisé, le sourire fin. Et ces créatures désireuses de plaire sont des ménagères accomplies; elles aiment leurs enfants et les élèvent bien; elles font régner autour d'elles l'ordre

et la propreté; elles remplissent leurs devoirs avec une vaillance simple. La Française de Paris est un être exquis, malgré ses défauts. Chardin a fixé son charme, dans un temps où elle avait déjà toutes ses qualités et où ses défauts étaient moindres qu'ils ne le sont devenus.

Le *Bénédicité* est de 1740, c'est-à-dire de la pleine maturité de Chardin. Il eut un tel succès que le peintre dut en faire cinq répétitions, dont une est restée en France; c'est la toile que Lacaze a léguée au Louvre et qui se trouve dans la salle où est réunie sa collection. La composition originale figure à son rang, en place d'honneur, dans la salle consacrée à la peinture française du xviiie siècle. Elle est délicieuse de simplicité, d'arrangement et d'expression; surtout, elle est admirable par la largeur de la touche, l'harmonie de la couleur et la finesse du clair-obscur. Dans une chambre modeste et propre, la soupe fume sur la nappe. Une jeune femme svelte, les traits fins, la physionomie sérieuse et douce, en robe grise sur laquelle tranchent le fichu et le bonnet blanc, est debout et sert deux petites filles, l'une grandelette et assise devant la table, l'autre, plus petite, installée à côté sur une chaise basse. La mère a déjà rempli l'assiette de la sœur aînée et elle tient celle de la plus jeune, mais, auparavant, il faut que celle-ci récite le *Bénédicité*. La soupe sera pour elle comme un prix de mémoire; aussi la fillette, les mains jointes et l'œil fixé sur sa mère, dit-elle avec application la vieille prière. C'est la vie bourgeoise prise sur le vif, dans une de ces

simples scènes qui se répètent tous les jours, et par cela même sont les plus caractéristiques. Cette petite toile ne respire pas seulement la simplicité de mœurs et la foi héréditaire de l'ancienne France; elle exprime une poésie pénétrante et douce, celle de l'éducation par l'amour.

La veine ainsi ouverte par Chardin ne tarira plus. Désormais, elle sera une des sources vives où puisera le génie français. En vain les changements des mœurs et des idées orienteront de nouveau la peinture vers les grandes ambitions et les vastes sujets. Après David et Delacroix, la peinture de la vie intime, non plus seulement dans la bourgeoisie, mais chez les paysans, reprendra ses droits. Avec les sujets de Chardin transportés en pleine nature, Millet élèvera le genre à la hauteur du symbole; sur ce réalisme, il fera briller le rayon de l'idéal; aux humbles, que Chardin parait de poésie, il donnera la grandeur.

5 décembre 1896.

LE PLAGIAT LITTÉRAIRE

Beaumarchais et la princesse de Conti.

Notre pays est peut-être celui où l'éducation scolaire marque les habitudes intellectuelles de l'empreinte la plus durable. Il y a, chez la plupart des Français, un collégien qui survit au collège. Écrivain ou lecteur, il se conduit comme dans une classe; il semble que l'œil du maître pèse toujours sur lui. Sa mémoire retient les préceptes auxquels l'ont plié les grammairiens et les rhéteurs; son esprit continue de les appliquer.

C'est tantôt un bien et tantôt un mal. Non seulement notre amour de la littérature et de la gloire littéraire, mais nos qualités de justesse et de mesure, notre art de la composition et notre respect de l'orthographe en tous genres nous viennent en grande partie du collège. D'autre part, nous continuons trop à faire de la littérature comme des écoliers. Nous sommes dociles aux formes consacrées et aux hiérarchies littéraires. Nos révoltes

mêmes sont souvent des révoltes d'écoliers : s'insurger violemment contre le maître, c'est encore une manière de reconnaître son autorité. Nos critiques ont volontiers « l'esprit pion » ; ils corrigent les œuvres comme des copies. Ils rangent leurs justiciables par *premiers* et *seconds* ; ils sont encore plus préoccupés de classer que de juger. Et, ce faisant, ils répondent au goût public.

Entre autres survivances de l'esprit scolaire, une des plus impérieuses consiste, dès que nous constatons une imitation, à crier comme font les écoliers au camarade peu scrupuleux : « Tu as copié ! » A moins que, par respect des modèles, nous ne lui sachions gré de faire ainsi preuve de bonnes lettres. Car, tantôt l'imitation nous paraît un cas pendable, et tantôt un titre d'honneur. Jadis, suivre et rappeler les maîtres passait pour un juste hommage et une marque de goût. Ainsi Regnard et Voltaire pouvaient reprendre les scènes et jusqu'aux propres vers de Molière et de Racine. Cela faisait l'effet d'une citation heureuse, à l'époque où l'on citait encore :

> Nous sommes tous mortels, comme dit Cicéron.

Ce que nous ne pardonnons pas, c'est l'imitation non avouée. Ceux de nos écrivains qui imitent de la sorte sont penauds ou furieux lorsqu'ils se laissent prendre la main dans le sac. Rappelez-vous Voltaire accusé d'avoir démarqué Shakespeare et voyez à cette heure M. Émile Zola se justifiant d'avoir mis son comte Muffat à l'école du sénateur d'Otway.

Et M. Sardou! et tous les auteurs dramatiques, pour peu qu'ils soient féconds et heureux! Il n'y en a pas un à qui le reproche de plagiat n'ait été adressé, avec la joie triomphante de celui qui sait ce que les autres ignorent, la fierté légitime du justicier qui dénonce le crime ou l'envie rageuse qui s'efforce de diminuer le succès.

* * *

Le plus souvent, les imitations ainsi dénoncées étaient lointaines, timides et dissimulées sous une part d'invention qui permettait de nier. En voici une qui, je crois, n'a pas encore été signalée et qui intéresse un des chefs-d'œuvre de notre répertoire les plus connus, le plus souvent représentés, les plus jeunes malgré le temps, les plus délicieux, le chef-d'œuvre peut-être de la comédie moderne, dont il fut le point de départ, le *Mariage de Figaro*. Or Beaumarchais se piquait avec raison d'être de son temps, de tout emprunter à l'expérience, de faire son théâtre avec son caractère et sa vie.

Rappelez-vous ce merveilleux second acte du *Mariage*, où Suzanne et la comtesse, enfermées avec Chérubin, font chanter sa romance au « bel oiseau bleu », l'habillent en fille et l'enferment dans un cabinet; où, le comte survenant, Chérubin saute par la fenêtre, pour sauver sa marraine; où la comtesse rassurée pousse la perfidie féminine jusqu'à la plus sereine effronterie et dit au comte : « Me suis-

je unie à vous pour être éternellement dévouée à l'abandon et à la jalousie, que vous seul osez concilier?... Un pareil outrage ne se couvre point. Je vais me retirer aux Ursulines... Les hommes sont-ils assez délicats pour distinguer l'indignation d'une âme honnête outragée d'avec la confusion qui naît d'une accusation méritée? » Et quand elle a pardonné le soupçon injurieux : « Ah! Suzon, que je suis faible! Quel exemple je te donne! On ne croira plus à la colère des femmes! »

Lisez maintenant ceci :

Crisante continuoit à aimer Florian, dont Alcandre avoit quelque soupçon ; mais, à la moindre caresse qu'elle lui faisoit, Alcandre condamnoit ses pensées comme criminelles et s'en repentoit. Il arriva un petit accident qui faillit lui en apprendre davantage ; ce fut qu'étant en une de ses maisons pour quelque entreprise qu'il avoit de ce côté-là, et étant allé à trois ou quatre lieues pour cet effet, Crisante étoit demeurée au lit, disant qu'elle se trouvoit mal, et Florian avoit feint d'aller à Tiane, qui n'étoit pas fort éloignée.

Sitôt que Alcandre fut parti, Arfure, la plus confidente des femmes de Crisante, et en qui elle avoit une entière confiance, fit entrer Florian dans un petit cabinet, dont elle seule avoit la clef; et comme Crisante se fut défaite de tout ce qui étoit dans sa chambre, son amant y fut reçu.

Alcandre, qui n'avoit pas trouvé ce qu'il avoit été chercher, revint plus tôt qu'on ne croyoit, et pensa trouver ce qu'il ne cherchoit pas ; et tout ce que put faire Florian fut d'entrer promptement dans le cabinet d'Arfure, dont la porte se trouvoit au chevet du lit de Crisante, et où il y avoit une fenêtre qui avoit vue sur un jardin.

Alcandre ne fut pas plus tôt entré qu'il demanda

Arfure pour avoir des confitures : « Que si Arfure ne se trouve, que quelqu'un vienne pour ouvrir cette porte, ou qu'on la rompe ! » Et lui-même commença à lui donner des coups. Dieu sait en quelle alarme étoient ces deux personnes si proches d'être découvertes! Crisante feignoit que ce bruit l'incommodoit fort; mais, pour cette fois, Alcandre fut sourd et continuoit à vouloir rompre cette porte. Florian, voyant qu'il n'y avoit pas d'autre remède, se jeta par la fenêtre dans le jardin, et fut si heureux que, bien qu'elle fût assez haute, il se fit fort peu de mal.

Arfure, qui s'était cachée pour n'ouvrir pas cette porte, entra aussitôt bien échauffée, s'en excusant sur ce qu'elle ne pensoit pas qu'on eût à faire d'elle. Elle alla donc quérir ce que Alcandre avait si impatiemment demandé.

Crisante, voyant qu'elle n'étoit pas découverte, reprocha mille fois à Alcandre cette façon d'agir : « Je vois bien, lui dit-elle, que vous me voulez traiter comme les autres que vous avez aimées, et que votre humeur changeante veut chercher quelque sujet de rompre avec moi, qui vous préviendrai, me retirant avec mon mari, que vous m'avez fait laisser d'autorité. Je confesse que, depuis, l'extrême passion que j'aie eue pour vous m'a fait oublier mon devoir et mon honneur, que vous payez d'inconstance, sans ombre de soupçon, dont je ne vous ai jamais donné de sujet, par pensée seulement. » Là-dessus les larmes ne manquoient pas qui mirent Alcandre en un tel désordre, qu'il lui demanda mille fois pardon, qu'il confessa avoir failli et fut longtemps, depuis, sans témoigner aucune jalousie.

Ce passage se trouve dans un roman fort oublié, *l'Histoire des amours du grand Alcandre*, publiée en 1652. Ce roman est un roman à clef. *Alcandre* désigne le roi Henri IV, le vert-galant; *Crisante*, Gabrielle d'Estrées, la belle Gabrielle; *Florian*, le

duc de Bellegarde; *Arfure*, Mlle la Rousse, suivante de la belle Gabrielle. L'auteur présumé du roman est Louise-Marguerite de Lorraine, princesse de Conti, une fort spirituelle et fort galante personne, qui avait « le devant gai ». Elle tient une grande place dans les historiettes de Tallemant des Réaux. Cherchez-y son histoire et vous ne vous ennuierez pas.

Mais avant tout, relisez *le Mariage de Figaro* et voyez si la copie n'est pas flagrante. Non seulement l'idée première, mais la conduite des scènes, les incidents, les effets, jusqu'au discours, plein d'une vertueuse indignation, que la comtesse adresse à son mari, Beaumarchais les empruntait à la princesse de Conti. Ce bourgeois sans scrupules commençait la Révolution à sa manière et à son profit, en pillant une très grande dame.

<center>⁂</center>

Je ne lui en fais pas un reproche. Je ne crois pas que ce soit faire tort à Beaumarchais que de le montrer imitateur sans préjugés. Car, s'il y a dans les *Amours du grand Alcandre* tout ce que l'on vient de voir, il n'y a rien de ce qui fait, au demeurant, la valeur et le charme du *Mariage de Figaro*. Beaumarchais, grand liseur, a lu ce roman, plusieurs fois réimprimé et encore assez répandu de son temps : l'édition que j'ai sous les yeux est de 1746. De même qu'il avait pris un peu partout les autres

éléments du *Mariage*, chez Antoine de La Salle, Molière, Scarron, Vadé, Rochon, etc., etc. — et il n'avait pas fait autrement pour *le Barbier*, — sans plus de scrupules, il a pris son bien chez la princesse de Conti. Ce qu'il n'a pris à personne, c'est l'instinct dramatique, le mouvement, l'esprit, l'art de poser les personnages et de conduire le dialogue, le sens de la vie. Et cela, c'est le génie.

Du reste, il est gentil, le récit de la princesse ; il est d'une langue excellente, la langue d'un siècle où, selon le mot de P.-L. Courier, la moindre femmelette écrivait mieux que les écrivains. Il respire cette ironie insinuante et ce ton de médisance légère, ce commérage de bon ton et ce tour gaulois s'égayant sur une histoire galante, qui, aujourd'hui encore, font lire tout le roman avec un vif agrément. Mais la pièce de Beaumarchais, cette « œuvre de démon », mais surtout ce second acte, où la femme experte et le jeune homme enfiévré de ses premiers désirs, où l'entremetteuse qui est dans toute femme, où le souffle de la plus ardente volupté et de la plus élégante corruption, où la force de la nature et de la contrainte sociale, où l'égoïsme d'un don Juan berné, la rouerie de deux fines mouches et l'héroïsme amoureux d'un enfant forment la plus neuve et la plus hardie des situations dramatiques ; cet ouvrage, comme disait Sedaine, « charmant, divertissant, plein d'un sel, d'un goût et d'une philosophie en Polichinelle à faire étouffer de rire et, depuis feu Rabelais, de joviale mémoire, le mieux fait pour distraire de leurs maux les pauvres... » —

mettons : lecteurs ! Tout cela est à Beaumarchais et n'est qu'à lui.

Il suffit à un romancier de lire un fait divers, platement raconté par un reporter, qui, souvent, aura copié le récit d'un commissaire de police, pour en tirer une œuvre de vérité humaine et d'émotion éternelle. Il suffit à un Flaubert d'apprendre par hasard l'histoire d'un médecin de campagne et de sa femme pour écrire *Madame Bovary*. De même, au théâtre, l'idée première n'est rien ; ce qui importe, c'est la mise en œuvre. Depuis qu'il y a des hommes, et qui écrivent, ils s'empruntent les uns aux autres la matière de leurs fictions. Une grande part de la littérature française n'est qu'une imitation de la littérature latine, qui imitait elle-même la littérature grecque, et nous commençons à découvrir que les Grecs, initiateurs du monde moderne, ont eux-mêmes beaucoup imité l'Orient. Comme dit l'autre, nous n'avons que « sept pauvres petits péchés capitaux pour passer le temps ». Nous n'avons aussi, pour faire de la littérature, qu'un petit nombre de passions et d'actes, toujours les mêmes et toujours nouveaux. Chaque génération les pratique et les décrit ; elle s'en console et les « purge » par l'art. Et, à mesure que les œuvres littéraires s'accumulent, elles deviennent un fonds commun d'écritures où puisent tous les écrivains.

Au théâtre surtout, genre d'autant plus borné dans ses moyens d'expression qu'il exige plus de concentration et de logique, le champ de l'invention est étroitement limité. Plusieurs fois les critiques se

sont évertués à dresser le compte des situations dramatiques; ils n'en ont trouvé qu'une quarantaine. Tout récemment, avec beaucoup d'érudition, de sens critique et d'ironie, un jeune écrivain, M. Georges Polti, en réduisait le nombre à trente-six.

Aussi tous les grands inventeurs dramatiques ont-ils été de grands imitateurs. C'est un lieu commun de rappeler que Shakespeare a pris de toutes mains. Et Molière! Quant à Beaumarchais, on vient de voir que ses critiques, depuis L. de Loménie jusqu'à M. Lintilhac, n'avaient pas fait le compte de tous ses emprunts, puisqu'ils n'ont pas relevé celui que l'on vient de voir, le plus clair, à mon sens, et le plus habile, le plus frappant de ces « heureux larcins » dont on se faisait gloire autrefois.

L'essentiel en pareil cas est, comme on l'a dit de Molière, de tuer celui que l'on dépouille et de faire disparaître le cadavre, pour qu'il n'en soit plus question. On jouera *le Mariage de Figaro* tant qu'il y aura une littérature française, et qui s'inquiète aujourd'hui du *Grand Alcandre*? Mlle de Scudéry elle-même est moins oubliée que la princesse de Conti, qui fut pourtant une bien aimable personne.

<div style="text-align:right">22 novembre 1895.</div>

BARRAS ET SES MÉMOIRES

Au point de vue moral, la valeur d'un caractère se mesure à son degré de vice ou de vertu; la psychologie, elle, ne lui demande que d'être expressif en bien ou en mal, c'est-à-dire de résumer avec force les traits épars dans une quantité de types moyens. Rares dans la vie ordinaire, les types expressifs surgissent en grand nombre dans les temps de révolutions politiques et de crises sociales. Alors, la pression des événements oblige chacun à produire toute son énergie. Ce que la vie ordinaire comprime, les circonstances exceptionnelles le développent. C'est pour cela que les époques troublées de l'histoire, si pénibles à traverser pour les contemporains, sont si attachantes à étudier de loin. En France, la Fronde et la Révolution française ont mis en pleine lumière des hommes qui, sans de telles secousses, seraient restés eux-mêmes dans l'ignorance de leurs facultés.

Lorsque ces héros du bien ou du mal se mettent à

écrire, l'intérêt de leurs récits égale souvent celui de leurs rôles. Avec eux, le mot fameux se vérifie tout à fait : au lieu d'auteurs, on rencontre des hommes. C'est ainsi qu'un intrigant, et presque un criminel, le cardinal de Retz, le « petit Catilina », est devenu un grand écrivain. Encore celui-ci, formé aux lettres par l'état ecclésiastique, prenait-il la plume d'une main exercée. Mais l'homme d'action sans littérature peut, lui aussi, faire œuvre d'écrivain, en communiquant à sa manière d'écrire les qualités qu'il appliquait aux faits. Tel fut Monluc, type d'esprit militaire et de férocité. Très inférieur à Monluc, en bien comme en mal, et aussi écrivain de moindre importance, Marbot a dû sa réputation soudaine à ce qu'il enrichissait la littérature d'un type complet, le soldat du premier Empire, et qu'il écrivait comme il s'était battu, avec entrain et bonne humeur.

Un homme d'action peut même laisser une déposition intéressante en écrivant avec gaucherie. Il lui suffit d'y mettre une nature expressive d'une âme et d'un temps. Cette bonne fortune vient d'échoir à un coquin authentique, vicieux sans grandeur, docile aux faits et de facultés médiocres, mais placé en telle lumière et mêlé à de tels événements qu'il explique à lui seul beaucoup de caractères et d'existences. Je veux parler du vicomte de Barras, officier de l'ancien régime, membre des Assemblées révolutionnaires, général de guerre civile, concussionnaire insigne, débauché fameux et l'un des directeurs de la République française.

*
* *

Ses Mémoires paraissent en ce moment, accompagnés par leur éditeur, M. George Duruy, d'un travail critique qui est un modèle du genre, par la loyauté des renseignements et la clarté des discussions [1]. Barras ne les a pas lui-même composés tout entiers, et c'est dommage, mais ils sont tels qu'il les a voulus. Parmi tous ceux que nous ont laissés la Révolution et l'Empire, il y en a de mieux écrits et de plus habiles. Il n'y en a guère de plus importants par eux-mêmes, ni d'aussi sincères, malgré le but d'apologie que poursuivait l'auteur. Très rarement on surprend Barras en flagrant délit de mensonge ou même d'arrangement. En ce cas, c'est la passion qui le trompe lui-même et non lui qui altère sciemment la vérité. Il n'y en a pas, surtout, qui donnent de leur auteur un portrait plus fidèle, et ceci va plaisamment contre le but de l'auteur, qui voulait se montrer en beau et se laisse voir tel qu'il est.

Issu de bonne noblesse provençale, et fort vaniteux de son origine, brave et doué d'un instinct de la guerre qu'il saura prouver, à Toulon et à Paris, Barras était entré tout jeune dans l'armée et avait fait campagne aux Indes. Venu en congé à Paris, il avait aussitôt pris goût à la vie de plaisir et donné

[1]. Voir, entre tous les articles suscités par cette publication, la discussion serrée et courtoise de M. F.-A. AULARD, dans la *Révolution française* du 14 juillet 1895.

sa démission, sous prétexte de désaccord avec son ministre, en réalité pour faire la fête. Il aimait les femmes et leur laissait de bons souvenirs; aussi avait-il déjà beaucoup de succès auprès d'elles. Il aimait l'argent, et en attendant de s'en procurer par le trafic de son influence ou la disposition des caisses publiques, il vivait de ce que lui envoyait une vieille parente. Entre autres fréquentations, on le voit à cette époque lié avec le couple Lamotte, qui combina l'affaire du Collier.

Lorsque la Révolution éclate, elle trouve Barras tout prêt à s'y jeter. Ce n'est certes pas un passionné de réformes, un de ces hommes à idéal qui veulent travailler au bien public d'après un système à eux. Ce n'est même pas un homme d'action qui aime agir pour agir. Il veut faire sa fortune, moins par ambition que par désir de jouissance. Il a du courage, du flair, de l'habileté, de l'activité, l'intelligence souple et vive du Provençal, quelque aptitude aux affaires. Il n'est pas méchant, mais il n'a de scrupules d'aucun genre; il fera du bien par goût, ou même par préférence, du mal par intérêt et sans remords.

Des hommes de sa caste, beaucoup sont acquis aux idées nouvelles et les servent contre leur intérêt personnel. Les uns, comme La Fayette, amoureux de popularité, mais épris de liberté, se mettront à la tête du mouvement et, avec un mélange de générosité et de maladresse, essayeront de le diriger en le modérant. D'autres, comme Custine, par une décision fort méritoire chez des hommes de leur ordre, placés entre le Roi et la France, choisiront la France

et serviront dans les armées nationales. Je prends à dessein parmi les soldats. Barras, noble d'épée, ne songe pas plus à défendre le Roi qu'à partir pour la frontière. Sa carrière à lui, c'est la politique. Il y débute en assistant à la prise de la Bastille, puis il court dans son département briguer un mandat électoral. Sa mère espère le retenir en le mariant, mais écoutez-le : « Le désir, si naturel dans un jeune homme, de se placer sur la scène même des grands événements, et peut-être d'y jouer un rôle, devait bientôt m'obliger à laisser ma jeune épouse près de ma mère. » Il devient administrateur du département du Var, y sert la Révolution, l'empêche de verser le sang lorsqu'il le peut, la laisse faire si les égorgeurs s'obstinent, et entre à la Convention, où il vote la mort de Louis XVI, car il se trouve « forcé, par l'engagement de tous ses antécédents, à prendre un parti décidé. »

Commissaire aux armées, il rencontre devant Toulon un capitaine d'artillerie, Bonaparte, qui lui plaît au premier abord. Petit, maigre, l'œil brillant dans une face brune, les traits nets et encadrés de longs cheveux, le jeune officier est dévoré d'ambition. Barras n'a pas assez de coup d'œil pour discerner le génie surhumain qui brûle dans cette âme, mais il connaît assez la guerre pour apprécier, chez son protégé, des talents qui lui semblent mériter de l'avancement. D'autant plus que le capitaine Bonaparte affiche des convictions très républicaines et fait activement sa cour aux représentants du peuple. Il veut monter, il ne sait pas encore jusqu'où, mais

le plus haut possible, et, s'il est d'une autre trempe que Barras, il n'a pas, lui non plus, beaucoup de scrupules. Barras l'élève en grade et lui donne un habit neuf. Le protégé est reconnaissant et obséquieux, le protecteur bienveillant et supérieur.

Ils se retrouvent à Paris et chacun d'eux reprend son rôle vis-à-vis de l'autre. Barras, très gros personnage depuis le 9 thermidor, président de la Convention, commandant en chef de l'armée de l'intérieur au 13 vendémiaire, prend Bonaparte comme aide de camp, lui sert de témoin lorsqu'il épouse Joséphine, qui avait été l'une de ses nombreuses bonnes fortunes, à lui Barras, enfin lui fait donner le commandement de l'armée d'Italie. Les deux hommes se séparent alors; c'est la fin de leur amitié. Tandis que Bonaparte commence une épopée, Barras devient l'un des cinq directeurs de la République et exécute le coup d'État du 18 fructidor. Bonaparte revient d'Italie, suspect aux directeurs, surtout à Barras, et part pour l'Égypte. Au retour, il renverse, le 18 brumaire, Barras et ses collègues. Barras, riche de ses voleries, se retire dans son château de Gros-Bois. Son rôle politique est fini. Conventionnel, régicide et mitrailleur des sections royalistes au 13 vendémiaire, il essayera vainement de rentrer en scène comme conspirateur légitimiste. Il n'aura plus d'autre occupation que de cuire ses rancunes et d'écrire ses Mémoires.

*
* *

Ceux-ci ont naturellement pour but de justifier son rôle politique. Ils sont à la fois naïfs et roués. Barras ne souffle mot de sa vénalité et de ses gaspillages; sans doute parce qu'il n'y avait rien à faire contre une réputation trop bien établie. Mais, n'en disant rien, il ne ment pas. Pour sa participation aux événements, s'il la présente sous le jour qui lui semble le plus favorable, il ne la dénature pas. Il raconte les faits tels qu'ils se sont passés; il se contente de les interpréter. En bien des points il donne des détails précieux, découvre des ressorts cachés, détaille les causes et la marche des grandes journées auxquelles il a pris part. Ses comptes rendus des séances du Directoire sont un document de premier ordre. Sur la faiblesse originelle de ce gouvernement, ses tiraillements intérieurs, la médiocrité et l'égoïsme de presque tous ses membres, le désarroi de ses délibérations, l'émiettement du pouvoir et la désorganisation de la France entre ses mains, il nous apprend beaucoup et nous donne une forte leçon d'histoire; il ajoute à la connaissance des hommes et à celle des gouvernements. Ce qui l'égare, c'est qu'il a les vues courtes, qu'il est égoïste, vaniteux, surtout envieux, qu'il ramène tout à sa médiocre mesure et que, ce qui le dépasse, il n'y comprend rien.

Il n'a pas su deviner le génie de Bonaparte et prévoir qu'un tel homme confisquerait la Révolution

à son profit. Tant qu'il s'est cru supérieur à lui, non seulement par le rang ou le grade, mais par nature, il l'a protégé. Qu'était-ce que ce petit officier, cet aide de camp, ce militaire désireux d'avancer, auprès du tout-puissant politicien, général en chef à ses heures, du vainqueur de Robespierre, du président de la Convention, du membre le plus puissant du Directoire, de celui qui hésitait entre le rôle de Cromwell et celui de Monk?

Bonaparte recevait donc de la main de Barras les commandements dont Barras ne voulait plus, la femme dont Barras avait assez. Et voilà que, rapidement, l'officier de fortune grandit, dépasse Barras d'une hauteur inquiétante, puis écrasante, se révèle grand homme de guerre, traite avec l'Autriche, malgré le Directoire, conquiert l'Égypte, enfin met Barras à la porte du pouvoir, pour toujours! Barras est stupéfait; surtout, il ne comprend pas. Ne lui demandez pas de mesurer lui-même toute la distance qu'il y a de Barras à Bonaparte. Peu d'hommes, portés par le caprice de la fortune à la hauteur de Barras, auraient assez de sens et de détachement d'eux-mêmes pour faire à leur détriment une pareille comparaison. Mais, rendu à la vie privée et obligé de renoncer à toute ambition, avec sa pratique des affaires et son habitude de la guerre, au moins de la guerre civile, Barras aurait pu, dès lors, reconnaître le génie politique et militaire de son ancien protégé. L'envie l'aveugle. A la rigueur, il convient que Bonaparte est un grand homme de guerre, et encore! Il épilogue, atténue et fait des réserves.

Il espère donc, en écrivant, prouver que la fortune a été doublement injuste, par l'élévation de Bonaparte et la chute de Barras. Cette espérance le soutient dans la retraite; elle lui tient lieu de résignation. Par la plume, il se met au premier plan, en belle posture, et repousse Bonaparte dans l'ombre, un Bonaparte vil et bas. Il s'efforce de détruire la légende de Toulon et celle de vendémiaire; il essaye de déshonorer Bonaparte par la femme qu'il aurait voulu épouser, la Montansier, une vieille actrice, et par celle qu'il a épousée, Joséphine de Beauharnais, une aventurière déclassée.

A-t-il menti dans tout cela? Non, il s'est mépris sur lui-même, par vanité, et il a diffamé les autres sans intelligence. Pour Bonaparte, on le voit assez dans le rôle que Barras lui prête à Toulon et à Paris. C'était un ambitieux, et l'ambition pressée n'est pas difficile sur le choix des moyens. Il a donc flatté Barras, les représentants, leurs femmes; il a « poursuivi Mme Ricord de tous les égards, lui ramassant ses gants, son éventail, lui tenant la bride et l'étrier avec un profond respect, l'accompagnant dans ses promenades à pied, le chapeau à la main, paraissant trembler sans cesse qu'il ne lui arrivât quelque accident ». Il a fait tout cela, quitte à se moquer de lui-même et de ceux qu'il flattait. Admettons même, à la rigueur, quoique M. George Duruy s'en indigne, que le rôle de Bonaparte au siège de Toulon et en vendémiaire ait été grossi, au détriment de Barras. Tout cela importe peu. Ce n'est pas dans le détail que Barras se trompe, c'est au total. Il ne comprend

pas qu'un Bonaparte doit être jugé en bloc. Son protégé serait un ambitieux et un intrigant vulgaire, un sous-Barras, que de tels moyens de parvenir exciteraient mépris et pitié. Il est devenu le plus grand homme de son siècle. Dès lors, la misère de ses débuts, au lieu de l'abaisser, le grandit. Elle fait accuser non pas lui, mais la destinée et le temps. Le seul point, à mon avis, où Barras, je ne dis pas ment, mais se trompe tout à fait, c'est lorsqu'il croit Bonaparte informé de la conduite de Joséphine avant le mariage. Un amoureux n'a pas de ces indulgences ni de ces dissimulations; et Bonaparte aimait de tout son cœur.

*
* *

Au demeurant, le témoignage de Barras sur Joséphine n'est que trop acceptable. Ce serait donquichottisme que de la défendre contre lui. Il est aussi fat avec les femmes que vaniteux avec les hommes; mais, même avec de tels don Juan, s'il y a des suffisances qui sentent l'exagération ou l'invention, il y a des scènes dont le rapport sonne vrai. Ainsi, l'abominable double jeu de Joséphine au moment de son mariage et la visite qu'elle fait à Barras, tandis que Bonaparte attend dans l'antichambre. Car Joséphine a dû aimer Barras; les Joséphine préfèrent toujours les Barras aux Bonaparte. Elle a dû dire à Barras ce qu'il rapporte ou quelque chose d'approchant : « Du moment que je n'aime pas Bona-

parte, vous entendez que je puis faire cette affaire : c'est vous que j'aimerai toujours, vous pouvez y compter. Rose (c'était un de ses prénoms) sera toujours à votre disposition, quand vous lui ferez un signe... Quand on a aimé un homme tel que vous, Barras, peut-on connaître au monde un autre attachement? »

Barras aime les femmes et les méprise. En cela, cet homme d'ancien régime a bien les sentiments du dernier siècle à son déclin. C'est un roué, et comme un personnage de Laclos, il applique à l'amour la sécheresse dont se faisaient honneur les hommes à bonnes fortunes. Quoiqu'il professe quelque part que l'amour doit « consister dans la réciprocité des sensations agréables », le plus vif plaisir du commerce amoureux consiste, pour lui et ses pareils, à duper sans être dupe. C'est agir en homme fort, et Barras se croyait un homme supérieur.

Conteur de faits intéressants par eux-mêmes, Barras manque d'esprit et d'originalité dans l'expression, mais il écrit avec agrément, et parfois, le sujet aidant, avec supériorité. Son style, tel qu'on le voit dans ce qui est tout à fait de lui et à travers les arrangements de Rousselin de Saint-Albin, est diffus et empêtré dans la phraséologie du temps; pourtant on ne trouverait pas dans les chefs-d'œuvre des mémorialistes, chez un Retz ou un Saint-Simon, de scènes plus fortes ou plus amusantes que la visite de Barras chez Robespierre, celle de Mme de Staël à Barras en faveur de Tal-

leyrand, celle de Talleyrand à Barras, lorsqu'il entre au ministère, et son cri du cœur : « Il faut y faire une fortune immense » ! Voyez aussi le départ de Talleyrand, après avoir assisté au coucher de son protecteur : « Mes gens, qui l'éclairèrent, me racontèrent qu'il voulait tous les embrasser; il n'y eut pas jusqu'à mon portier dont il ne serrât affectueusement la main ».

Pour quelques autres encore, Barras nous fait pénétrer profondément dans la connaissance de leur caractère et de leur rôle. Il n'a pas été seulement spectateur des événements; acteur lui-même, il est monté sur la scène, il a pénétré dans les coulisses et les loges. Même avec ceux qu'il n'aime pas et qu'il dénigre, après les avoir poussés à la mort, comme Robespierre, ou à l'exil, comme Carnot, il sait observer et retenir. Sur la tête de chat-tigre, la morgue et l'orgueil de Robespierre, sur les petitesses et les défaillances de l'honnête Carnot, il a des touches qui précisent avec force les physionomies.

Ainsi, cet homme médiocre, ni homme d'action, ni écrivain, jouisseur et égoïste, avec ses qualités de second ordre et ses vices bas, ce débauché vantard et ce pillard effronté, doit aux événements qu'il a traversés et aux secousses qu'il en a reçues d'avoir laissé des mémoires de grand intérêt et de vif amusement, avec, çà et là, des pages supérieures. Écrivant pour donner le change sur lui-même à la postérité, il n'y a pas plus réussi que Talleyrand; mais, plus naïf que cet autre fourbe,

ne sachant pas mentir avec autant d'adresse, et dominé par les faits qu'il raconte au lieu de les dominer, il doit à cette qualité et à ce défaut un mérite que n'a pas Talleyrand, celui d'entrer en bon rang dans le groupe des mémorialistes français et d'apporter à l'histoire un témoignage de premier ordre.

<div style="text-align: right;">1^{er} août 1895.</div>

L'IMPÉRATRICE JOSÉPHINE

Le charme de la femme, le tendre souvenir que Napoléon conserva d'elle jusqu'au bout, le parti pris dans l'opinion bonapartiste de rehausser tout ce qui touchait l'Empereur, la venue du second Empire et l'esprit courtisan s'appliquant au premier, ont procuré longtemps à la mémoire de l'impératrice Joséphine un bénéfice d'admiration et de sympathie. C'était une figure consacrée, peinte d'un mot par Napoléon à Sainte-Hélène, « la bonne Joséphine », ou magnifiée, épurée, idéalisée dans le style des panégyriques officiels.

Il faut désormais en rabattre. Depuis que l'Empereur revient à la mode, l'histoire vraie se fait peu à peu, sur lui et son entourage. L'enquête est longue et contradictoire, tantôt dénigrante, tantôt enthousiaste, mais, de tant d'efforts divers appliqués aux mêmes objets, la vérité se dégage. Les uns y gagnent, les autres y perdent. Joséphine, plus que personne, se trouve atteinte et diminuée. Il n'est

plus possible, depuis le livre de M. Frédéric Masson, *Napoléon et les femmes*, de s'en tenir sur elle à la convention longtemps admise. A la place de la Joséphine aimante et dévouée se montre un caractère dont les deux pires défauts de la femme, la légèreté et l'égoïsme, sont le fond.

Telle quelle, cette nouvelle Joséphine est autrement intéressante que l'ancienne. Elle a l'attrait et le prix suprêmes de la vérité. Elle a aussi l'intérêt d'une nature complexe et typique.

*
* *

Joséphine, c'est la femme qui n'aime qu'elle, sa beauté, son plaisir et son luxe. L'intérêt personnel l'a toujours guidée. Dans son esprit et son cœur, rien n'a pu prévaloir contre cet instinct. Avec une belle tranquillité, elle s'est préférée à tout ce qui valait plus qu'elle : génie et gloire, obligations du nom et du rang. Elle représente éminemment cette catégorie de femmes résolues sans effort, sans réflexion même, par inclination naturelle et impossibilité d'être autrement, à tirer des hommes, des circonstances et de la vie tout ce qu'ils peuvent procurer, à exploiter leur pouvoir sur le cœur et les sens, à tromper sans remords celui qui met tout en elles, à tout risquer pour un peu de plaisir ou simplement de distraction.

Elle a au suprême degré les défauts et les qualités de l'espèce. Elle est dépourvue de sens moral ;

elle ne soupçonne même pas la dignité et le respect de soi ; elle est imprudente et inconséquente jusqu'à l'enfantillage ou à la folie. Entre le grand homme, qui l'aime de tout son être et qui mériterait non seulement d'être aimé, mais d'inspirer l'admiration et le dévouement, entre celui dont l'amour devrait lui donner le bonheur, en attendant l'immortalité, entre cette nature où les facultés humaines se réalisent à la plus haute puissance, type de génie et d'héroïsme, de beauté même, et le bellâtre vain et niais, cabotin, et infâme, amusant une vieille maîtresse et tirant profit de sa liaison, elle n'hésite pas : c'est le bellâtre qu'elle préfère. Elle va naturellement à qui lui ressemble. Il lui faut aussi des amis et des confidents, mais subalternes, des femmes de confiance, des Louise Compoin, qui la tiennent par la complicité et lient leur fortune à la sienne. Elle est dépensière et gâcheuse, avide et prodigue, toujours endettée et réduite aux expédients.

Avec cela, charmante, dans toute la force première d'un mot galvaudé. Toujours et en tout, après les pires erreurs et les plus graves torts, sa grâce est la plus forte. Elle a le secret instinctif de se faire pardonner, dès qu'on la voit et qu'on l'écoute. Seuls, la raison d'État, et surtout l'âge, auront raison d'elle. Et, malgré le temps et la désillusion, dans le souvenir de celui qui, après l'avoir éperdument aimée, la connaît enfin et la juge, elle laisse un souvenir supérieur à tout, une reconnaissance indulgente et tendre. Elle a été pour lui l'incarnation de l'amour, le sentiment suprême et

rare que les plus favorisés n'éprouvent guère qu'une fois. En elle, il aime le souvenir de sa jeunesse. Il lui pardonne tout, car ce qu'il lui doit est supérieur à tout : par elle, il a aimé.

De cette sorte de femmes, la vie fait, d'habitude, des professionnelles de la galanterie. Telle fut, cependant, Joséphine Tascher de la Pagerie, maîtresse et femme du général Bonaparte, et de l'empereur Napoléon. Du reste, avant ou après son mariage, maîtresse de Barras, le débauché pillard, qui, à lui seul, eût déshonoré le Directoire, de « M. Charles », jeune officier de hussards, dont elle fit la fortune, et de plusieurs autres, connus ou inconnus. Sauf la méchanceté et l'orgueil — car elle était plus galante que débauchée et elle ne fit jamais de mal à personne, — sauf le courage aussi et l'énergie, il y a, chez cette femme de plaisir devenue impératrice, non pas, comme on l'a cru longtemps, une bonne fille qui a eu de la chance et l'a méritée, mais quelque chose du caractère et de la destinée d'une Théodora.

Voici quelques faits, indéniables et choisis entre beaucoup d'autres, qui la peignent à souhait.

Joséphine se marie avec le général Bonaparte. Qui assiste les époux comme témoin? Barras, que Joséphine a eu pour amant et qu'elle reprendra. Cette sorte de plaisanterie doit avoir beaucoup de saveur, car les femmes galantes qui font une fin la pratiquent fréquemment.

Le général Bonaparte, éperdument amoureux de sa femme, doit la quitter le surlendemain de son

mariage pour prendre le commandement de l'armée d'Italie. Il l'accable de lettres brûlantes et, dès qu'il le peut, l'appelle à lui. Joséphine s'amusait à Paris, l'esprit très calme, tandis que son mari gagnait des batailles et commençait une épopée. Elle part à regret, car elle n'aime que Paris, la seule ville au monde pour ses pareilles, et elle emmène son hussard, M. Charles, plus jeune qu'elle d'une dizaine d'années. Arrivée en Italie, la gloire de son mari ne l'éblouit pas plus que son amour ne l'échauffe. Dans l'apothéose à laquelle il l'associe, elle ne songe qu'à regagner Paris.

Bonaparte s'embarque pour l'Égypte. Bien entendu, Joséphine reste à Paris et s'amuse, si ouvertement que Bonaparte apprend tout et revient décidé au divorce. Il suffit d'un entretien pour que le mari, repris par sa femme, pardonne généreusement, sans arrière-pensée. Il ne lui parlera plus de ses torts, et pourtant, lorsqu'il rencontre un de ses amants, « il devient très pâle ». Il l'aime encore et il l'aimera toujours, mais d'une façon moins exclusive, et il se croit désormais le droit de prendre son plaisir où il le trouve. Alors Joséphine a peur de « perdre sa position »; elle devient jalouse, ou, du moins, tracassière; elle se rend insupportable, et Napoléon la supporte. Il la fait sacrer avec lui par Pie VII, très habilement circonvenu par Joséphine, en vertu d'un de ces arrangements d'appui mutuel qui unissent si aisément les femmes et les prêtres.

Mais elle est stérile et la nécessité dynastique du divorce l'emporte. En quittant l'Empereur et le

trône, c'est encore le souci de « sa position » qui prime tout chez elle; malgré sa douleur, elle se fait assurer des avantages prodigieux. Le dernier acte de sa vie est tout à fait digne de son caractère. Ce fut, tandis que Napoléon détrôné gagnait l'île d'Elbe, d'accueillir à la Malmaison l'empereur Alexandre. Elle contracta, en lui faisant les honneurs de son parc, la maladie dont elle mourut.

*
* *

Elle était encore la femme de Napoléon, lorsque Prud'hon l'a représentée, assise sur un siège rustique, dans le parc de la Malmaison. Parmi les portraits de femmes laissés par le maître, il en est d'une exécution plus serrée et plus pénétrante. Dans un genre où il n'est pas sûr qu'il ait des égaux parmi les peintres français, alors que, certainement, il atteint les plus grands en tous pays, il lui est arrivé de réaliser plus fortement, pour reprendre les expressions des frères de Goncourt, « ces caractères de grandeur spirituelle, d'animation morale, d'idéalité intime, de beauté pénétrante, cette profondeur de l'expression, ce mystère du regard, cette étrangeté délicieuse du sourire, tous les signes des inimitables portraits de la grande école italienne ». Il y a pourtant, dans l'image de Joséphine, la marque de tout cela et jamais Prud'hon n'a trouvé de pose plus gracieuse ni d'ensemble plus heureux.

Sur un fond de paysage, dont les grands arbres

équilibrent habilement la composition, Joséphine se détache en une ligne oblique et sinueuse, la tête appuyée sur la main, les épaules et les bras nus. Le corps est encore souple et svelte, malgré l'âge qui s'avance : elle aura bientôt quarante-cinq ans, et c'est une créole, nubile depuis l'âge de douze ans; pourtant, elle a conservé intactes l'élégance et la grâce qui étaient son principal attrait. Sous l'ombre propice, elle a la fraîcheur d'une nymphe, comme elle en a le costume mythologique, les cheveux et le front ceints de bandelettes et la robe blanche tranchant sur le manteau à longs plis.

Au demeurant, une nature et un caractère se racontent dans cette tête, avec ce nez et ce menton aigus de coquette, cette bouche fine et serrée, ce front haut et étroit, ces yeux clairs et sans pensée. Le seul sentiment qui se dégage de son regard, tourné en dedans, c'est la mélancolie de la maturité qui approche et du pouvoir qui s'en va, c'est-à-dire un reflet d'égoïsme.

Devant cette œuvre, il fallait, avant les révélations de l'histoire, toute la déférence que méritait le témoignage de Napoléon Ier sur sa première femme, pour n'y pas découvrir d'un coup d'œil ce que le peintre a su y mettre, la sécheresse de cœur et la sensualité qui étaient le fond de cette nature et que la grâce enveloppait.

25 mai 1895.

LA DERNIÈRE ÉTAPE

NAPOLÉON A L'ILE D'AIX

7-15 juillet 1815

Le hasard d'un voyage vient de me faire connaître une pièce qui précise le dernier épisode du séjour de Napoléon en France, après Waterloo et avant Sainte-Hélène. Elle complète ou rectifie les divers récits des mémorialistes et des historiens. Il m'a semblé qu'elle méritait de s'ajouter à la quantité de documents que met au jour en ce moment la ferveur napoléonienne et dont, en fin de compte, l'histoire profitera.

*
* *

Un peu d'histoire et de géographie est nécessaire pour éclairer ce document.

L'histoire courante dit que Napoléon partit de Rochefort, le 15 juillet 1815, pour se livrer aux

Anglais. Ainsi présenté, le fait n'est pas tout à fait exact. En quittant Rochefort, l'Empereur ne songeait pas à se livrer, au contraire, et le dernier coin de terre française qu'il ait foulé, où il ait commandé à ses derniers soldats, vu le dernier défilé de ses aigles, entendu les derniers cris de : « Vive l'Empereur! », ce n'est pas Rochefort, mais une petite île à l'embouchure de la Charente, l'île d'Aix.

Remarquez, à ce propos, avec quelle suite singulière la destinée a placé dans des îles trois faits décisifs de cette existence. Né en Corse, Napoléon a passé son premier exil à l'île d'Elbe; il est parti de l'île d'Aix pour le second; il est mort à Sainte-Hélène. Ainsi la mer, qu'il menaça toujours et dont il ne s'empara jamais, l'enfermait à sa naissance et à sa mort; elle l'emprisonnait dès que la fortune le livrait à elle, une première fois pour le laisser échapper, la seconde pour ne rendre que son cercueil. Byron pouvait lui dire : « Hâte-toi vers ton île sombre, et regarde la mer : cet élément peut braver ton sourire; il n'a jamais été soumis par toi [1] ».

Napoléon avait abdiqué le 22 juin, et, trois jours après, il quittait l'Élysée pour la Malmaison. Là, en compagnie de la reine Hortense, il repassait les souvenirs de sa vie et, dans cette suprême détresse,

[1]
Then haste thee to thy sullen Isle
And gaze upon the sea;
That element may meet thy smile —
It ne'er was ruled by thee!
(*Ode to Napoleon*, XIV.)

sa pensée revenait toujours vers Joséphine, morte en cet endroit, l'année précédente. Comme projets d'avenir, il n'en formait plus qu'un : terminer son existence en Amérique, dans une stricte retraite, avec quelques amis. Il voulait, disait-il, dans le style à la Jean-Jacques appris au temps de sa jeunesse et qui lui revenait quelquefois, « se réfugier au sein de la nature et y vivre dans la solitude qui convenait à ses dernières pensées ».

Puis, au bruit du canon prussien, qui grondait autour de Paris, il constatait la double faute de Wellington et de Blücher, qui s'étaient séparés, l'un marchant trop vite, l'autre trop lentement, et l'homme de guerre concevait l'ardent désir de battre séparément ses deux vainqueurs. Il reprenait aussitôt l'uniforme, rappelait ses aides de camp, faisait seller ses chevaux et soumettait son plan au gouvernement provisoire. Il disait, avec son style à lui, cette fois : « J'engage ma parole de général, de soldat et de citoyen, de ne pas garder le commandement une heure au delà de la victoire certaine et éclatante que je promets de remporter, non pour moi, mais pour la France. »

Le gouvernement provisoire refusait, et, le 29 juin, l'Empereur se mettait en route pour Rochefort, à petites journées, conservant encore l'espoir d'être rappelé. Mais il ne venait de Paris que des ordres, chaque jour plus pressants, de hâter son départ pour l'Amérique. Arrivé à Rochefort le 3 juillet, il apprenait qu'une division anglaise croisait à l'embouchure de la Charente.

A ce moment, le nom de l'île d'Aix est écrit pour la première fois par les biographes de Napoléon. Il la connaissait bien, pour y avoir ordonné de grands travaux, destinés à protéger sa rade. C'est de là, et de là seulement, qu'il pouvait guetter le moment de passer à travers la croisière anglaise. Il partait donc, au bout de cinq jours, pour l'île d'Aix.

De beaucoup la plus petite des trois îles qui s'étendent devant l'embouchure de la Charente, l'île d'Aix, avec ses trois kilomètres de long et ses cinq cents mètres de large, égale à peine le vingtième de l'île de Ré et le trentième de l'île d'Oléron [1]. Couverte de fortifications, elle enferme dans une enceinte continue, à son extrémité sud, un petit village, composé de trois rues alignées au cordeau et bordées de maisons basses. Généralement, les places de guerre ne sont pas d'aspect gai. Les lignes géométriques des remparts et les pentes nues des glacis enferment des esplanades désertes. En temps de paix, surtout aujourd'hui, avec notre régime militaire, la plupart sont occupées par des garnisons très inférieures à l'effectif de guerre. De là un air de solitude qui accentue encore la sécheresse des profils. Si dense qu'elle soit, la population civile laisse cet aspect caractéristique au voisinage de la fortification.

Je doute qu'entre tous ces endroits tristes, il y en

1. D'après M. Ardouin-Dumazet, *Voyages en France*, 3ᵉ série, 1895, la superficie de l'île est de 129 hectares et sa population de 386 habitants, c'est-à-dire fort dense pour son étendue, grâce à la fertilité du sol et à la pêche.

ait un plus triste que l'île d'Aix. Ici, la mer, partout vue ou entendue, ajoute sa mélancolie à celle du site. La porte franchie, au bout d'une chaussée que bat le flot, s'ouvre une vaste place, ornée d'un nom retentissant, la place d'Austerlitz. A l'heure où je la vois, elle n'aurait d'autres habitants que les poules et les canards d'un garde d'artillerie, qui jardine à côté, en bras de chemise et pantalon d'ordonnance, sans un groupe bariolé que forment là-bas, tout au bout, huit ou dix joueurs de tennis, les femmes en robe claire et les hommes en uniforme sombre. Les officiers du croiseur *Chanzy*, mouillé sur la rade, ont fait venir leurs familles dans l'île et se distraient de leur mieux, en attendant l'appareillage. Entre la rangée basse des maisons et la ligne sévère des remparts, sur le gazon rare et jaune, le long des vieux ormes aux troncs noirs, cette animation joyeuse, perdue dans un coin de la place, et ces appels coupant le grand silence, font ressortir davantage la morne solitude de cette étendue, au bout de laquelle un sémaphore élève ses vergues immobiles.

En temps ordinaire, il n'y a ici, outre une centaine d'habitants, qu'un petit détachement d'infanterie de marine ou d'artillerie de forteresse. On peut parcourir les trois rues jusqu'à l'extrémité de l'enceinte, le long des petites maisons, dont la plupart, portes et volets clos, sont des casernes vides, sans rencontrer d'autres passants qu'un soldat qui se hâte vers un appel de trompette ou un marin qui rentre chez lui, l'aviron sur l'épaule et la jambe traî-

nante[1]. On peut monter sur le rempart, à la crête duquel pleure le vent de mer, et regarder vers le large ou la campagne : c'est encore l'étendue vide. D'un côté, les flots gris dansent dans la rade des Basques ; de l'autre, entre les fossés d'eau saumâtre, se hérissent les silhouettes dures des fortins et des batteries.

Au tournant de l'une des rues, un édifice un peu plus élevé que les maisons voisines attire l'attention. Non qu'il ait beaucoup de style : il est, comme on dit dans l'armée, « du modèle général », c'est-à-dire d'une parfaite banalité. Mais le fronton est surmonté de l'aigle impériale et encadre cette inscription qui brille sous le soleil pâle :

<div style="text-align:center">
A

LA MÉMOIRE

DE NOTRE IMMORTEL EMPEREUR

NAPOLÉON I^{er}

15 JUILLET 1815!!!
</div>

TOUT FUT SUBLIME EN LUI, SA GLOIRE, SES REVERS ET SON NOM RESPECTÉ PLANE SUR L'UNIVERS.

Remplissez donc votre siècle de poésie épique pour être célébré dans ce style ! Deux lignes d'histoire seraient ici d'un autre effet. Quel est le militaire ou l'administrateur, poète exaspéré par la solitude et se déchaînant sur cette occasion unique,

1. D'après M. Ardouin-Dumazet, il n'y a que trois inscrits maritimes à l'île d'Aix. Le village est si petit et si désert que je ne m'étonne pas d'avoir vu l'un des trois et de n'en avoir vu qu'un.

qui a fait graver cette épithète, ces trois points d'exclamation et ce distique, sur le marbre, en un tel endroit?

Mais cette impression de ridicule ne dure guère, chassée par l'émotion. Sous la conduite d'un garde du génie, je pénètre dans un vestibule aux murs nus, d'où part un large escalier de pierre conduisant à une petite porte cintrée. L'Empereur a gravi cet escalier, suivi par les amis de la dernière heure. Ses éperons d'argent ont sonné sur ces dalles, et sous cette porte basse a passé la silhouette légendaire, la grosse tête pâle sous le petit chapeau, le buste court sous l'habit vert, les jambes fines dans les hautes bottes. Mon guide ouvre la porte et s'enfonce dans l'ombre. Il pousse les volets d'une fenêtre et la lumière entre à flots.

*
* *

Elle éclaire une chambre carrée, de dimensions moyennes. Une fenêtre et un balcon donnent sur un petit jardin, où quelques arbres ont grandi. Il y a quatre-vingts ans, aucun d'eux n'existait encore et la vue s'étendait librement, par-dessus la clôture et le rempart, jusqu'à la mer que l'on aperçoit à travers les branches. Sur la cheminée, une copie en marbre du buste de Napoléon par Chaudet. En face des fenêtres, drapées de reps grenat, une alcôve avec des rideaux de même étoffe et un lit de noyer à garnitures de cuivre. Aux murs, un papier à fleurs

bleues et vertes. Au milieu, une table ronde en acajou à dessus de drap vert; autour de la table, disposés comme pour un conseil, quatre fauteuils d'acajou garnis de velours vert, et quatre chaises de noyer à fond de paille, dont le dossier encadre des aigles grossièrement figurées. Sur le parquet, un tapis usé, à larges dessins rouges et verts. C'est ici, sur cette table, que Napoléon a écrit sa lettre au Régent d'Angleterre : « Je viens comme Thé-
» mistocle m'asseoir au foyer du peuple britan-
» nique... »

J'interroge mon guide sur ce que la tradition locale a pu retenir du séjour de l'Empereur. Il prend dans un tiroir un mince cahier et me le présente. Ce cahier contient le document que voici, rédigé de cette superbe écriture qui fait la gloire de nos scribes militaires :

DÉPARTEMENT
de la
CHARENTE-INFÉRIEURE

—

PLACE
DE L'ILE D'AIX

—

L'an mil huit cent soixante-un, le vingt septembre.

Nous, Corties, major de cavalerie, commandant de place, faisant fonctions de sous-intendant militaire à l'île d'Aix,

Désirant approfondir diverses circonstances sur l'arrivée de l'Empereur Napoléon Ier à l'île d'Aix et sur le séjour qu'il y fit du 7 au 15 juillet 1815 ;

Avons réuni ledit jour, à l'Hôtel de la place, les dénommés :

Sallomon, Abris, propriétaire, âgé de 65 ans ;
Faivre, Ambroise, rentier, âgé de 65 ans ;
Giraud, Jacques, propriétaire, âgé de 61 ans ;
Panisson, Augustin, propriétaire, âgé de 66 ans ;
Gourmel, Louis, propriétaire, âgé de 60 ans ;
Nicolas, Sulpice, ancien novice à bord de l'*Océan*, âgé de 67 ans ;
Rappe, Jean, menuisier, âgé de 85 ans ;
Veuve Bolla, Joséphine, directrice de la poste, âgée de 79 ans ;
Veuve Priva, Thérèse, marchande épicière, âgée de 68 ans ;
Veuve Duchêne, Madeleine, sans profession, âgée de 80 ans.

Lesquels, habitants de l'île d'Aix, ont répondu de la manière suivante aux questions que nous leur avons adressées :

D. — *L'empereur Napoléon I*er *est-il venu à l'île d'Aix?*

R. — Oui, le 7 juillet 1815, à bord de la frégate la *Saale*, escortée par la frégate la *Méduse*, venant de Rochefort.

D. — *De quelles personnes se composait sa suite?*

R. — De M. le maréchal Bertrand, de Mme la maréchale comtesse Bertrand et de ses deux enfants, de MM. les généraux Gourgaud, de Rovigo, de Montholon, de M. le comte de Las Cases, chambellan, et autres dont nous ne connaissons pas les noms.

D. — *Combien de jours demeura dans l'île l'Empereur?*

R. — Du 7 au 15 juillet 1815, c'est-à-dire sept jours.

D. — *Dans quelle maison?*

R. — A l'hôtel de la place, construit en 1809 par ses ordres.

D. — *Quelle chambre occupa-t-il?*

R. — La petite chambre à balcon donnant sur le jardin.

D. — *Pourquoi cette chambre de préférence à une autre plus vaste?*

R. — On dit qu'il fixa son choix sur ce compartiment parce qu'il avait plusieurs issues, et qu'il distinguait du balcon la rade des Basques où étaient mouillés les vaisseaux ennemis.

D. — *Toutes les personnes de sa suite logèrent-elles à l'hôtel de la place?*

R. — Non, une partie fut logée à la maison du génie militaire.

D. — *L'hôtel de la place se trouvait-il suffisamment meublé pour recevoir l'Empereur?*

R. — Oui, il y avait un ameublement assorti, bois de noyer et d'acajou, qui avait coûté, lors de la construction de la maison, la somme de dix mille francs.

D. — *De quelles troupes se composait la garnison de l'île?*

R. — Du 14ᵉ de marine en entier et d'un détachement d'artillerie.

D. — *Connaissez-vous quelles furent les principales préoccupations de l'Empereur pendant le temps qu'il passa à l'île d'Aix?*

R. — On disait qu'il cherchait le moyen de tromper la surveillance des croiseurs anglais pour se rendre aux États-Unis. A ce sujet, de nobles et téméraires propositions lui furent faites, et les deux qui suivent nous sont connues.

1º Le commandant de la *Méduse*, M. Ponée, proposa de

faire embarquer l'Empereur à bord de la *Saale*, commandant Philibert, de profiter de la nuit et d'une bonne brise pour passer hors de la portée du vaisseau anglais le *Bellérophon*, commandant Maitland, mouillé sur la rade des Basques, et pendant que la *Saale* ferait route, la *Méduse* devait attaquer le vaisseau ennemi pour empêcher la poursuite de la *Saale*. On dit que cette proposition ne fut pas acceptée par l'Empereur, et, d'un autre côté, le commandant de la *Saale*, qui avait reçu des instructions secrètes du gouvernement provisoire, se montra peu disposé.

2° M. Genty, lieutenant de vaisseau, commandant une compagnie du 14° de marine, conçut le projet d'acheter deux chaloupes pontées qui faisaient le cabotage et qui se trouvaient sur la rade de l'île. Ces deux bâtiments appartenaient aux sieurs Villedieu et Thirion, de la Rochelle; les équipages devaient se composer d'officiers et de sous-officiers marins déterminés, et le premier navire de commerce que les équipages eussent rencontré en mer, pourvu qu'il ne fût pas français, devait être abordé et contraint de faire route pour les États-Unis.

L'Empereur approuva ce projet et donna l'ordre de traiter de suite de l'achat de ces deux navires. Il obtint que le sieur Villedieu l'accompagnerait pour servir de pilote. Le lendemain, tout étant disposé, à onze heures du soir, les bâtiments mirent sous voiles et, se tenant près de terre, ils attendirent l'Empereur. Après trois heures d'attente, personne n'ayant paru au point convenu et le jour étant près de paraître, on dut renoncer à ce moyen de salut.

(On dit que l'Empereur revint sur sa décision après les vives instances de Mme la maréchale comtesse Bertrand.)

Quant aux courageux officiers et sous-officiers des deux équipages, ils furent punis de la destitution et cassation par ordre du gouvernement provisoire [1].

1. M. Louis Brunet a publié, dans le *Figaro* du 28 septembre 1895, les notes personnelles d'un de ces officiers, l'enseigne

D. — *L'empereur reçut-il la visite d'un de ses frères?*

R. — Oui, celle du roi Joseph, qui arriva à l'île le 11 ou le 12 juillet, et, après avoir changé de vêtements chez Mme veuve Bolla, il se rendit près de l'Empereur, pour l'informer qu'un navire américain était à Bordeaux prêt à partir pour les États-Unis; que sa voiture était sur l'un des bords de la Charente, d'où elle pouvait en quelques heures atteindre la Gironde; mais cette proposition fut également rejetée.

D. — *Pouvez-vous donner quelques détails sur le départ de l'Empereur?*

R. — Le 14 juillet au soir, nous fûmes informés par un bruit sourd que l'Empereur, accablé par l'infortune, avait décidé qu'il prendrait passage à bord du *Bellérophon* pour se rendre en Angleterre, et, le 15, à trois heures et demie du matin, il monta avec sa suite à bord du brick l'*Epervier*, ayant pavillon parlementaire, qui fit route vers le *Bellérophon*, mais, le vent et la marée se trouvant contraires, il eût été impossible à l'Empereur d'atteindre le mouillage du vaisseau anglais. Dans son impatience, le vaisseau anglais expédia ses péniches qui vinrent à la rencontre de l'*Epervier* et le grand sacrifice fut consommé!!!

de vaisseau P. Saliz. Elles complètent et confirment l'enquête du commandant Corties. Moins correct que l'enquêteur officiel, Saliz a des mots énergiques et poignants : « Madame Bertrand, dit-il, ne faisait que pleurer et crier. C'est elle qui a détourné l'Empereur de se fier à nous. A sept heures, nous voyons l'Empereur, il était prêt; à huit heures, ce n'était plus cela... » Il dit encore : « En découvrant la pointe de l'île de Ré, nous eûmes le mal au cœur de voir l'*Epervier* près du vaisseau anglais. Tout était consommé... A plus de trente ans de distance, j'ai encore la chair de poule en pensant à ce brig près du vaisseau. » Les officiers « rayés de la liste de la marine » par ordonnance royale furent « les sieurs Genty, lieutenant de vaisseau, Dorct, Saliz, Lepelletier, enseignes de vaisseau; Châteauneuf et Moncousu, aspirants de 1re classe » (*Moniteur* du 4 octobre 1815.)

De tout quoi nous avons dressé le présent procès-verbal que les dénommés d'autre part ont signé avec nous, après lecture faite, à l'exception des sieurs Nicolas, Rappe et de la veuve Duchêne, qui ont déclaré ne savoir.

(*Suivent les signatures.*)

Vu, pour légalisation des sept signatures ci-dessus apposées, par nous, Victor Privat, adjoint, faisant fonctions de maire de la commune de l'île d'Aix.

Après lecture de cette pièce, il faut bien, hélas! soupçonner le brave commandant Corties d'être l'auteur de l'inscription rapportée plus haut. La même plume qui a caractérisé les « nobles et téméraires propositions », les « courageux officiers » et « la consommation du sacrifice » a dû buriner le distique lapidaire. Heureusement, par désir d'exactitude, le commandant a reproduit le plus fidèlement possible le simple langage des déposants et, au demeurant, son enquête est bien faite. Il a réuni les témoins les mieux informés, au moment où leur témoignage allait disparaître avec eux, et il les a interrogés selon les règles de l'information judiciaire, ou même de la critique historique. On voit ces spectateurs du dernier drame, têtes blanchies et mains tremblantes, faisant effort pour retrouver leurs souvenirs, avant de descendre dans la tombe : « Il vous a parlé, grand'mère? Il vous a parlé?... »

Le résumé de leurs dépositions forme un récit complet, et il contient plusieurs détails qui ne sont que là. On n'a, pour s'en convaincre, qu'à le comparer avec le dernier chapitre de l'*Histoire de l'Em-*

pire, où Thiers a utilisé tous les renseignements connus de son temps. Le commandant Corties et Thiers sont en désaccord sur deux ou trois points ; ainsi Thiers ne fait arriver l'Empereur à l'île que le 9 juillet; mais, au total, ils concordent et Corties est le plus complet des deux. Je ne vois à regretter dans son récit, plus serré que la narration un peu diffuse de Thiers, que l'omission d'une revue passée par l'Empereur, la revue de sa dernière armée, formée d'un régiment, qui s'offrait encore à lui, en criant : *A l'armée de la Loire!* Et cette revue a été passée sur la *place d'Austerlitz!*

*
* *

Le commandant Corties a ouvert un registre pour les visiteurs. De 1862 à 1895, ce registre n'a reçu que quelques centaines de signatures. Pour la plupart, ce sont des noms d'officiers et de soldats d'infanterie de marine tenant garnison dans l'île, ou de matelots de navires de guerre mouillés sur la rade. Il y a aussi quelques noms étrangers, laissés par des capitaines de commerce qui ont dû relâcher dans l'île par les gros temps.

Quelques-unes de ces signatures sont précédées de réflexions niaises. Les Perrichons venus en cet endroit ont fait leur effort habituel et concentré en deux ou trois lignes tout ce que la nature avait mis en eux de sottise prétentieuse. « Je suis venu, j'ai vu, je n'ai rien éprouvé », écrit l'un d'eux, qui a des let-

tres, et qui, chez le César de France, se souvient du César de Rome. Deux ou trois sont amusantes. En tête du registre, sous la cote paraphée par la signature solennelle du commandant Corties, une écriture de femme, d'aspect plus voulu que distingué, a inscrit *Julia de Trécœur*. Ce n'est pas l'héroïne d'Octave Feuillet, car, au-dessous, une main d'homme a ajouté : « Une de nos charmantes apéritives de Rochefort. » Julia de Trécœur était venue voir un ami, officier de la garnison, car, un peu plus bas, voici cet autre renseignement : « Moins heureux que notre lieutenant, nous n'avons pas une Julia de Trécœur. » Cette visite, loin de toutes les Julias à leur usage, a dû troubler le sommeil des pauvres « marsouins ».

Il y a aussi des réflexions touchantes, quoique l'inscription de la porte ait influé sur quelques-uns de leurs auteurs. Un officier d'infanterie de marine, qui a été sergent-major — cela se voit à son écriture, — s'est recueilli pour calligraphier ces lignes, où percent de vagues intentions poétiques : « Vaincu par le monde, accablé de douleur, Napoléon trahi se cloîtra dans l'onde pour mourir loin de tous, sous un soleil brûlant. Grand homme il a vécu, grand homme il repose, maudit par les puissances, acclamé par la France. » Un matelot de l'*Actif* a tracé cette ligne d'une écriture appuyée : « Étant à l'île d'Aix, je me fais un devoir de venir saluer le souvenir de notre immortel Empereur. » Simplement et sérieusement, un capitaine hollandais a mis au-dessus de son nom : « Mes grands respects à Napoléon Ier. »

Enfin, à la dernière page, voici quelques mots singulièrement pleins. Ils disent beaucoup et rien de trop :

« LES OFFICIERS DU *Surcouf*, A LEUR RETOUR DE KIEL (17 JUIN 1895), SONT VENUS SALUER LE VAINQUEUR D'IÉNA. 8 JUILLET 1895. »

Tous les Français qui liront ceci éprouveront quelque reconnaissance pour les officiers du *Surcouf*.

<div style="text-align:right">24 août 1895.</div>

POUR UNE TOMBE

SAINT-MALO ET COMBOURG

Le mois dernier, au milieu du fracas causé par la démolition de la porte Limbert, en Avignon, une nouvelle venue de Bretagne passait inaperçue. Devant la brutalité du fait accompli, un simple projet ne pouvait soulever grande émotion. De la porte Limbert, on ne parle plus guère, et du projet breton plus du tout. Pourtant, ces jours passés, devant l'admirable spectacle que forment la baie de la Rance et Saint-Malo, je me demandais si, bientôt, la ténacité bretonne, reprenant son idée, ne donnerait pas un fâcheux pendant à la fantaisie avignonnaise.

Il y a d'abord la question des remparts de Saint-Malo. Ils sont éminemment décoratifs, avec leur patine séculaire et la variété de leurs profils. A la cime court une bordure de corbeaux, reste des mâchicoulis du seizième siècle ; les bastions à échauguettes de Vauban leur font suite, coupés par les grosses tours des portes et, comme la boucle de

cette ceinture, le château de la reine Anne ferme le circuit à l'entrée du Sillon. La valeur militaire de ces remparts est nulle aujourd'hui et la ville étouffe dans leur enceinte. Pourtant, on ne saurait les démolir. Les vieux hôtels des armateurs malouins continueront à s'étirer, comme des plantes vers le soupirail d'une cave, pour voir un peu de ciel par-dessus la courtine. Aux grandes marées, lorsque la mer envoie des embruns et des épaves sur le chemin de ronde, Saint-Malo, que son corset de granit ne défendrait plus contre le canon, lui doit la sécurité contre le flot.

C'est là ce qui protège encore ces remparts. Ainsi l'enceinte d'Avignon doit à la crainte du Rhône d'avoir duré jusqu'au réveil du sentiment archéologique en notre siècle. Je me hâte d'ajouter que là s'arrête la ressemblance. S'il y a quelque analogie de style militaire dans l'enceinte des deux villes, celle d'Avignon, clôture d'une ville papale, qui ne comptait sur la force que comme pis-aller, a toujours manqué de sérieux ; celle de Saint-Malo a bravé bien des menaces et vu lever plusieurs sièges ; elle est d'aspect autrement énergique.

Ce qui est plus menacé, c'est le Grand-Bé, l'îlot rougeâtre qui ferme la baie au nord-ouest. Chateaubriand repose en cet endroit, aux termes de son testament, « sous la protection de ses concitoyens, sur un petit coin de terre bénie, entouré d'une grille de fer, tout juste suffisant pour contenir son cercueil ». Cette protection va-t-elle manquer à sa tombe ?

A Saint-Malo, ce rocher que l'on voit sur l'eau,

comme dit la chanson, la terre est rare et chère. Les bons spéculateurs se sont avisés que l'écueil stérile du Grand-Bé pouvait produire de l'or. Saint-Malo n'est plus seulement une ville de commerce et d'armement ; c'est aussi une ville de plaisir. Entre Dinard et Paramé, elle voudrait sa part du Pactole qui coule, en delta, sur ces plages heureuses. A des bains de mer, il faut un casino, et l'îlot du Grand-Bé offrirait la surface nécessaire. Très sérieusement, la question s'est posée de le rattacher à la terre ferme par une digue et d'y élever, entre ciel et mer, quelque triomphant édifice, d'une polychromie sans timidité, brillant de fer et de verre, hérissé de clochetons, bref un exemplaire soigné du style casino.

Mais le tombeau de Chateaubriand? Eh bien! le tombeau resterait à sa place. On lui réserverait un coin; il serait un ornement des jardins, une antithèse d'un goût antique dans le comble de la modernité, un contraste excitant entre la joie et la tristesse, la vie et la mort. Les femmes peintes et les hommes pâles échangeraient des propos sur la pierre funéraire de celui qui a tant aimé. Ils évoqueraient les ombres charmantes qui flottent autour de cette mémoire, amantes ou amies, Beaumont et Custine, Lévis et Duras. Et les refrains à la mode se mêleraient, pour bercer le grand mort, à la symphonie du vent et du flot.

Malheureusement, aussitôt lancée, l'idée est retombée. Le casino exigerait une énorme mise de fonds. C'est pour cela, et non pour autre cause, que le projet est abandonné.

Si ce projet doit être repris, voyons encore le Grand-Bé, tant qu'il existe. Par la porte Saint-Pierre, c'est un va et vient continuel entre la ville et l'écueil. Les visiteurs suivent en double serpent l'étroite chaussée que découvre la marée basse. Ils sont mêlés et bigarrés : Anglais, la lorgnette en sautoir; misses, avec des boîtes d'aquarelles; voyageurs des trains de plaisir; petites dames en chasse; baigneurs faisant leur promenade hygiénique.

Un fort ruiné couronne l'écueil et forme comme les Propylées de l'enceinte où repose Chateaubriand. Par une brèche de la courtine, le tombeau apparaît tout à coup, étalé sur la roche et dominant l'espace. Il occupe en entier l'étroite plate-forme, dont les trois côtés surplombent à pic la mer. Par les gros temps, les embruns arrosent la pierre funéraire. Pas d'arbres, ni de fleurs; à peine un rare gazon, brûlé par le soleil et le vent. Pour la tombe, c'est une simple dalle, énorme, sans sculpture ni inscription, surmontée d'une croix trapue en billes de granit. Une grille d'un gothique troubadour gâte un peu cette simplicité, mais elle porte aux coins, par un symbolisme sobre, les pommes de pin, armes primitives des Chateaubriand.

Seuls, en ce siècle, deux hommes ont eu pareille sépulture, Napoléon et Chateaubriand. L'écrivain se disait peut-être, en la choisissant, que, seul, il

avait tenu tête à Napoléon ; que sa plume, valant une épée de général, avait achevé la défaite de son ennemi; que, s'il y a des maréchaux de lettres, il en était lui, un empereur. Négligemment, avec une assurance qui, chez tout autre serait d'un ridicule énorme, il jetait cette note au bas d'une page de ses *Mémoires* : « Vingt jours avant moi, naissait dans une autre île, à l'autre extrémité de la France, l'homme qui a mis fin à l'ancienne société, Bonaparte. » Pour l'orgueil de ce rapprochement, il faisait une île de Saint-Malo et avançait d'un an la naissance de Napoléon. S'il n'a pas expressément comparé le Grand-Bé à Sainte-Hélène, c'est que, pour la parfaite justesse de la ressemblance, il aurait dû être mort.

Il faut qu'une mémoire soit bien haute pour dominer une telle mise en scène. C'est le cas pour l'homme qui dort ici. On a pu étudier son caractère avec la critique la plus taquine et il a pu se raconter lui-même en étalant ses actes les plus intimes : il n'en a pas été diminué. Au total, il n'y eut dans cette existence rien de bas. Avec une éloquence incomparable, il a exprimé les regrets et les espérances du siècle à son début ; il a ressenti et communiqué à trois générations les maladies morales dont il souffrait lui-même et il les a soulagées en les exprimant. Ennui et orgueil, passion et honneur, tous les mobiles de l'âme contemporaine ont tenu dans son âme. Ce gentilhomme et ce chrétien a montré la route à la démocratie incrédule qui allait s'emparer du siècle. Les plus grands écrivains venus à sa suite procèdent directement de lui et, après

cinquante ans, le retentissement de sa voix n'est pas encore éteint. Naguère, il suffisait qu'un écho de cette parole vibrât dans le premier livre d'un débutant pour susciter, du jour au lendemain, une réputation.

Les visiteurs continuent d'affluer devant la tombe. Et voilà que, peu à peu, à mesure qu'ils approchent, l'ignorance ou la sottise des propos qui s'élèvent sur les foules se taisent dans un silence d'émotion confuse. Un marchand d'oublies, qui s'est installé contre la grille, ne fait pas ses affaires et n'attend pas la marée montante pour enlever son tourniquet.

Ne mettez pas un casino sur cet écueil ou enlevez cette tombe. Devant elle, le plaisir ne parviendra jamais à s'installer. Quant à l'enlever, réfléchissez bien avant de commettre un tel sacrilège. Si distraite et blasée que soit la France, un cri formidable de réprobation s'élèverait contre la ville dont Chateaubriand a demandé la sauvegarde. Et puis, il y a l'Europe. Nous ne devons pas lui fournir ce sujet d'étonnement. Voyez ce que l'Angleterre a fait pour Shakespeare, l'Allemagne pour Gœthe, l'Italie pour le Tasse, et songez à tout ce qui passe d'étrangers en cet endroit.

<center>* * *</center>

En quittant le Grand-Bé, il suffit de traverser Saint-Malo pour compléter le pèlerinage. Rentré par la porte Saint-Pierre, je m'arrête à l'Hôtel de

ville, devant le célèbre portail de l'écrivain par Girodet. Il figure à la place d'honneur, dans la salle où sont rangés les Malouins illustres, et il mérite sa réputation. D'abord, il date et, lorsqu'une œuvre d'art vaut par elle-même, la marque d'un temps et d'une mode lui ajoute une valeur de document. D'autant plus que la mode morale dont la trace reste sur cette toile, Chateaubriand en est le père. Cette pose dans un site romantique, cette ruine au fond, cet air fatal, ces cheveux en coup de vent sont bien de René. Puis, le peintre a fait vrai. Entre le classicisme et le romantisme, l'élève de David a peint le portrait comme son maître, avec une sincérité énergique. Chateaubriand avait le buste court, les épaules hautes et les jambes longues. Girodet a franchement représenté ce corps. Mais, quel feu dans ce regard! quelle fermeté dans ces traits! quelle passion dans cette bouche! Et l'on devine que, sur ces lèvres, le sourire était charmant.

A l'autre bout de la ville, sur une petite place ombragée de beaux platanes et à laquelle les tours du château procurent un fond superbe, brille la façade d'un hôtel tout moderne. Cet hôtel marque l'entrée de la sombre rue des Juifs, où naquit l'écrivain. C'est là que son père s'était installé, pour refaire sa fortune par le commerce de mer, qui ne dérogeait pas. Il a beaucoup de caractère, ce vieux logis malouin, avec sa porte à plein cintre, sa cour à murs lambrissés et à galeries vitrées, son escalier en échelle de navire. A cette heure, il forme

une dépendance de l'hôtel, et, pour voir la chambre natale, il faut demander la permission à l'hôtelier. Cet hôtelier est complaisant et ne la refuse pas, pourvu que la chambre ne soit pas occupée ou que les occupants y mettent de la bonne grâce. Car cette chambre se loue comme les autres, avec son mobilier qui, paraît-il, est du temps : grand lit à colonnes et à dais, commode Louis XV, boiseries grises. Par la fenêtre, on aperçoit le Grand-Bé et la croix de granit se profilant sur le ciel. Un seul coup d'œil embrasse le berceau et la tombe. Au moment où je regarde par cette fenêtre, la marée monte. La mer offre cet aspect de plomb bouillonnant qu'elle prend sous la bise, à la lueur du crépuscule, et le vent qu'arrête l'angle du rempart voisin accompagne de sa plainte l'assaut des vagues. L'horizon de la baie, avec cette croix sur le ciel, est d'une tristesse infinie et d'une souveraine beauté. C'est l'impression que laisse l'œuvre même de Chateaubriand. Il avait raison d'écrire : « Mon berceau a de ma tombe, ma tombe a de mon berceau ».

Le vieux Saint-Malo finit avec son enceinte, au pied du château, et immédiatement commence un faubourg de plaisir, sur cette grève où Chateaubriand enfant, « compagnon des flots et des vents », jouait à des jeux hardis, contre la mer brisante, avec son camarade Gesril. Sa statue se dresse en face de la porte. Comme pour le préparer au bruit que les spéculateurs réservaient à son ombre, ses compatriotes l'ont mis devant un casino de planches, où, de midi à minuit, sonnent les flonflons.

Elle n'est pas bien bonne, cette statue, mais telle quelle, un hommage national méritait mieux que cet emplacement, sur un socle mesquin et sans grille, au milieu d'un gazon foulé. Pourquoi ne l'avoir pas érigée sur la jolie place, en face de la maison natale, entre deux platanes, au pied du château [1]?

*
* *

Décidément, après le Grand-Bé menacé, la chambre louée et la statue mal placée, il faut faire le voyage de Combourg pour voir Chateaubriand traité comme il le mérite. Allez-y un mercredi, et, au lieu de trouver grille close, comme la visière baissée d'un casque, le vieux château s'ouvrira.

Combourg est resté dans la famille du grand écrivain, et la restauration la plus intelligente en a fait un sanctuaire de gloire. Traversez d'abord le village et gagnez le bout de l'étang. Le château vous apparaîtra, sur sa motte féodale, lançant vers le ciel d'un jet puissant sa gerbe de tours. Ainsi vu, il rappelle Pierrefonds, mais un Pierrefonds intact, sans la blancheur crue des pierres neuves et les relèvements arbitraires qui, d'une ruine historique, ont fait une conjecture. Il est, lui, couleur des siècles et couleur de Bretagne, avec ses murs de granit noir et ses toits d'ardoise sombre. Il ne se

1. On m'écrit de Saint-Malo qu'elle avait été d'abord érigée sur la place, mais elle gênait les tables des cafés et les omnibus des hôtels.

détache pas non plus sur les fines couleurs de l'Ile-de-France. Vous êtes à la lisière des forêts de chênes, sur une terre granitique.

La grille franchie, voici les deux mails, et au bout d'un tapis vert la longue façade. Au milieu de la courtine s'ouvrent encore les taillades du pont-levis, dont Richelieu ordonna le remplacement par un escalier, de même qu'il faisait coiffer les tours avec des toits, pour enlever au château son caractère de forteresse. Heureusement, il a permis le maintien des créneaux et mâchicoulis, dans la pureté de leurs profils robustes et de leurs trèfles à la sarrasine. Ces créneaux, surmontés de toits pointus, ressemblent à « un bonnet posé sur une couronne gothique ». La tour du Maure domine de toute la tête les trois autres : la tour du Croisé, la tour de Sibylle — ainsi nommée d'une châtelaine de Combourg, qui, croyant son mari mort en terre sainte, mourut de joie ou de saisissement à son retour — et la tour du Chat. Pour celle-ci, rappelez-vous, dans les *Mémoires d'outre-tombe*, la légende de la jambe de bois qui, chaque nuit, descendait l'escalier, accompagnée par les miaulements d'un chat noir. Ce chat a existé. Oui, vraiment : en réparant la tour, on a trouvé le squelette de la pauvre bête, écrasée entre deux pierres, les griffes tendues et la gueule ouverte. Des ouvriers l'avaient murée. Quant à la jambe de bois, on la cherche.

Au temps de Chateaubriand, Combourg était tel qu'on le voit encore, sauf les terrassements et les constructions parasites qui masquaient le bas des

murs, mais, à l'intérieur, il n'offrait que nudité glaciale. La vie de famille s'écoulait — les *Mémoires* disent avec quelle monotonie lugubre — dans la salle immense qui traversait le château de bout en bout. Aujourd'hui, cet intérieur a repris l'aspect qu'il avait au xvi^e siècle, lorsque la Renaissance vint y joindre sa grâce à la force du moyen âge. Chateaubriand, qui le connut si triste, y trouverait à cette heure le cadre somptueux et sobre qui eût convenu à une telle figure.

Voici, aux murs du grand salon, la page historique d'illustration familiale : saint Louis donnant pour blason à Geoffroy de Chateaubriand, son porte-bannière, blessé près de lui à la Mansourah, les fleurs de lis d'or sur champ de gueules, avec la devise : *Mon sang teint les bannières de France.* Voici, dans les profondes embrasures, qui contiendraient une chambre moderne, les bancs de pierre sur lesquels rêvaient les dames du temps jadis. A côté, dans la bibliothèque, l'écrivain retrouverait sa table et son fauteuil, son écritoire et sa plume. René aurait un soupir et un sourire en reconnaissant aux murs du petit salon le portrait qu'il offrit à Mme de Custine. Tout en haut du château, éclairée sur le chemin de ronde par un jour de souffrance, est sa chambre d'enfant. Elle est devenue un musée mortuaire. Voici le lit de fer sur lequel il rendit l'âme, et, au-dessus, un crayon de J. Mazerolle, saisissant de vérité, le représente serré par les bandelettes de l'ensevelissement, toilette de la tombe qui ressemble à celle du berceau. Près du lit, dans une

vitrine, les ordres qui parèrent son cercueil et les parchemins qui attestent les titres de sa race.

D'étage en étage, par les escaliers tournants, je suis arrivé au sommet du château, et du chemin de ronde je contemple les horizons si graves et si beaux du pays breton, ces « lointains bleuâtres », devant lesquels Chateaubriand aimait tant à « béer ». L'étang déroule sa nappe étoilée de nénufars, les forêts de chênes s'étagent en lignes serrées, et, tout au loin, les brumes donnent l'illusion de la mer. Les marronniers géants du parc élèvent jusqu'aux créneaux leurs cimes jaunissantes. Je songe aux pages célèbres des *Mémoires*, et aussi aux romans d'Octave Feuillet, qui a peint, avec une finesse vigoureuse, tant de paysages bretons. Sauf la brèche béante et la porte fermée, c'est la tour d'Elven et les arbres qui montent des douves. Ce souvenir est rappelé près de moi par une jeune fille, dans la grâce fière de ses dix-huit ans. Elle parle avec une parfaite simplicité et dans un juste sentiment de ce qu'elle voit, aussi charmante qu'est insupportable, à mon sens, l'héroïne ténébreuse du *Roman d'un jeune homme pauvre*. Mais l'*Histoire de Sibylle* et d'autres sont la rançon de Marguerite Laroque.

Nulle part plus qu'ici le milieu et la tradition n'expliquent une grande âme, formée et ouverte par eux. Les admirateurs de Chateaubriand peuvent être tranquilles. Si jamais son cercueil quittait le Grand-Bé, il trouverait à Combourg un asile digne de lui.

7 septembre 1896.

MADAME RÉCAMIER

et ses portraits.

Ce nom célèbre, presque un grand nom, est celui d'une femme qui n'a ni agi, ni écrit, ni aimé. Il serait unique, s'il n'y avait eu la marquise de Rambouillet. Mais, de ces deux présidentes de cercles fameux, l'une n'offre aucun problème à résoudre, tandis qu'il y a chez l'autre le mystère d'une nature rare. Cousin lui-même a parlé de Mme de Rambouillet d'un ton uni, et Sainte-Beuve, chez qui la tête dominait si bien le cœur, a mis quelque émotion dans ses deux portraits de Mme Récamier. Chose rare chez le capricieux critique, à dix ans de distance il parlait d'elle avec les mêmes éloges qu'au lendemain de sa mort, sans repentir ni retouche.

Comme femme, Mme Récamier fut, avant tout, une coquette; pour la définir d'un mot, on n'en trouve pas d'autre. Mais ce mot a beau être clair ; sous peine de commettre une injustice, il faut préciser aussitôt dans quelle mesure il s'applique à

elle. Les éléments essentiels de la coquetterie sont l'égoïsme, la vanité et la sécheresse de cœur. Or Mme Récamier n'était ni égoïste ni vaniteuse, et elle avait un besoin d'affection qu'elle n'a cessé d'exercer. Chez elle, la coquetterie se réduisait au sentiment de sa beauté et au désir de s'attacher beaucoup d'hommes, sans appartenir à aucun. Elle excitait l'amour et ne donnait en échange que l'amitié, mais, dans cette amitié, elle mettait tout ce que ce rare sentiment peut contenir d'exquis et de fort. Aussi a-t-on pu dire que sa coquetterie était « angélique ».

La plupart des femmes qui furent très belles furent aussi très discutées par leurs contemporains. Ils affirmaient ou niaient cette beauté et, lorsque la postérité examine leurs témoignages, elle en trouve presque autant de défavorables que de favorables. Pour les uns, Cléopâtre n'était qu'une brune sans fraîcheur; pour les autres, c'était l'incarnation même du charme voluptueux. Si le fameux arrêt du mont Ida n'avait pas été rendu par un juge unique, il y aurait eu certainement, parmi le tribunal, différents avis sur les mérites de Vénus. Au contraire, sauf une diatribe excessive de Mérimée, il n'y a pas de dissonance dans les concerts d'éloges que Mme Récamier a soulevés. C'était une beauté parfaite.

De cette beauté, personne n'était plus sûr qu'elle-même. Aussi recevait-elle toutes les marques d'admiration comme un hommage dû, comme l'expression nécessaire d'un sentiment inévitable. On sait

que, dans la rue, les petits Savoyards se retournaient sur son passage et cela lui semblait si naturel que, lorsqu'ils ne se retournèrent plus, « elle comprit que tout était fini ». « Dans les foules, du bord de sa calèche élégante qui n'avançait qu'avec lenteur », elle remerciait d'un sourire l'enfant ou la femme du peuple qui, en la voyant, laissaient échapper un cri d'enthousiasme. On sait l'histoire de cette très grande et très belle dame d'Angleterre qui, passant la tête par la portière de sa voiture, fut embrassée par un charbonnier. Cet admirateur trop « impulsif », comme on dit aujourd'hui, fut conduit devant le juge et sévèrement condamné : « Ma foi, disait-il au prononcé de la sentence, je ne regrette rien ; ce n'est pas trop cher pour avoir embrassé la plus jolie femme du Royaume-Uni. » Sur cette réflexion, la plaignante intercéda pour lui : « Monsieur le juge, laissez aller ce pauvre homme. » En pareil cas, Mme Récamier aurait parlé de même.

*
* *

Ceux qu'attirait cette beauté irrésistible étaient retenus par l'amitié. Il y avait d'abord une période d'orages, souvent longue, et tels de ses admirateurs, comme Benjamin Constant et J.-J. Ampère, furent très tenaces dans leur poursuite amoureuse et souffrirent beaucoup. Mais, inévitablement, ils se calmaient et se résignaient. Alors, peu à peu, ils se prenaient au charme souverain d'un sentiment doux

et puissant. Bonne, franche, d'une intelligence et d'une équité très sûres, Mme Récamier traitait chacun selon ses mérites. Elle établissait des rangs dans son affection, avec tant de justice que chacun recevait sa part en toute reconnaissance. On ne voit pas qu'elle se soit jamais trompée dans ces classements délicats, ni qu'elle ait provoqué la moindre plainte. Des plus fiers aux plus modestes, lorsqu'ils s'étaient résignés à n'être pour elle que des amis, tous se déclaraient satisfaits.

Elle voulait réunir autour d'elle les plus grands noms de son temps, hommes ou femmes, personnages d'action ou de pensée, Bernadotte et Murat, Mme de Staël et Chateaubriand. D'autre part, les qualités de caractère et de cœur avaient à ses yeux autant de prix que le talent. Aussi, son cercle était-il nombreux, et M. de Montlosier assurait qu'elle pouvait dire comme le Cid : *Cinq cents de mes amis.* Parmi les chefs de cette petite armée, du commencement à la fin de ses triomphes, on sait les principaux, outre ceux que je viens de citer : Louis Bonaparte, le général Moreau, les Montmorency, dont l'un disait de sa famille :

Ils ne mouraient pas tous, mais tous étaient frappés.

C'étaient aussi le prince Auguste de Prusse, le duc de Noailles, surtout Chateaubriand. De 1800 à 1848, quiconque se distinguait par le nom, le rang ou le talent parut chez Mme Récamier, ne dût-il qu'y passer, comme Lamartine qui trouvait Chateaubriand, la divinité du lieu, trop silencieux

et morose, tandis que l'auteur des *Martyrs* traitait de « dadais » l'auteur de *Jocelyn*.

L'Abbaye-aux-Bois, le dernier salon de Mme Récamier, n'a pas eu un rôle aussi considérable dans la littérature française que l'hôtel de Rambouillet. Non que Mme Récamier fût inférieure à la marquise, mais les temps avaient changé ; il n'était plus possible de diriger les esprits et de régler la production littéraire. En revanche, grâce à Chateaubriand, ce salon éveille un souvenir encore plus attachant que celui de Mme de Sablé, où fréquentaient MM. de Port-Royal, ou même celui de Mme de Lafayette, où La Rochefoucauld et Retz se consolaient des mécomptes de la vie. C'est là que René, nourrissant l'ennui de son âme, les rancunes de son ambition et l'orgueil de sa gloire, était caressé, calmé et consolé. C'est dans ce dernier temple qu'il s'offre à la postérité ; c'est là qu'il méditait les *Mémoires d'outre-tombe* ; c'est de là qu'il partit pour mourir.

Dès lors, Mme Récamier avait elle-même terminé son rôle. Tout ce qu'elle consentait à donner d'elle-même, Chateaubriand l'avait reçu, et autant qu'elle pouvait se sacrifier, elle avait subordonné sa vie à celle de son ami. Jusqu'au bout, elle avait retenu de sa beauté tout ce que l'âge peut épargner. Sur son lit de mort, à soixante-douze ans, Achille Deveria traçait d'elle une dernière image, où l'on admire encore, au moment où elle va disparaître à jamais, celle dont Louis David, Gérard, Canova et David d'Angers avaient fixé le plein éclat.

*
* *

Chacune de ces images est d'un grand prix. Ceux qui ont vu le buste de Canova déclarent qu'il avait suffi au sculpteur de copier son modèle pour reproduire « un idéal de beauté ». Le médaillon de David d'Angers, le plus gracieux, à mon sens, de la nombreuse série où l'artiste a représenté ses contemporains de marque, est une petite merveille d'arrangement, mais le modèle, les yeux baissés, ne laisse apprécier que la ligne charmante du cou et la fine régularité du profil ; il n'y a rien de son âme. Chacun a vu, au Louvre, le tableau de L. David. Dans cette œuvre célèbre, Mme Récamier figure, à demi couchée sur un lit de repos, les pieds nus ; près d'elle, une haute lampe à l'antique symbolise la grâce svelte. Ce tableau n'est qu'une ébauche. Pour des raisons peu connues, le peintre et son modèle se fatiguèrent l'un de l'autre. Il faut avouer, en l'état de la toile, que Mme Récamier eut quelque raison de n'être pas satisfaite. La pose est exquise, dans ses lignes longues et souples, mais la figure, ronde et sans pensée, n'exprime rien.

Serait-ce donc que Mme Récamier avait peu de physionomie ? Il suffit, pour s'assurer du contraire, de regarder le tableau de Gérard, qui appartient à la Ville de Paris et se trouve à l'Hôtel de Ville, dans les appartements du préfet de la Seine. Ici le regard et le sourire parlent ; ils expriment la coquetterie

« angélique » que l'on sait. On reconnaît le pur ovale indiqué par David d'Angers; c'est aussi la même chevelure arrangée avec un goût très personnel. Du tableau de David, Gérard a retenu la moitié du lit de repos, et le modèle est assis, au lieu d'être étendu. Ainsi la ligne générale gagne encore en souplesse. Les deux bras, abandonnés, et la gorge nue sont d'une perfection idéale. Le décor, qui n'existe pas chez David, est ici très précis : c'est une salle de bains, à colonnes et à voûte romaines, ouvrant sur un jardin. Par là s'expliquent les pieds nus, comme chez David, et la pose, à la fois nonchalante et reposée. On songe à la pièce d'Alfred de Vigny, *le Bain d'une dame romaine* :

> L'eau rose la reçoit; puis les filles latines,
> Sur ses bras indolents versant de doux parfums,
> Voilent d'un jour trop vif les rayons importuns,
> Et, sous les plis épais de la robe onctueuse,
> La lumière descend molle et voluptueuse.

Les biographes des deux artistes racontent que Gérard, élève de David, ne consentit à commencer ce portrait qu'après en avoir demandé l'autorisation à son maître, et aussi que David laissa le sien de côté après avoir vu l'esquisse de Gérard. Ce dernier motif d'abandon est peut-être le vrai. Le vigoureux peintre de scènes héroïques ne s'était pas senti à l'aise devant les qualités gracieuses de son modèle, et plutôt que de ne réussir qu'à moitié, il avait préféré s'arrêter. Gérard, moins énergique, n'avait eu besoin que de ses qualités ordinaires : le charme

et la délicatesse. De tels accords entre le talent d'un artiste et la nature de son objet produisent les chefs-d'œuvre. Il n'en est guère d'aussi harmonieux que celui-ci.

<div style="text-align:right">5 février 1895.</div>

RUDE A L'ARC DE TRIOMPHE

Il y a quelques jours, à l'Académie des Beaux-Arts, le sculpteur Frémiet demandait, en son nom et au nom de son confrère le peintre Gérôme, que l'Académie intervînt auprès du ministère pour obtenir que le groupe de Rude, *le Départ*, à l'arc de triomphe de l'Étoile, fût moulé, et qu'un exemplaire du moulage fût placé au musée de sculpture comparée du Trocadéro. Il importait, disait-il, d'assurer ainsi cette œuvre capitale de la sculpture française contre les diverses chances de destruction qui l'ont déjà menacée et dont plusieurs subsisteront toujours : intempéries, guerre civile, guerre étrangère, voire explosions de gaz, — dont l'une, il y a une trentaine d'années, lézardait sur toute sa longueur la voûte de la grande salle qui évide l'entablement de l'arc. Le seul moyen, c'est le moulage. Il fallait donc profiter de l'échafaudage qui s'élève actuellement au droit du bas-relief et diminuerait les frais de l'opération. Le moulage fixerait l'état

actuel de l'œuvre; il permettrait d'en faire des reproductions et des réductions. Au Trocadéro, parmi les chefs-d'œuvre de la sculpture nationale, *le Départ* prendrait son rang.

Auteur de tant d'œuvres énergiques, M. Frémiet est un timide. Il n'aime pas à parler tout haut, dans le silence d'une assemblée, même restreinte et amie. Pour s'imposer cette épreuve, il a fallu qu'il la regardât comme un devoir. M. Gérôme, lui, n'a pas peur de grand'chose; en tout et toujours, il dit sa pensée, d'une voix claire. En outre, chez cet artiste, le peintre est doublé d'un sculpteur. Celui qui dressait, il y a cinq ans, sa *Bellone* hurlante, aurait eu pleine qualité pour dire ce que vaut, en art, le groupe de la France appelant aux armes les volontaires de 1792. Il avait voulu, cependant, laisser à son confrère l'honneur de traduire leur sentiment commun.

C'est que M. Frémiet est le neveu et l'élève de Rude. Personne plus que lui ne l'a mieux connu[1] et ne lui demeure plus reconnaissant. Cette reconnaissance, l'école française tout entière la partage à cette heure. Rude ne lui a pas seulement laissé des chefs-d'œuvre; il a été pour elle un libérateur. Tandis que, devant l'Académie très attentive, la conviction de l'orateur dominant sa timidité, l'élève

1. Le caractère et la vie de Rude sont aujourd'hui bien connus, grâce à Théophile Silvestre, *les Artistes français*, 1875, Alexis Bertrand, *François Rude*, 1888, et surtout à l'étude publiée en articles par M. de Fourcaud, dans la *Gazette des Beaux-Arts*, de mai 1888 à mars 1891, et dont la réunion en volume est très souhaitable.

rappelait les titres du maître, cette élite d'artistes pensait comme lui. Rude, pourtant, était resté jadis à la porte de l'Institut, de cette salle où tous les membres de la section de sculpture, aujourd'hui, se déclarent ses obligés. A l'unanimité, par une réparation posthume envers celui qu'un enterrement de pauvre conduisait en 1855 au cimetière Montparnasse, sans que l'habit à palmes vertes recouvrît son cercueil, l'Académie de 1893 a décidé qu'une requête conforme au vœu de MM. Frémiet et Gérôme serait adressée au ministre des Beaux-Arts.

⁂

J'ai eu souvent la bonne fortune, en conversation privée, d'entendre M. Frémiet parler de Rude. Avec la faculté d'évocation par les mots qui n'est pas rare chez les artistes, il fait voir le bon géant qu'était Rude, ce Bourguignon de stature colossale, avec ses mains de forgeron, sa barbe de fleuve, sa courte pipe et ses jurons étranges : *Nom d'un cornon!* et *Fontaine de beurre!* Par l'origine, Rude était peuple. Il le demeura toujours. Il aimait la droiture de pensée, la franchise d'impression, la générosité de sentiment, qui persistent, malgré bien des tares, chez le peuple des villes. Les soirs d'été, il s'asseyait sur le pas de sa porte, comme un concierge, une toque sur la tête et la poitrine à l'air. Il appelait « son salon » le trottoir qui va de la rue du Val-de-Grâce à la rue de l'Abbé-de-l'Épée. Comme campagne, la banlieue

d'Arcueil lui suffisait, et là, voisinant avec les carriers, il disait d'eux : « Ce sont des gens très bien ! »

Enfant, il avait vu les journées révolutionnaires et il était resté patriote, comme en 1792. A l'amour de la liberté républicaine, il avait joint l'enthousiasme guerrier de l'Empire. Les hommes de sa génération accordaient sans effort ces deux sentiments. L'Empereur, pour lui, c'était la Révolution armée, et la République, la France libre dans la gloire. Ignorant, il avait l'âme grande. En cela aussi il était peuple. Comme le peuple, qui n'aime pas seulement le mélodrame emphatique et la gaudriole en chansons, il devinait d'instinct les belles choses et les sentait avec force. Comme beaucoup d'artistes, qui choisissent au début de leur carrière quelques chefs-d'œuvre de poésie et d'histoire pour y revenir sans cesse, il demandait à un petit nombre de livres, toujours relus, le fonds d'idées et de sujets dont il avait besoin. C'étaient la Bible, Homère, Plutarque, Épictète, Tite-Live, Ovide et le *Mémorial de Sainte-Hélène*.

Ainsi, les exemples antiques de passion, d'énergie et de beauté, joints à l'histoire contemporaine, formaient dans sa tête un idéal où la confusion produisait la simplicité. La Grèce, Rome et la France, les grands conquérants et les grands révoltés, Jupiter et le Dieu de Voltaire, il incarnait tout cela, sans distinction de temps ni de pays, dans une galerie de types élémentaires. Il concentrait en eux la synthèse de ce que le peuple aime par-dessus tout, la force et le courage. Ils étaient pour lui

comme les citoyens d'une ville sublime et chimérique, où il se sentait à l'aise comme en une patrie.

Étonnez-vous après cela qu'il ait commencé et fini par des sujets mythologiques, malgré son amour de la vie et de la vérité, et que son chef-d'œuvre, inspiré par les souvenirs de 1792, soit arrangé à l'antique, avec casques, boucliers et corps nus ou drapés! Comme les orateurs de la Convention et les soldats de la République, il voyait la liberté et l'héroïsme à travers les souvenirs du forum et des légions romaines. Il amplifiait ceux-là par ceux-ci. Pour représenter l'épopée révolutionnaire, ce genre d'anachronisme était une vérité. Puis, cet artiste était un sculpteur, et, en sculpture, l'amour de la forme, joint au besoin de la simplicité, fera toujours une grande place aux conventions qui favorisent le nu.

Le respect de la tradition et le sens de la vérité présente sont inséparables chez Rude. Toutes ses œuvres sont, au même degré, expressives d'un génie et d'un temps, idéalistes et réalistes, car il observait la nature et y pliait son rêve avec un respect qui le guidait aussi sûrement dans l'allégorie que dans le portrait. Lorsqu'il s'agit de représentation individuelle, il ne craint pas le costume contemporain. Il l'aborde en toute franchise; ainsi dans ces trois statues qui sont autant de chefs-d'œuvre, le *Monge* de Beaune, le *Général Bertrand* de Châteauroux, le *Maréchal Ney* du carrefour de l'Observatoire. Par la justesse ou la force expressive du geste et de l'attitude, elles sont définitives

et sans égales : Monge, le regard tourné en dedans, trace de la main une figure idéale de géométrie; Bertrand débarque sur la terre de France, en portant des deux mains l'épée de Napoléon; Ney, à pied, son cinquième cheval tué sous lui, ramène les derniers soldats de Waterloo à l'assaut du Mont-Saint-Jean, en criant : « Venez voir comment meurt un maréchal de France! »

Ces œuvres de vérité sont aussi des œuvres de liberté. Devant les audaces malheureuses du romantisme, les sculpteurs classiques raidissaient de plus en plus l'immobilité de leurs figures. Avec *le Départ*, Rude fit voler et crier la pierre. Toute l'école française a profité de cet exemple. Sans *le Départ*, nous n'aurions pas *la Danse* de Carpeaux.

*
* *

Grâce à l'obligeance de M. Esquié, architecte de l'Arc de Triomphe, nous avons pu, M. Frémiet et moi, voir de près *le Départ*. C'était dimanche dernier, tandis qu'un soleil radieux et glacé, le soleil d'un « retour des cendres », auréolait l'arche colossale, à l'heure où,

.....triviale, errante et vagabonde,
Entre ses quatre pieds toute la ville abonde,
Comme une fourmilière aux pieds d'un éléphant.

De palier en palier, par l'escalier frêle de l'échafaudage, nous sommes arrivés jusqu'à la tête de la République, et, tout à coup, dans la cage de bois,

la bouche formidable, jetant son appel jusqu'à l'horizon, jusqu'aux frontières, s'est ouverte devant nous. Vue d'en bas, cette tête est superbe; vue de près, elle est terrifiante. Quant au groupe, l'âme guerrière qui suffit à une épopée de vingt-cinq ans, l'élan qui, de Valmy à Waterloo, rythma la marche de tout un peuple, soulève cette masse de pierre. Et pour symboliser quatorze armées, il a suffi au sculpteur de six figures et d'une tête de cheval !

Le guide incomparable que je suivais dans cette excursion m'a donné là, devant cet exemple, une leçon de technique sculpturale dont je ne retrouverai jamais l'équivalent. Il m'a fait toucher du doigt l'étonnante précision du travail et le soin du détail dans le colossal. Comme tous les grands maîtres, Rude faisait large et précis. A ce point de vue, et à bien d'autres, il est fort supérieur à David d'Angers, que les contemporains lui préféraient, car cet artiste généreux et laborieux, mais inégal, avait beaucoup d'amis parmi les hommes de lettres, et la réclame, muette pour Rude, ne cessait de travailler en sa faveur. Le fronton du Panthéon est une belle œuvre, mais il ne faut pas la voir de près. Ses silhouettes, aux contours secs et durs, comme découpés à l'emporte-pièce, supportent mal l'examen rapproché. *Le Départ* est aussi admirable de près que de loin.

Victor Hugo disait, en terminant sa pièce *A l'Arc de Triomphe* :

Je ne regrette rien devant toi, mur sublime
Que Phidias absent et mon père oublié.

Sans examiner si le comte Hugo, « lieutenant général des armées du Roi », devait ou non figurer parmi les généraux de l'Empire, le regret de « Phidias absent » est une injustice. Il ne convient pas d'employer de pareils noms pour en écraser des contemporains. Victor Hugo aurait-il aimé que l'on reprochât à l'épopée impériale de n'avoir pas son Homère? Dans deux mille ans d'ici, on pourra décider ce que vaut Rude par comparaison avec Phidias. En attendant, on peut dire que non seulement il s'est montré à la hauteur de son sujet, mais qu'il l'a dominé.

Mais Victor Hugo était l'ami personnel de David d'Angers, qui, dans cette circonstance, semble avoir jalousé Rude et n'a vu dans *le Départ* qu'une « grimace d'émotion ». Et voilà pourquoi Rude ne fut pas nommé par Victor Hugo.

Il espérait décorer les quatre faces du monument et je tiens de M. Frémiet qu'il avait exécuté les maquettes des trois autres compositions : *le Retour, la Défense du sol, la Paix*. Ces maquettes sont restées longtemps dans l'atelier du mouleur. Peu à peu elles se sont effritées. Il n'en reste plus que les dessins conservés au Louvre. L'idée en était superbe, celle du *Retour*, surtout, lamentable évocation de la retraite de Russie, dominée par l'impassible figure de l'Hiver justicier. On ne regrettera jamais trop qu'Etex lui ait été préféré pour la moitié de la commande totale, et que le sage et froid Cortot ait été chargé du troisième groupe, celui qui fait pendant au *Départ*. Rude n'aimait pas les anti-

chambres et il ne réclama guère. Si l'Arc de Triomphe ne vaut pas le Parthénon, peut-être que, décoré par Rude sur les quatre pieds droits, il aurait été, pour la sculpture française, le plus considérable de ses titres, je ne dis pas seulement au regard de l'art grec, mais de l'art universel.

*
* *

Nous sommes arrivés sur la dernière plate-forme, à cinquante mètres du sol. Le sergent Hoff, gardien du monument, nous conduit. Et comme l'un de nous s'avance trop près du bord, le sergent, n'osant pas saisir par le bras un homme à rosette rouge, se met devant lui, sur l'extrême arête de la corniche. Le héros de 1870 n'a pas le vertige, et son œil gris-bleu, cet œil qui guettait la nuit les sentinelles prussiennes au bord de la Marne, regarde avec un calme parfait la grande ville qu'il a défendue et qui, au soleil couchant, dans la brume, semble rassembler, avant de s'endormir, les plis bleuissants de son manteau. Il nous raconte qu'il y a trois ans, un désespéré s'élança du haut de la plate-forme et que, une broche de la rampe à gaz l'ayant arrêté au passage, il demeura suspendu sur l'abîme. Hoff descendit jusqu'à lui. L'homme lui mordait les mains et essayait de l'entraîner. Le sergent le saisit par le cou et le ramena sur la corniche, puis, le traînant derrière lui, il le fit passer, pan-

telant et hurlant, affreusement blessé et appelant la mort, à travers une sorte de tunnel qui traverse l'épaisseur de l'entablement. Le malheureux mourut quelques jours après à l'hôpital, mais Hoff avait fait son devoir.

Ainsi au sommet du colosse de pierre qui hypnotisait Victor Hugo, en attendant que la mort vînt le coucher en triomphateur sous « l'arche démesurée », la réalité s'est chargée de mettre en scène le dernier chapitre de *Notre-Dame de Paris* : le duel de Claude Frollo et de Quasimodo au sommet des tours. Et c'est un soldat égal à ceux de la Révolution et de l'Empire qui a traduit ainsi la fiction du poète. Victor Hugo, Rude et Hoff, ces trois noms font bien ensemble.

<div style="text-align:right">25 décembre 1892.</div>

CONFESSIONS ET CORRESPONDANCES

romantiques.

Lorsque, enragé de timidité et d'orgueil, le fou de génie qu'était Jean-Jacques Rousseau écrivait pour la postérité le récit de ses tristes amours, il élevait un cas pathologique à la hauteur d'un genre. La génération dont il est le père, celle du romantisme, a soigneusement cultivé cette maladie. Elle lui a pris le lyrisme, l'éloquence, l'amour de la nature et le désir de refaire la société par l'absolu; mais, surtout, elle s'est crue autorisée, par son exemple, à traiter comme matière littéraire et publique les sentiments intimes et les actes personnels que, depuis des siècles, chacun se préoccupait de tenir secrets.

Le résultat de cette révolution dans la littérature et les mœurs est fort mêlé. Il en est résulté un élargissement de la poésie et du roman, comme aussi un abaissement de leur objet, descendu du général au particulier, et une diminution de la morale. Il y

a, dans les confessions romantiques, de la grandeur et de la bassesse, de la sincérité et du cabotinage. Les mobiles de ces confessions, l'amour et la vanité, remuent l'âme jusqu'au fond; ils en font sortir le meilleur et le pire. Ils élèvent et abaissent l'homme; ils le montrent tantôt plus grand, tantôt plus petit qu'au temps où il réservait sa vie intime et ne mettait dans la littérature que son talent.

Trouvant l'univers trop étroit pour les désirs humains, Chateaubriand poussait les plus beaux cris de révolte qui, depuis les Titans, soient montés vers le ciel, et, enchérissant sur Rousseau, il donnait l'exemple des plus complètes indiscrétions sur les femmes qui s'étaient confiées à lui. Lamartine devait au souvenir d'Elvire la plainte délicieuse du *Lac* et le lyrisme séraphique de *Raphaël*; il lui devait aussi la fatuité naïve qui le faisait traiter de « grand dadais » par Chateaubriand. Hugo prenait la *Tristesse d'Olympio* et l'idylle des *Misérables* dans ses premières amours, aussi pures que les dernières furent troubles; mais, dans les *Chansons des rues et des bois*, il prêtait à l'étonnement par des révélations étranges sur ses plaisirs. Vigny, fier et naïf, tirait d'une trahison assez ordinaire les symboles pessimistes des *Destinées*; mais, sans défense contre les duperies, il changeait en anges des bêtes qui s'étonnaient elles-mêmes de la métamorphose. Musset écrivait *le Souvenir*, *les Nuits* et la *Confession d'un enfant du siècle* avec le sang de son cœur; puis, meurtri par l'amour sans pouvoir y renoncer, il ranimait tristement, au café de la Régence et chez

Céleste Mogador, l'ivresse de Fontainebleau et de Venise. Sainte-Beuve transposait, dans les *Consolations* et *Volupté*, les chastes souvenirs de sa jeunesse, mais il cherchait l'illusion amoureuse dans les bouges du Palais-Royal.

Ainsi, tandis que les écrivains d'autrefois voyaient l'art en dehors et au-dessus d'eux, s'élevaient jusqu'à lui et purifiaient la passion en l'étudiant à distance, les fils de Rousseau, faisant de leur existence la substance de leurs œuvres, identifiaient l'art avec leurs faiblesses et leurs erreurs.

*
* *

Du moins, tout en étudiant la nature sur eux-mêmes et en étalant la vanité de leurs actes, ces poètes réservaient une part de leur existence et changeaient la vérité en poésie. Ils avaient compté sans la curiosité ainsi excitée et les conséquences fatales du nouveau genre. Puisque la littérature se faisait avec la vie privée, celle-ci s'ouvrait aux biographes. Jadis, un auteur ne se confondait pas avec son œuvre ; désormais il se livrait tout entier.

Donc, à peine les romantiques morts, les biographes se mettaient à l'œuvre, terriblement. Ils voulaient tout savoir et se croyaient en droit de tout dire. Il leur fallait des noms propres et des faits exacts ; ils les cherchaient dans les papiers de famille. Derrière la pose et l'arrangement, ils montraient l'attitude vraie et le geste naturel. Ce fut une

revanche complète et lamentable de la vérité pure contre les manèges de la vanité. Sainte-Beuve, le premier, montra Chateaubriand en robe de chambre, devant son miroir, ou machinant avec ses intimes la mise en scène de la gloire. Puis, à mesure que les étoiles du Cénacle descendaient sous l'horizon, les révélations d'outre-tombe montaient au grand jour.

Pauvres poètes! C'étaient de fiers génies. C'étaient aussi des cabotins. Ils avaient des préoccupations de ténors et de jeunes premiers; l'un était fier de son visage, l'autre de ses cheveux, celui-ci de sa large poitrine, et cet autre de sa main ou de son pied. Ils racontaient leurs amours autant pour être admirés que pour être plaints. Ils proposaient à notre envie autant qu'à notre pitié des aventures extraordinaires. Et voilà que la vérité découverte mettait à nu les plus tristes dessous. Tous avaient été des jobards, et quelques-uns des drôles.

On apprenait de la sorte que Lamartine était tombé sur une Phèdre malade et mûre, femme d'un mari trop vieux et maîtresse d'un amant trop jeune. Hugo s'était pris aux filets d'une théâtreuse sans talent, et tandis qu'il délaissait son foyer, un larron d'honneur s'y installait. Vigny, amoureux d'une grande artiste, avait dû la partager, selon l'usage, avec les camarades et les confrères. Musset avait lié partie avec un génie égal au sien, un génie femelle, sain, puissant et franc comme une force de la nature; il était allé promener son bonheur au pays des amours radieuses, et pendant ce voyage, non

seulement il avait découvert un confrère dans sa maîtresse, mais, malade, il s'était vu, de ses yeux, trompé avec un médecin bien portant. Dans la rivalité qui avait brouillé Hugo et Sainte-Beuve, on ne savait qu'admirer le plus, l'égoïsme et l'imprudence de l'un, ou la perfidie et le cynisme de l'autre.

Ainsi, derrière l'acteur les biographes nous montraient l'homme. Ils le faisaient voir ridicule et petit comme nous. Belle avance des deux parts! Surtout, la littérature, la vraie, gagnait beaucoup à ces révélations. On savait enfin de combien d'erreurs et de bassesses un chef-d'œuvre peut être fait.

*
* *

Entre tous ces amoureux trop désireux de mettre le public dans leurs confidences, George Sand et Musset d'une part, Sainte-Beuve de l'autre, ont le plus copieusement satisfait la curiosité. Ils ont laissé une bibliothèque, avec *enfers* et coins secrets; il y a *Lui et Elle*, *Elle et Lui*, le *Livre d'amour*, etc. Toutes ces confidences, dévorées avec avidité, n'ont pas lassé l'appétit du public, et aux révélations connues les chercheurs joignent à cette heure un nouveau lot de documents.

D'abord, sur le trio George Sand, Musset, Pagello. Il est prodigieux, ce trio. Entre les deux hommes, c'est la femme qui est l'homme. Elle aimait à revêtir le costume masculin; du sexe fort, elle n'a pas seulement l'habit, mais aussi l'âme, c'est-à-dire l'égoïsme

et la dureté en amour. Pour passer de l'un à l'autre, elle retrouve les mots et le ton de don Juan, lâchant Elvire, et courant après les paysannes. Le seigneur Pagello, bellâtre, suffisant et pratique, subtil sous des airs naïfs, lourdaud et finaud, est un type complet de sa race et de son pays. Musset, le plus malheureux des trois, est le plus sympathique parce qu'il est le plus sincère. Il joue franc jeu et se met tout entier dans la partie où les deux autres rusent et n'entrent qu'à moitié. Doublement malade, de cœur et de corps, il souffre dans son cœur et dans sa chair. Pauvre Fantasio entre une Philaminte et un Diafoirus !

C'est à ses dépens que George Sand et Pagello racontent cette histoire à trois. Après les *Nuits* et la *Confession*, Musset avait fermé le coffret aux souvenirs ; et, en prose ou en vers, il n'avait dit que ce qu'il pouvait dire. Il observait la règle et le conseil par lui formulés en beaux vers :

> Les morts dorment en paix dans le sein de la terre ;
> Ainsi doivent dormir nos sentiments éteints.
> Ces reliques du cœur ont aussi leur poussière ;
> Sur leurs restes sacrés ne portons pas les mains.

Sa famille, après la riposte nécessaire de *Lui et Elle* aux accusations de *Elle et Lui*, a respecté cette défense. Elle ne veut pas publier sa correspondance avec George Sand, et elle a raison. De l'autre côté, Pagello livre la déclaration qu'il a reçue de George Sand et expose son étonnante bonne fortune du ton d'Homais racontant ses folies de jeunesse ; livrées

par la famille de George Sand, ses lettres à Musset vont paraître. Décidément, des trois, c'est Musset qui a le beau rôle.

Le second trio est celui de Victor Hugo, de sa femme et de Sainte-Beuve. Ici, au point de vue littéraire, il n'y a qu'un coupable, mais il l'est bien. Sainte-Beuve, à l'en croire, aurait consolé Mme Hugo. Traité en frère par le poète, il en aurait profité pour le déshonorer. D'habitude, ces choses-là, toujours vilaines, se font en secret. Sainte-Beuve a pris soin de divulguer son aventure. Après lui, un secrétaire a éclairci ce qui restait obscur; il a mis des noms propres sous les pseudonymes et commenté les effusions lyriques par une prose claire et plate. Le *Livre d'amour* est odieux; *Sainte-Beuve et ses inconnues* est hideux.

Mais, pas plus que les romans et les poèmes ne nous avaient suffi pour George Sand et Musset, ils ne nous suffisaient pour Hugo et Sainte-Beuve. Il nous fallait, pour eux aussi, des pièces authentiques, de la prose, des lettres de leur main. Nous attendions, avec une généreuse impatience, la correspondance annoncée de Victor Hugo. Hélas! c'est une déception. Elle vient de paraître, cette correspondance, et elle n'offre rien de scandaleux. Il n'est même plus certain que Victor Hugo ait été trompé. Le poète écrit à son ami avec beaucoup de cœur et de tristesse. Il parle noble et haut. Et c'est à se demander si l'auteur du *Livre d'amour* ne s'est pas vanté d'une mauvaise action sans l'avoir commise.

Je souhaiterais que ce mécompte nous fût une

leçon et calmât notre soif de scandale. Si de simples particuliers étaient traités de la sorte, on s'indignerait à voir violer des secrétaires. Et il s'agit des plus hauts génies du siècle! Je sais bien qu'ils ont donné l'exemple. Ils nous ont ouvert leurs alcôves. Leur excuse, qui nous manque, c'est qu'ils avaient du génie et qu'ils brûlaient d'une fièvre dont nous sommes bien guéris, le lyrisme romantique. Ils sont punis par où ils ont péché et leur orgueil se retourne contre eux, mais il y avait chez eux un reste de pudeur et un souci d'arrangement que nous devrions respecter.

Heureusement, quelle qu'ait été leur vie, leur œuvre est belle. Il faut même qu'elle le soit à un haut degré, pour résister à de telles enquêtes, à toutes ces causes de mépris et de dégoût. Les papiers de George Sand et les vers érotiques de Sainte-Beuve ne prévalent pas contre les romans champêtres et les *Lundis*.

<p style="text-align:right">27 octobre 1896.</p>

PREVOST-PARADOL

« Je te demande de te souvenir de moi; ne me laisse pas sans être pleuré, sans être enterré. Élève un monument en mon honneur pour apprendre à la postérité le sort d'un malheureux, et plante sur ce tombeau la rame dont je me servais, quand j'étais vivant au milieu de mes compagnons. » Ainsi parle, dans Homère, l'ombre d'Elpénor. On pourrait inscrire ces mots comme épigraphe en tête de toutes les biographies où un ami survivant rend les derniers devoirs à un ami mort. Mérimée les commentait avec une simplicité touchante, en écrivant ses « notes et souvenirs » sur Stendhal. Le livre que publie M. Gréard à la mémoire de Prevost-Paradol s'inspire de la même pensée. L'École normale a le culte de ses morts; il ne saurait être célébré avec plus de piété que dans ce petit livre. Après une étude biographique où respire la mélancolie tendre que laissent aux survivants ces amitiés de jeunesse, indissolubles lorsqu'elles ont résisté aux épreuves

de la vie, il renferme un choix de lettres où se marquent avec un relief singulier le caractère, les idées et le talent de Prevost-Paradol. La notice, c'est le tombeau; les lettres sont comme la rame d'Elpénor, qui se brisa la tête en tombant du haut d'un palais enchanté, le palais de Circé.

Prevost-Paradol a laissé un nom, presque un grand nom. Ce nom éveille-t-il une idée bien nette pour la génération présente? Ses contemporains voyaient en lui non seulement un journaliste de premier rang, mais un écrivain durable, et, même après la défaillance finale, un caractère. Or voilà que la marche des faits a singulièrement dépassé le but où il tendait; sauf un, *la France nouvelle*, dont le sujet est resté actuel, je ne crois pas qu'on lise beaucoup ses livres; son caractère est peut-être ce que nous connaissons le moins. M. Gréard s'est attaché surtout à tracer le portrait de son ami et il prouve que cette physionomie méritait d'être fixée; il indique aussi, dans sa manière discrète, les raisons diverses de l'oubli où est tombé cet homme qui tint en son temps une grande place. On peut rechercher et, peut-être, préciser d'après lui quelques-unes de ces raisons.

La génération de normaliens dont était Prevost-Paradol avait deux admirations, Balzac et Stendhal. Pour la plupart, c'étaient là des goûts purement littéraires, et, somme toute, l'École normale a produit peu de Lucien de Rubempré et encore moins de Julien Sorel. Paradol, lui, a vraiment réalisé un type de Balzac. Rappelez-vous, dans les *Jumeaux de*

l'hôtel Corneille, d'Edmond About, avec quelles idées Léonce Debay, balzacien déterminé, se prépare à l'École normale : elle est pour lui un pis-aller, la seule carrière ouverte pour un homme à qui le collège a donné quelque usage de la plume et qui ne veut être ni expéditionnaire ni clerc d'avoué. Sous l'ancien régime, un lettré prenait le petit collet; en 1850, il entrait à l'École normale. Comme Léonce, Prevost-Paradol est beau, fier, amoureux de la vie et ambitieux; l'existence étroite du professeur lui donne la nausée. A l'École, il se confirme dans le sentiment de sa valeur et il a bientôt arrêté sa conception de l'existence : nature de sceptique et de dilettante, il s'attache à la philosophie de Spinosa, et prétend conformer sa destinée à la marche générale de l'univers.

Or il croit que sa destinée personnelle est de dominer les autres hommes, du droit de sa supériorité, pour les conduire à la justice, car il croit au progrès. Il poursuivra ce but par la plume et la parole. Il est donc bien décidé à saisir la première occasion d'écrire et de parler. Mais c'est le temps de l'Empire et d'une compression qui s'annonce comme durable. Le jeune normalien se résigne donc à être professeur pour un temps. Pauvre et embarrassé par des liens de famille, il prend ses grades à travers un douloureux chaos d'espérances et de découragements, de rêves et d'embarras matériels. Puis, il part pour Aix, enseigner la littérature française, « devant un public de cent soixante-dix-huit Aixois, dont vingt-trois Aixoises ».

*
* *

Elle a eu cette bonne fortune, la petite ville provençale, cette Pise silencieuse, endormie sur sa colline, à deux pas de la vivante et bruyante Marseille, d'entendre l'un après l'autre, dans sa Faculté des lettres, Prevost-Paradol et J.-J. Weiss. Elle s'en souvient toujours et elle en est fière. Quant à ses hôtes, ils ont commencé, surtout Weiss, par y voir le plus triste lieu d'exil, et ils ont fini par l'aimer. Ils ont senti le charme infiniment doux que respirent les vieux hôtels parlementaires, magnifiques, délabrés et clos, sur le cours ombragé de platanes et bruissant de fontaines. Ils ont connu les physionomies originales de nobles et de bourgeois, de magistrats et de professeurs, d'érudits et de collectionneurs, qui, jusqu'à ces dernières années, n'étaient pas rares dans l'ancienne capitale de la Provence. Ils ont eu pour ami le vieux procureur général Borély, l'intime de Thiers et de Mignet, étrange octogénaire, d'intelligence vive, de cœur chaud et d'oreille prodigieusement dure, qui, par hygiène, s'était fait centaure, passant la moitié de ses journées à cheval, et l'autre moitié lisant, écrivant, mangeant et dormant sur un siège en forme de selle, avec arçons et étriers. Mais, tandis que Weiss ne demandait qu'à se résigner au métier, Paradol avait l'œil et l'oreille tournés vers Paris. Il enviait le sort de Saint-Marc Girardin et de Rigault, non comme professeurs en Sorbonne ou au Collège de

France, mais comme journalistes. Un jour on lui fit signe de Paris, et il partit bien vite, sans esprit de retour, pour entrer au *Journal des Débats.*

C'était encore le temps de l'Empire autoritaire et de la presse étroitement tenue. Il fallait écrire sous la menace des avertissements et de la suspension. Un journaliste d'opposition semblait n'avoir qu'une arme bien précaire dans la main. Cette arme suffit à Paradol pour mener sa guerre contre l'Empire. Entre la platitude insolente de la presse officieuse et la colère sourde de l'opposition, il se fit une manière à lui, redoutable et sûre, l'ironie hautaine, maîtresse d'elle-même, insaisissable pour les parquets. Chacun de ses articles, écrit avec une aisance d'improvisateur, était un petit chef-d'œuvre d'habileté, de doctrine et de tenue académique, avec un peu de faste et de nombre, tempérés par l'aisance et l'esprit. Surtout, il faisait merveilleusement « le morceau ». Entre temps, il écrivait en se jouant des brochures ou même des livres, comme la *France nouvelle*, pleins d'idées et brûlants de chaleur contenue. En quelques années, il arrivait à l'Académie française.

Était-ce le commencement d'une grande fortune? C'était la brillante préparation de la plus douloureuse, de la plus rapide et de la plus complète série d'erreurs. Paradol se présentait à la députation, plusieurs fois, et il échouait. Avec quelle amertume! Voyez ses lettres. L'Empire croulant demandait au libéralisme un moyen désespéré de se raffermir. Paradol crut au succès de la tentative et

accepta un poste de diplomate. En quelques jours, il se voyait renié par ses alliés et entraîné dans la chute de l'Empire, aussi irrémédiablement que les serviteurs les plus compromis du despotisme. Il se tua, comme un héros de Balzac. L'ami qui l'a le plus aimé, M. Gréard, n'a pas le courage de l'en blâmer.

*
* *

Cette fin était logique, en effet. Paradol avait mis sa vie comme enjeu dans une belle partie. Il perdait et il payait.

Cette partie, c'était la conquête de la vie, dans tout ce qu'elle a de désirable, gloire et fortune, pour le service d'une belle cause; c'était, croyait-il, la mise en pratique de la doctrine de Spinosa, l'intérêt particulier se conformant à l'intérêt général. Malheureusement pour Paradol, il n'avait pas les deux qualités indispensables au joueur, la patience et le flair; il n'avait pas davantage la vertu maîtresse du philosophe, le désintéressement personnel. Bien entendu, je prends ce dernier mot dans le sens le plus général; Paradol était un parfait galant homme.

Comme moyen, il avait choisi celui de tous qui se subordonne le moins à autre chose que lui-même : il ne fut journaliste que pour être homme politique. Or le vrai journaliste est celui qui n'est pas et ne veut pas être autre chose. Écrivain de grand talent, Paradol eut, comme journaliste, une

action moins longue que sa carrière, alors que le vrai journaliste l'est pour toute sa vie. Et, parce qu'il ne fu' pas tout à fait journaliste, il ne devait pas se survivre comme écrivain. Rappelez-vous les noms de quelques grands journalistes, les plus puissants durant leur vie, ceux qui ont laissé, après leur mort, un nom durable et de sens clair, comme Carrel et Girardin : ceux-là se sont donnés tout entiers au journal, et si, par cas, ils sont entrés au Parlement, leur rôle comme orateurs a été ou insignifiant ou très inférieur à leur action comme journalistes. De nos jours, les exemples sont si nombreux et si frappants que le lecteur les trouve tout seul.

Un journaliste, en effet, est avant tout un homme de premier mouvement et d'impression rapide. Il doit, comme le disait Girardin, avoir une idée par jour, et chaque jour faire un article. Un homme politique aussi impressionnable lasserait vite ses collègues, et, fût-il le plus éloquent des hommes, il ne peut pas prononcer un discours par jour. D'autre part, y a-t-il un seul homme politique qui ait été un grand journaliste? Gambetta, Thiers et Guizot ont pu traverser le journalisme et inspirer des journaux; s'ils les dirigeaient, ils ne les rédigeaient pas. Encore, un vrai journaliste ne consentira-t-il guère à se laisser diriger par un homme politique. Il est lui-même; il fait avec la plume ce que l'autre fait avec la parole, mais il se sent aussi utile à son parti et aussi fort.

L'erreur de Paradol fut de croire que l'on pou-

vait, en même temps, être journaliste et faire des livres. De là l'oubli où, sauf un peut-être, ses livres sont tombés peu à peu, comme ses recueils d'articles. C'est que les qualités du livre ne sont pas les mêmes que celles du journal. Paradol gâtait ses livres par ses qualités de journaliste et ses articles par ses préoccupations d'écrivain.

Il avait le style académique. Cela veut dire qu'il écrivait avec choix et mesure, dans une langue réservée et de belle tenue. Ce sont moins qualités de journaliste que la concision, le trait et la netteté rapide. Lequel portait le plus d'un article de Paradol ou d'un article de Girardin? Tantôt l'un, tantôt l'autre, mais plus souvent, je crois, celui de Girardin, éminemment journaliste et fort peu écrivain. D'autre part, Paradol mettait dans ses livres la contingence des intérêts politiques, toujours attachés à des questions dont l'importance, fort grande aujourd'hui, sera nulle demain.

Enfin, homme d'idées moyennes, Paradol s'était attaché à un parti sans avenir. Il se fût accommodé également d'une monarchie parlementaire ou d'une république à institutions monarchiques. Ces solutions peuvent être fort sages, mais il n'est pas nécessaire de beaucoup « lire l'histoire », comme on dit, pour apprendre qu'elles ne sont qu'une halte et un compromis. Les journalistes qui s'y emploient font un métier de dupe, s'ils sont ambitieux. Les plus avisés sont pour la marche en avant ou pour la réaction.

*
* *

Ainsi, ambitieux, journaliste et écrivain, Prevost-Paradol n'a pas rempli sa propre attente et n'a pas laissé la réputation durable que son talent faisait espérer à ses amis. Il n'a pas été un Taine, qui s'est gardé de la politique comme du feu; il n'a pas été un Renan, qui a traité son temps avec un détachement de philosophe. Que reste-t-il de lui? Un beau nom, quelque peu flottant, le souvenir d'un grand talent qui n'a pas donné toute sa mesure, la leçon durable de sa mort et quelques pages dignes d'être relues.

Tout cela vient d'être mis en lumière par M. Gréard, à l'aide de lettres adressées à un choix d'amis, dont le nom seul est déjà un honneur pour Paradol, comme M. Gréard lui-même, comme Taine et M. Ludovic Halévy. Ce livre où revit Paradol arrive au lendemain d'une séance académique où M. Brunetière a sévèrement comparé la presse à la littérature. Il semble apporter un argument à ceux qui refusent au journalisme le droit d'être littéraire. Cependant, il ne tranche pas la question; car, à côté de Paradol et dans le même temps, il y eut Veuillot et Sainte-Beuve; Veuillot, qui ne voulait être que journaliste et qui fut écrivain de premier ordre; Sainte-Beuve, journaliste malgré lui et qui a mis dans des articles de journal le meilleur de son talent. Avant, il y avait eu P.-L. Courier, dont la politique dure grâce à sa littérature, puis Nisard, aussi

journaliste que professeur. Et, depuis, il y en a eu d'autres; si je ne les nomme pas, c'est pour ne pas dresser un palmarès.

Quiconque tient une plume peut, en tout genre et dans tout sujet, faire œuvre d'écrivain, mais, après le talent, la première condition pour exceller durant la vie et durer après la mort, c'est de se donner tout entier à quelque chose de net et d'unique, d'être un polémiste religieux comme Veuillot, un critique littéraire comme Sainte-Beuve. Paradol fut avant tout un ambitieux qui, au lieu de subordonner son ambition à une cause, subordonna cette cause à son ambition. D'abord la littérature, puis la politique ne furent pour lui que des instruments; il n'appartint tout entier ni à l'une ni à l'autre. Ces deux maîtresses sont jalouses; elles se sont vengées.

<div style="text-align:right">22 février 1894.</div>

ÉMILE AUGIER

Je regrette que le mot ait pris un sens politique, je qualifierais volontiers de nationale la fête que va célébrer l'Odéon en l'honneur d'Émile Augier. Il y a de grands écrivains qui dépassent leur temps et leur pays; il y en a d'aussi grands qui ne sauraient se placer ailleurs et à une autre date. Augier est de ceux-ci. C'est un Français de notre temps, mais un Français de noble race. Il a pour ancêtres directs Molière et Regnard, malgré la suite des intermédiaires. Et l'instrument d'observation qu'il recevait d'eux, il l'a exactement appliqué à ses contemporains.

Il est Français, d'abord, en ce qu'il réalise un caractère commun à la plupart de nos grands écrivains. Tandis que l'Anglais est foncièrement individualiste et l'Allemand épris de pensée abstraite, le Français, pour qui la vie sociale est la grande affaire, songe surtout en écrivant aux questions qu'elle soulève. Il aime à se trouver en commu-

nauté d'idées avec ceux qui l'entourent; il préfère observer qu'imaginer. Augier a donc étudié son temps, sans s'inquiéter d'idées abstraites. Il s'est préoccupé surtout des modifications que les mœurs apportent aux lois. Il a eu l'énergie sobre, la netteté, la mesure. Il a eu, à un haut degré, une qualité que nous prisons par-dessus tout, l'art de composer.

Sociable et équilibré, le Français aime les idées générales, parce que ce sont celles de tous, et il les préfère moyennes, pour la même raison. Augier n'a guère soutenu de thèses outrancières; il ne s'est pas attaqué par la logique à quelqu'une de ces injustices qui résultent des mœurs ou des lois. Il a préféré montrer comment les mœurs se gâtent, et, dans les lois, ce qui ne protège pas assez les mœurs. Il a eu pour muse le bon sens qui, en France, peut s'élever jusqu'au génie. Avec le bon sens, il a nourri dans son âme des sentiments essentiellement français : le goût du franc parler, l'aversion pour tous les despotismes, la haine de l'hypocrisie.

Comme tous les pays d'Europe, la France s'est faite par une royauté et une noblesse appuyées sur une bourgeoisie et un peuple. Mais notre pays est le seul où tout l'effort de la vie nationale ait tourné au profit de la bourgeoisie, qui, s'élevant par en haut jusqu'à la noblesse, et par en bas tirant le peuple à elle, a fini par former peuple et noblesse à son image. Si, à l'heure présente, la France éprouve un grand malaise, c'est que l'écart est devenu trop grand entre le peuple et la bourgeoisie. Depuis cent

ans la bourgeoisie gouverne, et ceux mêmes qui attaquent sa suprématie prennent pour chefs des bourgeois. Elle avait mérité cette fortune par deux mérites principaux : la forte constitution de la famille et la simplicité des mœurs. Du jour où, trop riche et infatuée, elle a préféré le plaisir et l'étalage au travail et à la modestie, la décadence a commencé pour elle. Augier arrivait au moment où la bourgeoisie française terminait son apogée; il a porté sur le théâtre les causes et les effets de ce mouvement social.

*
* *

De là, dans ses pièces, une double valeur, historique et présente. Pour trente années de la société française, son théâtre offre une image aussi fidèle que celui de Molière pour le centre du XVIIe siècle, plus forte que celui de Regnard. Il a poursuivi cette étude d'après un idéal moral dont le grand mérite est d'être à la fois très accessible et très élevé, avec une force d'expression qui le range après Molière et à côté de Regnard.

La première cause d'affaiblissement qui lui avait semblé compromettre, avec la santé de l'esprit, celle des mœurs, c'était le romantisme. Au théâtre, comme dans la poésie et le roman, l'école qui durait encore en 1844 s'était inspirée surtout d'individualisme et de lyrisme. A la société et à la famille qui vivent de règle et de devoir, le romantisme opposait la révolte

individuelle et le droit de la passion. Ces sentiments, il les revêtait d'une forme superbe et outrée comme eux. Il parut à Augier que, par le romantisme, l'esprit français avait contracté une fièvre généreuse, mais une fièvre, c'est-à-dire une maladie. Il refusa de la prendre pour son compte et résolut de la combattre chez ses contemporains. Sur le théâtre où la passion régnait, il voulut montrer qu'elle est sans droit contre le devoir.

C'était courageux, et les attaques ne lui manquèrent pas, mais le temps travaillait pour lui. Le romantisme était épuisé, et sauf un, bientôt divinisé, c'est-à-dire mis en dehors de la vie présente, ses chefs allaient disparaître ou se taire. Laissant donc le romantisme agoniser et ne prenant à l'école nouvelle, le réalisme, que ce qui convenait à son besoin instinctif de mesure, Augier abandonnait les pastiches de l'antiquité et de la renaissance, par lesquels il était allé d'abord chercher l'ennemi sur son propre terrain, et il appliquait son honnêteté, sa raison et sa force expressive à l'étude de la société contemporaine.

Le plus grand danger dont elle lui semblait menacée, c'était la puissance de l'argent, désormais sans contrepoids. Longtemps cette puissance avait été atténuée d'un côté par la simplicité des mœurs et les vertus familiales, de l'autre par l'aristocratie d'hérédité ou de mérite. Or l'hérédité nobiliaire ne conférait plus de privilège social, et le mérite personnel se mettait du côté de l'argent, en tournant vers lui son effort. Pour la famille, le luxe l'envahissait ; le mariage se défendait mal contre la cupidité ;

moins respectable, l'autorité du père de famille était de moins en moins obéie. Augier voyait dans l'argent le grand coupable de cette corruption. A ceux qui, l'aimant trop, veulent en gagner trop, trop vite et sans scrupules, il marquait une aversion dédaigneuse, qui cinglait de haut.

De là, dans son théâtre, cette longue succession d'hommes pour qui l'argent est tout. Les uns, comme M. Poirier, ont pu le gagner honnêtement, mais ils veulent s'en servir pour acheter ce qui ne doit pas être vendu. Les autres, comme Vernouillet, l'ont eu par des moyens louches, et, d'abord craintifs devant le mépris, étalent une insolence sereine. Tels, comme maître Guérin, ont été vidés par lui de conscience et d'entrailles. Voilà pour l'action directe de l'argent. Pour ses effets indirects, voici le fils, Henri Charrier, qui veut s'amuser sans rien faire, grâce aux écus paternels; la fille, Caliste Roussel, qui, recherchée pour sa dot, ne croit plus à l'amour désintéressé; la femme, Séraphine Pommeau, qui demande le luxe à l'amour vénal.

Contre l'argent, Augier invoque les affections de famille, assez puissantes, lorsqu'elles sont sincères, pour triompher de tout, et au premier rang de ces affections il met l'amour permis. Il affirme la supériorité du mérite pauvre sur l'argent hérité ou acquis; il exalte la science et le travail. Surtout, il invoque le sentiment de l'honneur, et, ici, nous touchons à la loi suprême de sa morale.

De foi religieuse, Augier n'en montre pas trace. Il était voltairien, comme la bourgeoisie d'hier; il

était même anti-jésuite, à la façon de Béranger. Sans se mettre en peine d'analyser les éléments de l'honneur, qui est en grande partie un legs du passé chrétien et féodal, il le prenait tel qu'il le trouvait constitué. Et comme, sous cette forme, cet appui moral lui semblait solide et pratique, cela lui suffisait. Pas une fois, dans une heure d'angoisse, ses personnages ne sont tentés de recourir à la morale religieuse; ils consultent simplement l'honneur, et le langage qu'il leur parle est si net, qu'il leur suffit de l'écouter pour bien agir.

Ce sentiment, en effet, est à la fois très délicat et très simple. Très délicat, car il condamne telles choses que la morale religieuse permet et il en prescrit qu'elle défend; très simple, car, en tout, il donne des conseils immédiats. Il n'y a qu'à le mettre en face d'un cas de conscience pour que, sans hésiter, il indique la solution. C'est une balance solide et précise, qui évalue avec la même justesse les poids les plus lourds et les plus légers.

Autour de ces trois objets — argent, famille, honneur, — vous pouvez grouper toutes les pièces d'Augier. De là une observation large et exacte, car ce petit nombre de vues principales commande une quantité de vues secondaires.

Comme mise en œuvre, la simplicité de moyens qui fait les maîtres. Augier parle la langue de son temps, sans la forcer, mais il en revêt une pensée si franche et si énergique que cette énergie et cette franchise s'incorporent à l'expression. Il a peu de couleur et son esprit n'est pas de nouveauté excep-

tionnelle, mais il obtient, par la vigueur du bon sens, autant que d'autres par l'éclat de l'imagination, et, chez lui, comme chez les grands écrivains de l'ancienne France, le sublime lui-même n'est que le plus haut degré de la vérité. Il n'aime pas la blague et il lui a dit son fait, mais il donne à l'ironie, arme nationale, une terrible portée. Comme structure de pièces, peu d'imprévu, peu d'invention sans autre but qu'elle-même. Venu après Scribe, il a fait son apprentissage à l'école commune, mais il n'attache pas au métier plus d'importance propre que Molière en son temps. Au total, son théâtre est sain comme la raison, pratique comme l'expérience, large comme la vie.

*
* *

Malgré sa devise fameuse, la comédie ne corrige pas les mœurs; il lui suffit de les peindre et de maintenir les droits du bien en faisant rire du mal. S'il était besoin d'établir encore cette vérité, il suffirait, pour notre temps, d'en demander la preuve au théâtre d'Émile Augier. Ce qu'il attaquait a-t-il beaucoup perdu, ce qu'il défendait beaucoup gagné? Il y aurait quelque audace à soutenir que les mœurs bourgeoises ont gagné en simplicité et en sérieux. Le mariage est entamé par la loi elle-même, et l'autorité du père de famille ne sera bientôt plus qu'une fiction légale; le goût du luxe est devenu passion, et fureur celui du plaisir. Ce qu'on appelait jadis les

classes dirigeantes suit, en brûlant les étapes, un chemin au bout duquel il ne peut y avoir qu'un fossé, c'est-à-dire une culbute, et, sur leurs talons, le peuple court, en montrant les dents.

Aussi, prenez quelques-uns des personnages typiques d'Augier et demandez-vous ce qu'ils sont devenus. MM. Poirier, Maréchal et Couturier (de la Haute-Sarthe) ont été plusieurs fois ministres. Giboyer et ses amis forment tout un parti d'arrivés, menacés par d'autres, moins gais, plutôt féroces. Le marquis d'Auberive, a été député d'extrême droite, puis de centre droit, puis boulangiste. Le marquis de Presles a représenté la République française comme ambassadeur. Sergines, retiré à l'Académie, n'écrit plus que pour établir, les jours de réception ou de prix Montyon, des parallèles ironiques entre le journalisme de son temps et celui d'aujourd'hui. Vernouillet est au pinacle; il est sorti du Panama sans passer par Mazas. Les filles de Caliste Roussel se moquent du roman d'amour de leur mère et tirent de leur dot la plus tranquille et la plus niaise vanité.

C'est qu'il n'était pas au pouvoir d'Augier de trouver dans le théâtre les moyens de réforme sociale qu'il ne contient pas. Il suffit à sa gloire qu'il ait été le témoin honnête et fidèle des mœurs de son temps. Après Molière et Regnard, la haute comédie avait encore produit quelques œuvres fortes ou fines, mais rares, et, comme genre, elle était toujours allée déclinant. Marivaux et Beaumarchais avaient créé une comédie moyenne, très différente

de l'ancienne. Puis était venue la petite école de Picard et d'Étienne, puis l'habileté scénique de Scribe. A ce moment Augier vint reprendre l'ancienne comédie, en déshérence depuis le grand siècle. Il lui a rendu la vie et la fécondité. Continuateur des classiques, des vrais, il est de leur famille.

<p style="text-align:center">15 mai 1894.</p>

ALEXANDRE DUMAS

L'HOMME

Mon maître et ami Francisque Sarcey vient d'analyser, pour les lecteurs de cette revue [1], l'œuvre d'Alexandre Dumas. Il l'a fait avec une autorité et une compétence qui n'appartiennent qu'à lui dans la critique contemporaine. Pendant plus de trente ans, il a suivi pas à pas la production de Dumas, avec plus d'attention encore que de sympathie, plus dominé que séduit, souvent choqué, toujours discutant, fidèle image en cela du public français. Pour Sarcey, le maître du théâtre contemporain c'est Émile Augier. En fin de compte, il met Dumas très haut, mais avec une admiration qui maintient ses réserves.

J'appartiens à la génération venue après celle de Sarcey. Pour nous, à l'époque où nous devenions public de théâtre, après 1870, nous trouvions la gloire de Dumas fortement assise. Grâce à Émile

1. *Cosmopolis*, revue internationale.

Perrin, administrateur de la Comédie-Française de 1871 à 1885, l'auteur du *Demi-Monde* s'installait à ce moment sur notre première scène, par la reprise de ses anciennes pièces et une série d'œuvres nouvelles. En quelques années, il s'imposait au public de la rue de Richelieu, comme jadis à celui du Gymnase. Lorsqu'il est mort, il dominait de très haut notre production dramatique. Ce n'était plus seulement un maître, c'était le maître du théâtre contemporain. Je crois fermement que la postérité lui conservera ce rang.

Grâce à des fonctions officielles, qui m'avaient mis en rapports fréquents avec lui, j'étais entré peu à peu dans son intimité. Depuis dix ans, je le voyais beaucoup : à la direction des Beaux-Arts, où il avait de nombreux clients, car, s'il n'a jamais rien demandé pour lui-même, il servait activement ceux qui lui semblaient dignes d'intérêt ; au Conservatoire de musique et de déclamation, où son action était prépondérante, comme examinateur et conseiller ; puis chez lui, dans ses habitations parisiennes de l'avenue de Villiers et de la rue Ampère, ou dans sa maison de campagne de Champflour, à Marly-le-Roi. J'aimais l'homme autant que j'admirais l'auteur. J'avais cela de commun avec tous ses amis, anciens et nouveaux. Ce grand écrivain était une nature exquise et forte ; il attachait aisément et retenait ; il était fidèle à ses affections, de relations très sûres, accueillant et obligeant, indulgent surtout, parce qu'il comprenait tout.

⁂

J'ai sous les yeux deux portraits de lui qu'il m'avait donnés en même temps, quelques mois avant sa mort. Ils marquent le commencement et la fin de sa carrière; ils sont l'alpha et l'oméga symboliques de cette existence. L'un est la photographie d'un tableau peint vers 1834 par Louis Boulanger, le peintre romantique. Il représente un garçonnet d'une dizaine d'années, arrêté au seuil d'un parc, les cheveux blonds flottant sur les épaules, un cerceau à la main. C'est un écolier en vacances, le petit pensionnaire de l'institution Goubaux. L'autre est une photographie d'après nature, celle d'un homme de soixante-dix ans, encore robuste, dans une attitude qui lui était familière, le buste cambré, la tête haute, le poing sur la hanche.

Cet homme est déjà dans cet enfant. Le regard surtout, ce regard si particulier de Dumas, que n'oubliaient pas ceux sur qui il s'était une fois posé. L'œil est gros et à fleur de tête; il regarde en face, avec une expression de méfiance précoce chez l'enfant, de courage ironique chez le vieillard. Tous les traits indiquent la décision et la franchise : le front large, le nez droit, la bouche ferme. L'homme que voilà était né pour souffrir et lutter. De très bonne heure, il s'est trouvé en face de la méchanceté et de la bassesse; dès qu'il a raisonné, il a engagé une longue bataille contre elles. L'enfant semble déjà en garde contre la vie qui s'ouvre

devant lui; l'homme, qui l'a jugée, ne déposera les armes qu'en mourant. Dans les derniers jours de sa vie, il écrivait encore, et, pour lui, écrire c'était agir. Il donnait son avis sur toutes les questions de morale éternelle ou passagère qui surgissaient. Il définissait le bien et le mal; il s'efforçait de mettre en lumière la vérité.

On sait les origines de Dumas. Il était l'arrière-petit-fils d'un créole et d'une négresse. L'atavisme africain sautait aux yeux chez son père, le géant aux cheveux crépus et à la lèvre épaisse, bon et vaniteux, épris de luxe étalé, mêlant au débraillé de la vie de bohème l'amour du clinquant et du bruit. Il se laissait deviner encore chez le fils, par la chevelure frisée et l'élégance du corps, un peu balancée et rythmée. En revanche, la moustache à la mousquetaire, la physionomie énergique, le calme de l'attitude étaient d'un Européen et d'un Français. Grand-père, père et fils, mêlant en eux le sang du vieux monde et celui du nouveau, élevant à la plus haute puissance les qualités de la race noire, éliminant ses défauts et s'assimilant par trois générations à la race blanche, hommes d'action, d'art et de pensée, les trois Dumas sont un curieux exemple, dans la même descendance, de la pénétration réciproque des familles humaines par la civilisation, et un indice de ce que l'humanité peut en attendre dans l'avenir.

Cette origine est pour quelque chose dans l'instinct de lutte, qui se traduisait chez le général Dumas en courage héroïque et chez Alexandre

Dumas père en bravades bon enfant. Le nègre est un opprimé; dès qu'il peut raisonner et agir, il se tourne contre l'injustice dont il est victime et réclame ses droits. Chez Alexandre Dumas fils, cette disposition se tournait en désir de réforme sociale et d'action par la littérature sur les lois et les mœurs. Le fond d'hérédité naturelle se compliquait de ce fait chez le grand-père et le petit-fils, qu'ils étaient enfants naturels, c'est-à-dire placés dès la naissance en marge de la société. Soldat toujours en campagne, le grand-père n'avait pas eu beaucoup à souffrir de cette situation. Sérieux et réfléchi, le petit-fils avait ressenti l'amertume et l'injustice du préjugé contre l'enfant né hors du mariage, dès le collège, où ses camarades le maltraitaient pour une tache originelle qui, selon la justice absolue, aurait dû lui assurer la protection sociale. Il en était indigné; il amassait un fond inépuisable de mépris et de haine contre de telles lâchetés. Pour l'analyse psychologique de cet état d'âme, qui devait contribuer pour une si large part à la formation de son caractère et de son génie, voyez *l'Affaire Clémenceau* et, pour sa mise en œuvre dramatique, *le Fils naturel*.

Il entrait ensuite dans la vie par le monde où vivait son père, la bohème littéraire, et, jeune homme, il commençait par prendre sa part du plaisir facile. Or bientôt, dans le plaisir, il trouvait la passion. La nécessité de gagner de l'argent pour s'amuser et le désir plus relevé de payer ses dettes précoces, le faisaient tourner bien vite ses expériences en pro-

duction littéraire et il écrivait la *Dame aux Camélias*, roman et pièce. Il s'y mettait tout entier, franchement et complètement, qualités et défauts. Dès lors, il était homme de lettres, et d'une espèce nouvelle.

En effet, préoccupé de la famille et de la société, frappé du sérieux de l'amour, faisant de cette double observation, de plus en plus profonde, la substance de sa littérature, il substituait le désir de la vérité, c'est-à-dire le réalisme, à l'imagination et à la fantaisie romantiques. Il travaillait pour sa part, avec autant de conviction et plus d'esprit pratique, à la réforme de la littérature et de l'art qu'accomplissaient en même temps H. Taine dans la philosophie, Leconte de Lisle dans la poésie, Gustave Flaubert dans le roman, Meissonier dans la peinture, Barye dans la sculpture.

* * *

La carrière ainsi commencée s'est poursuivie avec une logique rigoureuse, parce qu'elle était l'exercice nécessaire d'un caractère et d'une expérience. Dumas abandonnait bientôt le roman, dont il ne trouvait pas l'action assez énergique et assez immédiate sur le public, pour le plus direct et le plus puissant des genres, le théâtre. Chacune de ses pièces avait un but utile, c'est-à-dire, en agissant sur l'opinion, elle tendait à préparer un résultat qui, tôt ou tard, et plus tôt que plus tard, se traduirait par des faits, c'est-à-dire par des change-

ments dans la morale et dans la loi. C'était le contrepied de l'esthétique du romantisme, qui, lui, avait voulu faire de l'art pour l'art, c'est-à-dire réaliser la beauté, sans autre but qu'elle-même, et, par là, produire le plaisir littéraire, récompense et résultat suffisants pour l'artiste, avec la gloire. Aux yeux de Dumas, cette esthétique était un double et dangereux égoïsme. A l'art comme à la vie — à l'art si difficile et à la vie si courte, — il voulait donner une raison d'être. Il pensait que, écrire pour écrire, sans autre but que de bien écrire, et vivre pour vivre, sans autre but que de vivre agréablement, ce n'était pas assez, que cela ne valait pas la peine d'écrire et de vivre.

Pour lui, il demandait à la vie de l'éclairer sur elle-même, et, de l'expérience, il tirait une leçon dont il s'efforçait d'abord de profiter, puis, la traduisant en fiction, de faire profiter autrui. Avec *Diane de Lys*, il opposait le droit du mari à celui de l'amant, et à l'égoïsme individuel dans la passion, l'intérêt de la société. C'est encore l'intérêt social qui lui faisait définir le *Demi-Monde*, cette « île flottante », en train de devenir un continent, un monde complet arrogant et menaçant; qui lui faisait abandonner devant la femme vicieuse et perfide, en lutte avec un honnête homme, la vieille théorie chevaleresque d'après laquelle la femme pouvait compter en toute circonstance sur la protection ou même la complicité de l'homme. Il pensait que, en pareil cas, la défaite de la femme importait à la vérité, au bien, à la société.

Lorsque la loi lui semblait mal faite, il se retournait contre elle et défendait l'individu contre la coalition des préjugés et des égoïsmes collectifs. Ainsi dans le *Fils naturel*. Et ce n'était pas là un retour à l'individualisme romantique. Ici, le droit de l'individu iui semblait la sauvegarde du droit social. Il y avait, croyait-il, un égal intérêt pour la société et pour l'individu à détruire une injustice, à ne pas autoriser la débauche, à ne pas provoquer la révolte. Le point de départ et d'arrivée de la pièce, c'était la déclaration du notaire Fressard : « Se marier, quand on est jeune et sain, choisir dans n'importe quelle classe une bonne fille fraîche et saine, l'aimer de toute son âme et de toutes ses forces, en faire une compagne sûre et une mère féconde, travailler pour élever ses enfants et leur laisser en mourant l'exemple de sa vie, voilà la vérité. Le reste n'est qu'erreur, crime ou folie. » Partout une question de droit, de droit social ou individuel, et toujours la garantie du droit social fondée sur le respect du droit individuel; en un mot, la justice réglant les actions des hommes, les obligeant à vivre pour eux-mêmes et pour autrui.

Il n'y a pas d'autre poétique dans *la Question d'argent*, *le Père prodigue*, *la Princesse Georges*. Plus tard, après 1870, lorsque la société française lui paraissait menacée de ruine par la double crise de la défaite et de la guerre civile, par le progrès et l'effronterie croissante de la débauche, par le relâchement de tous les liens sociaux, Dumas abordait de face chacune de ces questions, ou plusieurs à la

fois, dans la *Femme de Claude* et l'*Étrangère*, et, avec le théâtre, usant de tous les moyens d'action que lui offrait la plume, il discutait ces questions par le journal, les brochures, les préfaces, — ces préfaces qui égalent, en force et en portée, les pièces qu'elles commentent. Partout il mettait son âme, son cœur, sa passion pour le vrai et le bien, ses inquiétudes d'homme, ses tristesses et ses espérances de citoyen.

Il avait recours à tous les moyens d'éclairer et de fortifier sa pensée. Il continuait à observer et à faire de son expérience personnelle le fondement solide de ses fictions. En même temps, esprit libre et âme religieuse, il cherchait dans le mysticisme ces raisons du cœur que la raison ne connaît pas. A une époque de science, il demandait à la science ses moyens propres de connaître et de comprendre. Il s'intéressait passionnément à la physiologie. Il s'efforçait de se rendre toujours plus clairvoyant et mieux informé dans son enquête constante sur le droit de l'individu et de la société. Il espérait trouver le moyen de les améliorer l'un par l'autre, de corriger les maux dont ils souffrent par leur faute ou par les fatalités naturelles.

Ainsi se développait, par le théâtre et pour le théâtre, une individualité de plus en plus puissante et qui se marquait plus hardie et plus confiante à chaque œuvre nouvelle. Par là, ce réaliste se séparait de ses contemporains, romanciers ou poètes; par là, aussi, il retournait énergiquement une loi de l'art dramatique. Les réalistes prétendaient faire

œuvre impersonnelle, se subordonner à leurs sujets, n'avoir en vue que la vérité, mettre le moins possible d'eux-mêmes dans leurs œuvres. Dumas déclarait, au contraire, qu'il était présent et agissant dans toutes ses pièces. Il y entrait de sa personne pour exposer, défendre, imposer ses idées. Il ne s'en cachait nullement et dédaignait ces détours sans franchise, par lesquels d'autres plaideurs dans leur propre cause, comme Beaumarchais, se défendaient de se mettre eux-mêmes sur la scène. Olivier de Jalin, de Ryons, Lebonnard, c'est lui.

*
* *

Il y avait là, certes, un acte de courage et de franchise; il y avait aussi un danger. Le théâtre, c'est l'art de donner la personnalité à des êtres factices, de procurer par eux au spectateur l'illusion de la vie concentrée et agissante. Pour atteindre ce résultat, il faut sortir de soi-même et s'oublier, ne songer qu'à l'œuvre, subordonner le sujet à l'objet. Dumas conciliait ces besoins opposés de sa nature et de son art par un partage habile de l'intérêt scénique entre lui-même et son œuvre. A côté de son représentant, du raisonneur mêlé à l'action et la dirigeant, il mettait des êtres vivant de leur vie propre, et ne songeant qu'à eux-mêmes. Il vivait et donnait la vie. De là, cette impression unique que procure son théâtre, et que ne donnent ni Émile Augier ni M. Victorien Sardou. Ceux-ci s'effacent le plus

possible derrière leurs personnages; ils restent dans la coulisse. Dumas est sur la scène au milieu de ses acteurs. De là, non pas une dualité, mais une complexité d'intérêt, car les deux éléments qu'il offre à notre curiosité, il les fond et les amalgame si bien qu'ils ne font qu'un. Ses confrères nous présentent leurs œuvres; il nous offre, lui, l'œuvre avec l'auteur, inséparables l'un de l'autre, exposés au même jugement.

Il a été ainsi jusqu'au bout, poursuivant la même expérience à la recherche de la justice et de la vérité, servant la même cause : l'intérêt social et l'intérêt individuel, appuyés l'un sur l'autre. Entre ses divers objets d'étude, il y en avait auxquels il revenait toujours, parce que c'étaient ceux qui le préoccupaient le plus vivement, qui prenaient la plus grande place dans sa vie et qui lui semblaient être pour ses contemporains d'aussi grande importance que pour lui-même. Ainsi, le rôle social des femmes et leurs rapports avec les hommes. Qu'y a-t-il de plus important pour l'homme que la femme, et quelle est la question qui, pour l'homme, ne se ramène pas à la conduite qu'il doit suivre avec les femmes, l'intérêt qu'il a de les bien connaître, de déjouer leurs ruses, de corriger leurs défauts, de les guider, de les défendre? De là cette série de pièces : *l'Ami des femmes*, *les Idées de Madame Aubray*, *Une Visite de Noces*, *la Princesse Georges*, *Monsieur Alphonse*, *Denise*, *Francillon*. La dernière œuvre qu'il ait conçue et qu'il a portée si longtemps que sa mort l'a trouvée incomplète, c'est *la Route*

de Thèbes. Il y cherchait le sens de la vie dans la rencontre du sphinx, de l'énigme féminine que tout homme doit résoudre sous peine de manquer sa vie.

Homme, il étudiait, naturellement, la question féminine à son point de vue d'homme. Souvent les femmes se sont plaintes d'être jugées par lui avec une sévérité injuste. Elles estimaient qu'il leur faisait payer trop cher son secours et sa défense. Elles peuvent se consoler, si c'est un dédommagement, en voyant qu'il n'a pas mieux traité les hommes, et qu'il a été encore plus sévère pour eux que pour elles.

C'est que ce moraliste était un pessimiste. La nature humaine lui semblait laide, basse et méchante. S'il avait espéré l'améliorer, et si cette espérance l'avait soutenu longtemps, il est certain qu'à force de constater le mal, d'analyser l'égoïsme individuel ou social, de proposer des remèdes que le malade n'acceptait pas, et de flétrir des vices qui conservaient, après le châtiment, la même force et la même arrogance, il en était venu, non pas à regretter ce qu'il avait fait, mais à constater que le mystère du bien et du mal reste impénétrable; que le bien gagne peu et lentement, tandis que le mal est tenace et renaît de lui-même; que le sens de la vie reste obscur; que toutes les explications et toutes les consolations de la misère humaine, toutes les philosophies et toutes les religions ne sont que des moyens insuffisants, imaginés par l'homme pour soulager son effroyable misère; misère plus ou moins atténuée et diminuée, mais éternelle.

A mesure qu'il avançait dans la vie, cette conviction devenait plus impérieuse et plus triste. Il voyait plus nettement non pas l'inutilité, mais l'insuffisance de l'effort humain vers la justice, la vérité et la lumière. Et cette conviction désenchantée coïncidait avec le moment où il entrait de son vivant dans la gloire. Après tant de luttes et de résistances, un grand apaisement se faisait autour de son nom. Tous les théâtres reprenaient ses pièces. Dans cette république de lettres, où l'envie et le dénigrement sont la règle de chaque jour, elles étaient étouffées par l'admiration qui, de tous côtés, venait à lui.

J'eus l'occasion, à ce moment, de publier une étude d'ensemble sur son théâtre. Il m'écrivit alors la lettre suivante, que je reproduis en entier, car elle est un jugement personnel :

Mon cher ami,

... Si je ne vous avais pas vu l'autre jour, j'ignorerais votre étude. Je ne lis pas toujours les journaux et les revues qui me sont adressés : le temps me manque, et aucun de mes amis, naturellement, n'aurait l'idée de me signaler cette bonne fortune.

Que voulez-vous que je vous dise? Je ne demande qu'à vous croire et je consentirais même à rester modestement incrédule, à la condition que le reste du monde vous croirait. Ce qu'il y a de terrible pour moi dans cette affaire-là, c'est que vous êtes sincère, que vous êtes au courant de toutes les littératures et qu'il n'y a pas à rejeter vos conclusions sur votre inexpérience. Ce dont je puis convenir avec vous, c'est de la bonne foi qui a présidé à la conception, à l'exécution, à l'intention de

toutes mes œuvres. J'y ai mis tant de ma chair, de mon sang, de mon moi le plus intime que, par moments, et sans que l'orgueil de l'homme s'en mêle, il me paraît juste que toutes ces pièces revivent et même durent. J'ai pu me tromper dans mes observations et dans ma philosophie, mais je n'ai jamais trompé les autres, et il n'y a pas dans ces sept volumes un mot qui ne soit de toute conviction. Il n'y a pas une seule concession à quoi que ce soit qui ne me serait pas apparu comme l'absolue vérité.

Je suis très, très heureux que vous ayez senti cette sincérité et que vous ayez eu la bonne pensée de le dire. Toutes les critiques que vous faites n'en sont pas moins justes, et vous pourriez en faire beaucoup d'autres. Cette volonté et cette logique dont vous me louez tendent quelquefois trop l'attention et les nerfs du spectateur et je comprends parfaitement les résistances violentes que j'ai quelquefois trouvées et dont le temps a triomphé. Peut-être aussi causais-je à un public encore tout imbu de Scribe, un grand étonnement en le prenant au sérieux et en lui parlant de choses qui ne me regardaient pas. C'est au nom de ce public que Cuvillier-Fleury me renvoyait à mes cocottes. Qu'est-ce que l'avenir fera de mon œuvre, je l'ignore, mais j'aurai fait de mon mieux, voilà ce qui est certain.

.... J'ai eu l'idée d'aller vous voir, mais j'ai réfléchi que vous ne seriez pas chez vous dans le cours de la journée. *Réfléchi que* n'est pas français au quai Conti, à l'Institut, mais à Marly, ça passe encore. Je ne vous demande pas d'y venir à Marly, par ces journées courtes et froides. Je serai de retour à Paris à la fin du mois. Prenez donc l'habitude de me voir un peu régulièrement dans les derniers jours que j'ai à passer en ce monde....

<div style="text-align:right">A. Dumas.</div>

J'ai tenu à transcrire cette lettre, pour ce qu'elle dit et pour ce qu'elle laisse entendre. Tout l'homme

s'y dessine en quelques mots, avec son esprit, sa bonne grâce, son indulgence ironique pour les petitesses humaines, son attachement pour ceux qui l'aimaient, et, aussi, le pressentiment de sa fin prochaine. Il y manque le sentiment de lassitude qui s'exprimait dans sa conversation ; lassitude fière de celui qui n'a pas rempli toute sa tâche parce qu'elle était impossible, mais qui ne regrette pas l'emploi de sa force; qui trouve l'homme bien difficile à corriger, mais qui, avec moins d'espoir dans son amélioration qu'au temps de la jeunesse, ne renonce pas à l'idée qu'il s'était faite de l'art et de son utilité. Le poids de fatalité qui pèse sur l'homme est trop lourd, pensait-il, pour qu'une main humaine puisse l'en décharger; du moins peut-on l'alléger, et les seuls vrais écrivains sont ceux qui s'y emploient. Tout le reste n'est que vain amusement.

Cette haute idée de son art et de son œuvre ne tournait pas chez Dumas en orgueil. Il avait pleine conscience de sa valeur, mais il ne l'étalait ni ne l'imposait. Il savait son rang et ne réclamait pas lorsqu'il ne lui était pas donné assez vite ou assez complètement. Il attendait patiemment que justice lui fût rendue; il savait même refuser, lorsqu'il croyait avoir dépassé le point où telle distinction eût encore été à sa hauteur. En France, certaines faveurs ont une grande importance aux yeux des gens de lettres. Pour l'opinion et pour eux-mêmes, ils ne sont classés que le jour où ils entrent à l'Académie française et où ils atteignent un certain grade dans la Légion d'honneur. L'Académie française ne

s'est ouverte pour Dumas qu'à cinquante ans; il aurait dû y être quinze ans plus tôt. A soixante-quatre ans, il n'était encore qu'officier de la Légion d'honneur, et cela depuis vingt et un ans. Lorsqu'un ministre des Beaux-Arts, M. Édouard Lockroy, résolut de faire cesser cette situation, choquante par comparaison, en le nommant commandeur, il le fit pressentir. Il s'attendait, en effet, à ce que l'intéressé répondît, fort justement : « Il est trop tard », et il voulait prévenir un refus public. La réponse de Dumas fut ce que craignait le ministre, et comme l'intermédiaire revenait à la charge, il quitta brusquement Paris. Alors s'engagea entre le ministre et l'écrivain une correspondance télégraphique dont la publication serait d'un vif intérêt, mais qui n'est pas destinée à voir le jour. Elle fait grand honneur aux deux parties. La diplomatie ministérielle l'emporta, aidée par les conseils d'un confrère de l'écrivain, qui savait comment il fallait le prendre. Sept ans après, j'étais chez Dumas lorsque le ministre des Beaux-Arts, M. Georges Leygues, vint lui annoncer son élévation à la dignité de grand-officier. Il accepta avec beaucoup de simplicité.

Pour le cas qu'il faisait, au fond, de ces honneurs académiques ou officiels, ses dernières dispositions le montrent. Il ne voulut « ni église, ni discours, ni soldats ». Au moment d'aborder le grand *peut-être* et l'au-delà, il voulait s'alléger de toute vanité. Ce grand homme est donc sorti de la vie comme tout homme y entre, pauvre, seul et nu, *pauper, solus, nudus.*

*
**

Il n'était pas seulement l'homme des grands devoirs, celui qui applique à un grand dessein toute son activité et toute son énergie. Il se laissait charger d'une quantité de ces besognes secondaires qui, à Paris, prennent le meilleur de leur temps à ceux qui ne se défendent pas contre elles. Membre de sociétés littéraires ou de conseils officiels, il y était assidu et laborieux. Au Conservatoire, surtout, dans les jurys d'examen, il s'acquittait, comme d'une chose toute naturelle, d'une charge singulièrement absorbante et pénible, dont tels de ses confrères, comme Émile Augier, s'étaient toujours éloignés avec horreur. Accueillant et serviable, que de jeunes confrères il a aidés de ses conseils, lisant leurs pièces, leur accordant sa collaboration, assistant à leurs répétitions! Il n'avait pas toujours à se louer de ses bons offices. Tels ne disaient pas ce qu'ils lui devaient, et il les laissait se faire honneur de succès dont il aurait pu réclamer sa grande part. D'autres fois, son intervention était si prépondérante et si reconnaissable qu'il était bien obligé de prendre sa part de responsabilité. En ce cas, ses collaborateurs tiraient à eux la couverture avec une âpreté bruyante. Ainsi pour *le Supplice d'une femme*, *Héloïse Paranquet*, *les Danicheff*. Il lui a suffi, pour rétablir la vérité, de publier les pièces du procès sous le titre de : *Théâtre des autres*.

Fils d'un père prodigue, dont les immenses gains n'avaient enrichi que ses éditeurs, quelques collaborateurs et une infinité de parasites, endetté lui-même à ses débuts et ayant conservé de cette expérience l'horreur du désordre, il s'était mis à administrer avec attention l'héritage de son père et le produit de son propre travail. De là une réputation d'avarice, qui ne devait pas lui survivre, mais qui a longtemps duré. Elle était tout à fait injuste. Il ne voulait pas être dupe, et il avait bien raison. Mais il avait la main libérale et faisait beaucoup de bien, assidûment, largement, secrètement. Confrères ou interprètes, plusieurs, sur leurs vieux jours, lui ont dû la subsistance. Il lui est arrivé plusieurs fois, par ménagement d'amour-propre, de cacher l'origine de ses secours à ceux qui les recevaient. Ainsi, une pauvre actrice, qui se croyait encore du talent. Il s'était entendu avec son directeur pour verser annuellement à celui-ci la somme qu'elle recevait à titre d'appointements.

Généreux, délicat et discret, il détestait l'ingratitude et l'effronterie. C'étaient là des formes de la méchanceté, et il combattait le mal partout où il le rencontrait. En pareil cas, il cinglait et démasquait. Un critique besogneux lui avait demandé une forte somme et l'avait obtenue. Quelque temps après, l'obligé marquait sa reconnaissance envers le bienfaiteur par un « éreintement ». Un soir, au foyer public d'un théâtre, devant témoins, l'homme vient à lui, la main tendue. Dumas ne la prend pas. « Vous refusez de me donner la main ? » fait l'autre. « A

quoi bon? répond Dumas; il n'y a rien dedans. »
A propos d'une représentation organisée au profit d'une veuve d'artiste, on voulut forcer son consentement; il le refusa. Là-dessus les organisateurs de crier très haut, en faisant valoir le caractère de l'entreprise. Son avarice ne s'arrêtait pas devant une infortune sacrée! C'était un scandale! On en fit un, en effet. Il laissa faire et dire, égarer l'opinion, grossir la fausse légende, et maintint son droit. Plus tard, la vérité vraie s'est rétablie toute seule.

J'ai dit qu'il ne demandait rien pour lui-même. En revanche, il sollicitait pour autrui avec une obligeance, une docilité, une résignation, surtout avec une bonne grâce et une simplicité, qui diminuaient d'autant, aux yeux de l'obligé, le service rendu. Il quittait sa maison, revenait de la campagne, allait de ministère en ministère pour obtenir la faveur demandée. Je l'ai vu arraché à tout et conduit en prisonnier, un jour durant, par un confrère qui voulait changer son ruban rouge en rosette. Il suivait les indications du solliciteur qui l'attendait en bas dans le fiacre, montait les escaliers, faisait antichambre et plaidait avec énergie devant les divers juges au tribunal desquels il était conduit. En leur présence, il dissimulait le sourire de résignation ou d'ironie qui l'aurait soulagé, mais qui aurait pu nuire à son client. Et ce n'était pas faiblesse de caractère; c'était bonté. Cet analyste impitoyable de l'égoïsme humain, ce sondeur des cœurs et des reins, était aimant et bon; il assistait ses amis jusqu'au bout. Je l'ai

vu, souffrant, condamné au repos, aller loin de Paris, par une pluie battante, pour accompagner au cimetière le peintre Jules Dupré et risquer la mort pour remplir ce devoir. Sur l'observation qui lui était faite de son imprudence, il répondait : « A mon âge la vie ne vaut pas une faute ». Il a quitté sa chambre de malade pour assister, un froid matin d'hiver, à l'inauguration du monument d'Émile Augier. Puis, mouillé et glacé, il est rentré chez lui pour mourir.

Son esprit est célèbre. Il y en avait autant dans sa conversation que dans son théâtre, avec plus d'aisance et de naturel; car là, il n'avait qu'à laisser parler sa nature, sans le convenu, le cherché et le voulu de la composition. Ses mots vaudraient la peine d'être recueillis, comme on a fait pour ceux de Chamfort et de Rivarol. Je ne dis pas qu'il égalait les deux célèbres professionnels du siècle dernier; j'estime qu'il leur était supérieur. Il y avait chez lui autant de clairvoyance et d'imprévu, moins de préparation, un jet plus franc, moins d'amertume. Surtout vers la fin, résigné à la vie, il corrigeait le mordant de son observation par un sentiment de pitié clairvoyante et d'indulgence sans duperie. Beaucoup de ces mots sont en circulation, comme une monnaie courante; ils alimentent les nouvelles à la main. En voici un que j'ai entendu, sur lui-même. C'était à un concours du Conservatoire. On venait de jouer la scène d'Agnès et d'Arnolphe, dans l'*École des femmes*. Devant ce jury d'écrivains et d'artistes, qui savaient par cœur le

morceau et ses intonations traditionnelles, la scène avec son interprétation d'écoliers avait produit son effet habituel. « Comme c'est fait, disait Dumas, dans quelle étoffe c'est taillé ! » Immédiatement après venait une scène du *Fils naturel* : autre révolte d'ingénue, la scène d'Hermine et de la marquise d'Orgebac. Le Dumas supportait si bien le rapprochement avec le Molière, que l'un des juges disait à l'auteur du *Fils naturel* : « Eh mais! savez-vous bien que les deux scènes sont taillées dans la même étoffe ? — Vous êtes bien honnête, répondait Dumas; mais, voyez-vous, ce Molière sera toujours le plus ancien. »

Au moment où disparaît un homme de cette envergure, la place vide est encore trop rapprochée de nous pour que le regard puisse la mesurer. Il faut attendre le recul du temps. En attendant, les témoignages se groupent autour de l'œuvre et de l'auteur. Pour ceux qui ont approché Dumas, c'est un devoir d'apporter leur part de souvenirs et de reconnaître ainsi l'honneur qu'il leur a fait. Tout ce que cette enquête relève jusqu'ici me semble concourir à l'avantage de Dumas. Elle le montre grand, simple et bon. Depuis deux siècles, avec les défauts de caractère que la profession littéraire développe de plus en plus, il n'y a pas beaucoup d'écrivains, malheureusement, qui laissent une telle impression. Pour celui-ci, je crois par expérience personnelle que plus il sera connu, plus il sera aimé.

<div style="text-align:right">1^{er} février 1896.</div>

M. VICTORIEN SARDOU ET L'OPINION

A un ou deux jours près, le voilà commandeur de la Légion d'honneur. Il est de ceux à qui une distinction de plus n'ajoute guère; pourtant je suis sûr que celle-ci lui aura fait grand plaisir. Au temps où nous sommes, le gouvernement s'inquiète plus de suivre l'opinion que de lui résister, et il a raison, car il repose sur elle. Aussi, lorsque son choix s'arrête sur un homme qui tient une telle place dans le plus bruyant des genres littéraires et le plus directement soumis au jugement public, c'est que cet homme est en faveur auprès du souverain maître, Sa Majesté Tout le Monde. Une nomination pareille est de celles dont on sait gré à ceux qui la font. Et ils la font pour cela.

Tel est bien, à cette heure, le cas de M. Victorien Sardou. Une réaction se produit en sa faveur, après une longue période de sévérité. Tous ceux dont relève un auteur dramatique, depuis l'enregistreur de bruits de coulisses jusqu'au critique influent, lui

étaient également hostiles, pour des motifs divers. On lui reprochait de viser avant tout au succès, de gaspiller de beaux dons, de faire plus de métier que d'art. Les confrères dont il reprenait les idées mort-nées pour les rendre viables l'accusaient de plagiat. Les politiciens lui gardaient rancune, non seulement depuis *Thermidor*, mais depuis *Rabagas*. Et comme, en notre pays d'impressions rapides et moutonnières, où les plus avancés suivent quelque chose, où les plus indépendants flattent un parti, où la critique exprime souvent l'instinct obscur qui fait les attroupements de badauds, il suffit d'un mot d'ordre pour improviser des ligues tenaces, pendant des années il fut admis que Sardou n'était pas un artiste et était un réactionnaire.

*
* *

Double injustice. Artiste, Sardou l'est à un haut degré et de bien des manières, quoique son talent net et pratique n'ait jamais sacrifié aux recherches alanguies ou rageuses dans lesquelles se complaît l'art des cénacles. Laborieux et pressé d'aboutir, il méprise les impuissances paresseuses et prétentieuses. Mais toujours, jusque dans les pièces à spectacle, où il voulait ses deux cents représentations et sacrifiait beaucoup à ce désir, il a réalisé une pensée d'art. Ce n'est pas un « styliste », mais aucun auteur dramatique, des vrais, de ceux qui sont nés pour le théâtre, ne l'a été.

Il n'a jamais fait de politique, d'aucun genre, au temps où tout le monde en faisait. C'est un curieux qui rapporte tout à l'observation et à la scène. Au fond, je crois, il pense de la politique ce qu'en pensait Augier, qui la mettait au rang des sciences occultes, entre l'astrologie et l'alchimie. Mais, pour réactionnaire, il lui était impossible de l'être, l'eût-il voulu. Il a trop, pour cela, le sens de l'histoire, et, aux yeux de l'historien, l'humanité progresse, par cela seul qu'elle marche.

Mais *Rabagas* et *Thermidor*? Curiosités d'historien qui est en même temps auteur dramatique et qui donne la forme scénique aux résultats de sa recherche. En outre, la moitié au moins de *Rabagas* est de premier ordre. Jusqu'à ces dernières années, jusqu'à l'*Engrenage* de M. Brieux et à deux ou trois autres pièces, c'est la seule fois que, dans le pays de Beaumarchais et du *Mariage de Figaro*, un écrivain de théâtre ait été plus hardi que l'opinion et le gouvernement. Les *Effrontés* et le *Fils de Giboyer*, œuvres plus puissantes, étaient autre chose, plus sociales que politiques. Pour *Thermidor*, je me garderai bien de dire tout ce que je sais de son histoire : j'attends que la vérité ne soit plus une indiscrétion. Ce que je puis dire sans rien compromettre, c'est qu'il y faut voir surtout une tentative pour tirer parti d'une période superbe dont le théâtre n'a rien su faire encore, ou à peu près.

*
* *

Homme de théâtre et curieux d'histoire, avec passion et avec joie, ces deux tendances se mêlent et se traversent chez M. Sardou, toujours coexistantes.

Comme homme de théâtre, il a *le don*, autant que ceux qui l'ont eu le plus dans le passé, autant que les plus grands, qui avaient autre chose, mais chez qui cette faculté spéciale était, comme chez lui, le mobile dominant. Il l'a plus qu'aucun de ses contemporains, bien qu'il ne soit pas le premier. Déjà, au point où en est le siècle, nous voyons nettement à quelle distance il se trouve d'Augier, le grand bourgeois honnête homme, et de M. Alexandre Dumas, le socialiste et le logicien de génie. Mais, pour cet art spécial qui produit l'illusion scénique, pour la prise habile et vigoureuse sur le spectateur, pour la faculté de donner la vie, passagère ou durable, mais intense, à des êtres imaginaires, de saisir pendant trois heures un public et, même rétif, de le tenir jusqu'au bout, toujours attentif et jamais ennuyé, il n'est ni surpassé, ni égalé par personne.

Avec cette habileté suprême et cette maîtrise de métier, quelques-unes des plus hautes parties de son art. L'auteur des *Pattes de mouche* est je ne dis pas aussi adroit que Scribe; il l'est davantage; il l'est même trop. Celui de *Nos Bons Villageois* et de *Divorçons* est un tel virtuose d'arrangement que, pour user en même temps de toutes ses res-

sources, il gâte une excellente comédie de mœurs en y mêlant un drame d'aventure, inutile et supérieurement conduit, ou que, par le seul emploi des situations, il devient psychologue et moraliste. Et c'est le même homme qui, en plein réalisme, sans le secours du lyrisme, avec la poétique usée du romantisme finissant, combinait ces drames historiques, *Patrie* et *la Haine*, qui font penser, non seulement à Dumas père et à Mérimée, mais aux grandes œuvres de la Renaissance et du xvii° siècle espagnol; *Patrie*, auprès de laquelle les drames de Victor Hugo, comme sujet et conduite, semblent si creux; *la Haine*, où, par une rare bonne fortune, l'art français pénètre l'âme italienne du moyen âge, et qui tomba d'une chute imméritée.

Ici l'historien dominait l'homme de théâtre, et la première passion de Sardou, la plus forte des deux peut-être, se subordonnait l'autre pour se satisfaire. Fils de professeur, Sardou avait commencé par étudier l'histoire, avec un besoin de précision, une conscience dans la recherche, un besoin du document, écrit ou figuré, qui eussent fait de lui un mélange original d'archéologue, de chartiste et de bibelotier, si, homme de théâtre, au lieu de prendre des grades et de monter dans une chaire, il n'eût préféré suivre, sur une même route, deux tendances également impérieuses. Il a donc écrit, dès le début, des pièces d'intrigue où, à défaut d'histoire ancienne, il mettait de l'histoire contemporaine, en attendant le jour où il pourrait imposer ce qu'il voudrait aux directeurs d'abord méfiants. Voilà pourquoi, après

la Taverne des Étudiants, il attendait quinze ans pour faire jouer *Patrie*. Mais, après *Patrie*, comme il s'en donnait à cœur joie de ressusciter l'histoire au théâtre : mœurs et sentiments, costumes et mobiliers ! C'étaient *la Haine*, *les Prés Saint-Gervais*, *la Tosca*, *Théodora*, *Cléopâtre*, *Thermidor*, *Mme Sans-Gêne*, c'est-à-dire des époques typiques, évoquées par un historien très savant et un homme de théâtre très habile, assemblage si rare qu'il est unique.

Car dans les moins bonnes de ses pièces il y a plus d'invention et de science scénique qu'il n'en faudrait pour assurer la carrière d'un « petit jeune » très bien doué, et dans toutes une sûreté d'information que les professionnels ont en vain contestée. Pour polémiquer avec eux, Sardou met au service d'une science égale à la leur une verve dont ils ne sont pas coutumiers. Darcel s'y était frotté, à propos de la civilisation byzantine, et il lui en a cuit. En ce moment même, sur Robespierre, vous savez la controverse que l'auteur de *Thermidor* mène avec M. Ernest Hamel. Les lettres ou brochures que Sardou publie en pareil cas sont nourries comme des mémoires pour l'Institut, amusantes comme des vaudevilles, vivantes comme le plaidoyer de Figaro. Dans les impatiences et les coups de nerfs qui partent à travers son argumentation, il semble entendre un Beaumarchais bien décidé à ne lâcher l'adversaire que les deux épaules touchant terre : « Et vous voulez jouter !... A pédant, pédant et demi. Qu'il s'avise de parler latin ! J'y suis grec, je l'extermine ! »

⁂

Beaumarchais ! Si je le cite, c'est que son souvenir s'impose dès qu'il est question de M. Sardou. L'auteur de *Figaro* dit encore que « l'on est toujours le fils de quelqu'un ». Surtout au théâtre et en France, où les natures d'esprit, à travers déjà trois siècles de production dramatique ininterrompue, se classent en familles et prouvent ainsi l'unité du génie national dans la variété. Quelques-uns, bien rares, deux ou trois, ainsi Molière et, malgré son père, M. Alexandre Dumas, ne sont fils de personne. Tous les autres rappellent un type primitif.

Imaginez donc Beaumarchais, de nos jours, faisant plus de pièces et moins d'affaires, plus dégagé de Diderot, moins phraseur et moins lacrymatoire dans le drame, aussi curieux du vaste monde — passé ou présent — qu'il l'avait été de l'Espagne, reprenant à part les personnages et les conditions qu'il avait présentés d'ensemble dans ses deux grandes comédies : il fera *Nos Intimes* et *la Famille Benoîton*, *l'Oncle Sam* et *Daniel Rochat*. Chez M. Sardou, c'est le même instinct du théâtre, le même sens et le même amour de la vie, la même habileté, tantôt superficielle, tantôt profonde, la même aptitude à saisir les différences dont les milieux revêtent le fonds humain. C'est la même faculté de mouvement.

Surtout, c'est le même style. Comme Beaumar-

chais, M. Sardou écrit d'un jet brillant et brillanté, avec plus de verve que de goût, une facilité dangereuse, mais qui se surveille, se réduit et se concentre, surtout avec un art du dialogue que personne n'a possédé à un plus haut degré. Il y a, certes, de plus grands écrivains au théâtre; il y en a surtout de plus égaux. Il n'y en a pas qui aient eu mieux dans la main l'outil spécial de la scène, ce style plein, net et sonore qui lance les mots au delà de la rampe, pour secouer, émouvoir, faire rire l'auditeur.

L'histoire est moins la science des faits que celle des mœurs. L'homme qui applique au présent le genre de curiosité qu'elle excite, le passionné de faits caractéristiques et de vérité individuelle ou générale, peut être en même temps un observateur des mœurs courantes, se plaire à étudier les coins peu connus, les originaux de banlieue ou de petite ville. Cette double curiosité explique comment l'auteur de *Patrie* et de *la Haine* est aussi celui de *Nos Bons Villageois*, des *Bourgeois de Pontarcy* et de *la Famille Benoîton*. Toutes ses comédies ne sont pas d'égale valeur, mais de ces peintures de mœurs, légères et changeantes, il en est qui dureront. Il ne sera pas possible d'écrire l'histoire de la vie sociale sous le second Empire sans citer *la Famille Benoîton*. Il y a un témoignage sur la troisième République dans *Rabagas* et *Daniel Rochat*. Rayez-les du théâtre contemporain et demandez-vous ce qui les remplacerait.

Ainsi, cet homme, si sévèrement traité et de si haut, souvent par des juges dont la jugeotte paraîtra

gaie dans l'avenir — si l'avenir a retenu leurs noms, — celui qu'on qualifiait couramment d'amuseur, d'amoureux du succès et de gâcheur de sujets, de fabricant pour l'exportation, se trouve avoir écrit plusieurs œuvres belles et fortes. Il a ressuscité l'histoire, ce qui, au théâtre, est devenu rare, surtout depuis le romantisme qui en avait gâté l'emploi. Il a peint notre temps, toujours avec agrément, souvent avec force. Cet écrivain, si préoccupé du présent, a travaillé plus d'une fois pour la postérité.

L'opinion commence à s'en rendre compte; voilà pourquoi elle lui revient. A ces divers titres et quoique l'avenir s'inquiète assez peu de ces sortes de choses, il n'est pas mauvais que Victorien Sardou ait un grade élevé dans la Légion d'honneur.

<div style="text-align:right">18 juillet 1895.</div>

PAUL BOURGET
à l'Académie française.

———

Il y a bien des manières d'entrer à l'Académie française. On peut la viser de loin et diriger vers elle toute sa carrière; après lui avoir longtemps tourné le dos, on peut faire tout d'un coup volte-face, et la prendre d'assaut, par surprise. Poser sa candidature une fois pour toutes et la maintenir inébranlablement est une méthode; la retirer pour la poser encore, selon les circonstances, en est une autre. Tels s'appuient sur un parti et comptent sur la solidarité des intérêts; tels font bande à part et, comme principal titre, invoquent leur indépendance. Il y en a qui flattent l'opinion, d'autres qui la bravent. La naissance, le rang, les fonctions, une spécialité d'études sont des titres; on a vu des académiciens devoir leur succès à leurs amis ou à leurs ennemis.

Entre ces diverses méthodes, M. Paul Bourget n'en a choisi aucune. Il a pris à la fois le plus long

et le plus court. Le plus long, car ses livres ont été ses seuls titres; le plus court, car il y est entré jeune, et du premier coup. Tandis qu'une règle de conduite pour les candidats est de ne pas s'éloigner, de soigner ses amis, les salons et la presse, de faire beaucoup de visites et de dîner souvent en ville, il voyageait et ne faisait à Paris que des apparitions. Il changeait ses points de vue en passant de Rome à New-York; il suivait le long des plages l'île flottante de Cosmopolis.

Un jour, il était à Londres et partait pour je ne sais où, lorsqu'un messager lui vint de Paris, pressé et pressant. Il y avait un fauteuil vacant sous la coupole; on l'attendait pour l'occuper. De ses futurs confrères, les uns voteraient pour lui, spontanément, les autres pour faire échec à un autre candidat, car, à l'Académie, on vote aussi souvent contre quelqu'un que pour quelqu'un. Il se laissa présenter, fut élu et se trouva, par une belle après-midi de juin, le plus jeune de nos immortels.

Ainsi, son éloignement, au lieu de lui nuire, l'avait servi. Absent de Paris, il avait évité de compromettre sa liberté, de prendre parti, de s'embrigader. Il s'était fait des amis par des livres venus de loin; il n'avait guère d'ennemis personnels, faute de contacts et de rencontres. Ne songeant pas au fauteuil, il avait travaillé en suivant sa nature et les leçons de la vie, d'après une expérience libre et large. Élu, il a juste pris le temps de remercier ses électeurs et s'est remis à la vie cosmopolite. Entre son élection et sa réception, il est allé en Amérique écrire

un gros et beau livre, qui, à lui seul, serait presque un bagage académique. Tantôt, lorsqu'il va paraître, sous les palmes vertes, entre ses deux parrains, il pourra mentalement exprimer sa reconnaissance aux *Lares viales*, dieux des voyages, car ils l'ont conduit au port.

*
* *

On ne saurait être plus Français, plus Parisien même que ce cosmopolite, et plus redevable à son pays, à sa génération, à son temps. Comme toutes les natures originales, Paul Bourget, en voyageant pour comparer, emportait avec lui un fonds d'idées et de sentiments, formé de bonne heure, perfectionné par la culture, mais irréductible et permanent. L'enfance et la jeunesse, ses premières occupations et ses premiers milieux l'avaient muni pour les longues traversées et les lointains séjours.

Tendre et fin, de sensibilité profonde et d'intelligence ouverte, il avait de bonne heure compris et souffert. Il sortait du collège lorsqu'éclata la guerre. Ses premières émotions furent les grands désastres, la France envahie, Paris assiégé, la Commune. Les jeunes gens qui ont ressenti cette secousse morale en ont toujours conservé de la tristesse et aussi de la confiance. Être humilié à seize ans, perdre d'un seul coup la conviction que la patrie est invincible, assister aux pires excès de la sottise et de la férocité; mais, d'autre part, voir tant de ruines relevées en

quelques mois, tant de sang bu par la terre indifférente et ce pays retrouvant intact son merveilleux ressort, il y a là de quoi mêler de façon indissoluble l'optimisme et le pessimisme dans une même trempe morale. Comme la plupart des jeunes hommes de sa génération, Paul Bourget porte en lui la mélancolie et la gaieté, l'ironie et l'enthousiasme.

Aussitôt après la guerre, il fallut vivre, et ce fut dur. A quelles occupations demander la subsistance, lorsque l'on n'a comme moyen de travail qu'un diplôme d'études classiques? On donne des leçons, on se livre à l'exploitation sordide des chefs d'institution, marchands de mauvaise soupe et gaveurs pour examens, qui, chez le petit répétiteur, s'inquiètent peu de ménager la nature vaillante, le cheval de race attelé à leur charrette. La jeunesse, en ce temps-là, n'était pas encore envieuse et féroce; elle souriait à l'avenir; « l'espérance féconde habitait dans son sein ». Après avoir couru le long de la colline Sainte-Geneviève, ce jeune homme, et bien d'autres, dans leurs petites chambres, rue Guy-de-la-Brosse ou du Cardinal-Lemoine, allumaient leur lampe et travaillaient. Ils lisaient beaucoup, écrivaient un peu; ils ne songeaient pas à forcer du premier coup le succès et la fortune. Aux cafés Voltaire ou Soufflet, dans les longues stations aux devantures des librairies odéoniennes,

> Sous les piliers tournants de la vague demeure,

comme dit Sainte-Beuve, en un vers bizarre et plaisant, ils admiraient leurs devanciers et se promet-

taient de les égaler un jour, sans les exterminer. Ils allaient frapper à leur porte, leur montraient leurs premiers vers, leur première pièce ou, simplement, leur premier article. Chacun choisissait selon sa nature ou ses goûts. Ils devenaient les élèves et les amis de Coppée, de Sarcey, d'Alexandre Dumas. Il y avait encore dans la littérature un reste de patronat.

Et, un beau matin, se levait le premier soleil, l'aurore brillante et douce de la réputation. Poème, pièce ou article avaient trouvé un libraire, un théâtre ou un journal. On était parti; il n'y avait plus qu'à marcher.

Si vous voulez suivre les étapes de Paul Bourget entre Sainte-Barbe et l'Institut, relisez *Mensonges* et la *Physiologie de l'amour moderne*. Claude Larcher, c'est Paul Bourget, transposé et démarqué, comme il convient, mais reconnaissable et vrai. Fils de savant, amoureux de philosophie, analyste et moraliste, observateur et réfléchi, le débutant du *Parlement* et de la *Nouvelle Revue* appliquait d'abord ses goûts et son tour d'esprit à la critique littéraire. Il laissait de côté les distinctions de genres et de formes pour déterminer les façons nouvelles de penser et de sentir que les maîtres de la littérature en ce siècle ont fait entrer dans l'âme moderne. Il publiait ses *Essais de psychologie contemporaine*, qui promettaient un critique et contenaient en germe un romancier.

Il avait déjà changé de vie et de milieu. Poète, en même temps que journaliste et essayiste, il avait eu tout de suite un double public : l'un sérieux et

laborieux, l'autre léger et mondain. Il les cultivait tous deux, tantôt chez Suzanne Moraines et Colette Rigaud, tantôt chez le philosophe Sixte et l'abbé Taconet. Avec quelle détente de tout son être, quelle volupté intime et profonde, accueilli par les femmes, apprécié par les maîtres de la pensée, il oubliait les tristesses et les dégoûts de ses débuts, l'institution Vanaboste et le répétitorat au pair! Et, aussitôt, appliquant toutes ses facultés, naturelles ou acquises, à ce nouveau milieu, il observait et analysait, regardait agir et peignait les modèles qui posaient obligeamment devant lui.

Il publiait donc, coup sur coup, la série de romans qui va de *l'Irréparable* à *Un Cœur de femme*. C'étaient des études de vie mondaine et de sentiments raffinés. Il étudiait comment une élite de civilisés aime, intrigue, s'amuse et souffre.

Autour de cette étude, il reproduisait avec un soin attentif le décor combiné par ses modèles. Mobiliers et toilettes, dîners et soirées, dessus et dessous, il regardait, admirait et décrivait tout, curieux des âmes et séduit par les corps, sensible à toutes les formes de la beauté, avec des sens d'épicurien et un esprit de psychologue, lui-même homme de bibliothèque et de cercle, soigneux de son élégance et admirant celle d'autrui.

Entre la place Malesherbes et la Madeleine, conduit par Casal, qui le suggestionnait et l'hypnotisait quelque peu, il promenait de cinq heures à minuit son élégance anglaise et son monocle parisien, sa physionomie mélancolique et fine, ses curiosités de

plaisir et ses études morales. Il était alors, comme il s'en est raillé lui-même, un peu snob, mais toujours laborieux, sincère et clairvoyant. Le matin, il se reprenait, méditait et écrivait, dans un appartement de lettré et d'artiste, au fond d'un quartier paisible, rue Barbet-de-Jouy ou de Monsieur.

<center>⁂</center>

Puis, le côté sérieux de cette nature prenait décidément le dessus et se subordonnait l'autre. Il écrivait le *Disciple*, avec sa courageuse préface. Il disait adieu au dilettantisme, qui dessèche et dissout; il confessait la nécessité d'un idéal moral; il déclarait vaine et dangereuse la curiosité qui n'a d'autre but qu'elle-même. Déjà, il avait voyagé, vu l'Angleterre et l'Italie, donc comparé et jugé. Sans renoncer à l'élégance mondaine, qui lui était devenue un besoin, on devinait que, désormais, il appréciait à leur valeur vraie et Suzanne et Colette et Casal. Il y avait autre chose à faire, dans la vie, qu'aimer celles-là, et courir, avec celui-ci, les maisons de jeu ou de joie, les cercles ou les restaurants de nuit.

Après le *Disciple*, c'est-à-dire une enquête de haute morale, il écrivait *Terre promise*, exposé sincère d'un cas de conscience délicat. Après la femme et l'homme qui s'amusent, les problèmes de casuistique amoureuse, et les frivolités traitées avec sérieux, il étudiait les questions de devoir, pénétrait un cœur de jeune fille, montrait l'angoisse

d'un jeune homme entre le bonheur et le devoir. Il travaillait, un des premiers, au retour vers le sentiment religieux, la pitié, la solidarité humaine. Mort désormais Claude Larcher et délaissé Casal; oubliées Suzanne et Colette. *Cosmopolis* montrait, comme personnage de premier plan, Dorsenne, un dilettante en voie de repentir, une pure jeune fille, Alba, et un soldat chrétien, Monfanon. Dans *Outre-Mer*, le problème social était abordé de front, dans un pays neuf, et les paroles recueillies avec le plus de confiance par l'auteur étaient celles d'un cardinal, démocrate selon l'Évangile et socialiste à la façon de Léon XIII.

Dans cette évolution, l'artiste et l'écrivain restaient les mêmes, avec leur finesse et leur élégance, s'exerçant sur un fond plus solide. Toujours un peu lents et sinueux, complaisants pour eux-mêmes, longs et appuyés, ils conservaient leur souplesse, leur pénétration, leur douceur de mélancolie. La manière, aussi, devenait moins sensible et le procédé plus franc. L'analyse allait plus avant et plus droit, dans des sujets plus profonds. Il y avait moins de miévrerie, d'airs penchés, de tendresses molles et de tristesses étalées. Ces défauts, déjà très atténués dans *Cosmopolis*, ont à peu près disparu dans *Outre-Mer*. Il est visible que l'écrivain, en pleine maîtrise, achève de viriliser son talent.

Aussi peut-on espérer que cette entrée à l'Académie qui, pour tant d'autres, est un point d'arrêt, va être, pour Paul Bourget, un point de départ, et que ses futurs livres ressembleront de moins en

moins à ses premiers romans. Pourtant, qu'il ne regrette pas ceux-ci et n'en fasse pas pénitence. Il y aurait de l'ingratitude et trop de modestie. Pour ces vingt-cinq dernières années, Paul Bourget aura été, au moins, ce qu'a été Octave Feuillet pour le second Empire, un fidèle peintre de mœurs. Ses modèles existent, il les a bien vus et il leur a donné la vie de l'art. *Cruelle énigme* et *Crime d'amour* marquent une date et méritent de durer. Ils portent un témoignage que l'avenir enregistrera. Ils ont enrichi pour une large part le patrimoine du roman français.

Tout à l'heure, dans l'hémicycle étroit, sur les dures banquettes de velours vert, M. Pingard va faire la salle du récipiendaire. Elle sera choisie et nombreuse. Je ne crois pas que, de mémoire d'académicien, même pour Pierre Loti, il y ait eu plus de demandes, de sollicitations, de supplications au secrétariat de l'Institut. Tout Paris y sera vraiment tout Paris. Les modèles viendront applaudir leur peintre et le remercier de les avoir si bien peints.

Il y aura là, en bonne place, l'héroïne de *Cruelle énigme*, Thérèse de Sauve, qui fit l'éducation amoureuse de Hubert Liauran, et Suzanne Moraines, et Juliette de Tillière, et surtout Colette Rigault, la comédienne, celle qui, en tout et toujours, a les meilleures places, car elle a fait provision d'amis, pour l'Académie comme pour le concours hippique. Casal lui-même y sera, avec la redingote et le chapeau qui conviennent à la cérémonie. Après la séance, il ira serrer la main de son ami Larcher, de

façon à être vu et noté par les journalistes mondains. Il le félicitera cordialement d'entrer ainsi tout jeune, au premier ballottage, sans avoir été blackboulé, dans le plus recherché et le plus fermé des cercles parisiens.

<div style="text-align:right">13 juin 1895.</div>

LE DUC D'AUMALE ET CHANTILLY

C'est aujourd'hui que le donateur de Chantilly reçoit les membres de l'Institut de France dans le domaine qu'il leur a légué, « avec ses bois, ses pelouses, ses eaux, ses édifices et tout ce qu'il contient, trophées, tableaux, livres, objets d'art, tout cet ensemble qui forme comme un monument complet et varié de l'art français dans toutes ses branches et de l'histoire de la patrie à des époques de gloire ». Pleins et nobles comme ces vieilles formules françaises qui renfermaient beaucoup de sens et de grandeur dans une parfaite simplicité, ces termes de l'acte de donation n'expriment pas seulement la fierté que le restaurateur de ce musée d'art et d'histoire peut ressentir de son œuvre: ils sont les considérants de l'acte lui-même.

S'il importait à la France que Chantilly devînt un domaine national, c'est que, fleuron superbe, il complète cette couronne de palais et de châteaux qui, autour de Paris et du Louvre, d'où mouvaient

tous les fiefs de France, conservent les titres historiques et artistiques de la nation. Aussi un prince du sang a-t-il regardé comme un devoir de léguer à la démocratie française le domaine du connétable de Montmorency et du grand Condé. Il a choisi pour mandataire l'Institut de France, c'est-à-dire une compagnie instituée par la royauté et transformée par la Révolution. « J'ai résolu, dit-il, d'en confier le dépôt à un corps illustre, qui m'a fait l'honneur de m'appeler dans ses rangs à un double titre et qui, sans se soustraire aux transformations inévitables des sociétés, échappe à l'esprit de faction, comme aux secousses trop brusques, conservant son indépendance au milieu des fluctuations politiques. » Chacun de ces mots exprime le patriotisme et le sens de l'histoire.

*
* *

Plus un que Fontainebleau et moins vaste que Versailles, Chantilly est aux résidences royales ce que les maisons d'Orléans et de Condé furent à la maison de France. Fontainebleau montre les rois célébrant leur victoire sur la féodalité et suscitant la Renaissance au profit du vieil art national. Versailles est la prison luxueuse où ils groupaient autour de leur apothéose la noblesse domestiquée; prison classique, où « les ordres » étaient appliqués, comme les règles dans la littérature et l'unité dans le gouvernement. Intermédiaire entre Fon-

taineblcau et Versailles, Chantilly participe de la France féodale et de la France royale.

Évoquez la cour du Fer-à-Cheval et la Grande-Terrasse, puis regardez Chantilly. A Fontainebleau comme à Versailles, le premier aspect de l'édifice montre qu'il est disposé pour un Roi et une Cour. Rien n'y rappelle les anciennes forteresses. Dans ces vastes ailes se développent des galeries de fête et des appartements de parade. A Chantilly, vous êtes devant un vieux logis féodal, longtemps conçu pour la défense. S'il a détendu peu à peu sa physionomie militaire, il en conserve les grands traits. Il a toujours ses fossés profonds et remplis d'eau courante. Les pavillons d'angle s'élèvent sur la base massive des vieilles tours. Longtemps après que les clochetons de la Renaissance eurent fleuri sur les combles, ces murs pouvaient encore soutenir un siège ; ils abritaient des hommes de guerre, rivaux des rois à l'occasion.

Avec le grand Condé, les fiers révoltés deviennent les serviteurs respectueux du Roi et c'est pour lui désormais qu'ils gagnent des batailles. Le vainqueur de Rocroi s'efforce de faire oublier la Fronde et l'alliance avec l'étranger. Pour embellir Chantilly, il prend modèle sur Versailles ; il fait dessiner ses jardins par Le Nôtre ; il borne son ambition à être le reflet du soleil royal. Et pourtant, dans cette attitude, la fierté primitive perce encore. Condé reste original dans l'imitation et hautain dans la soumission. A la lisière de sa forêt et au milieu de ses vastes perspectives, Chantilly se dresse avec une

noblesse toujours féodale et guerrière. Condé a sa cour et ses gardes; il reçoit le Roi chez lui, en proche parent; il accueille les généraux, les poètes et les artistes de la Couronne avec une grandeur qui complète celle de Louis XIV.

Quant à la physionomie du prince, lisez ces quelques lignes où la main légère de Mme de Sévigné a représenté le vieux lion d'un trait de plume, comme un grand peintre l'eût fait d'un coup de pinceau. Condé marie le prince de Conti à Mlle de Blois et, non sans peine, il s'est laissé parer pour la cérémonie : « Je vous dirai une nouvelle, la plus grande et la plus extraordinaire que vous puissiez apprendre, c'est que M. le Prince fit faire hier sa barbe. Il était rasé : ce n'est point une illusion, ni de ces choses qu'on dit en l'air, c'est une vérité. Toute la cour en fut témoin, et Mme de Langeron, prenant son temps qu'il avait les pattes croisées, comme le lion, lui fit mettre un justaucorps avec des boutonnières de diamants; un valet de chambre, abusant aussi de sa patience, le frisa, lui mit de la poudre, et le réduisit ainsi à être l'homme de la cour de la meilleure mine, et une tête qui effaçait toutes les perruques. Voilà le prodige de la noce. » Replacez maintenant le portrait dans son cadre, avec les tours de Chantilly comme perspective de fond. Ce personnage et ce château racontent la même histoire.

*
* *

Le dernier des Condé choisit comme héritier le quatrième fils du duc d'Orléans. Ainsi la maison de Bourbon, au moment de son divorce final avec le grand pays dont la destinée avait été la sienne pendant près de trois siècles, transmettait la plus belle part de son héritage à un fils de celui qui allait clore la liste des rois de France. Le nom et les armes des Condé, le soin de leurs titres allaient appartenir au petit-fils de Philippe-Égalité. Or le prince de Condé commandait l'armée de l'émigration, tandis que Louis-Philippe, duc de Chartres, se battait à Valmy. Lorsque, le 20 avril 1792, la France révolutionnaire déclarait la guerre à l'Europe monarchique, c'est le duc de Chartres qui portait le cartel à la frontière.

Pourtant, la logique secrète de l'histoire s'exerçait en ceci comme en tout. De même que, malgré la Révolution, la nouvelle France continue l'ancienne, de même la gloire contrastée des Condé arrivait en dépôt aux mains d'un prince qui, malgré les vieilles rivalités, allait la conserver pieusement, l'augmenter, rassembler ses titres, et finalement, la remettre à la France, héritière suprême de tous ceux qui l'ont illustrée.

Aujourd'hui, le duc d'Aumale — descendant de Henri IV, fils de Louis-Philippe et mandataire des Condé — va faire à l'Institut de la République les

honneurs de ce dépôt. La cérémonie aura le caractère de haute courtoisie qui convient au prince et à ses hôtes. Surtout, elle achèvera d'imprimer un cachet d'unité et d'harmonie à une existence où les difficultés ont abondé, mais qu'un même sentiment a conduite. Il a fallu des qualités rares pour trouver la vraie ligne, la ligne de droiture et d'honneur, au milieu de tant de traverses. De ces qualités, le duc d'Aumale en a choisi une pour en faire le but et le moyen de sa vie. Préservé par le sort du triste honneur de se poser en prétendant, ce prince s'est contenté d'être un soldat.

Il endossait l'uniforme à dix-sept ans, et, chef par la naissance, il voulait suivre tous les degrés de la hiérarchie militaire. Ses ancêtres commençaient par gagner des victoires préparées. Il faisait, lui, les dures campagnes d'Afrique, comme un jeune capitaine qui se serait appelé Dupont ou Durand. A dix-neuf ans, il commandait un régiment, non pas à la façon de ces colonels de l'ancien régime, qui trouvaient leurs épaulettes dans leur berceau, mais avec l'autorité attentive et convaincue d'un officier de carrière. Puis, à vingt et un ans, c'était la prise de la Smala, folie héroïque, digne de celui qui la tentait et de celui à qui elle portait le dernier coup, du prince français qui, avec une poignée de cavaliers, prenait au galop une ville nomade, et du chef musulman qui avait tenu la France en échec. Dans le séjour où se retrouvent les hommes de guerre, le vainqueur et le vaincu pourront aborder sans crainte saint Louis et Saladin.

Le duc d'Aumale a eu la bonne fortune de ne connaître qu'un drapeau, celui de la France nouvelle, les trois couleurs. Aussi, lorsqu'une révolution eut renversé son père, il s'inclina devant ce drapeau. Résister lui eût semblé un crime de lèse-patrie. Pour lui et les siens, au-dessus du trône, il y avait la nation, toujours aimée et obéie, même dans l'exil. Lorsque, rentré dans son pays, non comme prince, mais comme soldat, le duc d'Aumale se trouva dépositaire de notre honneur militaire, il répondait au chef traître, qui, après la chute de son empereur, estimait qu'il n'y avait plus rien : « Il y avait la France, monsieur le maréchal ! »

Aussi « le service » n'a-t-il pas été pour le duc d'Aumale une part des honneurs princiers, mais but même de sa vie. C'est l'esprit militaire qui, après 1870, lui a fait préférer un commandement aux intrigues monarchiques et l'a tenu à l'écart des assemblées, sauf le jour où il montait à la tribune pour déclarer sa fidélité au « drapeau chéri », à ce « symbole de gloire, de concorde et d'union ». Frappé d'une mesure politique qui l'atteignait en visant d'autres que lui, il protestait seulement comme « doyen de l'état-major général, ayant rempli en paix comme en guerre les plus hautes fonctions qu'un soldat puisse exercer ». Et il signait : « Le général Henri d'Orléans, duc d'Aumale ».

*
* *

La patrie rouverte, le prince est venu remercier le Président de la République et est rentré à Chantilly. De tout temps, il avait aimé les lettres et les arts. Dès qu'il avait dû déposer l'épée, il s'était enfermé dans une bibliothèque enrichie avec un soin attentif ; il s'était fait, sur l'histoire de sa maison et de son pays, une instruction de professionnel. Puis, il avait pris la plume et, dans une langue puisée au vieux fonds français, ferme, sobre et pleine, portant la marque de l'action et du commandement, il avait raconté l'histoire de l'armée d'Afrique et celle des princes de Condé.

En même temps, il cultivait l'art, en délicat, et aussi en historien. Sur son premier argent de collégien, il achetait déjà des tableaux de bataille. Maître de sa fortune, il réunissait peu à peu une riche galerie. Si tous nos musées, héritage de la royauté ou création de la France nouvelle, s'étaient formés à l'image de Chantilly, ils seraient les plus parfaits et les plus complets du monde. Il n'y a pas à Chantilly une œuvre qui n'ait une valeur propre ou historique, et les morceaux de premier ordre y sont en quantité. Dans le superbe cadre d'architecture qu'il a fait rétablir par M. Daumet avec un soin pieux et une grande sûreté de goût, le prince a réuni un ensemble qui illustre et raconte trois siècles d'his-

toire[1]. Pour lui, en dehors des grands appartements, il habite la bibliothèque et une petite chambre, étroite et basse, tendue en drap de soldat. Comme il le dit, même dans un palais, « on n'a que sa chambre ».

Une telle existence ne laisse aucun regret. Il n'y en a pas de plus difficile ni de plus complète, puisque l'épreuve n'y a point marqué. Venu à un tournant de l'histoire, ce prince pouvait hésiter sur la route à prendre. Devant les directions qui s'offraient, il a suivi celle que jalonnait le drapeau. Entre l'esprit ancien et l'esprit nouveau, il s'est inspiré du second. Il a été un homme de son temps, ce qui est toujours un grand mérite. Né près d'un trône, il a su vivre dans une république. Héritier d'un grand passé, il le transmet à l'avenir.

<div style="text-align:right">26 octobre 1895.</div>

[1]. Voir Germain Bapst, *le Château de Chantilly*, dans *la France artistique et monumentale*, tome V, et l'*Itinéraire* dressé pour la visite de l'Institut, le 26 octobre 1895, et distribué par le duc d'Aumale à ses hôtes.

UN ÉVÊQUE FRANÇAIS

M^{gr} GRIMARDIAS

Je ne sais rien du nouvel évêque de Cahors, mais j'avais l'honneur de connaître personnellement son prédécesseur. Au lycée, en 1866, j'avais été désigné pour lui lire, en vers latins, le compliment d'usage, à sa première visite, et pendant son dernier séjour à Paris, j'avais pu causer encore avec lui de choses qu'il aimait d'un goût très vif.

C'était un prélat de grandes manières et de haute politesse, dans un parfait naturel, la parole facile et doucement zézayante, un sourire spirituel sur une figure fine, qui resta jeune jusqu'au bout. Un charme très vif se dégageait de sa personne et, après vingt-sept ans d'épiscopat, il est mort regretté de tous les partis. Les fonctionnaires de la République pouvaient le visiter sans se compromettre, et jamais l'accord du temporel et du spirituel ne se fit avec plus d'aisance que dans son diocèse. Prélat pénétré de tous ses devoirs, il était gallican, comme

Bossuet et ces évêques de l'ancienne France qui ne confondaient pas l'intérêt de l'Église avec celui de la curie romaine. Il témoignait pour les dogmes nouveaux cette méfiance qui est la sauvegarde des vieilles religions. Au concile de 1869, il fut de la minorité courageuse qui combattit l'infaillibilité papale.

Avec ces idées, il ne fit jamais de politique. Il estimait que le soin des âmes est le seul devoir des prélats et qu'ils prennent, à se mêler des affaires temporelles, les défauts peu chrétiens d'ambition, de haine et d'injustice. En 1870, il ressentit la défaite avec une douleur poignante. Dans cette nature délicate, il y avait un cœur de patriote. Il saisit toutes les occasions de relever les courages. Ouvertement ou tacitement, il permit à l'un de ses prêtres d'aller à l'ennemi sous un uniforme de franc-tireur.

Ces qualités se retrouvent chez d'autres prélats français, mais il y avait chez Mgr Grimardias des originalités plus rares. Passionné d'art, il donnait un exemple dont les richesses architecturales de la France se trouveraient bien, s'il était suivi. Un cours d'archéologie serait fort utile dans nos séminaires. Si le clergé respecte un peu plus qu'autrefois le caractère des vieilles églises, que d'ignorance encore et de faux goût!

※
※ ※

En arrivant à Cahors, Mgr Grimardias trouvait trois choses en grand péril : la cathédrale de Cahors,

le sanctuaire de Rocamadour et le château de Mercuès. La cathédrale menaçait ruine en plusieurs parties, les bâtiments du sanctuaire étaient à moitié détruits et le château s'ouvrait à tous les vents. A la restauration de ces édifices, également précieux pour l'art et pour l'histoire, le nouvel évêque consacra le reste d'une vie qui devait être longue, une activité patiente et une fortune considérable.

Il y a de plus jolies villes que Cahors et surtout de plus animées. Par rapport avec leur étendue, il n'y en a pas de plus riches en vieux monuments. Au bord de sa rivière lente, entre ses collines fauves, dans sa ceinture de vieux remparts que dominent les tours d'un pont militaire unique au monde, le pont Valentré, on dirait une de ces villes de Toscane que baigne l'Arno, d'autant plus que le ciel, le soleil et la couleur sont les mêmes. Parmi ces édifices, la cathédrale Saint-Étienne représente un type curieux et rare, celui des églises françaises à coupole byzantine, construites à l'imitation de Saint-Marc de Venise. Saint-Front de Périgueux en était le modèle avant que la plus impitoyable restauration l'eût dénaturé.

A Cahors, sur la cathédrale du XIe siècle, deux autres époques avaient mis leur marque exquise, le XIIe siècle par un portail latéral aussi parfait que les merveilles de Beaulieu et de Moissac, le XVe par un cloître où la Renaissance commençante tempérait le gothique flamboyant. Le défaut d'entretien avait préservé la cathédrale d'altérations essentielles, mais un affreux badigeon en graissait les murs de beurre

rance; le portail était caché derrière un mur; le cloître servait de débarras aux sacristains.

L'évêque fit démasquer la porte et déblayer le cloître, puis il rechercha les peintures qui devaient exister sur les murs de l'abside. L'architecture religieuse du moyen âge était largement polychrome. A défaut de mosaïques, comme à Saint-Marc, Saint-Étienne devait avoir reçu une décoration picturale. En effet, sous trois couches superposées de badigeon, les murs de l'abside la laissèrent apparaître.

Elle était splendide et dénotait ce réalisme d'observation et cette franchise de touche qui, malgré la raideur et la gaucherie des attitudes, restent l'honneur de l'école sincère et robuste dont les Clouet furent les derniers maîtres. Un artiste local, M. Calmon, l'a restaurée avec talent et scrupule, quoique avec trop de détail. Elle mérite d'être étudiée de près, mais surtout l'impression générale est saisissante, lorsqu'elle apparaît au fond de l'église, dans la franche énergie des rouges et des bleus, sous la lumière chaude des vitraux.

Ces peintures n'étaient pas les seules : les coupoles et les pendentifs en avaient aussi. Avant de mourir, l'évêque a eu la joie de voir reparaître la décoration de la première coupole. M. l'architecte Gaidy l'a relevée et on a beaucoup remarqué son travail à l'un des derniers Salons. Il y a là, pour l'histoire de l'ancienne peinture française, un document de première importance. Une inscription en beau latin — car Mgr Grimardias, fin latiniste, rédigeait volontiers en style lapidaire, sans omettre son

propre nom — relate cette histoire aux murs de Saint-Étienne. Je la lisais récemment en face du trône épiscopal, voilé de crêpe.

* * *

Au milieu du causse de Gramat, sur un plateau désert où la terre rougeâtre et pierreuse est découpée en damier par des murs bas qui enceignent de pauvres pâturages, s'ouvre tout à coup, comme creusée dans le sol par la pioche d'un géant, une vallée étroite et profonde. Le fond, arrosé par le maigre Alzou, noircit sous une verdure courte; les bords à pic se hérissent de chênes; la roche lisse des parois ressemble à une immense toile violette. Çà et là, les fleurs jaunes du genêt et les coquelicots hérissent les blés grêles. L'impression est puissante et sinistre. C'est la vallée de Rocamadour.

En cet endroit existe un des plus anciens pèlerinages de France. Partout, la religion primitive a consacré l'impression des premiers hommes devant le mystère, en choisissant les lieux sauvages où Dieu leur apparaissait comme nimbé d'effroi. De saint Louis à Louis XI, les rois de France ont visité Rocamadour, et on relève dans son histoire les plus grands noms de l'Europe féodale. Alors, des provinces les plus reculées jusqu'à ce pays perdu, s'élevaient sur les routes des hôtelleries pour les pèlerins. Ils marchaient vers le sanctuaire où brillait

au fond d'une grotte l'image de la Vierge noire lamée d'argent.

Contre le flanc à pic du ravin, dix siècles ont accroché une prodigieuse pyramide d'édifices : une enceinte crénelée, un village, trois églises superposées, un château fort et, serpentant au milieu, un escalier gigantesque. Toutes les variétés et toutes les époques de l'architecture française s'y superposent, jusqu'à un dernier rempart qui domine, par ses deux extrémités, la profondeur vertigineuse de l'abîme. Lorsque, brusquement, des bords du plateau, l'œil découvre cette ville grise, plaquée sur la roche sombre, il croit voir une des cités mystiques que les primitifs peignaient avec leurs rêves de foi.

Jadis, les richesses s'entassaient dans les églises de Rocamadour. Que d'ex-voto, depuis la Durandal que Roland, disait la légende, avait offerte à la Vierge noire en partant pour l'Espagne, jusqu'au tableau consacré par les parents de Fénelon en reconnaissance de leur fils guéri! Ces trésors attiraient de redoutables convoitises, et, malgré ses remparts, Rocamadour fut souvent pillé. Les routiers de la guerre de Cent Ans y précédèrent ceux du xvie siècle. Puis vint la Révolution, qui ruina les églises et le château.

Depuis, les évêques de Cahors ont travaillé à les relever. De ce relèvement, Mgr Grimardias fit son œuvre. Aujourd'hui, tout est restauré. Çà et là, il y a du faux goût. L'intérieur de la chapelle miraculeuse a été copieusement peinturluré, et, le long du

sentier qui double le grand escalier, outre un chemin de croix d'un gothique vague, on trouve une grotte où des saints de plâtre, dans le style hurlant de la rue Bonaparte, se groupent en tableau d'opéra sous un lustre rococo.

Peut-être Mgr Grimardias pensait-il que ce clinquant était nécessaire pour attirer les fidèles; et il voulait les ramener à Rocamadour. Il avait pris possession de son diocèse au moment où commençait la dévotion de Lourdes et il luttait discrètement contre la vogue du nouveau sanctuaire. Sa Vierge, à lui, avait au moins l'avantage de l'ancienneté. Peu à peu, de l'ancien Quercy et des régions voisines, on reprit le chemin de la sombre vallée. Dans la région, les femmes croient encore que la stérilité est un malheur, et, pour devenir fécondes, elles se prosternent devant l'épée de Roland, au-dessous de la Visitation, peinte sur les murs extérieurs d'une chapelle, en face d'une de ces représentations du *Lai des trois morts et des trois vifs* dont la fresque d'Orcagna, au Campo-Santo de Pise, est la plus célèbre.

Ces jours passés, je n'ai pas vu de femmes en prière au-dessous de Durandal, mais un homme gravissait à genoux les marches de l'escalier, sous un soleil de feu. Il portait le grand chapeau de feutre noir, la blouse bleue et les braies de bourrette fauve qui, depuis des siècles, habillent les paysans du Quercy. Il était d'une pâleur terreuse et aussi décharné que la Mort brandissant sa javeline sur le mur, mais ses yeux brûlants de fièvre exprimaient autant d'espoir que de souffrance.

※

En descendant vers le sud, vous trouveriez une vallée aussi fertile et riante que Rocamadour est âpre et désolé. Le long de coteaux aux contours aussi doux que des formes féminines, entre des peupliers frissonnants, « le fleuve Lot », comme dit Marot,

> roule son eau peu claire
> Que maint rocher traverse et environne,
> Pour s'aller joindre au droit fil de Garonne.

Sur une de ces collines, abrupte entre les molles ondulations de la chaîne, s'élève le château de Mercuès. Il commande les routes de Gascogne, de Languedoc et de Limousin. Jadis il était la clef du Quercy, et les évêques de Cahors, comtes suzerains de la province, en avaient la garde. Tels d'entre eux, comme Bertrand de Cardaillac et Bec de Castelnau, furent des héros. Jusqu'à la Révolution, deux usages consacraient ces souvenirs militaires et féodaux. L'évêque de Cahors faisait son entrée dans sa ville épiscopale sur un cheval dont le vicomte de Cessac tenait la bride, la tête découverte et une jambe nue. Puis, il disait sa première messe avec une armure complète, offensive et défensive, posée devant lui sur l'autel.

Mgr Grimardias n'a pas ressuscité cet usage : il ne montait pas à cheval et il n'y a plus de vicomte de Cessac. Mais, trouvant Mercuès aliéné et ruiné,

il l'a racheté et réparé. Peu à peu, il a relevé le donjon, couronné les tours de l'enceinte, fermé les brèches des courtines, restauré les appartements. Il y a mis trop de chêne, pas assez vieux et mal sculpté, mais il a respecté la longue histoire de la forteresse. Il a conservé les salles féodales du xive siècle, la galerie où Mgr Habert, au xviie siècle, avait réuni les portraits de ses prédécesseurs, et le salon que Mgr de la Luzerne avait décoré dans le goût de Versailles.

Mgr Grimardias habitait Mercuès autant qu'il le pouvait; il en faisait les honneurs avec une fierté discrète et une bonne grâce seigneuriale. En mourant, il l'a légué au diocèse. Sa mort a été telle qu'il l'avait souhaitée. Il a rendu l'âme à Rocamadour, son convoi funèbre a passé en vue de Mercuès et il repose sous les coupoles de Saint-Étienne.

<div style="text-align:center">26 juin 1896.</div>

TROIS GÉNÉRATIONS DE NORMALIENS

La séance d'hier à l'Académie française a été, entre autres choses, une brillante et cordiale fête de famille. Un normalien en a reçu un autre et tous deux ont fait l'éloge d'un troisième. On ne manquera pas à cette occasion de reprendre un débat toujours ouvert et de discuter la place que l'École normale occupe depuis un siècle dans la littérature française. Je suis fort à l'aise pour en dire mon avis. On m'a souvent fait l'honneur de me traiter de normalien. Ce n'était pas toujours, il est vrai, dans l'intention de m'être agréable. En même temps, selon l'usage, on m'appelait pion. J'ai été pion, ou quelque chose d'approchant, et je n'en suis ni fier ni honteux. Mais je ne suis pas normalien, et je l'ai regretté, car je me serais trouvé en bonne compagnie. C'est Francisque Sarcey qui m'a valu cette appellation flatteuse. A mon premier livre, il me témoignait sa satisfaction en me décernant le titre le plus élevé dont il dispose. Il a dû reconnaître son

erreur, à regret, mais enfin il s'est résigné et il ne m'en aime pas moins.

A tout prendre, je suis normalien par ricochet, puisque je suis l'élève de Sarcey. Et aussi d'autres normaliens comme lui. Je leur demeure à tous profondément reconnaissant. Aux collégiens dont j'étais, ils transmettaient l'esprit de l'École, c'est-à-dire le meilleur de l'âme antique et de l'âme française. Ils ouvraient les tristes préaux où Napoléon Ier avait enfermé la jeunesse française au grand souffle de liberté venu d'Athènes et de Rome; ils mettaient à notre portée les résultats de cette conquête de la nature par la raison que le monde poursuit depuis la Renaissance.

Je revois encore, à trente ans de distance, dans mon petit lycée de province, l'arrivée du jeune maître que nous envoyait l'École normale. Nous avions eu jusqu'alors de très estimables et assez vieux professeurs, dont les curiosités intellectuelles ne dépassaient pas la règle des programmes. Le nouveau venu nous faisait aimer les lettres pour la beauté qu'elles expriment et la dignité morale qu'elles procurent. Il nous formait à la précision et à la simplicité; il nous donnait le goût du style net et franc, la haine de l'emphatique et du tortillé. Il est mort prématurément, de sa propre main. Honnête homme jusqu'au scrupule, il se crut atteint par une faute commise près de lui, et pour éviter un scandale sur son nom, il se supprima.

J'ai vu plusieurs fois, dans l'Université, de pareils traits de stoïcisme, sous des formes moins tragi-

ques. Aucune corporation ne renferme plus de braves gens, faisant leur devoir avec une conscience obstinée et une tranquillité modeste. Ils ont leurs ridicules et leurs petitesses, mais leur âme est haute. Ils entretiennent, pour une large part, la force et la santé de l'esprit français. Recrutée par l'École normale ou recevant d'elle son levain, l'Université a élargi peu à peu l'idée de son fondateur. Ouverte à l'esprit du siècle, elle marche avec lui. L'École normale a donné son âme à ce grand corps.

<center>*
* *</center>

Souvent jalousée par l'Université elle-même, et, au dehors, excitant, par quelques-uns de ses élèves, l'envie professionnelle des gens de lettres, l'École a mérité sa gloire collective par son respect de la tradition et son entrain vers le progrès. Avec chaque âge, elle se renouvelait et restait semblable à elle-même. A ce point de vue, la cérémonie d'hier est instructive. Trois générations de normaliens s'y présentent chacune avec un représentant typique, un mort et deux vivants.

Le mort, Victor Duruy, fut un cœur généreux, un esprit élevé et un grand serviteur de son pays, un des rares hommes d'État que nous ayons eus depuis la Révolution, ministre libéral d'un régime despotique, créateur avec de faibles ressources. Il fut aussi un véritable historien dans des livres de vulgarisation, et, sans prétention littéraire, un

excellent ouvrier de la langue française. Arrivé à la réputation sous le second Empire, il représentait plutôt, par sa formation et son tour d'esprit, l'Université de la monarchie de Juillet, celle dont M. Jules Simon est demeuré parmi nous un exemplaire supérieur et complet.

La première Université, l'Université de Napoléon Ier, fut longtemps dévouée au passé et peu soucieuse de notoriété présente. Le type le plus hardi du normalien originel, c'était Patin. Oui, Patin représentait, en son temps, l'esprit de nouveauté littéraire. S'il croyait, ferme comme roc, à la nécessité primordiale de la culture antique, il admettait Casimir Delavigne. Il était un modèle d'élégance correcte et conventionnelle. La fameuse phrase « du chapeau », mirlitonnée par cette plume sérieuse, est la caricature involontaire d'un genre longtemps cher à l'École.

Après 1830, la liberté politique et le romantisme ébranlent les esprits normaliens. Ils s'ouvrent aux idées nouvelles, surtout les historiens, comme Victor Duruy, car, avec la poésie et le roman, c'est l'histoire qui profite surtout de la révolution littéraire. L'Université, en élargissant son horizon intellectuel, simplifie sa façon d'écrire. Elle explore profondément l'histoire de la littérature française; l'antiquité même est traitée par elle avec indépendance. Ernest Havet arrive, par le seul commerce de l'esprit grec et latin, à des conclusions encore plus audacieuses que celles de Renan. M. Gaston Boissier applique à l'érudition l'esprit d'un gallo-

romain de la Narbonnaise, demeuré méridional et devenu parisien. Grâce à M. Jacquinet, la curiosité normalienne goûte avec une finesse subtile les délicats et les originaux, comme Stendhal. On ne sait pas assez que M. Jacquinet fut le premier initiateur du culte de Stendhal. Il a ouvert la petite église dont, à titres divers, MM. Paul Bourget, Stryenski et Chéramy sont les apôtres.

Entre 1840 et 1847 défile une troupe bigarrée, classique de culture et voltairienne de goûts, même lorsqu'elle est bien pensante, même lorsqu'elle fait des vers; curieuse aussi de la vie contemporaine et novatrice à sa façon : Gandar, Rigault, Caro, Eugène Jung, MM. Mézières, Challemel-Lacour, Manuel. Ils abordent la critique et le journalisme, voyagent, étudient les littératures étrangères, s'inquiètent de la philosophie allemande, remplacent en politique les aspirations sentimentales par les procédés de la raison pure, mettent leur marque sur la poésie familière, qui aime les humbles et s'inspire de la vie courante. La hardiesse normalienne s'exerce sur tout, le plus souvent avec une aisance brillante, parfois avec une ironie trop facile. Ceci, dès lors, sera le péché mignon et la marque banale de la maison. Le capricieux J.-J. Weiss forme la transition entre cette génération déjà émancipée et une autre encore plus hardie, qui passe par l'École entre 1848 et 1852.

Le second Empire, par excès de compression, lance beaucoup de normaliens dans la presse. Ceux qui continuent d'enseigner luttent silencieusement

contre une administration tracassière et travaillent pour la liberté de penser. De là deux groupes bien tranchés. Les hommes de lettres et les journalistes : Edmond About, Taine, Prevost-Paradol, MM. Francisque Sarcey, Émile Deschanel, Charles Bigot, Raoul Frary, Édouard Hervé ; et les professeurs : Fustel de Coulanges, Paul Albert, MM. Octave Gréard, Georges Perrot. Les uns et les autres ont fourni leur contingent à l'Académie : Taine y a pris sa place, celle d'un des grands esprits du siècle ; Prevost-Paradol, défenseur de la liberté bourgeoise, y a reçu des vieux partis une prompte récompense ; About, maître écrivain malgré ses gamineries, est mort au moment où il venait d'y entrer ; M. Hervé y représente la presse ; Mgr Perraud a quitté l'Université pour l'Église et procuré au blason de l'École la parure imprévue et rare d'un chapeau de cardinal. Sarcey, lui, sans autre ambition que d'écrire et d'être utile, poursuivait sa carrière à l'écart de l'Académie. Il y a cinq ans, elle lui fit signe. Il pesa le pour et le contre et s'abstint. Il eut raison. Cet honneur ne lui eût rien ajouté et l'eût gêné.

Les professeurs achèvent à leur manière l'émancipation de l'esprit normalien. Ils renouvellent l'érudition vieillie et l'humanisme languissant ; en histoire, ils créent une méthode exigeante ; ils entreprennent l'histoire de l'art. Surtout, ils écrivent autrement que leurs devanciers. Avec plus ou moins de sérieux foncier, le style normalien devient alerte et souple. Il a horreur du convenu et du pompeux. Cette génération s'inspire de l'esprit réaliste qui va

produire le théâtre de Dumas et le roman de Flaubert. Je ne vois que Taine dont la façon d'écrire, avec son éclat dur, s'écarte du type commun. Mais la méthode reste la même. Survivant à son ami Prevost-Paradol, à About et à Taine, M. Gréard a fait une belle carrière dans l'Université et la littérature. Il a représenté hier, avec son grand air de haut fonctionnaire et l'aisance d'un libre esprit, les deux faces du Janus normalien.

*
* *

Jules Lemaître, c'est le normalien du dernier bateau. Entre M. Gréard et lui, il a trouvé M. Ernest Lavisse, qui jette le pont entre deux générations, celle d'avant la guerre et celle d'après, en donnant à la jeunesse de mâles leçons de patriotisme et d'affranchissement intellectuel. A sa manière, Jules Lemaître sert la même cause que son ancien. La génération qui arrive avec lui, frappée par le grand désastre, n'a pas accepté tout l'héritage de ses devancières. Elles en a rejeté une part, en politique et en littérature. Du vieil esprit de 1850, elle a répudié l'engouement voltairien. Avec ses airs émancipés, elle est plus modeste, et avec ses timidités, plus courageuse. Elle demande des comptes; elle s'inquiète de l'avenir, avec quelque sévérité pour le passé.

Voyez ses chefs de file. M. Desjardins a eu l'ambition très noble de fortifier la règle morale, et s'il

n'a pu qu'entr'ouvrir une petite chapelle, il continue d'y prier dans un recueillement solitaire. M. Émile Faguet a instruit avec une hardiesse tranquille le procès du dernier siècle et il applique aux œuvres du nôtre un jugement si ferme qu'il en est parfois cinglant. M. René Doumic passe en revue, d'un œil clair, les vieilles prétentions et les jeunes manifestes. M. Gaston Deschamps estime que la sagesse bourgeoise a son prix, et il ose le dire; il cherche la vérité pour elle-même, ce qui devenait rare en critique. M. Ernest Dupuy compose à l'écart des vers d'un noble et haut sentiment. M. Henri Chantavoine, avec sa finesse courtoise, ne fait pas sa cour au temps présent. M. Hippolyte Parigot étudie de près le mouvement dramatique et le montre tel qu'il le voit. Un des fils de Victor Duruy, professeur, historien et romancier, continue la tradition normalienne dans une famille à l'antique où les écrivains et les soldats, déjà fauchés par la mort ou jeunes espérances, appliquent chacun à sa manière l'idéal du père. Louis Ganderax, auteur dramatique et critique, type de Parisien et de galant homme, vient de mettre ses qualités d'esprit et de caractère au service d'une des entreprises les plus intéressantes de ces derniers temps : une *Revue de Paris*, sérieuse et souriante, comme la ville dont elle porte le nom.

Jules Lemaître est le prince de cette jeunesse déjà mûrissante. Elle peut l'aimer et s'aimer en lui. Je ne referai pas ici son portrait. Il me suffit de dire qu'il représente de façon exquise une forme chère à l'esprit normalien, l'ironie. J'ai dit que chez

d'autres elle est déplaisante; chez lui elle est délicieuse, c'est le sourire de la raison. Elle s'enveloppe d'indulgence et s'attendrit de pitié. Surtout, elle parle le français le plus coulant, le plus pur et le plus nuancé qui ait été parlé en ce siècle.

Reconnaissante, envers l'École normale, même depuis qu'elle a moins besoin d'elle, l'Université aura vu avec plaisir la fête d'hier. Après comme avant, l'École ne sera point parfaite, puisqu'elle est d'institution humaine. Elle continuera d'être satisfaite d'elle-même, et son esprit de corps, fort légitime en soi, sera de temps en temps partial et exclusif. Quelques normaliens de valeur moyenne se donneront encore le ridicule de rappeler trop volontiers leur origine, à l'âge où le titre d'ancien élève de quoi que ce soit s'accorde mal avec les prétentions à l'originalité. Malgré tout cela, les trois générations qui, depuis un demi-siècle, ont passé par la maison de la rue d'Ulm ont bien mérité des lettres françaises.

<div style="text-align:right">17 janvier 1896.</div>

GRANDES ET PETITES UNIVERSITÉS

Par une curieuse rencontre, au moment où la Chambre votait la loi sur les Universités, le président de la République visitait une des villes pour lesquelles cette question est d'intérêt capital. Il entendait, à Aix, les réclamations du patriotisme local, toujours inquiet, après avoir entendu la veille, à Marseille, l'affirmation d'espérances qui ne désarment pas. Et, par ce temps de contrastes, à Aix, c'est un archevêque militant qui parlait au nom de l'Université, et à Marseille c'est un maire socialiste qui soutenait, au profit de sa ville, la cause de l'aristocratie intellectuelle.

Les professeurs d'Aix n'ont rien dit. Ils n'en pensaient pas moins. Ils ne pouvaient prendre parti dans la querelle dont ils sont l'enjeu. En attendant de quitter Aix, ils ne doivent pas renier la ville qui attache un si grand prix à leur présence ; ils ont laissé aux étudiants marseillais le soin d'exprimer les préférences universitaires. Ceux-ci n'y ont pas

manqué. Avec plus de vigueur encore qu'à Paris, ils ont fait entendre ces « frappements de pieds et chants dérisionnaires » qui, de tous temps, furent les moyens de manifestation propres à « l'escholerie ».

Le jour venu — car il viendra, — les professeurs quitteront avec bonheur Aix pour Marseille, comme leurs collègues du Nord ont quitté Douai pour Lille. La Faculté des lettres d'Aix eut autrefois deux maîtres devenus célèbres, Prevost-Paradol et J.-J. Weiss. Ils ont laissé sur ce séjour un témoignage que leurs successeurs contresigneraient. Dans la petite ville, ils aspiraient vers la grande. Ils luttaient contre l'ennui et le découragement.

C'est que, à des professeurs, il faut des élèves, et les petites villes n'en fournissent pas. En outre, sauf exceptions rares, les hommes d'études ont besoin, pour mener leur vie de recueillement, de sentir autour d'eux l'agitation des cités populeuses. Lorsque, le soir venu, ils ouvrent leurs livres, sous la lampe, la rumeur lointaine du fleuve humain qui roule dans les rues est une excitation pour leur pensée. Ils ont conscience de contribuer au labeur commun. Au contraire, dans le grand silence qui enveloppe les sous-préfectures, ils se demandent à qui profitera leur veille. Formés par la vie de Paris, ils souffrent des besoins intellectuels qu'elle leur a donnés et qu'ils ne peuvent plus satisfaire.

Aussi, repliés sur eux-mêmes, leur faut-il une rare énergie pour résister à l'engourdissement provincial. Les mieux doués et les plus ambitieux guettent l'occasion de finir cet exil. D'autres, philoso-

phes et de goûts modérés, se résignent avec le temps. Ils cultivent leur jardin, tel quel. Ils se laissent envahir par le charme paresseux des vieux souvenirs et respirent, avec une mélancolie somnolente, le parfum du passé qu'exhalent les vieilles pierres.

*
* *

Car, souvent, ces petites villes à Facultés ont une histoire glorieuse. La vie, jadis, a passé par là et, en se retirant, elle a laissé une trace durable. Nulle part cette trace n'est plus profonde qu'à Aix.

J'étudiais il y a vingt-cinq ans dans la « cité reine et comtale » et je conserve le souvenir le plus reconnaissant des deux années où je fus Aixois. Un matin d'octobre 1871, j'y entrais par cet admirable Cours qu'ombrage une quadruple rangée d'ormes et de platanes. Au centre fumaient les fontaines chaudes de Sextius, et en haut de l'avenue se dressait la statue du roi René. Tout ce décor racontait de l'histoire. Jadis, en cet endroit, Mme de Sévigné passait avec sa fille, belle et froide, et son gendre, goutteux et fringant. Villars s'y reposait, après Denain. Vauvenargues, brisé par la guerre et rêvant encore la gloire, songeait aux moyens de refaire sa vie par les lettres. Beaumarchais, éternel plaideur, y soulevait l'opinion comme à Paris. Tous les Mirabeau — Mirabeau-Col-d'Argent, Mirabeau-Tonneau, l'ami des hommes, le bailli, le tribun — en faisaient le champ clos de leurs passions.

Autour de ces figures évoquées par mes souvenirs de bachelier, quelques semaines de séjour ressuscitaient la vie de l'ancienne Provence. Jadis, chaque allée du Cours appartenait à une classe déterminée. Dans l'une, la noblesse d'épée ou de robe; dans l'autre, les bourgeois; sur les bas côtés, les gens de palais et les marchands. Et les habits à la française saluaient les robes à panier; les tricornes s'élevaient et s'abaissaient sur les perruques poudrées; les coiffures à plumes s'inclinaient; les éventails palpitaient aux mains gantées de dentelles; les épées en verrouil battaient les mollets; les grands carrosses descendaient et remontaient l'allée centrale, au pas des lourds chevaux [1].

Le long du Cours et des belles rues droites du quartier Mazarin se dressent encore les hôtels de cette noblesse. Tous ont grand air et beaucoup sont superbes. Leurs escaliers géants à rampes de fer forgé, leurs immenses pièces à plafonds et trumeaux peints racontent deux siècles de luxe. L'un d'eux, sur le Cours, avec ses fortes assises et sa porte monumentale, ressemble à un palais florentin. Les deux Télamons engainés qui soutiennent le porche sont d'un réalisme colossal où la tradition locale voyait l'œuvre de Puget. Ce n'est point sa

[1]. Voir Roux-Alphérand, *les Rues d'Aix*, 1845. On trouvera dans ce livre un tableau curieux de la vie aixoise avant la Révolution. La longue existence de l'auteur lui avait permis de voir les dernières années du xviiie siècle; ses idées sont celles de l'ancien régime et la solennité de son style exprime de manière amusante et vraie les sentiments de la bourgeoisie provençale au moment de la Révolution.

manière, mais il suffit qu'ils soient d'un beau style et d'un grand effet.

Aujourd'hui, ces demeures sont vides ou petitement habitées. Pour retrouver leurs hôtes d'autrefois, il faut voir au musée la collection de Gueytan, où ils survivent, peints par Vanloo, Rigaud et La Tour. Ils sont là, fixés dans le costume de leur charge ou de leur condition, dans la fine élégance ou le ridicule amusant de leurs modes. Parmi ses collègues drapés de pourpre et fourrés d'hermine, un magistrat s'est fait peindre en berger bleu et argent, jouant de la cornemuse dans un paysage d'opéra-comique. En face, une grosse dame se présente en naïade, gorge et bras nus, appuyée sur une urne énorme, comme un général sur un canon. Tout près, deux fillettes, en robes vertes à raies blanches, étudient au clavecin, tandis qu'un amour tourne les pages de leur musique.

Comme les modèles de ces portraits sont loin de nous! Ils représentent un passé mort, vieil arbre abattu, sans racines ni bourgeons. Cet Aix d'autrefois, couché dans la tombe, dort aussi profondément que les Romains et les Cimbres dans la plaine voisine. Toutes ces ombres planent sur un délicieux paysage, robuste et délicat, le plus typique peut-être de la Provence, avec ses lignes d'oliviers, sa splendeur de lumière et sa ceinture de collines rosées et bleuissantes : Sainte-Victoire, le piton du Roi, le pic de la reine Jeanne, la tour Keyrié, qui encadrent la vallée de l'Arc, jusqu'à la ligne lointaine où montent les fumées de Marseille.

*
* *

Le Président et son cortège ont vu Aix grouillant de foule et retentissant de clameurs. De telles journées n'ont pas de lendemain. Après leur départ, la ville est retombée dans sa morne tranquillité, et les rues herbeuses n'ont guère de passants. Au contraire, Marseille, sa rivale, est toujours aussi animée, comme la mer, où se lève de temps en temps une vague plus haute, mais où bruit toujours la vie des flots. Peut-être la Cour d'appel et l'École de droit resteraient-elles volontiers à Aix, où elles dominent sans concurrence, mais les professeurs et les étudiants de lettres voudraient aller vers la vie, son émulation et ses moyens de travail. A juger de la situation en 1896 par mes souvenirs de 1871, nos successeurs doivent regarder Marseille comme la terre promise.

Nous avions alors cinq professeurs. Le doyen Bonafous, qui enseignait la littérature ancienne, faisait de l'agriculture à Salon et venait une fois par semaine nous corriger des vers latins. Le professeur de philosophie, M. Philibert, analysait Condillac, ce qui peut se faire partout, mais, en outre, il était botaniste et il trouvait, paraît-il, aux flancs de Sainte-Victoire, de merveilleux champignons qui l'attachaient au pays. C'était le plus Aixois des cinq. Le professeur d'histoire Ouvré habitait Marseille et prenait le train pour Aix avec les sentiments d'un

Parisien qui part pour Versailles. Le professeur de
littérature étrangère, Eugène Benoist, latiniste dou-
blement exilé, travaillait comme un bénédictin, en
vue de la Sorbonne, qui l'appelait bientôt. Le pro-
fesseur de littérature française, Reynald, habitait
Aix, parce qu'il y avait à bon marché un logement
superbe, l'ancien hôtel de Villars, et que, entre
Marseille et Aix, il préférait Paris.

Pour nous, les étudiants, nous étions exactement
cinq, un par professeur. Sur les cinq, quatre étaient
subventionnés par l'État, à raison de quatre cents
francs par an, plus le logement et la nourriture au
collège communal, dont le principal, M. Monnot
des Angles, fin humaniste et Parisien d'éducation,
nous engageait à sortir au plus tôt de notre grenier,
avec un diplôme de licencié. Nous allions rarement
à Marseille, à cause de nos quatre cents francs,
mais, le soir, en errant sous les platanes, nous
regardions là-bas, vers la ville où l'on vivait. Le
cinquième d'entre nous était Aixois et il préparait
sa licence à ses frais, par amour des lettres, mais
avec d'autres espoirs que de prendre racine dans le
pays : il s'appelait Charles Formentin et il est aujour-
d'hui, dans la presse parisienne, un de nos confrères
les plus distingués et les plus estimés.

Ainsi, malgré son charme historique, son climat,
sa campagne, sa belle bibliothèque, Aix ne retenait
pas les maîtres et n'attirait pas les élèves. C'est que
la population de la ville n'atteignait pas trente mille
habitants. Seules les grandes villes, en France,
peuvent avoir des Facultés des lettres ou des

sciences vivant d'une vraie vie. Les dépenses faites dans les petites n'ont procuré aux groupes universitaires qu'une vie précaire et factice. Les Anglais installent volontiers leurs Universités à la campagne, mais leur système d'enseignement supérieur est aristocratique, et nous sommes une démocratie. De même les Américains, mais ils sont individualistes, et nous attendons tout de l'État. Quant aux particuliers qui, chez nous, se mettent enfin à créer des chaires, ils choisissent des villes où le professeur puisse trouver des élèves et rester volontiers.

L'avenir est donc aux grandes Universités, installées dans les grandes villes. Grâce au scrutin d'arrondissement, les petites villes lutteront encore, peut-être de longues années, mais leur défaite n'est qu'une question de temps. La loi récente qui donne à tous les groupes de Facultés le titre d'Universités, est un progrès en ce qu'elle relève la dignité des Facultés existantes. Mais ce progrès n'est qu'une étape vers un but définitif. Le XXe siècle verra cinq ou six grandes Universités françaises, et le souvenir des petites ira rejoindre les gloires du passé.

14 mars 1896.

LÉON BONNAT

Ce maître peintre, Français et Parisien, est, avant tout, comme fond de nature, un Basque authentique, un homme du Midi, de la mer et de la montagne. Ces sources de vigueur et de franchise l'ont formé pour la vie et l'art.

Regardez-le : de taille moyenne et ramassée, il n'a pas la maigreur nerveuse qui distingue souvent les hommes de sa race, mais il y a diverses sortes de montagnards ; les uns sont faits à l'image du sapin, l'arbre qui escalade les hautes pentes, les autres rappellent la roche, ossature de la terre. Écoutez-le : l'accent pyrénéen, fait pour vibrer dans l'air sonore, chante dans sa voix. Fréquentez-le : dans une profession où le dénigrement mutuel, la petitesse d'esprit et l'égoïsme ne sont pas rares, vous le trouverez bon et droit, l'esprit large et le cœur chaud, muni de ces qualités morales que la montagne inspire à ceux qui ont rempli leur poitrine de son air et leurs yeux de ses horizons.

Léon Bonnat emportait du pays natal le sens des formes nettes et des contours solides qui se détachent dans l'atmosphère limpide des Pyrénées. Il n'a pas subi la séduction de la brume légère qui enveloppe l'Ile-de-France; il a conservé la vision du pays natal. Sa peinture reproduit avec énergie des spectacles robustes. Il est allé à Rome et la clarté de l'esprit latin a terminé sa formation. Dans un temps où la façon de peindre devenait fluide et molle, il conservait, lui, la facture vigoureuse et le relief.

Bonnat est peintre d'histoire et de portraits, les deux genres qui s'accommodent le moins de l'indécision et du flou. Le recul du temps et le prestige du passé, l'accentuation des caractères et le retranchement des détails secondaires, que les légendes religieuses et les grands faits historiques procurent à la sainteté et à l'héroïsme, favorisaient ses tendances naturelles vers la synthèse puissante. De même, devant le visage humain dont la structure et la vie intérieure, l'aspect visible et le mystère caché ne se pénètrent que par une longue observation, par la clairvoyance qui va jusqu'au fond des âmes, il s'attachait à rendre, par le dessin et la couleur, cette solidité que le portraitiste doit égaler pour faire vrai. Cette façon de peindre n'est pas toute la peinture, mais elle en est une part nécessaire. Il importe qu'à côté des élégants et des délicats, la mollesse et l'indécision, qui sont leurs écueils ordinaires, soient compensées par les robustes et les vigoureux.

Peintre d'histoire, Bonnat s'est attaqué à ces

sujets éternels où les grands artistes trouvent comme un concours toujours ouvert. Il a traduit les fictions mythologiques et les récits bibliques ; il a évoqué la figure divine qui, depuis dix-huit cents ans, illustre l'art chrétien, le Christ en croix, les bras ouverts sur l'humanité, le symbole d'amour et de souffrance qui se dresse au-dessus de la civilisation moderne, plane « sur le palais du prince et la maison du prêtre », tempère la justice par la pitié. Entre les plus beaux Christs, le sien est un des plus beaux.

Et ce puissant artiste a le sens de la grâce légère ; il sourit avec charme. Le même pinceau a représenté la lutte de Jacob avec l'ange et cette délicieuse scène de genre, les *Premiers pas*, une mère italienne conduisant vers le spectateur son bambino tout nu, le visage de la mère illuminé de fierté heureuse, le corps du bambino radieux comme aux temps païens, offrant aux yeux la vie en sa première fleur.

Mais c'est par le portrait que Léon Bonnat a surtout marqué dans l'art sa place définitive. L'école française compte peut-être les plus grands noms en ce genre. C'est que nos qualités nationales de vérité attentive et de pénétration morale, notre goût de la précision et de la franchise trouvent ici leur emploi naturel. Chaque époque a eu, de la sorte, un maître, qui a fixé les physionomies les plus expressives, celles que l'âme a le plus fortement marquées de son empreinte et éclairées de son rayon. Le XVIIe siècle a eu Philippe de Champaigne et

Rigault, le xviii[1] Largillière et La Tour. Pour notre temps, Bonnat est le maître incontesté du portrait. Dans ce siècle, qui a vu paraître cette merveille, *Bertin l'aîné*, d'Ingres, il est égal aux plus grands morts et il domine les vivants.

Les visiteurs de l'Exposition universelle, en 1889, ont gardé le souvenir inoubliable de la salle qu'occupait en entier l'œuvre de Léon Bonnat. Au fond, à la place d'honneur, comme le portrait de Richelieu dans le Salon carré du Louvre, rayonnait, dans la pourpre, l'image du cardinal Lavigerie, un Basque comme Bonnat, une tête d'énergie et de droiture. Sur cette image le peintre avait concentré toutes ses qualités, comme s'il avait voulu, du même coup, rendre hommage à ce qu'il aime le plus, l'énergie humaine et la forte douceur de la patrie commune.

Et, tout autour, les grandes figures de ces trente dernières années, dans la politique, l'art et les lettres, les hommes d'action et de pensée, ceux qui mènent, charment, instruisent les autres hommes, Puvis de Chavannes, l'enchanteur par le rêve, à côté d'Alexandre Dumas fils, le moraliste de théâtre par la logique et la passion.

Un jour, pendant une séance de l'Académie des Beaux-Arts, tandis que, consciencieuse et lente, la discussion suivait l'ordre du jour, Bonnat dessinait à la plume, selon l'habitude des artistes, qui occupent ainsi leur main tandis que leur oreille écoute. J'avais la bonne fortune d'être son voisin, et, peu à peu, je voyais surgir du papier administratif, merveilleuse de vérité, la tête puissante, ironique avec

tristesse, charmante en sa lourdeur ecclésiastique, d'Ernest Renan. A ce moment, en effet, le maître peintre ajoutait l'image du grand écrivain à sa galerie de portraits, les portraits du siècle.

J'ai recueilli pieusement ce dessin; il est au-dessus de ma table de travail, parmi les dieux lares du cabinet d'études. Il m'est doublement précieux, par le modèle et l'auteur. C'est le Renan définitif, celui des derniers mois, déjà touché par la mort, son œuvre accomplie. Devant cette image, je viens d'écrire avec reconnaissance les lignes qui précèdent. Tout incomplètes qu'elles sont, elles expriment avec franchise mon admiration pour le grand artiste et mon affection pour l'homme. Je les envoie dans son pays[1].

6 juin 1896.

1. Ce portrait a été publié dans un journal de Bayonne.

BENJAMIN-CONSTANT

C'est le peintre que je veux dire et non le politicien. En ce moment, ils sont tous deux à la mode. Le peintre vient d'obtenir la médaille d'honneur, et ses amis le fêtent ce soir dans un banquet. Le politicien, auteur d'*Adolphe*, fort oublié pour sa politique, a retrouvé des lecteurs comme romancier; on goûte en lui l'analyste égoïste et sec de l'amour; on singe les cravates et les redingotes de son temps. Bien des gens croient l'artiste petit-fils de l'écrivain. Ils se trompent, et c'est là une des plus amusantes ironies que puisse produire l'analogie des noms dans la plus complète différence des natures.

Si quelqu'un ressemble peu au Suisse cosmopolite à qui l'excès de clairvoyance interdisait l'enthousiasme, à ce cœur de sable qui filtrait en eau limpide les troubles du sentiment, à ce passionné sceptique et à ce vicieux froid, c'est le Toulousain né à Paris qui opère en sa personne la souple synthèse du Nord et du Midi, aime la vie et travaille avec

une belle confiance en son art et en lui-même. Un jour où lui était posée la question inévitable : « Êtes-vous parent...? » etc., il répondait, avec un accent où s'égayait le plus authentique Languedoc : « Non, pas même lorsque je portais la barbe. »

Car il y a eu un Benjamin-Constant barbu, très différent du Benjamin-Constant d'aujourd'hui, qui est rasé comme un sociétaire de la Comédie-Française. Au retour d'un voyage en Amérique, le peintre offrait bravement cette physionomie nouvelle aux Parisiens, qui n'aiment pas qu'on change leurs habitudes. En sa qualité de coloriste, il trouvait que le gris mêlé au blond fait une teinte déplaisante. D'abord surpris, Paris s'est résigné.

Après comme avant la barbe, cette figure expressive révèle une nature intéressante. Derrière le pince-nez, l'œil mi-clos brille d'une malice bon enfant; les traits, fins et dodus, s'éclairent d'un sourire spirituel. Benjamin-Constant cause volontiers, raillant Paris avec Toulouse et Toulouse avec Paris; il épanche une verve où la blague laisse apercevoir un fonds sincère d'enthousiasme confiant.

L'artiste est aussi toulousain que l'homme. Il compte, comme chef de file, dans ce groupe de sculpteurs et de peintres que forma le vieux Garipuy et qui, avec Falguière, Mercié, Jean-Paul Laurens, Marqueste, Injalbert, etc., donnent un si fier apport à l'art français. Ils font tous du grand art, de la peinture d'histoire et de la sculpture idéaliste. Avec cela, épris de nature et de vérité, dans leur manière

large, ils dédaignent les habiletés mesquines. Ce sont des mâles et des forts. Si Alphonse Daudet n'avait pas créé et confisqué le mot au profit de Tarascon, je dirais volontiers et très sérieusement qu'ils ont « doubles muscles ».

<center>*
* *</center>

Le Midi est traditionnel. Cela ne l'empêche pas d'être original, mais il continue pour aller plus loin. Tel est le cas de Benjamin-Constant.

Avant tout, il est « beau peintre », comme son compatriote Falguière est « beau sculpteur ». Il aime par-dessus tout la facture solide et la couleur franche, comme Falguière les formes vigoureuses et le modelé où passe le frémissement de la vie. Mais, de même que Falguière, si moderne, commençait par des sujets romains, Benjamin-Constant se mettait d'abord à l'école des maîtres qui ont cherché la couleur et le drame aux pays du soleil. Disciple de Delacroix et de Decamps, il peignait les mêmes sujets qu'eux et comme eux. Fatalement, il ne les a pas toujours égalés; puis, il a fait aussi bien, parfois mieux.

L'*Entrée de Mahomet II à Constantinople* et les *Derniers Rebelles* reprenaient deux sujets de Delacroix. Ce Mahomet élevant l'étendard vert du prophète, son cheval, sa suite, la porte qu'il franchit, sont d'un peintre dont l'œil et l'esprit ont été vivement frappés par l'*Entrée des Croisés à Constan-*

tinople. Dans cette comparaison, le mérite d'un début éclatant reste intact, mais le grand romantique garde sa supériorité. Il y a chez Benjamin-Constant du drame et de l'opéra. On aime, dans son pays, les ténors et les airs de bravoure. Son tableau chante un peu trop.

En revanche, cette origine l'a servi dans les *Derniers Rebelles*. On voit, au musée de Toulouse, un *Muley-Abd-er-Rahman*, où Delacroix a représenté le sultan du Maroc devant les murailles de sa capitale. Le fond du tableau est barré par une muraille rougeâtre, au milieu de laquelle s'ouvre une porte gigantesque. L'armée s'aligne en deux masses, et, au centre, le Sultan à cheval domine un groupe de chefs et d'esclaves. Rappelez-vous le tableau du Luxembourg : ce sont les mêmes personnages, dans le même décor. Mais, si l'idée première appartient à Delacroix, Benjamin-Constant l'a singulièrement fécondée. La composition de Delacroix manque d'air et de vie; les personnages, trop serrés, n'agissent pas; la couleur est lourde et terne. La scène de Benjamin-Constant est large et dramatique; il y a plus d'espace et de lumière; la touche est libre, la couleur fraîche.

Il y a encore un souvenir de Delacroix dans les représentations du type d'Hamlet auxquelles Benjamin-Constant est revenu plusieurs fois. Il y a du Decamps dans les sujets qu'il a rapportés du Maroc. Mais, dans cette reprise de la tradition romantique, dans cette évocation shakespearienne et cette observation orientale, le nouveau venu mettait beaucoup

du sien. Il voyait avec ses yeux et peignait avec sa main. Il évitait les tons vineux qui obscurcissent souvent la palette de Delacroix; il ne maçonnait pas des empâtements rugueux, comme il arrive à Decamps. Il était toujours lui-même par la richesse de l'imagination, le sens du décor, la souplesse de la facture. Il marquait d'une empreinte originale et somptueuse les types qui sont la tentation éternelle de l'art, bibliques comme *Samson et Dalila*, *Hérodiade*, *Judith*, mythologiques comme *Orphée*, byzantins comme *Justinien* et *Théodora*.

*
* *

Ainsi, à une époque où la majeure partie de l'école française se désintéressait fâcheusement de l'histoire et de la poésie, où, par réaction contre la tyrannie du sujet, elle sacrifiait l'intérêt dramatique au genre et aux recherches de facture, Benjamin-Constant maintenait une tradition nécessaire. Disciple respectueux, il devenait un maître original. Les épithètes de romantique et d'exotique attardé ne lui faisaient pas peur. Continuant à lire et à voyager, à composer et à raconter, il était aussi peintre que les réalistes et les impressionnistes les plus préoccupés du métier.

Il est sans exemple que les peintres épris de couleur et d'histoire n'aient pas été d'excellents décorateurs, si de vastes surfaces leur ont été confiées. Benjamin-Constant a pu donner sa mesure en ce

genre, grâce à la commande d'un plafond pour l'Hôtel de Ville de Paris et d'un panneau pour la nouvelle Sorbonne.

Il y avait une fougue de mouvement et une vivacité de tons extraordinaires dans le premier : un vol de génies répandant sur Paris en fête des lueurs flamboyantes. Je préfère le second, plus équilibré et aussi riche de couleurs. Sous une colonnade à travers laquelle le dôme de Richelieu s'élevait dans le ciel, le peintre avait groupé les doyens des cinq Facultés et le recteur de l'Académie. Grâce au violet, à l'écarlate, au ponceau, à l'amarante et à l'orange des robes universitaires, il faisait chanter une fanfare éclatante et harmonieuse. En même temps, dans la touche large qui convient à la peinture murale, il traçait des portraits frappants de vie et de vérité.

C'est que, dans ce panneau décoratif, Benjamin-Constant s'était souvenu qu'il était portraitiste hors de pair, un des premiers en ce siècle, qui en compte de si grands, depuis Ingres jusqu'à Bonnat. De même qu'il continue la tradition nationale dans l'histoire, il est pleinement Français par son excellence dans un art où la pénétration psychologique et la sincérité de l'exécution tendent à produire toute la vérité, physique et morale.

En ce genre, il a exposé nombre d'œuvres marquantes : *le Docteur Guéneau de Mussy, Emmanuel Arago, Madame Benjamin-Constant, Lord Dufferin.* De ses deux envois au Salon de cette année, l'un égale ses plus beaux portraits de femme ;

je dirais volontiers de l'autre, le portrait de son fils, que c'est un chef-d'œuvre, si un tel mot ne devait être réservé aux œuvres consacrées par le temps.

Vous vous le rappelez, ce jeune homme aux cheveux châtains, aux yeux vert clair, au teint ambré. Il regarde, la tête droite sur la haute cravate, la bouche fine et ferme. L'expression est intense de vie et de mystère. Quelle pensée habite sous ce front? Que signifie cette fierté calme? Il y a, dans cette image, de l'inquiétude et comme un mécontentement hostile. Ce jeune homme ne voit pas lui-même très clair dans son âme; ce qui est certain, c'est que 'âme de sa génération ne pense plus comme celle de la génération précédente. Notre conception de la vie, notre idéal, notre littérature, notre art ne lui suffisent pas. Elle dédaigne et déteste bien des choses que nous aimons et honorons encore. Il est, ce portrait, comme le sphinx de la jeunesse contemporaine.

L'État a bien fait d'acquérir cette toile, dont la place est au Luxembourg, en attendant le Louvre. Le peintre avait cru n'y mettre que la grâce et la force juvéniles de son fils; il se trouve avoir créé une œuvre expressive d'un temps.

Quant aux amis du peintre, ils font bien, eux aussi, en fêtant son triomphe par un de ces banquets qui deviennent à la mode. Avec les erreurs inséparables de tous les jugements humains et l'impossibilité pour des contemporains de voir tout à fait juste dans les mérites de l'un d'eux, ce genre

d'hommages exige une communauté de sympathie et d'admiration qui compense la haine et l'envie, défauts professionnels dont Benjamin-Constant a quelquefois souffert.

18 juin 1896.

RODIN

Les sentiments de Rodin pour la littérature doivent être fort mêlés, car les écrivains lui ont fait beaucoup de bien et beaucoup de mal. Ils ont commencé par le défendre contre les hostilités envieuses et les partis pris d'école. Ils l'ont ensuite exalté avec une faveur dont il n'y a pas d'autre exemple dans l'histoire de la critique. De la sorte, ils l'imposaient à l'attention et lui faisaient une gloire rapide, bien douce après de longs et pénibles débuts. Mais, en le définissant, ils lui imposaient peu à peu leurs explications, et, finalement, il se trouvait prisonnier de leurs formules. Ils lui prêtaient beaucoup d'intentions auxquelles il n'avait jamais songé et il était trop leur obligé pour les désavouer. Ils faisaient un tel éloge de ses défauts qu'il se voyait contraint de les tenir lui-même pour des qualités, partant d'y abonder, alors que sa conscience devait lui reprocher tout bas cette faiblesse. Ils imposaient une torture intellectuelle à ce pur

sensitif, en lui soufflant un rôle de penseur et en découvrant un mystère moral où il n'avait cru mettre qu'un minimum d'idée.

Puis éclata le gros incident de la statue de Balzac. Choisi par des écrivains pour glorifier un des leurs, l'artiste avait cru pouvoir mûrir son rêve, travailler à loisir et trouver à la Société des gens de lettres autant de patience que chez un simple directeur des Beaux-Arts. Et voilà que ses amis, ses patrons, ses admirateurs à l'épithète abondante devenaient les plus exigeants des créanciers. Nature simple, l'artiste a dû ressentir de sa déconvenue encore plus d'étonnement que de chagrin. Puisse la leçon lui servir! Si elle lui apprend que, sauf exceptions, l'admiration désintéressée est rare, que beaucoup de ses critiques pensaient plus à eux-mêmes qu'à l'objet de leurs démonstrations, que le pire danger pour un artiste est d'être loué d'une certaine manière, elle sera salutaire, bien qu'elle vienne tard. La littérature, une littérature médiocre et sans lendemain, a failli perdre un artiste digne de durer.

Il vaut mieux, en effet, qu'une forte part de ce qui a été écrit à son sujet. Surtout il ne lui ressemble pas. Ce prétendu penseur est, en réalité, un simple d'esprit, et ce « hautain », comme l'on dit, est, au fond, un modeste. C'est d'un petit nombre de sentiments simples qu'il a tiré sa conception de l'art, et s'il l'a réalisée, s'il n'a pas succombé à la rhétorique qui l'avait pris pour texte, c'est qu'il était déjà lui-même au moment où elle commençait ses exercices à son sujet. Les prôneurs ont pu exagérer ses

défauts; ils n'ont pas réussi à stériliser des qualités inhérentes à sa nature. et fécondées à l'écart par l'obscure confiance dans ce que lui disait son démon intérieur.

** **

Rodin n'a pas eu de maîtres et n'a pas suivi d'écoles. C'est un ouvrier que la puissance de la nature et l'effort du travail ont élevé jusqu'à l'art. De là ses excellences et ses infériorités. L'enseignement traditionnel n'a pas altéré ses dons natifs, et l'éducation ne l'a pas débarrassé de défauts guérissables.

Au Jardin des Plantes, il écoutait quelque temps les leçons de Barye, assez pour sentir le génie du maître, trop peu pour en tirer grand profit. Avec le temps, il se formera une notion claire de cet art entrevu trop vite et il le continuera à sa façon. C'est vers 1860, à vingt ans, qu'il connut Barye; c'est quinze ans plus tard, en 1875, qu'il le comprendra pleinement.

Puis, il entrait dans l'atelier de Carrier-Belleuse, non pas comme élève d'art, mais comme praticien, c'est-à-dire ouvrier. Quel patron pour un tel apprenti! Celui-ci rude, fruste et énergique; celui-là gracieux et poli. Il fallait bien, cependant, satisfaire le maître et travailler à son goût. Rodin parle de cette période de sa vie avec un peu d'ironie. Il dut bien souffrir à certains jours. Qu'y a-t-il de lui dans la production courante que signait Carrier-Belleuse?

Probablement des morceaux fidèlement exécutés sur les indications du maître et repris par lui. J'ai sous les yeux un curieux spécimen de l'art de Rodin combiné avec celui de Carrier-Belleuse : c'est un plat de porcelaine, exécuté en 1880. A cette date, Rodin avait accompli son hégire de Belgique; il était Rodin. Pourtant, il fallait vivre, et l'artiste acceptait encore des commandes de son ancien patron, directeur de la décoration à la manufacture de Sèvres. Voici le résultat, du reste charmant, de cette collaboration. Le plat représente l'Air et l'Eau. L'Eau, c'est, près de l'urne classique et penchante, une femme couchée, longue et fine, conventionnelle de pose et de dessin. L'Air, ce sont des amours, voltigeants et « culs nus ». Mais, avec une jambe d'une anatomie incorrecte, comme aussi le geste original et vrai de ses bras, la femme est une fille authentique de Rodin, et il la reconnaît, lorsqu'on la lui présente. Quant aux amours, ils ont, dans leur joliesse, des audaces de mouvement et des vigueurs de modelé que pouvait seul trouver l'auteur des *Portes de l'Enfer*.

Je viens de dire que l'artiste original s'est formé en Belgique. Il y était allé, plutôt encore comme ouvrier d'art que comme artiste, pour travailler à la décoration de la Bourse de Bruxelles. C'est là, par la pratique de la sculpture monumentale, l'observation patiente, les tâtonnements consciencieux et lents — peut-être aussi par la vue des Rubens et des Rembrandt, ajoutant l'impression de leur art à ce qu'il tenait déjà de Michel-Ange — qu'il prenait

conscience de lui-même et achevait de se former, devant la nature et les vieux maîtres, en méditant quelques livres toujours relus. Il en revenait avec cet *Age d'airain* qui fit un si beau bruit au Salon de 1877.

<center>* * *</center>

L'œuvre était inégale et puissante; elle ne ressemblait à rien. Elle offrait un tel caractère de vérité réaliste, qu'une accusation de moulage sur nature fut portée contre l'artiste; il y avait des gaucheries et des rudesses qu'eût évitées un médiocre élève des Beaux-Arts. Dans l'ensemble, l'empreinte indéniable et mystérieuse du génie. Tout cela était l'opposé des recettes et des méthodes, de la mesure timide, de la convention, du faire poli, rond et sage.

Puis ce furent le *Saint Jean-Baptiste*, la *Danaïde*, la *Création de l'homme*, une série de bustes et le *Baiser*, reprise du vieux thème de Paolo Malatesta et Francesca di Rimini. En moins de dix ans, débutant d'âge mûr, Rodin s'était révélé au complet.

Ce qui importe en toute sorte d'art, et en sculpture plus qu'ailleurs, c'est la valeur d'exécution. Tant vaut la forme, tant vaut le fond, c'est-à-dire l'idée génératrice. Un sculpteur peut avoir les plus hautes ambitions, comme le romantique Préault; si la main ne le sert pas, il ne fera qu'un raté prétentieux. Or le nouveau venu semblait démentir cette vérité. Ses confrères relevaient chez lui des fautes

lourdes, si évidentes qu'elles semblaient voulues, et le simple spectateur avait lui-même le sentiment que l'orthographe de l'art y était souvent violée.

Voulues, ces fautes l'étaient, et aussi involontaires. L'artiste avait conscience de ce qui lui manquait; où il ne pouvait mettre une habileté qu'il n'avait plus le temps ni l'âge d'apprendre, il mettait une audace. Il cassait, tordait, nouait la ligne qu'il ne savait pas rendre correcte; il exagérait et empâtait, alourdissait les contours, simplifiait les extrémités. Et, avec cela, des trouvailles sans précédent, des énergies de facture, des délicatesses de modelé, des trouvailles d'attitude; surtout une hardiesse et une fièvre de conception, une pensée douloureuse et tourmentée, un sentiment de la souffrance humaine, de la sourde malédiction qui pèse sur la nature et l'homme, une inspiration de plainte et de pitié.

C'est par tout cela, défauts et qualités, rançon les uns des autres, que Rodin était un grand artiste. Et, tandis que les confrères faisaient leurs réserves et que la foule déconcertée restait silencieuse par étonnement ou se répandait en railleries niaises, la critique admirait ou dénigrait en bloc, décourageant ou excitant l'artiste au lieu de le conseiller. Pour lui, parlant peu, nullement lettré, fort avisé dans la simplicité de sa nature, sachant le prix de la réclame et assez indifférent au blâme, sentant sa valeur et ses infériorités, il prenait le parti de rester lui-même et de suivre sa voie, de se continuer tel qu'il était ou même de s'exagérer,

porté par une réclame dont le lyrisme ne l'abusait pas et le servait.

Avant lui, la sculpture issue de l'art antique et formée sur son exemple, dominée par la théorie de l'idéal, éliminait de la nature un élément qui la remplit, mais que les anciens n'aimaient pas, le laid. L'art devait être l'expression du beau et ennoblir le laid en l'embellissant, pour l'élever jusqu'à lui. Les anciens enseignaient aussi que la sculpture n'admet pas les mouvements excessifs, car, permanente et stable, elle offre toujours les mêmes lignes à l'œil, et elle sort de ses conditions si elle s'avise de traduire le mouvement par l'immobilité. Principe contestable et qui devrait, s'il était juste, s'étendre aussi à la peinture. Or la peinture ne s'y conforme pas. Rodin sentait confusément qu'à rejeter ces deux dogmes, on pouvait accomplir une réforme dont l'artiste qui la tenterait profiterait autant que l'art. Il était persuadé, comme tous les grands réalistes, que le laid a les mêmes droits devant l'art que le beau et qu'il suffit, pour l'élever à la dignité artistique, de dégager son caractère. A répudier l'immobilité pour le mouvement, il était sûr qu'on pouvait trouver une infinité d'attitudes nouvelles, jusqu'alors ignorées ou dédaignées.

Il fit donc, de parti pris, laid et tourmenté, comme il avait fait, de parti pris, gauche et maladroit, avec cette différence que ses gaucheries et ses maladresses étaient fâcheuses, tandis que ses laideurs et ses efforts laborieux vers le mouvement étendaient le domaine de l'art.

En même temps, très observateur, sachant regarder longtemps et voir profondément, suppléant par l'instinct à ce qui lui manquait comme instruction et connaissance des hommes, porté par son caractère et ses habitudes aux longues rêveries, doué d'une sensibilité réfléchie qui se nourrissait d'elle-même, il devinait, sous l'apparence des formes, l'âme cachée qui les façonne. Il lisait et relisait un petit nombre de livres où il trouvait la traduction éclatante de ses pensées obscures et la justification par la littérature de ce qu'il voulait faire par l'art. Il partait de Dante et, par Flaubert — celui surtout de la *Tentation de saint Antoine*, — arrivait à Baudelaire. Il les rappelle tous trois ; comme eux, il est sublime, puissant ou bizarre, toujours volontaire et tendu. Réaliste et poète, il donne, plus que ne l'a fait aucun sculpteur de ce siècle, le sentiment de la vie intérieure, de la force éternelle des passions, du monde obscur et louche de sentiments, instinctifs ou réfléchis, originels ou acquis, qui s'agitent dans les bas-fonds de la nature humaine. De son œuvre s'exhale une impression unique de rêve allant jusqu'au cauchemar, de poésie poignante et trouble, de douleur et de pitié.

*
* *

Il a exécuté, d'après des modèles fort divers, des bustes où s'affirment ses qualités de pénétration, d'énergie et de grâce, son aptitude à faire voir le

dedans par le dehors, et aussi le don de dépasser
ce qui se voit, en excitant la pensée et le rêve Le
plus célèbre est celui de Victor Hugo, exposé un an
avant la mort du poète. C'est le Victor Hugo devenu
mage et demi-dieu, pensif et somnolent, dominant
l'infatuation et le ridicule à force de génie. Devant
la tête de M. Dalou, il suffit d'un peu de cette intelli-
gence, qui est la part de collaboration du spectateur
à toute œuvre d'art, pour deviner qu'on a devant les
yeux un artiste délicat, nerveux et inquiet. Un
caractère et une profession se lisent dans cet œil
profond, ce nez fin et ces lèvres minces. De même,
devant le front volontaire, l'orbite creuse, les pom-
mettes saillantes, la bouche énergique de Bastien-
Lepage, on évoque la nature du peintre convaincu
et méditatif. Portant avec respect une tête déjà
consacrée, M. Antonin Proust révèle le gentleman
qui pratique la diplomatie, l'art et la politique, et
mêle avec une élégance attentive les éléments divers
de son rôle.

Mais, suprême épreuve du portraitiste, pour
apprécier ce que l'art de M. Rodin peut faire d'une
tête de femme, voyez, au musée du Luxembourg,
le marbre qui représente une mondaine, encore
jeune et déjà mûrissante. La tête penchée dans
un mouvement d'une incomparable élégance, les
épaules fines et fermes émergeant d'une fourrure
somptueuse, un bouquet symbolique de fleurs épa-
nouies à l'angle du socle, cette image raconte une
nature, une origine et une éducation. Ce n'est ni
une Parisienne, ni une Française; elle est trop

robuste, et sa grâce originale indique l'exotisme, mais elle vit à Paris; elle y a pris la finesse élégante et elle a gardé son charme lointain d'étrangère.

Tout sculpteur de talent fait des bustes expressifs, mais les formes supérieures de son art, où il peut donner toute sa mesure, sont l'histoire et l'allégorie. A l'histoire poétique, outre l'*Age d'airain* et le *Saint Jean-Baptiste*, Rodin a pris le motif du *Baiser*. J'ai dit tout à l'heure que ce groupe représente Francesca di Rimini et son amant. Ils ne sont pas, comme dans les vers de Dante, « portés d'un seul vouloir » à travers le tourbillon infernal. Paolo tient sa maîtresse sur ses genoux; ils se donnent l'un à l'autre, dans un baiser, aussi complètement que deux êtres humains, dans le désir de confondre leurs êtres, puissent rompre la séparation éternelle qui condamne tout être vivant à la solitude et le fait aspirer vainement à se confondre avec un autre. Pose, gestes, lignes, tout est neuf et vrai, dans cette œuvre admirable, qui aime et souffre, palpite et vit. De l'histoire légendaire, le sculpteur a reçu les *Bourgeois de Calais*. Ces nudités lamentables et frissonnantes, ces têtes marquées de fureur ou de résignation, offrent un ensemble de lignes qui effraye ou irrite un œil habitué à la pondération de l'art classique. Regardez encore, et toute l'émotion du drame en sortira pour vous; regardez toujours, et, profane ou initié, vous vous laisserez aller à cet art gauche et puissant, violent et réfléchi.

Tout près de nous, à l'histoire d'hier, le sculpteur a demandé le *Victor Hugo à Guernesey*, primitive-

ment conçu pour le Panthéon et qui, s'accordant mal avec son emplacement, fut, non pas refusé, mais destiné au jardin du Luxembourg, pour prendre place dans cette allée où Victor Hugo, à vingt ans, rêvait de sa fiancée, comme le Marius des *Misérables* rêvait de sa Cosette. J'assure les amis de l'artiste que cette œuvre trop contestée fut défendue comme elle devait l'être par ceux qui avaient pris l'initiative de la commande. Rodin avait représenté le Victor Hugo de l'exil assis sur un rocher. Derrière lui, dans la volute d'une vague, les trois muses de la Jeunesse, de l'Age mûr et de la Vieillesse lui soufflent l'inspiration. La figure du poète, c'est le Victor Hugo de 1884, dans une pose qui supporte le souvenir du *Pensieroso*; les trois muses, c'est un enlacement imprévu et charmant de formes féminines. La muse des *Châtiments* est effrayante, celle des *Contemplations* mélancolique et joyeuse, celle des *Voix intérieures* vue de dos, fuyante et déjà lointaine :

O soleils descendus derrière l'horizon!

Mais le vrai domaine de l'artiste, c'est le fantastique, celui dont les ombres flottaient dans son imagination et dont la lecture de Dante lui a permis de préciser les contours, en revêtant de la forme plastique les images du poète. Il a le sentiment profond de la souffrance humaine, de la fatalité des passions, de la somme de douleur qu'un arrêt sans considérants a répandues sur le monde. Il a nourri et exaspéré ce sentiment; il a voulu en tirer tout ce

qu'il contient d'horreur, de désespoir et de pitié. De là ces *Portes de l'Enfer*, commencées depuis des années, toujours reprises, incomplètes et grouillantes comme un chaos à moitié ordonné, où les êtres sortent à peine de leurs éléments. Elles seront une des grandes œuvres du siècle, si les besognes accessoires, les tracasseries et les fumées du gros encens périodiquement brûlé devant elles laissent à l'artiste le loisir de les terminer. Il faudrait, pour les décrire, plus d'espace que je n'en ai ici. Lisez donc la belle étude d'ensemble que leur a consacrée M. Gustave Geffroy et les pages de psychologie douloureuse et tendre que la vue d'un de leurs fragments inspirait à M. Paul Bourget[1]. L'amour et la haine, l'avarice et la luxure, la maladie et la mort, les formes hautes et basses du désir, les pensées équivoques s'y réalisent avec la précision ou l'indéterminé qui peuvent le mieux et le plus fortement exprimer chacune d'elles. Elles montent et tombent, s'accrochent en grappes, roulent à l'abîme, s'enlacent ou se fuient dans une accumulation de formes, dont l'œil reçoit avec stupeur l'impression d'ensemble, puis fouille chaque détail. On songe devant elles à l'*Enfer* et au *Jugement dernier*. Et c'est un grand honneur pour elles que l'histoire de la poésie et de l'art ne nous fournisse pas d'autres termes de comparaison.

1. Gustave Geffroy, *La vie artistique*, deuxième série, 1893, IV; cette étude figurait en tête du catalogue de l'exposition des œuvres de Rodin, faite en 1889, à la salle Petit; Paul Bourget, *Physiologie de l'amour moderne*, 1891, xiv, 1.

Voyez surtout la femme au visage farouche qui emporte sur son dos un adolescent désespéré : c'est le désir survivant à l'amour. Voyez aussi l'homme pressant sur son cœur une femme aux yeux fermés, au front obstiné, aux lèvres closes : c'est l'amour étreignant l'indifférence. Devant ces morceaux de génie, vous oublierez ce que l'éducation et le parti pris ont pu vous laisser d'habitudes et de jugements tout faits. Profondément secoué, vous surmonterez vite votre étonnement ou même vos répulsions. Vous admirerez enfin de tout votre cœur, malgré les agacements que vous aura causés la réclame et les avertissements par lesquels votre goût ou celui d'autrui vous auront mis en garde.

*
* *

M. Rodin va présider dans quelques jours le banquet offert à M. Puvis de Chavannes. Ces deux maîtres, par des moyens différents, l'un aussi calme que l'autre est fiévreux, aussi lettré, pondéré et maître de ses moyens que l'autre est ignorant, inégal et gauche, représentent fidèlement le siècle qui finit, dans son désir de paix et ses violences, avec sa littérature et son art, réagissant l'un sur l'autre, tantôt au profit, tantôt au détriment de tous deux.

Jusqu'à ces dernières années, M. Puvis de Chavannes travaillait à l'écart, indifférent à l'enthousiasme comme au dénigrement. C'est pour cela

qu'il a pu mener son œuvre à bien. Lorsque le reportage s'est occupé de lui, il était trop tard pour lui nuire. Toute différente a été la destinée de M. Rodin. La presse l'a exalté, conseillé et un peu ahuri. Si l'on veut qu'il puisse, lui aussi, accomplir sa tâche, il n'est que temps de le laisser tranquille. Il a plus de projets qu'il n'en peut exécuter. Qu'il s'enferme dans son atelier lointain de la rue de l'Université. Si la critique contemporaine avait le malheur de le gâter, l'avenir ne nous le pardonnerait pas.

<div style="text-align:right">12 janvier 1895.</div>

GOT

L'artiste qui fait aujourd'hui ses adieux à la Comédie-Française emporte avec lui plus que le souvenir de services éminents et d'une série de rôles tenus d'une manière incomparable. Dans cette maison, qui dure par la tradition et la subordination de l'intérêt privé à l'intérêt général, il représentait ces principes plus que personne, et, jusque dans ses erreurs, il croyait les servir. Comme talent, son originalité était d'espèce non seulement rare, mais, à quelques égards, unique. Nous ne verrons plus certaines formes de notre génie comique sous l'aspect qu'il leur donnait.

D'abord, cette force concentrée que le caractère de l'homme procurait au talent de l'acteur. Il cachait sa vie, et nul n'a moins cédé à ce besoin d'étalage qui, de tout temps, fut le défaut des comédiens, mais qui, du nôtre, par les invites de l'opinion, est devenu pour eux une maladie professionnelle. On sait pourtant que ce Breton était volontaire, vivait

beaucoup en lui-même et avec les livres, méditait son travail avec une logique obstinée et, son parti une fois arrêté, n'en démordait plus. De là cette carrière lente, que tantôt le public et la critique, tantôt les directeurs et les auteurs, ont entravée sans l'arrêter, et qui, arrivée tard au succès, a fini par une maîtrise incontestée. De là, aussi, cette prise si forte sur ses rôles, que de tous il a fait sortir quelque chose de nouveau et que, dans la plupart, ses successeurs retrouveront sa marque impérieuse. Car, avec un instinct qui se trompait rarement, il choisissait, dans le passé, les personnages qu'il aurait pu vivre, et, dans le présent, il n'acceptait guère que deux dans lesquels il se reconnaissait.

*
* *

Ce comique manquait de gaieté. Ni sa physionomie fermée, ni son regard dur, ni sa voix sombrée, n'excitaient le rire immédiat. En paraissant, il ne produisait pas cet épanouissement instantané de tout l'être qui fait du spectateur le collaborateur de son propre plaisir. Mais il y a toute une part du comique, et la plus haute, où la gaieté n'a que faire. Le comique, c'est l'expression du vice. Inoffensif ou châtié, le vice est plaisant; dès qu'il attaque et nuit, il devient odieux. Il faut alors que l'auteur et l'acteur donnent l'impression qu'ils tirent un châtiment et une vengeance. De là les vieilles métaphores sur le fouet et le fer rouge de la comédie.

Ce comique-là est celui des auteurs et des acteurs qui touchent le fond de leur art. Got était du nombre. L'honneur de sa carrière sera tout autant d'avoir plié le public à son avis, lorsqu'il interprétait à sa manière les grands rôles du répertoire, que de l'avoir trouvé rétif devant certaines tentatives qui dépassaient la tradition, mais qui, peut-être, servaient la pensée de l'auteur. Je crois que Molière aurait vu avec plaisir son Arnolphe et son Tartuffe tels que Got les rendait. Quant à Racine, il eût retrouvé dans le Perrin Dandin de Got tout ce qu'il y a mis lui-même, et un peu plus.

Cet artiste était un bourgeois. On peut être l'un et l'autre, quoi qu'en aient dit les romantiques. Il n'y a qu'à s'entendre sur le mot bourgeois. Il veut dire raison et mœurs saines, autant que petitesse d'esprit et de goûts. Aussi la bourgeoisie française, de bonne heure prépondérante dans un pays moyen en tout, a-t-elle fourni la plus large part à notre littérature, comme sujets et comme auteurs. Malgré plusieurs ducs, quelques vicomtes, un cardinal et une marquise, nos grands écrivains sont, en grande majorité et de toutes façons, des bourgeois. Peindre la bourgeoisie, en l'élevant ou en la prenant terre à terre, a été le but de nos premiers auteurs dramatiques. Nous avons Racine et Marivaux, qui sont des aristocrates, et c'est tant mieux, mais Corneille était un esprit bourgeois dans une âme héroïque, et Molière incarne l'esprit bourgeois dans la comédie. De nos jours, qu'a été Émile Augier et qu'est M. Alexandre Dumas, sinon des bourgeois? Ils ont

tous deux représenté les mœurs et l'esprit de la bourgeoisie française, plus ou moins haute, plutôt moyenne, cette bourgeoisie vers laquelle, continuellement, descend la noblesse et monte le peuple.

Somme toute, bourgeoisie et littérature n'ont pas à se plaindre l'une de l'autre. L'une a posé pour de beaux portraits que l'autre a peints. La comédie de notre siècle a représenté la bourgeoisie dans la santé de son esprit et de ses mœurs ; elle l'a montrée aussi dans son égoïsme, son envie et son amour de l'argent. Elle a fait voir comment ces qualités et ces défauts se mélangent et se dosent en elle. L'esprit bourgeois, c'est tantôt le sérieux et la simple droiture devant la légèreté et la corruption élégante des classes supérieures ; tantôt c'est le besoin de s'élever par des moyens sans générosité et l'orgueil de la fortune acquise n'importe comment.

Ces divers éléments de l'esprit bourgeois, Got les rendait avec un sens de la vérité et une force expressive dont il n'y a pas d'exemple aussi complet. Son M. Poirier a été quelque chose de définitif. Visage, costume et attitudes, intonations, gestes et regards, tout un siècle d'histoire bourgeoise vivait dans le personnage.

※

Bourgeois, M. Got n'en était pas moins un fantaisiste, par cela seul qu'il était profondément comique. La fantaisie, c'est l'imagination dépassant la réalité,

tantôt par la légèreté et la délicatesse, tantôt par l'outrance et l'ampleur. Dans le comique, la fantaisie consiste à grossir jusqu'à l'énorme les résultats de l'observation ; de la sorte, elle crée des êtres bizarres et vrais. Got exerçait cette faculté de création avec une sûreté de sens qui le sauvait du mauvais goût, écueil ordinaire du bouffon et du burlesque.

Avec Molière, il mettait du grandiose dans la vulgarité. Dans Pathelin, il remontait au temps où la comédie, nourrie de sève populaire, se grisait de son rire. Avec les matamores de Scarron et de Corneille, il faisait jaillir à nouveau une veine dont l'esprit classique n'avait pas encore épuré le flot chargé de couleur et débordant. Plus près de nous, entrant avec tous ses moyens dans des personnages comme Don Annibal, de l'*Aventurière*, il montrait que l'esprit bourgeois peut, lui aussi, faire de l'excellent romantisme et, par une revanche amusante, employer à sa propre célébration les moyens et les cadres de son grand ennemi. Dans *Il ne faut jurer de rien*, il transformait un personnage de pure convention, un abbé de château, en curé de village chez qui tout était vrai, costume et ton, gestes et regards ; avec un bout de rôle, il créait un type.

Aux prises avec l'esprit bourgeois, la fantaisie produit l'esprit bohème. Un bohème, c'est, le plus souvent, un bourgeois révolté. Il suffit d'un logement qui se ferme et d'un café qui refuse le crédit, d'un père qui, en mariant sa fille, veut lui faire un sort, pour jeter dans la bohème un bon jeune homme,

qui aime l'art et la liberté, mais qui, aimant aussi le vivre, le couvert et l'amour tranquille, toutes choses bourgeoises, s'y est mal pris pour les obtenir et, de dépit, entre en révolte contre tout cela. Si, par cas, il lui vient un enfant, que veut-il en faire? un bourgeois, et, à ce meurtri de la bohème, l'amour paternel, fondement des vertus bourgeoises, refait une honnêteté. Émile Augier, avec une vigoureuse insistance; M. Alexandre Dumas, par une touche de génie, ont fixé les véritables traits du bohème dans Giboyer et Taupin. On sait quel Giboyer a été Got. Quel Taupin il aurait pu être!

*
* *

La plupart des rôles de M. Got lui survivront, parce qu'ils existaient avant lui ou parce qu'ils sont faits pour durer. Il est certain toutefois que, le premier, il leur a donné certains aspects, ou que, en les créant, il leur a imprimé une marque définitive. Pour nous les rendre aussi vivants, il faudrait une nature semblable à la sienne, et telle était son originalité qu'on peut bien contrefaire ses tics et ses procédés, mais qu'on ne les copie pas. Je crains qu'après lui un comique aussi sérieux et un rire aussi profond ne soient longtemps à revenir. J'en dirais autant de la fantaisie, rare chez nos acteurs comiques, car ils sont formés par un répertoire où il y a plus de raison que de poésie.

En outre, pour la meilleure part de ses rôles

modernes, ceux d'Augier, il s'est trouvé que l'auteur et son interprète avaient saisi des mœurs qui s'en vont. Notre bourgeoisie se transforme avec une rapidité effrayante. La fusion des classes, ou, si l'on veut, le déclassement général, l'action de la politique et des affaires, l'exaspération de l'égoïsme, la soif universelle du plaisir, l'altération de la vieille morale sont en train d'offrir à la comédie des modèles tout neufs. Aussi, plus nous irons, plus les personnages d'Augier sembleront loin de nous. Certaines parties des *Effrontés* et du *Fils de Giboyer* datent déjà. Pourtant, ce sont des œuvres vraies et fortes. Got les rendait dans leur force et leur vérité. Elles perdront beaucoup en perdant cet interprète.

Mais, quelle que soit l'excellence d'un comédien, on le remplace toujours, surtout à la Comédie-Française. Parmi nos jeunes comiques, il en est au moins deux qui peuvent se partager l'héritage de Got. Ce qu'ils ne sauraient égaler de longtemps, c'est l'autorité morale que lui donnaient la durée de ses services et la droiture éprouvée de son caractère. Il avait lutté pour entrer à la Comédie et s'y maintenir; il l'aimait d'autant plus. Il en savait bien l'histoire et s'était pénétré de son esprit. Il ne lui est jamais venu à l'esprit de mettre d'un côté son intérêt et de l'autre celui de la Maison. Lorsqu'il luttait avec ses camarades ou le ministère, il croyait défendre la Maison contre la faiblesse du comité ou l'intrusion des bureaux. S'il se trompait, c'était en toute sincérité, et, toujours dans ses résistances, une question de principe était en jeu. Au moment

où il part, il est bon de rappeler cela. Nous avons toujours eu d'excellents comédiens, sur plusieurs théâtres, mais il n'y a qu'une Comédie-Française, et elle s'est faite par des comédiens comme M. Got.

<div style="text-align:right">20 avril 1895.</div>

LES MOUNET

On parlait d'offrir un banquet à Mounet-Sully. La triomphante reprise d'*Hamlet* fournissait l'occasion; le vrai but était d'honorer une carrière et un caractère. Je suis enchanté que ce projet ait pris corps.

Maintenant les admirateurs du grand artiste savent où envoyer leur adhésion. Pour ma part, j'ai repris le chemin de sa demeure, fermée aux interviews de réclame, toujours ouverte à quelques amitiés fidèles. Montez le boulevard Saint-Michel et arrêtez-vous à la place Médicis. L'endroit est un des plus riants de Paris. Le pouls de la rive gauche y bat d'un mouvement vif. A droite le jardin du Luxembourg étend une mer de verdure, à gauche le Panthéon élève sa coupole de pierre rosée, au fond le Val-de-Grâce profile son dôme de plomb. Étudiants et étudiantes passent en chantant; le quartier leur appartient et ils le font bien voir, sous l'œil paterne du sergent de ville.

Les hautes maisons qui bordent la place doivent être des habitations délicieuses. L'horizon s'ouvre devant elles, au-dessus des frondaisons à la Watteau, jusqu'au plateau de Châtillon. Des monuments jalonnent l'espace : la tour Eiffel, le massif Odéon accroupi comme un chien battu, les clarinettes inégales de Saint-Sulpice, les coupoles de l'Observatoire. La brise, chargée de parfums en traversant le Luxembourg, roule jusque-là, par-dessus la grande ville, depuis la campagne lointaine.

Arrivé au coin de la rue Gay-Lussac, vous avez chance de rencontrer deux hommes dont la physionomie vous frappera, que vous soyez ou non un habitué de théâtre. L'un, barbe et cheveux gris, est beau comme un héros grec, un héros qui reviendrait de la guerre de Troie, avec la neige de l'âge commençant, mais toujours vigoureux et, « par la démarche, semblable aux Immortels ». L'autre, rasé, les traits accentués, les épaules d'un athlète, suit son compagnon avec une attitude d'affection déférente. Tel Patrocle auprès d'Achille, si Achille et Patrocle fussent arrivés à l'âge mûr.

Ce sont les deux Mounet, Jean Mounet-Sully et Jean-Paul Mounet. Ils sont venus à Paris du Midi lointain, le Midi noir, celui de Bergerac, où vit une petite colonie de huguenots, austère et laborieuse, avec l'humeur un peu farouche des petites Églises. Pour embrasser leur carrière inquiétante, les deux comédiens ont dû lutter contre les résistances familiales. Ils les ont désarmées par la solidité de leur vocation, leur union dans la bonne et la mauvaise

fortune, la dignité de leur vie, le succès. Ils ne se sont quittés que le moins possible, et les voilà tout à fait réunis. Ils ont épousé les deux sœurs, ils sont tous deux sociétaires de la Comédie-Française et ils habitent la même maison.

⁂

Montez derrière eux. L'aîné, Mounet-Sully, loge tout en haut de la maison. Vous pouvez, du boulevard, voir le balcon de l'appartement. Il est original et tire l'œil. C'est un mélange de serre, de mirador et de moucharabi. Au-dessous flamboient, drapées de rouge, les fenêtres qui éclairent l'existence intime de Jean-Paul Mounet. Comme autrefois les deux Corneille, les deux frères de Bergerac se sont arrangés de manière à pouvoir toujours se conseiller et se consulter. Il leur suffirait de se parler au travers d'une trappe, à la façon des deux frères de Rouen. Il y a cette différence entre les deux couples tragiques que si Pierre Corneille était aussi grand que Thomas était médiocre, les deux Mounet sont deux artistes, inégaux certes, mais l'un et l'autre de haute volée. L'aîné est un aigle olympien, le second un vautour romantique, deux fiers oiseaux.

Si vous êtes admis à franchir la porte familiale, vous avez le sentiment d'entrer dans une succursale du musée de Cluny. Restons chez Mounet-Sully, puisque nous sommes montés jusque-là. Les meu-

bles s'y entassent massifs et beaux, de tout style, de tout temps et de tout pays : bahuts et buffets, chaires et escabelles. Une lourde argenterie et de somptueuses faïences brillent dans la pénombre, de vieux livres s'entassent dans les coins, de vieilles étoffes drapent les meubles. Sur les murs du salon vous remarquerez de superbes portraits d'après le maître de céans, surtout un Jean-Paul Laurens qui égale les meilleurs Delacroix; puis un Lekain du siècle dernier, empanaché comme le dais d'un trône.

Ce sont les dieux lares du logis. En voici un autre, dans un coin disposé en forme de chapelle : un portrait de vieille femme, aux grands traits, nobles et doux. C'est la mère des Mounet. Au bas du cadre brillent la moire et l'émail de la croix d'honneur. La mère surtout craignait le théâtre pour ses enfants; l'aîné lui promit d'être un jour célèbre, millionnaire et décoré. Il a déjà tenu deux parts de sa promesse. La vieille mère a vécu assez pour voir la gloire de ses fils, mais elle n'a pas vu la petite flamme rouge briller à la boutonnière de Mounet-Sully. Aussi, le jour où il reçut sa croix, il l'accrocha au bas du cadre, sitôt sortie de l'écrin, en disant : « Maman, je l'ai! »

Mounet-Sully a été le premier comédien décoré comme comédien. Lui seul n'était pas autre chose, ni professeur comme ses camarades du Théâtre-Français, ni philanthrope comme tel autre. Avec sa nomination disparaissait la dernière trace du préjugé contre les comédiens. Il est juste que cet artiste,

chez qui tout est un exemple, ait attaché son nom à un acte de justice et de réparation.

Il représente autre chose que le plus haut degré du talent dramatique. Il a reçu l'étincelle sacrée, le génie. Il est inégal, inquiet et tourmenté. Mais, lorsqu'il excelle, quelle fête des yeux, de l'oreille et de l'esprit! Il a fait surgir devant nous, égales à la conception de leurs pères, les plus belles figures de l'art antique et moderne. Il est Oreste et Œdipe, Hamlet et Hernani. Ceux qui ont entendu, vibrante, chaude et profonde, sa voix sonner à leur oreille, ceux qui l'ont vu descendre les degrés du palais de Thèbes, voilant sa tête sanglante d'un pli de son manteau, ou, dans le cimetière d'Elseneur, interrogeant le crâne de Yorick, ceux-là lui seront toujours reconnaissants. Par lui ils ont vu les sommets de l'art.

Ils n'oublieront pas son frère, qui non seulement n'est pas écrasé par une telle parenté, mais qui ajoute au nom commun sa part d'honneur. Grands ou petits, il a marqué nombre de rôles d'une forte empreinte. Il porte le chiton des temps héroïques, l'armure du moyen âge, le pourpoint de la Renaissance avec une fierté sauvage, une allure de force et de colère qui ressuscite les grandes énergies.

*
* *

Profitez de ce que la porte de la maison Mounet s'est ouverte devant vous et soyez indiscret jusqu'au

bout. Vous pourrez apercevoir une silhouette qui glisse, enveloppée de dentelles, et entendre une voix douce où sonne l'accent toulousain. C'est Mme Mounet-Sully, dont la beauté régulière et la modestie aisée rappellent la matrone romaine, celle qui garde le foyer et dont on ne parle qu'avec respect.

C'est le soir et voici les amis intimes qui arrivent. Ils vont se mettre à table. On fait bonne chère chez Mounet-Sully. Il est fin gourmet. Quant à son frère, il apprécie les crus généreux. L'un surveille la cave et l'autre la cuisine. Jean-Paul vous dira en vous versant d'un illustre cru : « Laissez descendre ce vin-là ; il ne faut pas le contrarier. » Quant à Mounet-Sully, certains apprêts de lièvre ou de canard, auxquels il a présidé, sont du grand art. Demandez aux convives habituels de ces dîners exquis et copieux : le poète Henri de Bornier, le peintre Jean-Paul Laurens, le graveur Roty, le docteur Pozzi, Gustave Larroumet, l'ancien directeur des Beaux-Arts [1], Thévenin, le professeur à la Sorbonne, des compatriotes périgourdins, tous plus ou moins félibres ou cigaliers.

Ils se retrouveront autour des deux Mounet, le jour où Paris artiste et lettré fêtera le grand tragédien, et aussi l'honneur collectif du nom. Je ne sais si le banquet comprendra des convives des deux sexes, mais, absents ou présents, au moment des toasts, ceux qui ont eu l'honneur d'approcher cette

1. Cet article a été publié sous un pseudonyme.

famille d'artistes n'oublieront pas, dans leur pensée, les deux femmes dont la présence entretient, dans le double logis de la rue Gay-Lussac, le charme et la dignité de la vie domestique.

<p style="text-align:right">16 juin 1896.</p>

MOUNET-SULLY

Quelques jeunes gens, épris de littérature et d'art, ont lancé l'idée de fêter par un banquet le triomphe de Mounet-Sully dans la reprise d'*Hamlet*. Une génération d'hommes mûrs a répondu avec empressement à cet appel. La liste des adhérents réunit des noms qui représentent beaucoup d'antithèses; cette fois, une admiration commune les a rapprochés.

C'est que Mounet-Sully représente avec un éclat incomparable une forme d'art que les Français aiment grandement, lorsqu'ils l'aiment, la tragédie et le drame, une seule chose sous des noms différents. Longtemps les deux genres étaient opposés et les amis de l'un se croyaient les ennemis de l'autre. Pure querelle d'étiquettes ou de personnes. En réalité, le drame romantique est le fils authentique de la tragédie classique. De Corneille à Victor Hugo, la succession théâtrale est aussi régulière et directe que, dans l'ancienne France, celle de la couronne royale passant des Valois aux Bourbons. Les deux formes satisfont un même besoin intellec-

tuel de notre race, celui de l'étude morale traduite par l'action dramatique.

Cependant, leur antagonisme a duré trois quarts de siècle, non seulement dans les œuvres, mais chez les interprètes. Il y avait des acteurs de tragédie et des acteurs de drame. Les premiers ne s'abaissaient pas au drame, et si les seconds daignaient descendre à la tragédie, c'était pour le plaisir de traiter en vainqueurs une terre conquise. Le drame signifiait liberté, et la tragédie esclavage; l'une était la mort, l'autre la vie.

La réconciliation des deux formes s'est faite lentement, grâce à la Comédie-Française, constituant son répertoire avec toutes les œuvres que le temps consacrait; puis, très rapidement, à partir de 1873, par un acteur qui prouvait l'identité essentielle de la tragédie et du drame, en leur appliquant les mêmes moyens d'expression.

※
＊ ＊

Cette réconciliation était souhaitable et salutaire. Elle se produisait au moment où, sous le coup d'une profonde humiliation, l'esprit national, se reprenant aux moyens de relèvement et aux motifs d'espérance, demandait qu'on lui rouvrît les sources d'héroïsme qui avaient jailli de Corneille à Victor Hugo.

L'auteur qui l'opérait était beau comme un marbre antique, d'une beauté faite de force, d'har-

monie et d'élégance. Au premier aspect, il semblait l'interprète-né de la tragédie racinienne, celle d'*Andromaque*, d'*Iphigénie* et de *Phèdre*, qui voile l'énergie de mesure et l'horreur de pitié, qui tempère la fatalité païenne par la grâce chrétienne et épure la passion par le remords. On lui voyait aux mains le sceptre d'Oreste, ambassadeur de la Grèce auprès de Pyrrhus, les armes d'Achille partant pour Troie ou l'arc d'Hippolyte revenant des forêts. Or, dès qu'il avait revêtu la cuirasse d'Hernani ou la casaque de Ruy Blas, il les portait avec autant de vérité et d'aisance. Il traduisait aux yeux l'élégance somptueuse du xvie siècle avec un art aussi sûr que la simplicité grecque.

Son jeu n'était pas moins souple que sa plastique. Un sang chaud animait ce marbre de Phidias ou ce portrait de Velasquez. A travers l'action rapide ou lente, il répandait une vie profonde et une fougue bouillonnante, réglées par un instinct d'eurythmie ou précipitées par l'élan de toute force naturelle qui se déploie. C'étaient bien les personnages de Racine, chez qui la politesse et le sens des convenances réglaient jusqu'à la férocité. C'était aussi, appliqué aux seigneurs de Louis XIV, tout ce que deux siècles ont ajouté à l'âme d'un peuple qui a traversé la Révolution, l'Empire et le romantisme. Pour les héros de Victor Hugo, il les faisait profiter de ce qu'il devait à l'instinct classique; il leur donnait quelque chose de la composition et de l'harmonie raciniennes. Ces violents et ces révoltés entraient avec lui dans une sphère plus calme.

C'est donc avec la même intensité d'expression et la même force neuve, la même justesse conciliant les contraires qu'il rugissait la jalousie désespérée d'Oreste :

> Tout lui rirait, Pylade, et moi, pour mon partage,
> Je n'emporterais donc qu'une inutile rage!
> J'irais loin d'elle encor tâcher de l'oublier!
> Non, non, à mes tourments je veux l'associer;

ou qu'il soupirait l'espérance rêveuse de Didier :

> Lorsque la lourde tombe a clos notre paupière,
> L'âme lève du doigt le couvercle de pierre
> Et s'envole...

En même temps qu'il rajeunissait ainsi les vieux chefs-d'œuvre ou qu'il parait les œuvres modernes de splendeur classique, il rendait la vie aux œuvres spécieuses qui ont besoin, pour produire encore l'illusion, que le génie de l'acteur s'ajoute au talent du poète. Ainsi pour la *Zaïre* de Voltaire.

*
* *

Si Mounet-Sully eût été toujours égal et parfait, la fête d'art eût été trop complète. Ni sa nature ni son temps ne le lui permettaient.

Il était chercheur et inquiet, toujours travaillé par le désir du mieux. Son jeu conservait la marque des angoisses que l'étude lui avait causées. Il donnait tête baissée dans la bizarrerie et le faux goût. Sa fougue l'emportait; alors, à travers des œuvres

calmes et raisonnées, c'étaient des emballements et des coups de folie. Rarement il était semblable à lui-même et tenait pour définitif ce qui lui avait une fois réussi. D'une représentation à l'autre, il lui arrivait de changer du tout au tout le mouvement ou même la mise en scène, comme un soir, dans *Hernani*, où, complétant par un bourdon son costume de pèlerin, il lançait le bâton rebondissant à travers les jambes de M. Maubant, artiste fort calme, qui manquait de tomber à la renverse.

L'esprit de notre temps, traversé par tant de souffles opposés, où flotte la poussière de tant de théories mortes, qui s'est pris et dépris de tant d'enthousiasmes, achevait de jeter l'incertitude et le trouble dans l'âme de l'artiste. Le rationalisme et le lyrisme, la foi et la négation, la science et le sentiment, dont les conflits ont abouti pour la société à l'anarchie morale, troublaient un esprit qui réfléchissait beaucoup et voulait résoudre des antinomies.

Mais ses défauts même le servaient, car ils étaient aussi chez les spectateurs. Puis, y a-t-il jamais une interprétation définitive? Les effets calculés, toujours dans la même ligne, ne finissent-ils pas par engendrer la froideur? Dans tout vers de grand poète, il y a bien des nuances de sens. Ruy Blas peut dire avec un emportement furieux ou un calme plus effrayant que la colère :

Je crois que vous venez d'insulter votre reine.

Somme toute, le public gagnait à ces recherches laborieuses et à ces inégalités pénibles. Il les préfé-

rait à la correction unie, qui, dans un théâtre aussi traditionnel que la Comédie-Française, alanguissait parfois la tragédie et le drame. Mounet-Sully secouait les somnolences et dérangeait les partis pris. Ses camarades résistaient et se plaignaient, mais ils finissaient par changer leurs habitudes. La Maison tout entière profitait du retour d'intérêt passionné qui se faisait autour du répertoire et se reportait sur les œuvres nouvelles. D'autant plus que, du côté des femmes, des qualités et des défauts analogues à ceux de Mounet-Sully se retrouvaient chez Sarah Bernhardt, grande tragédienne, égale au grand tragédien.

Ainsi opérée, la réconciliation du classique et du romantique, en élargissant l'art français, aidait beaucoup l'œuvre de nos poètes. Le drame en vers, tel qu'il est traité aujourd'hui, résulte de cette fusion. Il y a une égale proportion de tragédie et de drame dans les œuvres de MM. Henri de Bornier, François Coppée, Jean Richepin. Comme le public, ces poètes doivent beaucoup à Mounet-Sully, qu'il les ait ou non interprétés.

*
* *

Il restait une dernière victoire à gagner pour l'élargissement complet de notre conception dramatique. Il fallait imposer Shakespeare au public français.

Peu à peu, l'imitant, l'adaptant et le traduisant,

Voltaire, Ducis, Vigny l'avaient fait accepter sur notre scène. Mais le grand Anglais n'y était pas chez lui. Notre esprit national répugnait également aux trois choses qu'il représente : l'individualisme anglo-saxon, la liberté du xvi° siècle et le théâtre sans règles. Le principal honneur de l'éducation progressive qui a triomphé de cette résistance revient aux auteurs qui l'ont conduite sans se décourager, de Dumas père à M. Paul Meurice. Aux auteurs il faut un théâtre et des acteurs. De notre temps, ils ont eu Mounet-Sully, — et aussi l'Odéon de Porel, dont il est strictement juste de rappeler les services shakespeariens.

La dernière étape de cette évolution s'est accomplie avec *Hamlet*. Désormais, le drame de Shakespeare est entré dans notre répertoire au même titre que le *Cid*, *Phèdre* et *Tartuffe*, au même titre qu'*Œdipe Roi*. Puissent *Othello* et *Macbeth* avoir la même fortune! Mounet-Sully s'est mis tout entier dans ce rôle d'Hamlet. Jamais il n'y eut fusion plus étroite de l'acteur et du personnage. On peut discuter sur la figure complexe de l'Oreste du Nord, l'imaginer gras ou maigre, énergique ou indécis. Ce qui est certain, c'est que l'Hamlet de Mounet-Sully est vivant. Ce n'est pas un fantôme chimérique, né d'un rêve et destiné à mourir avec lui ; c'est un être de chair et d'os, de nerf et de sang. Il y a désormais un Hamlet français, comme il y a des Hamlets anglais et allemands.

Ici, tout a servi l'acteur. Au physique, sa prestance, si belle sous le pourpoint de deuil, la mélan-

colie de son regard, la sonorité vibrante et les altérations passagères de sa voix. Au moral, les troubles de son âme inquiète et ce souci de la destinée, du bien et du mal, de la justice absolue et de la vérité immédiate, que nourrissent les réflexions d'une âme religieuse. N'oubliez pas que Mounet-Sully est protestant; il a conservé dans sa vie morale le sérieux des vieux huguenots. Une part de tout cela est passée dans son jeu et a servi à *Hamlet*.

*
* *

Les héros de Corneille rendus dans la fleur de leur jeunesse et de leur héroïsme, Racine et Victor Hugo réconciliés, Sophocle et Shakespeare installés sur la scène française, telle est l'œuvre de Mounet-Sully. Et voilà pourquoi, tout à l'heure, cent cinquante lettrés et artistes vont le fêter.

<div style="text-align:right">23 juin 1896.</div>

PEINTS PAR EUX-MÊMES

J'ai sous les yeux trois livres nouveaux, écrits par des comédiens, et qui, divers de sujets comme de valeur, ont le même intérêt documentaire. Ils caractérisent, chacun à sa manière, trois sortes d'acteurs.

Voici d'abord le *Journal d'un comédien*, signé par M. Frédéric Febvre, « ex-vice-doyen de la Comédie-Française ». Certainement, vous ne connaissiez pas ce titre. M. Febvre l'avait créé pour son usage personnel. S'il avait pu, il l'aurait consacré par des honneurs, charges et privilèges. Faute de sanction officielle, il n'a pu l'exercer que sur lui-même. Mais, du même coup, en se témoignant sa propre estime, il marquait sa vénération pour l'illustre corps dont il faisait partie.

M. Febvre aime son art et sa Maison. Il les a bien servis tous deux. Il avait contre lui d'être un médiocre diseur. Il s'était même fait une célébrité par ses économies de syllabes. En revanche, il

excellait à costumer et à camper des personnages pittoresques. Il n'a pas créé de ces types généraux et définitifs dont M. Got a modelé plusieurs d'une empreinte géniale, M. Poirier et Giboyer. Mais, dans les rôles épisodiques toujours, et parfois dans ceux de premier plan, lorsqu'il fallait leur donner la marque contemporaine, il n'avait pas son pareil. Il excellait aussi dans le « portrait d'histoire ». Incarnés par lui avec une sûreté exquise et forte, rien de plus « amusant », comme disent les peintres, que l'Américain Clarckson, Saltabadil, les vieux généraux, le duc de Guise, les viveurs du monde contemporain.

Il s'était dirigé laborieusement et par le plus long vers la Comédie-Française, apprenant son métier en province, dans la banlieue et au boulevard. Dès qu'il y fut entré, il incarna une part de sa tradition et de son esprit. Il en aimait l'illustration monarchique et les pompeux usages. Un gentilhomme de la chambre, revenu au monde et reçu par un tel semainier, aurait pu croire que rien n'était changé depuis 1789. A défaut du roi de France, M. Febvre faisait les honneurs de la Maison à « Sa Majesté la reine de Danemark, Son Altesse le prince de Galles, l'archiduc Maximilien, dom Pedro empereur du Brésil, les grands-ducs héritiers de Russie », et autres grands personnages, dont M. Carnot, simple président de la République, ferme la liste.

Il les recevait si bien qu'il ornait peu à peu sa boutonnière d'un arc-en-ciel, en attendant le ruban rouge qui lui vint, non seulement comme artiste,

mais comme philanthrope. Il recevait un témoignage de satisfaction unique dans l'histoire théâtrale, une canne, vrai bâton de maréchal, offerte à cet acteur gentleman par l'héritier d'un grand empire, qui est, en même temps, le représentant le plus qualifié de la haute vie.

Dans les deux volumes, joliment illustrés de ses diverses silhouettes, où M. Febvre raconte la brillante carrière, couronnée, si j'ose m'exprimer ainsi, par cette illustre canne — que les temps sont changés depuis qu'acteurs et auteurs la recevaient sur les épaules! — vous ne trouverez pas de considérations politiques, bien que l'auteur s'honore d'avoir été sifflé pour ses opinions. Il parle d'art, rien que d'art, et même de l'art ramené à la place qu'y tenait M. Febvre. Cette place, il se contente de la jalonner par des dates et quelques anecdotes. Acteur de composition et prestigieux habilleur, il ne dit pas assez comment il composait et habillait. Il songe si peu à faire œuvre d'écrivain qu'il marque pour la simple correction du style un dédain de grand seigneur. Il est négligent et décousu; il estropie les noms propres, ce qui était jadis, comme on sait, un usage familier aux gens du bel air. Cela lui va bien et c'est une vérité de plus. Il écrit en homme du monde, comme on cause à dîner et au fumoir.

Tel quel, ce livre est plus qu'amusant; il est utile. Lesage l'aurait aimé, car il ajoute quelque chose à la connaissance intime du comédien et de son âme. Avec M. Febvre, raconté par lui-même, la

postérité saura ce qu'était, sous le second Empire et la troisième République, l'acteur ironique et respectueux, solennel et familier.

*
* *

De M. Frédéric Febvre, ex-vice-doyen de la Comédie-Française, à M. Albert Lambert père, doyen des pensionnaires de l'Odéon, de l'auteur du *Journal d'un comédien* à celui de *Sur les planches*, il y a plusieurs différences : celle qui sépare la Comédie-Française de l'Odéon, c'est-à-dire beaucoup plus que la moitié de Paris, celle du caractère, celle de l'emploi, surtout celle du sujet et du style. Le *Journal* n'est qu'un journal; *Sur les planches* est un livre d'esthétique, très écrit.

M. Febvre était l'homme de la modernité pittoresque. M. Lambert est un pur classique. Ses caractères dominants, avec la correction égale, sont la rondeur et la souplesse, deux qualités qui, chez lui, s'accordent à ravir. Sa rondeur est comme l'épanouissement de la facilité; sa souplesse lui permet d'entrer dans les personnages les plus divers. M. Lambert n'a pas d'emploi déterminé; il les tient tous. Il est amoureux et raisonneur, père et valet, roi et traître, grand premier rôle et grande utilité.

Et, dans tous ces avatars, il reste M. Albert Lambert père, c'est-à-dire correct et noble. Plus encore que M. Febvre, il est hiérarchique et bien pensant, avec cette différence que, si moderne,

M. Febvre est homme d'ancien régime, et M. Lambert, si classique, est bourgeois et centre gauche. Après les « maîtres immortels », Corneille, Racine et Molière, les dieux de M. Lambert sont Casimir Delavigne et Ponsard.

Par-dessus tout, M. Lambert est odéonien. Il règne sur la jeune troupe de la rive gauche ; il la conseille et l'enseigne. Il faut un tel guide à des recrues chaque année renouvelées : lauréats du Conservatoire, ambitieux et contents d'eux, jeunes femmes qu'un seul jour fait passer de l'école hâtive au grand art. Il leur fait sentir les difficultés et les devoirs de la profession. Lorsqu'il préside la cérémonie du *Malade imaginaire*, sous la pourpre et l'hermine, il exerce vraiment une dignité.

Ces sortes de costumes le parent et il les pare. Récemment, dans *Pour la couronne* il était superbe en évêque roi. Songez donc qu'il réunissait sur sa personne tous les attributs théâtraux de la puissance divine et humaine. Il portait la mitre et la cuirasse, la crosse et l'épée ; il commandait et bénissait. Et l'on songeait, en voyant ruisseler autour de lui la robe violette, à un gigantesque et symbolique ruban d'académie.

L'écueil de ces mérites, c'est la solennité et le ronron. M. Lambert ne les évite pas toujours, mais, en ce cas, il ne fait que donner dans l'excès de ses qualités. Le plus souvent, il atteint à la hauteur de ses rôles. Parfois, il les marque, lui aussi, d'une empreinte définitive. Personne n'aurait mieux joué La Roseraye de *Michel Pauper*, et, dans Aristide

Fressart du *Fils naturel*, il égalait à sa manière le souvenir de Coquelin.

Cette nature d'artiste s'est développée par le culte des bonnes lettres. M. Lambert cite du latin et pioche son Larousse. La plume à la main, il mélange agréablement le style noble et la familiarité souriante. Du ton qui convient à un maître, il enseigne l'art dramatique depuis les « premiers pas sur les planches » jusqu'aux « bonnes et mauvaises traditions ». Il évoque les maîtres; il rappelle les grands exemples. Il dévoile les petits secrets et raille les petits défauts de la profession; il découvre les « tireurs de couverture » et démasque les « faux génies ». Il ne craint pas le haut style et se trouve à l'aise sur le Sinaï de la rhétorique. Écoutez-le flétrir un genre qui est le contraire de la noblesse et du grand art : « C'est au tacite encouragement du public que l'on doit d'avoir vu graduellement l'art comique descendre de l'observation de raillerie profonde, du trait satirique qui démasque et châtie un vice social, à la lourde charge, au grotesque sans but, à la vaste imbécillité, à la parodie sans sel, sans portée, en un mot : à l'opérette. » J'emprunte à l'œuvre typique du genre ainsi traité, à *Orphée aux enfers*, la formule d'admiration, qui convient ici, l'amende honorable du coupable envers le justicier : « Très bien parlé, Monsieur Rhadamante, voilà un discours bien profitable! »

* *

M. Febvre est l'acteur du boulevard qui s'est élevé jusqu'à la Comédie-Française et M. Lambert père l'acteur de province qui s'est installé au second Théâtre-Français. Regnier fut un des meilleurs acteurs du théâtre français, tout court et sans majuscules. Quelque temps après sa mort, en 1887, avait paru sous son nom un recueil de *Souvenirs et Etudes de théâtre*, très remarquables par la sûreté de l'information et du jugement. Ces jours-ci paraissait un *Tartuffe des comédiens*, impatiemment attendu. On savait que Regnier avait été un merveilleux professeur. Maintenant on pourra juger son enseignement en connaissance de cause. Cet enseignement n'était pas seulement de premier ordre; il était typique.

Il y a deux sortes de comédiens, les instinctifs et les laborieux. L'instinctif nous procure au théâtre des plaisirs très vifs, mais souvent mélangés. Il sait trop ce qu'il doit à sa voix, à « son physique », à sa verve; il se ressemble trop à lui-même et plie le rôle à ses moyens plus que ses moyens au rôle. Surtout, il est trop content de lui, et cette satisfaction perce à travers son jeu; on devine, avec un peu d'agacement,

> La constante hauteur de sa présomption,
> Cette intrépidité de bonne opinion,
> Cet indolent état de confiance extrême,
> Qui le rend en tout temps si content de soi-même,
> Qui fait qu'à son mérite incessamment il rit.

Avec le laborieux, lorsqu'il réussit, la satisfaction artistique est sans mélange. On lui sait gré de sa modestie défiante et courageuse, de cet effort qui se voile d'aisance, du sentiment de sobriété, de perfection et de justesse qu'il inspire et qui, au théâtre comme ailleurs, est peut-être le plaisir le plus complet et le plus délicat que puisse donner le génie français.

Regnier appartenait à cette dernière catégorie. La nature lui avait refusé ces dons physiques et cette rapidité d'adaptation qui permettent à un ignorant et à un paresseux de s'élever d'un coup à la hauteur des chefs-d'œuvre. Il y suppléait par une vive intelligence et une volonté opiniâtre. D'une voix sèche et d'un œil plus intelligent que vif, d'un visage de notaire, il tirait des effets de comique ou d'émotion, uniques par leur sûreté savante. Il était, avec la même supériorité, Annibal de *l'Aventurière* et Noël de *La joie fait peur*. Il formait ses élèves comme il s'était formé lui-même. Dans chaque phrase, dans chaque mot, il mettait un sens médité ; il ne laissait rien au hasard ; mouvements ou intonations, il calculait tout.

De là un système d'enseignement qui obtenait l'imitation théâtrale par l'explication littéraire. Un professeur de rhétorique supérieure, voulant étudier *Tartuffe* à fond, ne s'y prendrait pas autrement. Regnier analyse chaque rôle en détail ; il détermine l'aspect physique, l'âge, le costume, l'histoire antérieure des personnages ; il prend ensuite tous les rôles vers par vers. Après la lecture de ce long et

minutieux travail, on sait de *Tartuffe* tout ce que l'intelligence la plus pénétrante et la plus juste peut y découvrir. Et toujours, la subordination de l'interprète à l'œuvre, le désir de tirer de celle-ci tout ce qu'elle contient, de ne rien ajouter ni rien retrancher, de traduire en figure vivante le sens que le génie de l'écrivain confie au talent du comédien.

Chez Regnier, l'homme valait l'artiste. Il était de bonne famille et son vrai nom, son nom complet, était un nom à particule. Même dans les cabotinages de sa jeunesse, lorsqu'il courait la province, il se respectait. Si la liberté de mœurs aide parfois le comédien, la dignité personnelle, même au théâtre, peut être une part du talent. Nul n'a fait plus que Regnier pour réconcilier le théâtre et l'opinion, pour donner à l'acteur sa part de considération et d'honneurs.

M. Febvre et M. Lambert ont travaillé, chacun à sa manière, au même résultat. Il y a divers degrés dans la tenue. On peut être distingué comme un professeur ou comme un clubman. Les trois acteurs dont les livres m'ont permis aujourd'hui de retracer la physionomie représentent assez bien les étapes de leur profession vers un seul but, par des chemins divers.

<div style="text-align:center">27 février 1896.</div>

UN DÉBUT

M. GEORGES HUGO

Au temps présent, être le fils ou le petit-fils de quelqu'un ne procure pas toujours un avantage, surtout dans la littérature et l'art. Lorsqu'un jeune homme, porteur d'un grand nom, vient y ajouter sa part d'honneur, au lieu de le traiter aussitôt de « fils à papa », on devrait lui savoir gré d'avoir cette ambition. Il lui faut double énergie pour soulever le pesant fardeau de la gloire familiale.

S'appeler Hugo ou Daudet peut même, aux premiers pas dans la vie, causer des ennuis inconnus à des origines plus modestes. Le fils de médecin ou de notaire qui, le soir, fait du tapage sur le boulevard Saint-Michel, n'est pas, le lendemain, imprimé tout vif. En pareil cas, le jeune homme en gaieté qui éveille, sans y songer, l'écho du nom paternel, provoque un petit scandale, et, rouge ou blanche, la presse lui dit son fait.

Pourtant, à cette heure, la tête pleine à éclater de faits et d'idées, Léon Daudet nous a donné, en cinq ou six volumes, sur l'âme de sa génération, un témoignage d'un singulier intérêt, et ceux même que sa franchise inquiète ou choque doivent reconnaître son originalité. Voici que son ami Georges Hugo débute, à son tour, dans les lettres par une confession. Il nous offre les *Souvenirs d'un matelot*.

* * *

Je voudrais apprécier ce livre en lui-même, sans m'inquiéter de la signature, que je ne le pourrais pas. Le génie mis à part, il y a ici un atavisme qui saute aux yeux. Les *Souvenirs d'un matelot* sont les petits-fils de *Choses vues*. C'est le même genre de vision et de notation, mais où le grand-père, de son œil cyclopéen, voyait énorme et par masses, le petit-fils voit fin et nuancé. Le second, en revanche, a reçu du premier l'instinct classique qui définit et ordonne. Cet art français qui, après la veine de Malherbe et de Boileau, canalisée avec une économie attentive, règle chez Victor Hugo le cours d'un génie vaste comme l'Océan d'Homère, l'Océan père des fleuves, cet art se retrouve dans la manière vigoureuse et sobre du jeune auteur, qui n'a pas craint, après les *Travailleurs de la mer*, d'interroger à son tour le dieu Glaucus.

Je dirai tout à l'heure ce que vaut, à mon sens,

la pensée du livre. La forme est d'un artiste déjà maître de son outil. Voyez, par exemple, ce croquis : « La machine gronde, monotone, brutale; un gros flot de fumée, aux épaisses masses mouvantes, noirâtres, mousse et feutre de poussière, sort des cheminées énormes, s'étale derrière nous en frôlant la mer, si opaque qu'elle la noircit de son ombre. » Et celui-ci : « Tout à coup, nous avons vu venir à nous une énorme lame, une vraie montagne remuante, vivante, qui courait comme une bête après sa proie, avec un bruit sourd, un mugissement de géant. Et, brutalement, elle s'est écrasée sur le gaillard. » Cela n'est pas du Loti; c'est autre chose et aussi bien.

Georges Hugo fait aussi le tableau, peint en pleine pâte. Ainsi le coup de vent, la chute mortelle du gabier, les hommes à la mer, le tir au canon, la mort du bœuf, Rhodes traversée en courant, et la bordée de matelots dans les rues de Smyrne. Il a le sens dramatique; il compose et file la scène qui pénètre le secret d'une âme ou dégage la poésie d'une aventure. Ainsi la fête douloureuse que se donne, à fond de cale, le magasinier Tanguy, pleurant, jouant du biniou et dansant, à la pensée de la noce bretonne que l'on célèbre sans lui, à Lannion; ainsi l'aventure de Laurent, l'élève musicien, qui vole et déserte pour une fille de la rue Traverse-Lirette, à Toulon. Si l'innocente bonne fortune du mécanicien Renouard avec une cigarière de Bastia rappelle, dans la note douce, l'aventure de Carmen et de José, elle est charmante, malgré ce petit air involontaire de ressemblance. Il y a des pages qui

laissent voir du factice et du voulu, quelque application littéraire, mais celles que je viens de dire respirent une exquise fraîcheur de vérité.

* * *

L'auteur doit ce livre à son temps de service comme matelot; pourtant il ne témoigne à ce temps que rancune et colère. Du premier jour au dernier, il a eu des sentiments de prisonnier. Toute la pensée du livre se résume dans ces questions furieuses et ces cris de révolte : « Quelle est donc la si grande cause qui nous force à subir cette vie d'abnégation ? Au nom de quel droit supérieur exige-t-on ce sacrifice de nous-même?... Camarades, camarades, ne venez pas ici! Restez aux champs, courez la mer sur vos bonnes barques. Mais ne venez pas ici, où vous connaîtrez l'humiliation, où vous comprendrez la haine! »

Il est, vraiment, trop facile de répondre. La cause qui demande au soldat et au marin une part de sa vie, c'est la nécessité qui s'impose aux hommes de se grouper en nations, pour résister à leur égoïsme et à leur méchanceté naturels; d'être prêts à la guerre pour se défendre, eux, leur terre, leurs souvenirs, leurs intérêts et leur honneur, contre les autres nations. Tant qu'il y aura des hommes, cette double loi d'attaque et de défense subsistera, car l'homme n'est pas naturellement bon, et il conserve toujours un fonds de férocité. S'emporter contre

elle est aussi inutile que de maudire la maladie, la souffrance et la mort.

Mais, objecte le jeune matelot, à bord des navires de guerre, il n'est jamais question de guerre ; on ne s'inquiète même pas de donner cette raison à la servitude du marin. C'est que trop en parler serait démontrer l'évidence. La pensée du combat est partout entre ces murailles de fer. Elle s'exprime à chaque instant par la vie du bord. Ces canons accroupis sur le pont, ces blockhaus épais, ces mâts disposés pour l'attaque, autant de leçons permanentes. Les mots inscrits sur la dunette exposent sans cesse aux yeux du matelot la formule de son devoir. Les couleurs, arborées et amenées devant la garde, avec le soleil levant et couchant, lui rappellent, deux fois par jour, pour quelle cause il donne une part de sa vie et, à chaque instant, l'expose tout entière.

Georges Hugo, au cours de ses relâches, a-t-il rencontré des navires de guerre étrangers ? Tandis que les visites de politesse s'échangent, les marins de chaque nation regardent, très sérieux, l'ennemi d'hier ou de demain. Ils songent que de ces navires, maintenant silencieux, peut partir bientôt un signal de guerre. L'été dernier, je lisais cette pensée sur des visages français, au Maroc, en rade de Tanger. Un de nos croiseurs y trouvait, en arrivant, trois divisions — anglaise, allemande, italienne — et leur réunion indiquait déjà l'accord qui, l'année d'après, allait consacrer notre éviction de l'Égypte. Tout se passa dans les règles, avec une correction froide.

Seuls, les Anglais y mettaient quelque bonne grâce, à la fois caressante et pointilleuse. A peine l'ancre jetée, ils envoyaient un officier saluer le commandant français, et, au moment du départ, ils jouaient la *Marseillaise*. Une pensée commune devant l'Anglais donnait une seule âme à nos matelots. Pour eux, c'était l'ennemi séculaire. Lorsque le commandant allemand vint à leur bord, ils regardaient, avec une attention aiguë nager vers eux le canot sur lequel flottait le pavillon impérial, avec la date de 1871 brodée à la corne. Le matelot allemand tenant la gaffe d'accostage et le matelot français présentant les bouts du tire-veille se trouvèrent face à face, au bas de l'échelle. Chacun d'eux, les traits tendus, regardait au loin, vers le large. Ils étaient là pour s'aider, et c'était la paix, mais tous deux pensaient à la guerre.

* * *

Outre le rappel de la lutte pour la vie, le service obligatoire est la plus claire affirmation d'une autre loi naturelle : l'égalité des hommes. Dans la vie civile, cette loi est atténuée par les différences de naissance, de fortune ou d'éducation. Avec l'uniforme, elle reparaît et c'est un bien. Le progrès de l'humanité vers la justice détruit lentement, à travers des milliers d'années, l'esclavage, le servage et les privilèges. Il tend à établir entre tous les hommes l'égalité des droits et des devoirs. En attendant que

cette égalité règne dans la société civile, elle règle la hiérarchie militaire. Pour les cadres et l'état-major, l'égalité c'est le devoir sous les mêmes règles, dans la diversité des fonctions. L'autorité des chefs a pour but, non pas la vanité ou le plaisir de quelques-uns, mais le bien du service. Elle a ses petitesses, ses duretés, voire ses ridicules, puisqu'elle est humaine. Mais ces imperfections ne détruisent pas la raison d'être du commandement. La majesté épiscopale de l'amiral qui reprend à son compte la réflexion niaise d'un courtisan de l'ancien régime, ou l'abus de pouvoir du jeune officier qui maltraite inutilement un vieux maître, « ce sont vices unis à l'humaine nature ».

Il n'est pas juste de dire que « l'envie, la jalousie et la haine » règnent seules à bord ; que « la bonté et la fraternité » y sont inconnues. Entre les officiers et leurs hommes, il existe une solidarité très forte et très noble. Ils mettent en commun un courage et un dévouement dont la quantité à produire augmente avec le grade. L'envie et la jalousie ne durent pas dans le danger ; la bonté et la fraternité s'y montrent. Georges Hugo n'a pu s'empêcher de remarquer la grandeur singulière de la silhouette du chef surgissant sur la passerelle, en pleine tempête, et jetant ses ordres au moment où un coup de mer vient d'enlever une grappe d'hommes ; il a suivi de l'œil, avec une émotion poignante, la lutte du canot de sauvetage contre la mer démontée et le sacrifice de dix hommes valides risquant leur vie pour sauver un blessé.

Il est bon que le civilisé supérieur, que le fils de famille, dont l'âme est plus délicate et l'épiderme plus fin, entre à la caserne ou monte sur le navire pour se rapprocher de la nature et apprendre la loi d'égalité. Dans la vie civile, son bien-être et sa culture résultaient de beaucoup d'injustices. Chacun de ses plaisirs représentait une exploitation. Au champ de manœuvre et sur le pont, il redevient un homme primitif. Il a des mouvements de mépris pour ses officiers s'efforçant d'atteindre une élégance ridicule, avec des « frétillements de muscadin », ou rentrant à bord le visage fripé par une nuit de fête. Il peut juger par là ce que valent, dans les villes, les plaisirs du jeune fêtard; il devine les sentiments qu'inspirent les fils de famille aux témoins ou aux instruments de leurs plaisirs; au cocher, au garçon, à la fille, à l'ouvrier rencontré au petit jour, en sortant d'un restaurant de nuit:

*
* *

Jeunes gens formés par la culture de notre siècle, héritiers de grands noms ou de grandes fortunes, habitués à l'élégance et à la douceur de la vie parisienne, le jour où le service militaire vous rappelle que les déshérités, les humbles et les ignorants sont vos égaux; lorsqu'un peu de danger vous apprend ce que valent les vertus simples et qu'un peu de souffrance vous ramène à la loi commune, remerciez cette épreuve et ne répondez pas à un si grand

service par des plaintes et de la colère. Un des vôtres vient de prouver que cette épreuve est salutaire. Elle lui a révélé son talent et lui a procuré un beau livre, un livre triste et fort, qu'il n'aurait pas écrit sans elle. Pour la première fois, la vie du matelot est racontée par un matelot. Le témoignage est sincère, s'il est partial, comme toute déposition sur soi-même. Il ajoute quelque chose à la littérature française et au nom dont il est signé.

<p style="text-align:center">21 mai 1896.</p>

LA JEUNESSE ET M. LA JEUNESSE

Entre tous les livres que produit une génération, il est rare qu'il n'y en ait pas un de typique. Ce n'est pas toujours le meilleur, mais il suffit, pour son intérêt, qu'il offre un témoignage probant sur la façon de penser et de sentir, « l'état d'âme », comme on dit aujourd'hui, des hommes nés à la même date. Ce que furent, en 1883, les *Essais de psychologie contemporaine* de Paul Bourget, en voici, je ne dis pas l'équivalent, mais le pendant, avec un recueil de fantaisies au titre bizarre, *les Nuits, les ennuis et les âmes de nos plus notoires contemporains*, par M. Ernest La Jeunesse.

J'ai cru d'abord que ce nom était un pseudonyme, voire un symbole, et que l'auteur, jeune et voulant faire parler la Jeunesse, marquait par là son intention. Je me trompais. Par une rencontre curieuse, il se trouve que le porte-parole de la Jeunesse s'appelle vraiment comme elle. M. Ernest La Jeunesse existe. J'ai lu de son écriture, signée de son nom,

et, si je ne l'ai pas vu lui-même, j'ai sous les yeux son portrait, que nous donne la *Revue blanche*. Vous y verrez une figure rasée, un sourcil relevé par la curiosité, un œil très vif sous le lorgnon, une bouche aux lèvres gourmandes. C'est une tête de bachelier, bachelier de Paris, sceptique et précoce, qui aborde la vie en se moquant d'elle, avec un appétit goulu et dédaigneux. C'est Gavroche élevé à Condorcet [1].

Rappelez-vous maintenant la tête mélancolique de Paul Bourget à trente ans. Celle-là dénotait l'amour de la pensée et de la vie, échauffé par l'enthousiasme, affiné par le goût de l'élégance, réglé par le sérieux, attendri par le besoin du sentiment, et aussi le dégoût des charlatanismes et des grossièretés, la défiance des programmes menteurs et le mépris des promesses non tenues. Après l'artiste bohème de Mürger et l'étudiant politicien du second Empire, elle synthétisait la génération qui venait de traverser la guerre et la Commune, plus désireuse de vie morale que d'action, et chez qui le sérieux de la pensée atténuait jusqu'à la joie de vivre.

Avec Ernest La Jeunesse apparaît une troisième couche de jeunes hommes. Cette jeunesse-là fréquente les brasseries littéraires, rédige les revues jeunes, suit les spectacles de l'Œuvre, admire les dessins de Forain et les pastels de Chéret, pro-

[1]. La vérité vraie, que m'apprend M. La Jeunesse, c'est qu'il est licencié et ancien boursier d'agrégation en province. Cela prouve que les Parisiens peuvent naître et se former sur tous les points de la France.

mène des demoiselles embéguinées de bandeaux à la Botticelli, mène les snobismes de littérature et d'art, comprend beaucoup et admire peu. Cela, bien entendu, avec toutes les réserves de détail qu'admet un portrait général et sommaire.

* * *

Suivez maintenant cette antithèse des apparences extérieures dans les deux livres où se confesse chacune de ces deux générations.

Au cours d'une série d'essais, dont les qualités promettaient un grand critique, mais bientôt accaparées par le roman, Paul Bourget passait en revue une dizaine d'écrivains, de Baudelaire à Amiel, moins pour apprécier leur valeur propre que pour rechercher l'influence de chacun d'eux sur la jeunesse contemporaine. Il estimait que, pour l'élite de cette jeunesse, l'éducation intellectuelle et morale se fait autant par les livres que par la vie, et que même pour ceux qui lisent peu, les livres exercent indirectement une action confuse et profonde.

Il conduisait cette enquête sous une forme désireuse de la justesse et respectueuse de la tenue. Il avait ses préférences; il approuvait ou blâmait, mais toujours il parlait avec sympathie et reconnaissance de ces maîtres intellectuels. Il n'y avait trace chez lui de mépris ou d'ironie.

Ouvrez maintenant le livre d'Ernest La Jeunesse. Le titre déjà se moque de l'auteur et du lecteur. Et

toutes ses pages confirment cette première impression. L'auteur n'éprouve pas de haine ni de colère. Surtout, il n'est aucunement respectueux. Il a eu devant les yeux un spectacle qui lui a semblé drôle, celui de la littérature contemporaine. Plus sensible aux ridicules qu'aux mérites, quoique de goût vif et fin, il s'est amusé de ce spectacle.

Et le spectateur est aussi amusant que son objet. Il a, dès la préface, des aveux d'une réjouissante drôlerie. Il se propose de faire pénitence de ses erreurs intellectuelles et morales sur le dos d'autrui. Et l'originalité gamine de ce procédé l'enchante : « J'aurais pu, dit-il, donner simplement mon avis sur chacun des êtres qu'on va voir apparaître : c'est par pudeur que je ne l'ai pas fait... Ce que j'aime en eux, ce sont leurs faiblesses, c'est leur misère, et je me plais à m'humilier en eux, à me flageller en eux, à me couronner de leurs épines, à m'ulcérer de leurs plaies. Et j'éprouve cette suprême volupté, de goûter, en ces pures tortures, le châtiment de leurs fautes, sans avoir eu la fatigue de commettre ces fautes. »

Bourget se posait en disciple. La Jeunesse voudrait plutôt « composer un traité de la Liberté, se délivrer, délivrer les jeunes hommes de cette époque de maîtres délicieusement tyranniques, et les obliger doucement, en dépouillant de leurs prestiges leurs idoles — ou en les faisant cesser d'être odieuses — à devenir eux-mêmes, à se révéler à eux-mêmes ». Donc, il secoue des chaînes intellectuelles et s'émancipe de la tutelle des maîtres.

Ce jeune homme a prodigieusement lu ; il a déjà avalé une bibliothèque. Tous nos « contemporains notoires » ne sont pas dans son livre. Je n'y vois pas MM. Brunetière, Melchior de Vogüé, Jules Lemaître, Maurice Barrès, Henri Lavedan, Théodor de Wyzewa, d'autres encore qui exercent une action plus ou moins profonde sur les idées et les sentiments de notre époque. Sans doute, l'auteur les réserve pour plus tard, mais je suis sûr qu'il les connaît. En attendant, il montre qu'il tient bien ceux dont il parle, fond et forme, depuis les chefs de file jusqu'aux menus hommes de talent.

Il ne les analyse pas ; il les peint en les parodiant. Il fait du Zola, du Loti et du France avec cette justesse dans l'outrance d'où résultent les caricatures ressemblantes. Alors un talent de singe? Ah! que non! La première originalité d'Ernest La Jeunesse, c'est la verve, une verve débordante et touffue, comme l'épanouissement soudain des fleurs et des feuilles au printemps; un flux de mots s'épanchant comme une source qui crèverait ses conduits. Ces mots s'appellent les uns les autres, éveillés par la consonance, et, sur ces sonorités, ils rebondissent en se multipliant. Ce sont les arabesques de style, les préciosités, les mignardises, l'euphuisme des époques entêtées de recherches. Puis, tout à coup, des expressions ramassées, des formules pleines, des coins de phrase où la lumière se joue comme sur les facettes d'un diamant.

A travers ce fouillis et ce flux, ces broderies et ces paillettes, la pensée court alerte, espiègle et bouf-

fonne. Elle se montre et se cache; parfois elle disparaît. Mais ces éclipses soudaines, souvent prolongées, procurent un sourire plus brillant au retour de la lumière. L'idée n'est jamais bien loin; perdue de vue, elle se devine encore. On croit voir un faune qui gambade, ivre de sa souplesse et de sa gaieté, traversant les clairières et faisant claquer ses sabots dans le lointain des fourrés.

Cette pensée est faite d'intelligence et surtout d'ironie. En pénétrant tout, elle n'est dupe de rien. Parfois, ses plaisanteries donnent une impression de force cruelle. Ce gamin cingle et fait saigner; il semble même que, de ces mains amusées, deux ou trois auteurs sortent blessés à mort. Il arrive qu'un clown, montrant des animaux savants, leur casse les reins. Cela semblait un jeu, et voilà que la bête apparaît, tête et jambes pendantes. « Ah mon Dieu! fait le spectateur, il l'a tué! »

Il faut que tout cela s'apaise et se maîtrise. Il y a dans ce livre trop de pages vides, où les mots ronflent comme des toupies et rebondissent comme des ballons, des pages qui font songer à la Chimère de Rabelais, bombicinant dans le vide. Mais, ce qui domine, c'est le don des mots au service d'une pensée très personnelle. Depuis les débuts de M. Maurice Barrès, aussi concentré et maître de lui-même que M. La Jeunesse est débordant et emporté par sa verve, je n'en vois guère qui promettent davantage.

*
* *

Mais, puisque ce livre est documentaire, voici, ce me semble, le renseignement qu'il apporte, autant que l'on puisse résumer de façon sérieuse une suite de plaisanteries.

D'abord, il y a là une nouvelle forme de critique, qui consiste à caractériser par l'imitation parodiste, critique exacte et instructive à sa façon. Le genre si sérieusement traité de Villemain à M. Brunetière, déjà détendu par l'impressionnisme de M. Jules Lemaître, achève ici de s'égayer. M. Maurice Barrès en avait donné un premier exemple dans ses *Huit jours chez M. Renan*. La Jeunesse le reprend, l'élargit, l'emplit de son humeur. Et le genre reste de la critique, puisque, somme toute, il juge.

Car ce nouveau venu juge, lui aussi, et plus sévèrement qu'aucun de ses devanciers. L'impression de son livre est négative, voire nihiliste. Dans aucun des écrivains qu'il passe en revue, il ne reconnaît des maîtres dont il ait à cœur de continuer l'œuvre. Il ne leur demande qu'un plaisir d'esprit; de son âme, il ne leur livre rien. Bien plus, il voit en eux des coupables, comme il le dit, des adversaires dont il débarrasse le champ littéraire, en montrant le vice intellectuel ou moral, l'aberration d'orgueil, surtout, qui se cachent chez eux derrière les prestiges de fond ou de forme.

C'est donc que La Jeunesse aime les jeunes

d'aujourd'hui ou de demain, ceux du dernier bateau ?
Non, car il les traite avec plus de sévérité que les
vieux ; il les cingle en face. Écoutez-le : « Mais ce
sont les jeunes qui sont effroyables ! Lourds, avec
des faces de bouchers sournois ou de garçons
coiffeurs féroces et des yeux durs, des yeux qui
reprochent à tout le monde leur hideur et leur fai-
blesse, des yeux qui deviennent farouches de ne
rien voir, de ne rien trouver et de ne pouvoir con-
templer, lorsqu'ils regardent en dedans, que de
l'impuissance et de la torpeur sans talent. Ils vont,
ils vont, les jeunes, en troupes — et ce seront de
beaux jours pour bientôt. Et pour eux les lettres
sont un métier et leurs yeux sont sans flamme — et
quand, par hasard, ils meurent de faim, ce n'est
pas leur faute. Où es-tu, vertu, et toi, héroïsme, et
toi, poésie ? Ah ! ces enfants de dix-huit ans, qui
marchent, secs et glacés, et qui ne chantent pas,
qui ne lancent pas au ciel des plaintes rythmées et
des hymnes et qui ne pleurent pas aux étoiles, mais
qui, de-ci, de-là, tirent en silence un carnet de leur
poche et notent un mot et une épithète et marchent,
les coudes en dehors, vers le petit hôtel ou vers le
Palais-Bourbon ! »

<center>*
* *</center>

Alors, tout se vaut, au temps présent, jeunesse et
vieillesse, c'est-à-dire que tout ne vaut rien ? Et
notre critique, anarchiste et solitaire, détruit pour

détruire, sans l'espoir de construire sur les ruines un édifice neuf de justice et de vérité? Ce jeune homme serait un misanthrope, l'âme pleine d'orgueil, de mépris et de désespoir?

Pas tout à fait, car, entre les jeunes et les vieux, il y a par la ville quelqu'un qui a une belle âme, et ce quelqu'un, c'est lui-même : « J'ai, dit-il, une belle âme pour moi tout seul. » Il ne faut pas désespérer de celui qui garde fièrement la tendresse sous la gaieté. Mais, parmi les jeunes hommes de vingt ans qui lisent et pensent, celui-ci est-il seul de son espèce, et peut-il se suffire à lui-même, dans le mépris d'autrui et le contentement de soi?

Jadis, la jeunesse formait des groupes. Aujourd'hui, par amour de l'individualisme, elle arrive à l'émiettement. Jadis, elle avait des chefs; elle n'en veut plus. Jadis, elle était gaie; à cette heure elle est triste. Dans cet égoïsme et cette tristesse, il y a de sa faute : elle attend trop de la vie et elle manque de patience. Mais n'y a-t-il pas aussi de la nôtre? Quoi qu'en pense la jeunesse d'aujourd'hui, une génération est toujours solidaire de celle qui la précède; la réciproque est vraie. Nous n'avons pas donné à ces jeunes gens que de bons exemples et de bons conseils.

Il faudrait, des deux côtés, plus de bonne volonté et de franchise. Les anciens faisaient du dilettantisme; les jeunes sont égoïstes. Deux erreurs, nées l'une de l'autre. Tâchons de croire en quelque chose, idéal divin ou terrestre, si nous voulons que ces jeunes gens croient en nous. Car leur égoïsme

n'est pas complet et leur sécheresse n'est qu'apparente. Sous cette couche dure, il y a la source profonde, qui demande à jaillir.

La Jeunesse le confesse; mais il devrait compléter sa confession. Après nous avoir dit ce qu'il n'aime pas, il lui reste à dire ce qu'il aime; il devrait donner le livre de foi, après le livre de négation.

Car vous remarquerez que l'aveu de sa « belle âme » vient à la fin de son livre, sans détail ni preuve. La jeunesse se plaint de nous; c'est son droit. Mais, après avoir biffé notre programme, elle devrait bien indiquer le sien.

<div style="text-align:right">9 juillet 1896.</div>

DISTRIBUTIONS DE PRIX

Chaque année, dans la première semaine d'août, par toute la France, des personnages notables et mûrs tiennent des discours aux collégiens. Hommes de pensée ou d'action, ils se piquent souvent de leur offrir, sous cette forme oratoire, le meilleur de leur expérience, et les journaux ne dédaignent pas d'offrir au grand public tout ou partie de leurs harangues. Il arrive que la lecture de ces journaux, à l'époque de l'année où nous sommes, doive à ces extraits une part de son intérêt. La plupart de ces harangues sont, par essence, des morceaux de circonstance, des banalités dites sans conviction, entendues avec distraction. Quelquefois, cependant, elles sont dignes de durée, et, après avoir ému leur auditoire, elles portent plus loin et entrent dans la littérature. De grands écrivains n'ont pas dédaigné ce genre modeste et en ont tiré de belles pages. Jamais Renan n'a parlé avec plus de charme et

d'élévation qu'en indiquant à de jeunes auditeurs le sens de la vie.

Je dirai même que la moyenne de ces discours a cet intérêt d'offrir, dans son ensemble, le sentiment de la génération présente sur son propre rôle, et d'exprimer l'espérance ou la crainte que lui inspire la génération de demain. L'homme à qui vient l'honneur de présider une distribution de prix n'en est pas plus fier et, souvent, il l'accueille avec quelque ennui. Pourtant, il fait de son mieux. Ce lui est une occasion de réfléchir, et, si détaché ou supérieur qu'il soit ou s'efforce d'être, il éprouve quelque trouble devant le sphinx aux mille têtes, mystérieux, redoutable et charmant, qu'est la jeunesse. Tandis qu'il écoute la *Marseillaise* officielle et l'appel des lauréats, il y a de la tristesse au fond de sa rêverie.

En effet, général aux trois étoiles, homme politique, académicien ou haut fonctionnaire, il se répète mentalement ce que Jouffroy disait à son auditoire de Charlemagne : « Le sommet de la vie vous en dérobe le déclin. De ses deux pentes, vous n'en connaissez qu'une : celle que vous montez. Elle est riante, elle est belle, elle est parfumée comme le printemps. Il ne vous est pas donné, comme à nous, de contempler l'autre avec son aspect mélancolique, le pâle soleil qui l'éclaire, le rivage glacé qui la termine. Si nous avons le front triste, c'est que nous la voyons. » L'homme qui parlait ainsi était comblé d'honneurs et il avait tout juste dépassé la quarantaine. C'était, il est vrai, un mélancolique et un inquiet, trop délicat pour les

rudesses de la vie. Pourtant, ce qu'il disait avec cet éclat poétique, quiconque préside, dans un collège, une fête de fin d'année le pense avec plus ou moins d'originalité.

⁂

Tout s'accorde à mettre l'orateur dans cet état d'esprit. La désignation ministérielle lui est venue, généralement, parce qu'il a quelque lien personnel avec le lycée où il est envoyé : il y a été élève ou maître. Aussi les souvenirs se lèvent-ils en foule dans sa mémoire. Il revoit l'étude, la classe, la cour d'où il est sorti à dix-sept ans, la chaire où il est monté devant ses premiers élèves. De ses camarades, combien sont morts ou ont manqué leur vie, et, parmi ses élèves, de combien il a connu la détresse ou les fautes!

Mais enfin, puisque la vie est un combat, dans toute bataille il y a des vaincus. Lui-même n'est-il pas un vainqueur? Oui, mais que de déceptions et de tristesses dans sa victoire! Et il repasse, profits et pertes, ce que sa carrière représente d'expérience.

La vie de collège, même l'internat avec tous ses défauts, lui avait donné plusieurs qualités morales : le besoin de l'amitié, le sentiment de la justice, le respect du mérite, la haine de la délation. Tout cela enveloppé de brutalité et de mauvaises manières, mais sain et franc. Il est donc entré dans la

vie avec la conviction que, là comme au collège, l'amitié était solide, que les premiers rangs appartenaient aux plus dignes, et que le mouchard, celui qui dénonce et ment, était méprisé et honni. Bien vite, il a dû en rabattre et une philosophie nouvelle s'est formée dans son esprit, sous la leçon journalière des faits.

Elle lui a montré, cette leçon, que de tous les sentiments humains l'amitié est le moins sûr, et que, plus que l'amour lui-même, il est traversé par l'égoïsme, que la justice est chaque jour violée, que souvent le mérite est un danger et la délation un moyen très employé de parvenir. Il compte les jalousies féroces et les haines basses qu'il a soulevées. Il se souvient des services qu'on ne lui a pas pardonnés et des circonstances où ses qualités lui ont nui. Les rancœurs amassées lui remontent aux lèvres comme un flot de fiel. Pour peu qu'il ait de courage devant sa pensée, il se fait sa large part dans tout le mal qu'il passe en revue. Il se dit qu'il n'a pas toujours été fidèle, juste et vrai, que, parfois, il n'a pas retenu sur ses lèvres ou sous sa plume le mot injuste ou faux qui pouvait blesser et nuire. Et pourtant, il est parmi les heureux!

Cependant, il faut écrire ce qu'il dira, sous le costume officiel, entre deux fanfares, sur l'estrade où le buste de la République se dresse au milieu des drapeaux. Il prend la plume et songe à son auditoire. Et voilà que, peu à peu, son amertume se dissipe et la mélancolie de sa pensée s'éclaircit. Pour parler à des jeunes gens, il se refait une âme

jeune. Il ne trouve rien de mieux que de reprendre ses idées d'autrefois, celles qu'il avait dans le vieux collège où il a grandi. Il affirme sa foi dans l'espérance et le courage, la justice et le bonheur.

<center>*
* *</center>

C'est donc qu'il se ment à lui-même? Non : il avait raison tout à l'heure et il a raison maintenant. Il ne dit pas à ces jeunes gens toute la vérité, mais il en dit une part. Puisque tout se définit par son contraire, le bien existe, comme le mal, et il est permis d'affirmer que, dans la lutte qui les met aux prises, les seules victoires vraies sont celles qu'il remporte, que ses défaites ne sont qu'apparentes et que, toujours, la raison finit par avoir raison.

Chaque homme apporte en naissant des germes de franchise et de courage que l'éducation fait lever et grandir. A vingt ans, ils sont formés. Dès lors, chacun de nous possède un trésor d'énergie, abondant ou médiocre, qu'il dépense au jour le jour. Diminuer cette somme de bien amassée au cœur de la jeunesse, flétrir par imprudence ou par envie la fleur de son espérance, lui cacher la part de vérité qui pousse à l'action et lui dévoiler celle qui décourage, cela serait un crime. Peu d'hommes sont capables de le commettre. Lorsqu'ils parlent de la vie devant la jeunesse, ils taisent leurs déceptions. En pareil cas, les plus désabusés parlent de confiance et les plus égoïstes de dévouement.

Jamais ce parti pris ne fut plus nécessaire qu'au temps présent. La génération qui arrive ne pèche point par excès de candeur. Plus libre et moins surveillée, elle voit de près, dès le collège, le train de la vie. A chaque instant, elle est lâchée dans la rue, et, même dans la famille, elle ne trouve plus guère ce respect et cette réserve que la sagesse antique recommandait devant l'enfant. Journaux et images, spectacles et conversations, tout lui enseigne de bonne heure le scepticisme, le laisser-aller et pis.

A ces dissolvants, l'éducation du collège oppose, tout le long de l'année, les exemples de vertu, de beauté et de vérité que les hommes d'autrefois ont laissés dans l'histoire et les livres. Quand vient le dernier jour, un hôte de marque prend place au milieu des maîtres habituels et s'efforce d'ajouter quelque chose à ce qu'ils ont enseigné. Lorsque sa parole est persuasive, c'est un grand bien dont l'effet est souvent profond et durable. Il remplit vraiment, ce jour-là, un service public. Voilà pourquoi, chaque année, le ministre de l'instruction publique trouve sans peine plusieurs centaines d'hommes de bonne volonté pour prendre part, de la sorte, à l'enseignement national.

*
* *

Je citais tout à l'heure Jouffroy; c'est que, désigné pour Charlemagne, je viens de feuilleter les vieux palmarès du lycée, et j'y ai retrouvé cette admirable

page sur la destinée humaine qui fut le testament du philosophe, en même temps que son chef-d'œuvre. Jouffroy était un psychologue pénétrant, un moraliste délicat et un penseur tourmenté par le scrupule du vrai; mais, deux fois dans sa vie, il fut un grand écrivain. La première, lorsqu'il raconta le drame dont son âme avait été le théâtre à l'École normale, ce duel tragique qui mit aux prises, une nuit d'hiver, son cœur et sa raison. Cette fois-là, il rencontrait le souvenir de Descartes et supportait à son honneur cette comparaison écrasante. La seconde, lorsqu'il disait aux lycéens de Charlemagne ce que la vie semble promettre et ce qu'elle tient. Il traçait alors un portrait de la jeunesse qui rappelait une page sublime de Bossuet. Les murs qui ont entendu de telles paroles en restent ennoblis pour toujours.

Plus près de nous, je rencontrais deux noms célèbres, l'un d'hier, l'autre d'aujourd'hui, ceux d'Edmond About et de Jules Lemaître. Eux aussi ont parlé à des jeunes gens un langage digne de tels orateurs.

Romancier et journaliste, About continuait le XVIIIe siècle et aimait son temps. Il entretenait ce foyer de vive lumière et de claire raison qu'alluma Voltaire; il parait d'une langue étincelante son instinct gaulois, son patriotisme, sa passion pour la liberté. C'était un ravissement de voir sous sa main le feu d'artifice s'allumer et lancer la flamme. Il en a tiré un à Charlemagne. Il y a fait l'histoire de sa génération, et, pour chacun de ses

camarades, il a trouvé le mot juste ou inattendu, malicieux ou flatteur, le trait qui caresse ou pique. Jamais il n'eut plus de verve et de bonne grâce ; jamais il n'écrivit d'article plus amusant; jamais aussi il ne fut plus ému. Il n'avait pas le cœur sec, bien s'en faut. Il aimait plusieurs choses d'un grand amour : je viens de nommer la patrie et la liberté ; il y faut joindre la famille et le pays natal. Son pays, à lui, était la Lorraine et il était devenu Alsacien. Mais enfin, la plume à la main, l'excès de sensibilité n'était pas son défaut. Pour son vieux Charlemagne, il eut des accents de tendresse. Il savait le prix de l'amitié et il rappela qu'il l'avait appris au collège ; il fit en quatre lignes un portrait charmant de Francisque Sarcey, dont le nom restera inséparable du sien dans la profession où ils ont excellé tous deux.

Puis, c'était Jules Lemaître qui s'asseyait dans le fauteuil doré. Le souple critique ne ressemble pas précisément au journaliste passionné qu'était About. Ils offrent, cependant, un trait commun. Jules Lemaître a, lui aussi, ce mérite assez rare d'aimer son temps. En l'aimant, il le comprend, et, en lui disant la vérité, il le charme. Sincère avec lui-même comme avec ses lecteurs, il les confesse en faisant son propre examen de conscience; il leur montre leur image, fidèle et amusante. Il leur apprend le prix de ce qu'il aime tant, de ce qui est peut-être le meilleur dans l'esprit du siècle, la tolérance intellectuelle. Il a défini cette tolérance devant ses auditeurs de Charlemagne et il s'est défini par la même occasion. Il leur a recommandé la volonté

de sentir par soi-même, la bonté sans duperie et l'ironie sans sécheresse, l'aversion pour les modes prétentieuses et les dogmatismes insolents. Tout cela, dans un français ondoyant et coulant, doux et léger, comme le fleuve et l'air de son pays.

Le genre qui produit de telles pages n'est donc pas stérile ; il peut être une forme utile et belle de l'éloquence. Les Jouffroy, les About et les Lemaître sont rares, mais quiconque a vécu et pensé se fait entendre avec profit par des jeunes gens, s'il leur dit sincèrement ce que l'expérience lui a appris : que la vie a un but, que l'égoïsme est chose non seulement vilaine, mais maladroite, et que, pour être heureux, le plus sûr moyen, si le bonheur existe, c'est de servir la justice et de chercher la vérité.

<div style="text-align:right">3 août 1896.</div>

LE MUSÉE DE L'ARMÉE

Le bonnet à poil dont parlait un jour François Coppée, ce bonnet qu'il a dans le cœur et qui se hérisse de satisfaction quand paraît un livre bien militaire, surtout un livre à images, va s'ébouriffer de plus belle, car, cette fois, il s'agit de tout un musée. Je reçois d'Édouard Detaille une lettre vibrante comme un bulletin de victoire : « Le Musée de l'Armée est fondé. Le décret va paraître. C'est au grand état-major général qu'il sera rattaché. Il sera installé aux Invalides, en face du Musée d'Artillerie. C'est un gros événement, qui va réjouir la *Sabretache*. Nous serions bien reconnaissants au *Figaro* et à vous si vous faisiez un bel article pour célébrer cette fondation. » Je m'empresse de le faire, l'article, et de dire aux lecteurs du *Figaro* ce qu'est la *Sabretache* et ce que va être le Musée de l'Armée.

A l'exposition de 1889, il n'y avait pas de section plus visitée que celle du ministère de la guerre et,

dans cette section, la partie rétrospective. Le public défilait avec stupeur devant les énormes canons qui allongeaient leurs volées sur les piles d'obus monstres, dernier mot de la science appliquée à la guerre, mais il s'arrêtait longuement devant les vitrines où brillaient d'un éclat pâli les uniformes et les armes d'autrefois : sabres d'honneur de la République, cuirasses trouées de l'Empire, décorations du maréchal Bessières, casquette du père Bugeaud. Au milieu, les propres reliques du dieu de la guerre : le petit chapeau de l'Empereur, prêté par Gérôme [1], et le harnachement de son cheval, prêté par Meissonier.

La plupart de ces objets appartenaient à des particuliers, qui les reprenaient l'exposition close. Ravis de leur réunion, les « bonnets à poil » furent navrés de leur dispersion. Cet ensemble offrait un vif intérêt pour l'histoire et pour l'art; il donnait une leçon

1. M. Gérôme a bien voulu me donner les renseignements suivants sur l'histoire de ce chapeau et la destination qu'il lui réserve : « Après la mort de l'Empereur, il est échu en partage à la reine Caroline, femme du roi Murat, qui l'a envoyé, avec une lettre que j'ai entre les mains, à M. de Mercey, à titre de souvenir, pour le remercier des services qu'il lui avait rendus. Il est devenu la propriété de M. de Mercey fils, qui a été directeur des Beaux-Arts sous le second Empire. A sa mort, il appartenait de droit au petit-fils, de qui je l'ai acquis. Il est donc venu de Sainte-Hélène dans la maison de M. de Mercey, jusqu'au jour où il est passé dans la mienne. Comme ce chapeau est un des plus intéressants, puisqu'il est le dernier, je n'ai pas voulu que cette relique du plus grand homme de notre pays fût galvaudée après moi et tombât dans des mains indignes. A cet effet, je l'ai légué à l'Institut, pour qu'il soit placé dans les collections de Chantilly, après avoir, bien entendu, demandé l'autorisation à M. le duc d'Aumale. »

permanente de courage et de patriotisme. Était-il possible de le reconstituer de façon définitive? Meissonier se donna tout entier à ce projet.

Le grand peintre avait toute autorité pour le faire aboutir. Il avait montré par des chefs-d'œuvre quelle énergie saisissante l'étude des documents originaux procure à l'évocation historique. Il avait suscité le mouvement qui, très vite, a renouvelé la peinture militaire par le réalisme. D'un casque, d'une poignée de sabre, de la couleur d'un habit il avait fait jaillir des visions d'épopée. Ainsi les artistes continuaient, par leurs moyens propres, l'œuvre de vérité dont Stendhal avait donné l'exemple à la littérature, en racontant la bataille de Waterloo avec les impressions d'un volontaire, d'une cantinière et d'un caporal.

Meissonier gagnait à son idée un groupe d'officiers, d'artistes et d'écrivains. Il donnait pour but à cette réunion de créer, avec le concours du ministère de la guerre, un musée de l'armée et la baptisait la *Sabretache*. Ce titre était vaillant et charmant; il bravait le ridicule et rappelait un des accessoires les plus expressifs de l'ancien uniforme. Battante et volante au flanc du cheval, la sabretache avait été l'insigne et le symbole de la cavalerie légère, de ce courage en tourbillon qui enlevait les hussards et les chasseurs de Lasalle et de Brack. Les autres corps la jalousaient et la disaient gênante. A quoi les cavaliers légers répondaient : « Elle ne gêne que ceux qui ne la portent pas. » Ils avaient raison : utile et coquette, elle était devenue glorieuse.

Meissonier ne présida pas longtemps la *Sabretache*. Il mourait en 1891. Mais il avait eu le temps d'intéresser le ministère de la guerre à son idée. Fort d'une illustration dont il avait pleine conscience, il avait mis le siège devant le ministère. Avec ses yeux de feu et sa barbe de dieu marin, ce petit homme était un terrible solliciteur. Neptune intimidait Mars. A la mort de son président, la *Sabretache* avait des promesses officielles. Elle avait aussi un commencement de collections et de bibliothèque, quelque argent produit par la cotisation de ses membres et une revue mensuelle, sur la couverture de laquelle figuraient ses armes parlantes, une sabretache couronnée de chêne et de laurier.

* * *

Meissonier aurait voulu, selon son habitude, emporter de haute lutte la création projetée. Il avait compté sans la sage lenteur des bureaux, aggravée par l'instabilité ministérielle. La diplomatie patiente, qui use l'obstacle par la continuité de l'effort, eût mieux valu. A Meissonier la *Sabretache* donnait pour successeur Édouard Detaille, son élève et son ami, le chef désormais de notre école de peintres militaires. En même temps, le ministre de la guerre, le général Loizillon, allant de l'avant, en bon cavalier, désignait, pour préparer la création du musée, un officier général en retraite, le général Vanson.

Avec ces deux hommes, l'œuvre devait aboutir.

Je voudrais, pour une fois, être un peu moins l'ami d'Édouard Detaille afin de dire avec plus d'autorité ce que valent en lui l'homme et l'artiste. Il est, par essence, un Français et un Parisien. Vivant et gai, il a l'esprit fin et le cœur chaud. Il manie avec une verve gamine cette plaisanterie où l'atelier, le boulevard et le salon mêlent leur franchise et leur ironie. Mais il prend nombre de choses au sérieux. D'abord son art, auquel il applique la précision et l'énergie, la science de la composition et la mesure, qualités nationales qu'il élève à un degré rare. Il a vu la guerre et elle lui a laissé une émotion profonde. Il a fait passer son propre frémissement dans les toiles où il raconte Reichshoffen et Champigny, l'élan furieux des premiers jours et la rage froide des derniers. Il a mis le sourire de Paris dans le spectacle martial du régiment qui passe,

> Avec son front sonore où battent vingt tambours,

et son cortège de gamins et de badauds. Un gentleman correct et avisé complète cet artiste et ce soldat. Detaille dirige avec tact et négocie avec souplesse. Il préside la *Sabretache* comme la Société des artistes français.

Pour M. le général Vanson, je suis plus à l'aise. Je le connais seulement comme lecteur du « Carnet de la *Sabretache* ». Je puis donc le juger avec toute l'indépendance du critique, et, au temps présent, elle n'a plus de limites. J'en profite pour lui dire tout net que ses courts articles, signés de simples initiales, sont des modèles de concision et de justesse.

Et aussi que j'admire la patience infatigable et l'espérance obstinée qui lui ont permis de supporter une longue série de déceptions sans un moment de doute sur le succès final.

A cette heure, le général touche au but et il est dans la joie, une joie réfléchie, qui se possède et raisonne. Jugez-en par cette lettre, qu'une heureuse indiscrétion me communique, car il ne l'écrivait ni pour le public ni pour moi. En voici la partie essentielle :

Il importe de disposer favorablement la presse et le public, en leur disant ce que nous désirons créer, c'est-à-dire un musée véritablement historique et non pas seulement pittoresque.

Deux salles du rez-de-chaussée présenteront d'ensemble l'histoire de nos différentes armées depuis Henri IV. Quatre salles au premier étage exposeront les uniformes successifs de chaque arme, par régiments. Tout cela avec beaucoup de portraits et de légendes explicatives.

Tel est le programme sommaire qui sera soumis au chef d'état-major général et à la Commission d'organisation.

Un détail, déjà fixé, et qui a son prix : tandis que le service, au Musée d'Artillerie, est fait par des canonniers, il sera fait, au Musée de l'Armée, par des invalides. Leur présence marquera le caractère du musée, en reliant la grande inspiration de Louis XIV au culte contemporain de nos vieilles traditions militaires.

Nous, la *Sabretache*, nous offrons dès à présent le legs Meissonier, la précieuse collection que le grand peintre, notre fondateur, avait réunie avec tant de soin et d'où il a tiré une part de ses chefs-d'œuvre. Le Dépôt de la guerre y joindra les peintures, dessins et esquisses de ses collections, c'est-à-dire une suite de documents historiques au premier chef.

Mais nous comptons ingénument sur le concours de tous les bons Français pour doter notre musée. Il ne peut se faire en un jour, parce que nous voulons le faire sérieux. Nous n'aurons l'argent et le reste que peu à peu. Il est impossible que des donateurs généreux et patriotes ne répondent pas à notre appel.

Nous chercherons beaucoup plus à réveiller nos grands souvenirs, pour entretenir l'esprit militaire de la nation, qu'à amuser le public par une exhibition de costumes et de bibelots. Mais, si l'on veut qu'il vienne et surtout qu'il nous aide, il faudra tâcher non seulement de l'édifier, mais de l'intéresser.

L'affaire principale est de commencer. Nous allons dessiner, pour ainsi dire, la trame du musée. Restera le soin de broder l'étoffe et d'y piquer des joyaux. Qu'on nous en donne!

Le général me pardonnera de livrer sa pensée au public, en petite tenue. Elle expose le but de l'œuvre avec plus de netteté que je n'aurais pu faire. En face du Musée d'Artillerie, qui raconte l'histoire de la féodalité et de la chevalerie, le Musée de l'Armée racontera l'histoire des armées nationales.

L'appel des organisateurs sera entendu. Que de reliques glorieuses et belles se perdent peu à peu! L'État seul peut les recueillir et les sauver. Les plus nombreuses familles disparaissent au bout de quelques générations; la France dure depuis des siècles. Le seul moyen de conserver les titres des ancêtres est de les confier à la garde de l'être abstrait qui fait la gloire de tous avec celle de chacun. Une pancarte de quelques lignes sera une récompense suffisante pour les donateurs.

*
* *

De tout temps et chez tous les peuples, l'art s'est ingénié à orner les armes et les vêtements de guerre. L'équipement militaire n'a pas cessé d'avoir une esthétique depuis qu'il est devenu de plus en plus sobre. Encore aujourd'hui, le fantassin et le cavalier, l'Artilleur et le marin offrent à l'art une profusion d'images éclatantes.

Le Musée d'Artillerie est le plus riche de l'Europe. On trouve ailleurs des pièces aussi parfaites, ou même supérieures, ainsi à l'*Armeria real* de Madrid, mais nulle part de séries aussi complètes et un ensemble aussi méthodique. Le Musée de l'Armée peut devenir aussi riche ; la seule crainte est qu'il le soit trop. En effet, l'armée française a toujours été fort capricieuse dans le choix de ses ajustements. Depuis l'institution des armées permanentes, l'humeur mobile des ministres, traduisant celle de la nation, s'est copieusement exercée sur le costume militaire. On connaît la boutade du grand Frédéric. Il avait formé une galerie de mannequins représentant les types des armées européennes ; celui de l'armée française restait nu : le roi attendait, pour l'habiller, le choix d'un uniforme définitif ou, tout au moins, durable.

Il y aura donc de très nombreux mannequins au Musée de l'Armée. Mais, si nombreux qu'ils soient, il sera facile d'en dégager quelques vues, fort simples et fort instructives, d'histoire et d'art.

Aux diverses époques, l'habit de guerre a la même forme générale que l'habit de paix, avec un caractère plus pratique et, aussi, des ornements d'un caractère symbolique. L'homme de guerre continue d'appliquer la vieille loi d'après laquelle, dans les civilisations avancées comme aux époques primitives, le combattant cherche à s'inspirer la confiance à lui-même et à effrayer l'ennemi. Il veut attester aux yeux sa force et son courage. De là les aigrettes et les panaches, les méduses et les dragons. En même temps, il ne lui suffit pas de l'éclat naturel que donne à ses armes, offensives ou défensives, le métal dont elles sont faites, fer ou cuivre. Il les veut ornées, pour agir sur l'œil et sur l'esprit. Le vêtement et l'armement des armées contemporaines, tout simplifiés qu'ils sont, traduisent le même besoin moral que le harnachement compliqué du guerrier grec des temps héroïques, du tigre chinois et de l'Indien des prairies.

L'uniforme imposé à toute l'armée et réglementé dans le détail date du temps de Louvois, c'est-à-dire de la première armée permanente dont le nombre ait imposé la nécessité de la règle et de l'économie. Plus l'habillement d'une armée reproduit un petit nombre de modèles, moins il est coûteux. Plus, aussi, la troupe est vêtue et tenue selon les mêmes ordonnances, mieux elle est dans la main d'un chef suprême. Voilà pourquoi le premier uniforme apparaît en France avec la première troupe vraiment réglée, ces archers de la grand'garde de Charles VII, qui sont représentés dans une des pré-

cieuses miniatures du livre d'heures que Jehan Fouquet peignit en 1455 pour messire Estienne Chevalier, trésorier général de France, et que M. le duc d'Aumale acquérait récemment pour le Musée de Chantilly. Comme aussi, les troupes aux costumes les plus riches et les plus réguliers étaient celles de la maison du roi.

Le costume militaire, sous Henri IV, retient encore beaucoup du harnais chevaleresque : sur le buffle, les pièces de fer brillent et protègent. Il se débarrasse peu à peu de celles-ci, à mesure que le progrès des armes à feu les rend moins utiles. Sous Louis XIII, le casque et la cuirasse sont eux-mêmes délaissés, malgré les efforts du roi pour maintenir l'armure complète. A cette époque, l'habit de guerre est sombre et semble refléter l'humeur triste de celui qui règle la mode. Seules, les dentelles noires et le jais brillant y mettent quelque lumière. Ajusté et solide, il conserve la marque d'un temps où les chevauchées et les rencontres étaient la vie normale. Sous Louis XIV, la guerre est déjà l'exception pour une société tranquille; de civile et journalière, elle est devenue étrangère et passagère. L'habit de guerre n'est que l'habit de cour ou de ville, complété par de larges bottes; comme à la chasse, le gentilhomme en campagne monte à cheval en descendant des carrosses où les dames suivent l'armée; la prise des villes fortes est ordonnée comme un hallali. Tout est ample et luxueux dans ce siècle, habits et perruques, chapeaux et hauts-de-chausse; le costume

militaire a l'ampleur brodée et enrubannée du costume civil. Sous Louis XV, le goût s'affine; il renonce à la noblesse pour l'élégance; de sérieux, il devient frivole. Les uniformes sont de couleurs claires et tendres; un corps de troupes est diapré comme un jardin, et une bataille ressemble à un ballet. L'influence du sérieux prussien, mis à la mode par le grand Frédéric, amortit l'éclat de cette gamme, et, aux approches de 1789, l'armée française a repris quelque sévérité d'aspect, malgré le « papillonnement » des corps spéciaux.

*
* *

Avec la Révolution, les trois couleurs passent de la cocarde sur l'uniforme. Pour des armées toujours en campagne, les costumes deviennent nécessairement simples et pratiques. Quelques corps de cavalerie sont les seuls à conserver un habillement de coupe, de couleur et de décoration voyantes; ainsi les hussards et les dragons. Ces exceptions sont traditionnelles et symboliques; le hussard doit une part de sa valeur à sa pelisse, le dragon à son casque enturbanné de peau tigrée et à crinière flottante. L'Empire, fondé sur la guerre et la gloire, a besoin d'élever le luxe militaire à son plus haut degré; les uniformes doivent être, pour l'œil et pour l'esprit, l'étalage éloquent de la force et de la splendeur impériales. Ce temps voit comme l'apothéose de l'uniforme. Avec les bonnets à poil et les

hautes guêtres, les buffleteries croisées et les panaches énormes, les pelisses fourrées et les dolmans chamarrés, les soldats se battent dans un arc-en-ciel de couleurs et un flamboiement d'éclairs, mais tout, dans ces uniformes brillants, a la solidité et le sérieux de ces soldats.

Après Waterloo, des temps nouveaux commencent pour les rois, les peuples et les armées. Le prestige monarchique va s'affaiblissant et avec lui la pompe dont il s'entourait. L'armée, de plus en plus nationale malgré les étiquettes changeantes, prend l'esprit pratique de la nation. L'uniforme s'allège et se simplifie; son esthétique évolue lentement vers une sobriété toujours plus marquée, à travers la Restauration, la monarchie de Juillet et le second Empire.

L'armée de 1870 est la dernière armée française où soit restée une trace de l'ancien luxe. Depuis la guerre fatale, l'uniforme ne reçoit plus que les ornements indispensables, ceux qui servent à distinguer les armes et les grades. Avec une armée recevant toute la population valide du pays, l'idéal de l'uniforme est l'économie. D'autant plus que, le costume civil se simplifiant lui aussi, le costume militaire suit, comme toujours, ses coupes et ses formes : tandis que le civil remplaçait l'habit par la redingote et la redingote par le veston, le soldat quittait le frac pour la tunique et la tunique pour la vareuse; le shako suivait la décadence du chapeau à haute forme. Les couleurs nationales persistent, mais foncées. Dans la guerre nouvelle,

il faut se dissimuler pour surprendre et donner peu de prise. Les ornements inutiles achèvent de disparaître et l'uniforme ne porte plus que des « distinctives ». Les restes de luxe superflu et d'ornement inutile n'en ont plus pour longtemps.

Telle est, dans ses grandes lignes, l'histoire que le Musée de l'Armée doit raconter en détail. Elle est une part de l'histoire générale et un chapitre d'esthétique. Outre l'enseignement que ce musée donnera pour tous à ce double point de vue, il faut qu'il soit une leçon pour ceux qui habillent l'armée contemporaine. Ils n'ont pas encore une notion bien nette des nécessités nouvelles; ils hésitent et cherchent. Il y a du trop et du pas assez dans la coiffure, le vêtement et la chaussure de l'armée nouvelle.

*
* *

Il se pourrait que le nouveau musée fût quelque peu raillé. On voit le thème : cette ferraille et cette friperie, des objets d'art! Puis les sophismes distingués ou brutaux, jeux d'esprit ou fureurs de sectaire, contre le militarisme.

J'ai essayé de montrer quel genre de beauté réalisait le costume de guerre. Aux ennemis de l'esprit militaire, il suffit de répondre que, tant qu'il y aura des hommes, la rivalité de leurs intérêts et de leurs passions fera de la guerre une loi fatale. L'exercice de cette loi s'adoucit, mais il ne cessera jamais. Pour vivre et se défendre, les hommes se groupent

en nations. Les nations ne se forment et durent que par la guerre.

En formulant à sa manière l'antinomie irréductible du bien et du mal, la guerre produit ce qu'il y a de plus noble dans la nature humaine : l'abnégation, le culte de l'honneur, le mépris de la mort. Les passementeries du costume militaire sont le signe visible de ces abstractions. Dans ces galons et ces épaulettes, il n'y a pas un fil qui ne soit trempé de sang.

Ce n'est donc pas la peine de s'émouvoir lorsque quelques esprits trop distingués invectivent ou raillent la guerre et l'uniforme, au nom de la philosophie ou de l'art. Ce sont les mêmes qui méditent des cravates capables d'exprimer le raffinement de leurs âmes et mettent une esthétique dans la coupe de leurs redingotes. Ils sont une infime minorité, et c'est un grand bonheur. Au temps où nous vivons et dans l'Europe dont nous sommes, avec les jalousies et les haines qui nous entourent, la vitalité de la France se mesurera longtemps encore à l'intensité de son esprit militaire.

24 septembre 1896.

« PATRIA NON IMMEMOR »

28 JANVIER 1871

Il y a aujourd'hui vingt-cinq ans, le 28 janvier 1871, Jules Favre signait à Versailles un armistice avec M. de Bismarck. Le même jour et à la même heure — six heures du soir, — le général Pourcet tirait devant Blois les derniers coups de canon de la guerre. Ces coups de canon, je les ai entendus.

Je revois, avec la précision aiguë de ces sortes de souvenirs, le petit cimetière de village près duquel ma compagnie avait pris position. Devant nous, entre quatre arbres qui l'encadraient comme les cierges d'un catafalque, gisait le cadavre d'un chasseur hessois, abattu par nos premières balles, au début de l'action. Tout jeune et imberbe, couché sur le dos, la tête rejetée en arrière par la saillie du sac, il regardait le ciel de ses yeux vitreux. Il appartenait à un bataillon amené en hâte de Tours par le chemin de fer. A la sortie du wagon, il était venu en courant occuper ce poste et, à peine

placé, il était tombé, le dernier jour de la guerre. A notre gauche, les batteries françaises tiraient sur le faubourg de Vienne et le pont de la Loire, avec le bruit strident que les pièces de bronze font sur la terre gelée. La ville et le fleuve répercutaient les détonations, et, en haut de l'amphithéâtre, le château des Valois regardait.

Vers cinq heures et demie, les troupes françaises abordaient le faubourg. En tête, un régiment de mobilisés piétinait sur place, tiraillant au hasard, tandis qu'un colonel à tournure de gentilhomme l'exhortait en phrases saccadées, sans parvenir à l'enlever sur la barricade qui fermait la route. Descendus de cheval, deux généraux se concertaient. L'un, maigre et sec, était le général Pourcet; l'autre, gros et court, le général de Chabron. Organisateur du seizième corps, au début de la campagne, Pourcet venait de former le vingt-cinquième, avec le même dévouement, puis, à force d'énergie, il l'avait conduit de Bourges à Blois. Cette marche, à elle seule, était déjà un grand effort et l'attaque de Blois une opération hardie : dans ce corps, l'infanterie ne savait pas manier ses armes, la cavalerie ne tenait pas à cheval et l'artillerie était servie par des mobiles. Avec ces éléments, il s'agissait d'enlever de front une position couverte par un grand fleuve et défendue par des troupes aguerries.

Les deux généraux appartenaient à la vieille armée; l'un était l'ancien chef d'état-major du maréchal Niel, l'autre l'ancien colonel des zouaves de Palestro. Ils regardaient avec une colère triste leurs soldats

d'occasion. Enfin, tous deux, menaçant et priant, invoquant l'honneur et jurant, parvenaient à former une colonne, plaçaient en tête une solide compagnie de chasseurs et conduisaient eux-mêmes l'assaut de la barricade. Ce fut court et beau. En quelques minutes, l'ennemi abandonnait la position et fuyait vers la Loire, la baïonnette dans les reins. Au moment où la tête de colonne française atteignait le pont, une explosion formidable l'arrêtait et la couvrait de débris : les Prussiens venaient de faire sauter une passerelle établie sur les premières arches, précédemment coupées. Il était six heures, et, à ce moment, Jules Favre et M. de Bismarck échangeaient leurs signatures.

C'était une victoire, toute petite, mais enfin une victoire, la première sur la Loire depuis Coulmiers, la dernière de la campagne. Il est bon de la rappeler aujourd'hui, d'autant plus que, dans la stupeur du désastre final, elle passa inaperçue. Les historiens de la guerre n'en parlent pas et Pourcet lui-même n'en a guère recueilli l'honneur. Sa mémoire reste attachée à un autre souvenir, éclatant et triste, tout à fait digne de cet homme de devoir, de ce soldat énergique et pessimiste. C'est le général Pourcet qui, trois ans plus tard, requérait contre Bazaine et prononçait cette admirable péroraison, que semble rythmer la sonnerie lente et grave, majestueuse comme une prière, qui s'étend sur les troupes au moment où le drapeau prend sa place dans les rangs : « Le drapeau parle à tous un langage ferme et limpide, entendu des plus humbles

comme des plus grands ; il faut le suivre tant qu'il avance, et, s'il tombe, le relever pour le porter plus loin : cela est simple et cela suffit. » Ce qu'il disait là, Pourcet l'avait fait. Ce drapeau tombé, il l'avait relevé et porté de Bourges à Blois [1] !

<center>*
* *</center>

Cependant, la nuit était venue. Sur l'autre rive de la Loire, joyeux d'avoir échappé à la poursuite française, les Prussiens poussaient des hourras et leurs clairons sonnaient la retraite, à l'endroit où les touristes pour Chambord montent aujourd'hui en voiture, sans plus songer à la guerre de 1870 qu'à la bataille de Pavie. De notre côté, on faisait la chasse aux prisonniers que la rupture du pont laissait entre nos mains. Ils se groupaient, résignés et mornes, le long du faubourg. De temps en temps, à la lueur de l'incendie qui achevait de détruire la passerelle, on en voyait quelques-uns filer comme des lièvres vers la campagne, et les sentinelles tiraient sur eux, par acquit de conscience.

Le faubourg regorgeait d'hommes et de chevaux. Il n'y avait bientôt plus ni un lit, ni une botte de paille, ni un morceau de pain. Vers sept heures,

[1]. Comme la plupart de nos généraux, Pourcet a raconté lui-même la part qu'il a prise à la guerre. Voir son livre : *Campagne sur la Loire (1870-1871). Les Débuts du 16ᵉ corps; le 25ᵉ corps*, 1874. C'est un récit de vérité, simple et franc, et là, comme dans le réquisitoire contre Bazaine, l'homme de guerre s'est affirmé remarquable écrivain.

par un froid noir, courbant le dos sous la bise et cherchant un gîte, deux petits soldats, tout jeunes, erraient de porte en porte. A chaque nouvelle tentative, ils étaient accueillis par des grognements furieux. Les occupants opposaient aux nouveaux venus une barrière insurmontable de bras et de jambes, de sacs et de couvertures. Les deux camarades arrivaient ainsi, comme des chiens perdus, à la lisière des champs. Recrus de fatigue, ils s'asseyaient contre une porte cochère, sans même y frapper, croyant cette maison pleine comme les autres, et résignés à passer la nuit, le ventre vide, sous l'abri qui les préservait un peu du vent glacé. Ils étaient du même pays et ils parlaient de leur village, avec ce mélange de plaisanterie, de résignation et d'espérance qui est la philosophie française.

Tout à coup, ils tombaient à la renverse, les jambes en l'air : la porte s'était ouverte derrière eux. Tandis qu'ils se relevaient, un paysan à grosse moustache les regardait, ahuri, une lanterne à la main. Derrière lui, une femme et deux jeunes filles se serraient en tas, saisies de peur et de curiosité. On s'expliqua vite. Le paysan et sa famille savaient la victoire des Français, mais l'éloignement les avait préservés de leur visite. Toute la soirée, les femmes étaient restées dans la cave, sursautant et criant à chaque coup de canon, tandis que l'homme, devant sa porte, regardait en connaisseur l'attaque du faubourg : il avait servi et ne craignait pas la poudre. La famille allait se coucher, lorsqu'elle avait entendu rire et se plaindre dans la nuit.

Souvent, au cours des derniers mois, de pareilles aventures n'avaient montré aux deux soldats, chez les paysans tourangeaux, berrichons ou blaisois, que mauvaise humeur et mine revêche. Cette fois, cela tournait mieux. En quelques minutes, ils étaient introduits dans la maison, débarrassés de leurs armes, installés devant un feu de sarments et munis d'une écuelle fumante. Le père allait chercher une bouteille de vouvray échappée aux recherches prussiennes, et l'ancien soldat buvait à la France avec ses hôtes, tout en leur racontant la bataille de l'Alma et l'héroïsme de Saint-Arnaud. On leur donnait ensuite un bon lit, où ils dormaient mal, car ils avaient perdu l'habitude d'être couchés au chaud et sur le doux. Cet accueil ne s'expliquait pas seulement par le patriotisme et la solidarité militaire : le fils de la maison servait dans les mobiles de Chanzy.

Le lendemain matin, nouvelle soupe, nouveau coup de vouvray, et en route! Pendant la nuit, la nouvelle de l'armistice était arrivée, et, par la faute de Jules Favre, ici comme dans l'Est, avec des circonstances moins tragiques, mais aussi humiliantes, il fallait abandonner le terrain conquis et, vainqueurs, battre en retraite. Les deux soldats et leur ancien pleurèrent ensemble : c'était la fin, Paris avait capitulé et la France déposait les armes. Tant d'efforts, de souffrances et d'illusions pour en venir là! Les trois femmes pleuraient aussi, mais de joie, car le fils et le frère allait revenir.

Des deux soldats ainsi recueillis, j'étais l'un. Mon

camarade d'alors a quitté la France : il enseigne le français et les mathématiques à Buenos-Ayres. Si le *Figaro* t'apporte ce souvenir, cher compagnon des mauvais jours, entends le merci que je t'adresse pour l'aide fraternelle que j'ai reçue de toi, depuis le moment où nous avions quitté le collège pour l'armée, jusqu'à celui où nous nous séparions, à Mehun-sur-Yèvre, pour ne plus nous revoir. Je vous l'adresse aussi, bonnes gens du faubourg de Vienne. Devenus des hommes, les deux enfants que vous avez préservés un soir du froid et de la faim n'ont pas oublié votre accueil. Vingt-cinq ans! Aujourd'hui, les jeunes filles d'alors sont des mères et leurs fils sont des soldats. Leur ont-elles parlé de l'année terrible et dit que leur grand-père buvait à la revanche, le matin du 29 janvier?

* * *

Ce ne sont plus les soldats de 1870 qui prendront cette revanche. Les plus jeunes d'entre eux ont dépassé la quarantaine, et, parmi leurs chefs, la plupart sont morts, comme Pourcet et Chabron. Encore quelques années, du demi-million d'hommes qui porta les armes en 1871, aucun ne sera plus en état de paraître virilement sur un champ de bataille. Les souvenirs qui font partie de leur être moral ne seront plus que de l'histoire pour l'armée de demain. Histoire toujours brûlante, mais enfin de l'histoire, c'est-à-dire chose impersonnelle et lointaine. Leurs

armes n'auront pas à venger une injure directe, mais celle de leurs pères, et ceux-ci songent avec tristesse à ce que le siècle nous a déjà montré : les Français et les Anglais alliés devant Sébastopol quarante ans après Waterloo, et les Russes accueillis avec enthousiasme par ce Paris qui avait vu les chevaux des Cosaques boire dans la Seine.

Mais non! Il n'y a ici rien de semblable et la question d'Alsace-Lorraine n'est pas de celles qui se terminent de la sorte. Les Anglais et les Russes n'occupent pas des provinces françaises. Aucun cri de reproche ne s'élevait en français le jour où nos soldats et nos marins fraternisaient avec les fils de nos anciens vainqueurs. La France plie toute sa population virile au métier des armes, parce qu'elle veut rester une grande nation, et, pour cela, elle doit se souvenir. L'armée nouvelle a le passé pour raison d'être.

Si l'âme française pouvait s'ouvrir à l'oubli, le partenaire de 1870 se chargerait de raviver sa mémoire. Il n'oublie rien, lui! En célébrant toutes ses victoires, le vainqueur rappelle aux vaincus toutes leurs défaites. Nos jeunes soldats ont entendu les hourras qui leur arrivaient par-dessus les Vosges. Ils notent tous ces anniversaires. Un seul les laisse indifférents, celui qui va venir le 10 mai prochain : la paix de Francfort n'a rien pacifié.

Historiens, poètes et artistes, tous ceux qui ont la charge du souvenir, n'ont pas failli à leur devoir. Les artistes surtout. Peintres et sculpteurs, ils entretiennent la flamme sacrée par leurs moyens à

eux, les plus clairs et les plus éloquents. Une fois vues, leurs œuvres ne peuvent plus s'oublier. Les tableaux d'Alphonse de Neuville et d'Édouard Detaille, les figures de Mercié, de Chapu, de Barrias et de Falguière, les médailles de Chaplain rappellent à tous les Français le devoir d'hier et celui de demain.

Entre toutes ces images, il n'en est pas de plus belles ni de plus significatives que les médailles. C'est ici un art sobre et juste comme le génie français. Il n'admet rien d'inutile ou d'inexpressif. Au cours de ces derniers mois, j'ai souvent regardé la *Défense de Paris*, de Chaplain. Elle parlait, car elle ne se tait jamais. Ces jours-ci, j'en recevais une de Roty. L'artiste entendait, lui aussi, le bruit incessant de fanfares que nous renvoyaient les échos d'Allemagne. Il a voulu leur répondre à sa manière et il s'est mis au travail. Le résultat, c'est une figure d'une indicible beauté : une tête de femme, aux traits énergiques et doux, couronnée de lauriers que recouvre un voile de deuil, et, de son œil clair, laissant tomber une larme. C'est la face, et comme devise, ces mots : *Patria non immemor*. Au revers, sous la date 1895, le coq gaulois chante à pleine gorge au soleil levant, au grand soleil qui remplit l'horizon et rayonne sur la plaine où la charrue va reprendre le sillon journalier. Il salue la terre de France, féconde en moissons et en hommes. Et les vers de Virgile célébrant son Italie remontent à la mémoire : *Salve, magna parens frugum, magna virum*.

Ni l'État, ni une ville, ni un particulier n'ont

commandé cette médaille à l'artiste. Il l'a faite pour lui-même et quelques amis. Je crois même savoir qu'il a pris ses mesures pour qu'elle ne tombe pas dans le commerce sous sa forme première. Il veut lui conserver son caractère d'hommage personnel à la patrie. J'estime qu'une telle commémoration remplace les fêtes que nous ne pouvons pas célébrer.

Après des milliers d'années, lorsque les musées de l'avenir recueilleront les témoignages artistiques de ce qui aura été la France et l'Allemagne, comme les musées d'aujourd'hui conservent les images votives d'Athènes et de Rome, je ne sais comment s'attestera l'orgueil allemand, mais je suis sûr que la médaille de Roty portera bon témoignage du souvenir français. Le peuple dont le génie a traduit de la sorte une pensée obstinée n'est pas en décadence : *Patria non immemor.*

FIN

TABLE DES MATIÈRES

	Pages
Le cardinal de Richelieu dans la littérature et l'art.....	1
Chardin et le *Bénédicité*.................................	15
Le plagiat littéraire : Beaumarchais et la princesse de Conti...	23
Barras et ses mémoires...................................	33
L'Impératrice Joséphine..................................	47
La dernière étape : Napoléon à l'île d'Aix, 7-15 juillet 1815.	55
Pour une tombe : Saint-Malo et Combourg..............	71
Madame Récamier et ses portraits......................	83
Rude à l'Arc de Triomphe................................	91
Confessions et correspondances romantiques...........	101
Prevost-Paradol..	109
Émile Augier...	119
Alexandre Dumas fils : l'homme........................	129
M. Victorien Sardou et l'opinion........................	151
Paul Bourget à l'Académie française...................	161
Le duc d'Aumale et Chantilly............................	171
Un évêque français : Mgr Grimardias..................	181
Trois générations de normaliens........................	191
Grandes et petites universités..........................	201

Léon Bonnat	209
Benjamin-Constant	215
Rodin	223
Got	237
Les Mounet; Mounet-Sully	245
Peints par eux-mêmes	264
Un début : M. Georges Hugo	271
La Jeunesse et M. La Jeunesse	284
Distributions de prix	294
Le Musée de l'Armée	301
Patria non immemor : 28 janvier 1871	315

Coulommiers. — Imp. P. BRODARD. — 1006-96.

LIBRAIRIE HACHETTE ET Cie

BOULEVARD SAINT-GERMAIN, 79, A PARIS

1896

ROMANS, NOUVELLES

ŒUVRES DIVERSES
Format in-16, broché.

1re SÉRIE, A 3 FR. 50 LE VOLUME

About (Edm.) : *Alsace* (1871-1872); 7e édition. 1 vol.
— *La Grèce contemporaine*; 11e édit. 1 vol.
— *Le turco.* — *Le bal des artistes.* — *Le poivre.* — *L'ouverture au château.* — *Tout Paris.* — *La chambre d'ami.* — *Chasse allemande.* — *L'inspection générale.* — *Les cinq perles;* 6e édit. 1 vol.
— *Madelon;* 11e édit. 1 vol.
— *Théâtre impossible;* 2e édit. 1 vol.
— *L'ABC du travailleur;* 5e édit. 1 vol.
— *Les mariages de province;* 9e édit. 1 vol.
— *La vieille roche :*
 1re partie : *Le mari imprévu;* 6e édit. 1 vol.
 2e partie : *Les vacances de la comtesse;* 5e édit. 1 vol.
 3e partie : *Le marquis de Lanrose;* 4e édit. 1 vol.
— *Le fellah;* 6e édit. 1 vol.
— *L'infâme;* 3e édit. 1 vol.
— *Le roman d'un brave homme;* 50e mille. 1 vol.

Barine (Arvède) : *Portraits de femmes* (Mme Carlyle. — George Eliot. — Une détraquée. — Un couvent de femmes en Italie au XVIe siècle. — Psychologie d'une sainte). 2e édit. 1 vol.
Ouvrage couronné par l'Académie française.
— *Essais et fantaisies.* 1 vol.
— *Princesses et grandes dames.* 3e édit. 1 vol.
— *Bourgeois et gens de peu.* 1 vol.

Bertin : *La Société du Consulat et de l'Empire.* 1 vol.

Cherbuliez (V.), de l'Académie française : *Le comte Kostia;* 14e édit. 1 v.
— *Prosper Randoce;* 5e édit. 1 vol.

Cherbuliez (V.) (suite) : *Paule Méré;* 6e édit. 1 vol.
— *Le roman d'une honnête femme;* 12e édit. 1 vol.
— *Le grand œuvre;* 4e édit. 1 vol.
— *L'aventure de Ladislas Bolski;* 8e éd. 1 vol.
— *La revanche de Joseph Noirel;* 5e édit. 1 vol.
— *Meta Holdenis;* 6e édit. 1 vol.
— *Miss Rovell;* 10e édit. 1 vol.
— *Le fiancé de Mlle Saint-Maur;* 5e éd. 1 vol.
— *Samuel Brohl et Cie;* 7e édit. 1 vol.
— *L'idée de Jean Têterol;* 6e édit. 1 vol.
— *Amours fragiles;* 4e édit. 1 vol.
— *Noirs et Rouges;* 8e édit. 1 vol.
— *La ferme du Choquard;* 8e édit. 1 v.
— *Olivier Maugant;* 6e édit. 1 vol.
— *La bête;* 8e édit. 1 vol.
— *La vocation du comte Ghislain;* 6e édit. 1 vol.
— *Une gageure;* 6e édit. 1 vol.
— *Le secret du précepteur;* 6e éd. 1 vol.
— *Après fortune faite;* 2e édit. 1 vol.
— *Profils étrangers;* 2e édit. 1 vol.
— *L'Espagne politique* (1868-1873). 1 v.
— *L'art et la nature.* 1 vol.

Du Camp (M.), de l'Académie française : *Paris, ses organes, ses fonctions, sa vie;* 8e édit. 6 vol.
— *Les convulsions de Paris;* 7e édit. 4 vol.
— *La charité privée à Paris;* 5e édit. 1 vol.
— *La croix rouge de France.* 1 vol.
— *Souvenirs littéraires.* 2 vol.
— *Le crépuscule;* 2e édit. 1 vol.

Dugard (M.). *La société américaine.* 2e édit. 1 vol.

Duruy (G.) : *Andrée;* 9e mille. 1 vol.
— *Le garde du corps;* 9e mille. 1 vol.

COLLECTIONS A 3 FR., 2 FR., ET 1 FR. LE VOLUME

Duruy (G.) (suite) : *L'unisson;* 12ᵉ mille. 1 vol.
— *Victoire d'âme;* 7ᵉ mille. 1 vol.
Énault (L.) : *Jours d'épreuves.* 1 vol.
— *La tresse bleue.* 1 vol.
— *Pour un..* 1 vol.
Ferry (G.) : *Le coureur des bois;* 13ᵉ éd. 2 vol.
— *Costal l'Indien;* 6ᵉ édit. 1 vol.
Filon (A.) : *Amours anglais.* 1 vol.
— *Contes du centenaire.* 1 vol.
— *Violette Mérian;* 2ᵉ édit. 1 vol.
— *Le chemin qui monte.* 1 vol.
— *Mérimée et ses amis.* 1 vol.
Houssaye (A.) : *Le violon de Franjolé.* 1 vol.
Liégeard (S.) : *Les grands cœurs,* poésies. 1 vol.
— *Au caprice de la plume.* 1 vol.
— *Rêves et combats.* 1 vol.
Maulde-la-Clavière (de) : *Les Mille et une Nuits d'une ambassadrice sous Louis XIV.* 1 vol.

Mézières (A.), de l'Académie française. *Hors de France;* 2ᵉ édit. 1 vol.
— *En France;* 2ᵉ édit. 1 vol.
Michelet (J.) : *L'insecte;* 11ᵉ édit. 1 vol.
— *L'oiseau;* 17ᵉ édit. 1 vol.
Millet (P.) : *La France provinciale.* Vie sociale. — Mœurs administratives. 1 v.
— *Souvenirs des Balkans.* 1 vol.
Poradowska (Mme Marguerite) : *Marylka.* 1 vol.
Ralston : *Contes populaires de la Russie.* 1 vol.
Saintine (X.-B.) : *Le chemin des écoliers;* 4ᵉ édit. 1 vol.
— *Picciola;* 51ᵉ édit. 1 vol.
— *Seul!* 6ᵉ édit. 1 vol.
Valbert : *Hommes et choses d'Allemagne.* 1 vol.
— *Hommes et choses du temps présent.* 1 vol.
Verconsin : *Saynètes et comédies.* 2 vol.

2ᵉ SÉRIE, A 3 FR. LE VOLUME

Du Mesnil (A.) : *Souvenirs de lectures.* 1 vol.
Erckmann-Chatrian : *L'ami Fritz;* 13ᵉ édition. 1 vol.
Tolstoï (comte) : *La guerre et la paix* (1805-1820). Roman historique traduit par une Russe; 7ᵉ édit. 3 vol.

Tolstoï (comte) (suite) : *Anna Karénine.* Roman traduit du russe; 7ᵉ édit. 2 vol.
— *Les Cosaques.* — *Souvenirs du siège de Sébastopol,* traduit du russe; 3ᵉ édit. 1 vol.
— *Souvenirs.* 2ᵉ édit. 1 vol.

3ᵉ SÉRIE, A 2 FR. LE VOLUME

About (Edm.) : *Germaine;* 63ᵉ mille. 1 vol.
— *Le roi des montagnes;* 78ᵉ mille. 1 v.
— *Les mariages de Paris;* 82ᵉ mille. 1 vol.
— *L'homme à l'oreille cassée;* 51ᵉ mille. 1 vol.
— *Maître Pierre;* 11ᵉ édit. 1 vol.
— *Tolla;* 55ᵉ mille. 1 vol.
— *Trente et quarante.* — *Sans dot.* — *Les parents de Bernard;* 46ᵉ mille. 1 vol.

Énault (L.) : *Histoire d'amour.* 1 vol.
Erckmann-Chatrian : *Contes fantastiques;* 5ᵉ édit. 1 vol.
Gérard (J.) : *Le tueur de lions;* 13ᵉ édit. 1 vol.
Joliet (Ch.) : *Mille jeux d'esprit;* 4ᵉ édit. 1 vol.
— *Nouveaux jeux d'esprit.* 1 vol.
Zaccone : *Nouveau langage des fleurs,* avec 12 gravures en couleur. 1 vol.

4ᵉ SÉRIE, A 1 FR. LE VOLUME

Achard (A.) : *Les vocations.* 1 vol.
— *La chasse à l'idéal.* 1 vol.
— *Les chaînes de fer.* 1 vol.
— *Maxence Humbert.* 1 vol.
— *Olympe de Mézières.* — *Le mari de Delphine.* 1 vol.
— *Yerta Slovoda.* 1 vol.
Arnould (A.) : *Les trois poètes.* 1 vol.

Bernardin de Saint-Pierre : *Paul et Virginie.* 1 vol.
Berthet (Élie) : *Les houilleurs de Polignies;* 7ᵉ édit. 1 vol.
Chapus (E.) : *Le turf;* 2ᵉ édit. 1 vol.
Charnay (D.) : *Une princesse indienne avant la conquête.* Roman historique. 1 vol.

Charnay (D.) (suite) : *A travers les forêts vierges*. 1 vol.
Daudet : *Histoire de la Restauration*. 1 vol.
Deschanel : *Physiologie des écrivains et des artistes*, ou Essai de critique naturelle. 1 vol.
Énault (L.) : *Christine*; 13e édit. 1 vol.
— *Pêle-Mêle*, nouvelles ; 2e édit. 1 vol.
— *Histoire d'une femme* ; 6e édit. 2 vol.
— *Alba*; 9e édit. 1 vol.
— *Hermine* ; 8e édit. 1 vol.
— *La vierge du Liban* ; 5e édit. 1 vol.
— *Cordoval*. 1 vol.
— *Les perles noires* ; 3e édit. 2 vol.
— *La rose blanche*; 6e édit. 1 vol.
— *L'amour en voyage*; 7e édit. 1 vol.
— *Nadèje* ; 9e édit. 1 vol.
— *Stella*; 6e édition. 1 vol.
— *Un amour en Laponie* ; 2e édit. 1 vol.
— *La vie à deux* ; 4e édit. 1 vol.
— *Irène* ; 2e édit. 1 vol.
— *En province* ; 2e édit. 1 vol.
— *Olga* ; 3e édit. 1 vol.
— *Un drame intime* ; 3e édit. 1 vol.
— *Le roman d'une veuve*; 4e édit. 1 vol.
— *La pupille de la Légion d'honneur*; 4e édit. 2 vol.
— *La destinée* ; 3e édit. 1 vol.
— *Le baptême du sang* ; 2e édit. 2 vol.
— *Le secret de la confession* ; 3e édit. 2 v.
— *La veuve* ; 2e édit. 1 vol.
— *L'amour et la guerre*. 2 vol.
— *Le châtiment* ; 2e édit. 1 vol.
— *Valneige* ; 2e édit. 1 vol.
— *Le château des anges*. 1 vol.
— *Le sacrifice*. 1 vol.
— *Tragiques amours*. 1 vol.
— *Le mirage*. 1 vol.
Féval (P.) : *Le mari embaumé*. 2 vol.
Guizot (F.) : *L'amour dans le mariage* ; 12e édit. 1 vol.
— *Édouard III et les Bourgeois de Calais*. 7e édit. 1 vol.
Houssaye (Arsène) : *Galerie de portraits du dix-huitième siècle* :
 Poètes. — Romanciers. — Philosophes. 1 vol.
 Sculpteurs. — Peintres. — Musiciens. 1 v.
Las Cases : *Souvenirs de l'Empereur Napoléon Ier* ; 6e édit. 1 vol.
La Vallée (J.) : *La chasse à tir en France* ; 5e édit. 1 vol.
— *La chasse à courre en France* ; 4e éd. 1 vol.
Marchand-Gerin (Eug.) : *La nuit de la Toussaint. — I cantatore*. 1 vol.
Marco de Saint-Hilaire (E.) : *Anecdotes du temps de Napoléon Ier*. 1 vol.

Marmier (X.), de l'Académie française : *En Alsace* ; 2e édit. 1 vol.
— *Gazida*, fiction et réalité. 1 vol.
 Ouvrage couronné par l'Académie française.
— *Hélène et Suzanne*. 1 vol.
— *Le roman d'un héritier* ; 2e édit. 1 vol.
— *Les fiancés du Spitzberg* ; 4e édit 1 vol.
 Ouvrage couronné par l'Académie française.
— *Lettres sur le Nord* ; 6e édit. 1 vol.
— *Mémoires d'un orphelin* ; 2e éd. 1 vol.
— *Sous les sapins*, nouvelles du Nord. 1 vol.
— *De l'est à l'ouest*. 1 vol.
— *Les voyages de Nils à la recherche de l'idéal*. 1 vol
— *Les âmes en peine*, contes d'un voyageur. 1 vol.
— *En pays lointains*. 1 vol.
— *Les hasards de la vie* ; 2e édit. 1 vol.
— *Un été au bord de la Baltique* ; 2e édit. 1 vol.
— *Histoire d'un pauvre musicien*. 1 vol.
— *Nouveaux récits de voyage*. 1 vol.
— *Contes populaires de différents pays*, recueillis et traduits. 1 vol.
— *Nouvelles du Nord*. 1 vol.
— *Légendes des plantes et des oiseaux*. 1 vol.
— *A la maison*. 1 vol.
— *A la ville et à la campagne*. 1 vol.
— *Passé et Présent*. 1 vol.
— *Voyages et littérature*. 1 vol.
— *A travers les tropiques*. 1 vol.
— *Au Nord et au Sud*. 1 vol.
Mas (de) : *La Chine*. 2 vol.
Michelet (Mme) : *Mémoires d'une enfant*. 1 vol.
Poradowska (Mme Marguerite). *Demoiselle Micia*. 1 vol.
— *Les filles du pope*. 1 vol.
 Ouvrages couronnés par l'Académie française.
Renaut (E.) : *La perle creuse*. 1 vol.
Reybaud (Mme Charles) : *Espagnoles et Françaises*. 1 vol.
Topffer (R.) : *Nouvelles genevoises*. 1 vol.
— *Rosa et Gertrude*. 1 vol.
— *Le presbytère*. 1 vol.
— *Réflexions et menus propos d'un peintre genevois*, ou Essai sur le beau dans les arts. 1 vol.
Trognon ; *Histoire de France*. 5 vol.
Viardot (L.) : *Souvenirs de chasse* ; 7e édit. 1 vol.
Viennet : *Épîtres et satires*. 1 vol.
Wailly (Léon de) : *Angélica Kauffmann*. 2 vol.

5ᵉ SÉRIE

PETITE BIBLIOTHÈQUE DE LA FAMILLE

Format petit in-16, broché.

A 2 FR. LE VOLUME

La reliure en percaline gris-perle, tranches rouges, se paye en sus 50 c.

Champol : *En deux mots.* 1 vol.

Dombre (R.) : *La garçonnière.* 1 vol.

Fleuriot (Mlle Z.) : *Tombée du nid ;* 4ᵉ édit. 1 vol.
— *Raoul Daubry*, chef de famille; 3ᵉ édit. 1 vol.
— *L'héritier de Kerguignon;* 3ᵉ édit. 1 v.
— *Réséda;* 11ᵉ édit. 1 vol.
— *Ces bons Rosaëc!* 3ᵉ édit. 1 vol.
— *La vie en famille;* 9ᵉ édit. 1 vol.
— *Le cœur et la tête;* 2ᵉ édit. 1 vol.
— *Au Galadoc.* 1 vol.
— *De trop;* 2ᵉ édit. 1 vol.
— *Le théâtre chez soi.* Comédies et proverbes; 2ᵉ édit. 1 vol.
— *Sans beauté;* 18ᵉ édit. 1 vol.
— *Loyauté;* 2ᵉ édit. 1 vol.
— *La clef d'or;* 8ᵉ édit. 1 vol.
— *Bengale.* 1 vol.
— *La glorieuse.* 1 vol.
— *Un fruit sec.* 1 vol.
— *Les Prévalonnais.* 1 vol.

Fleuriot-Kérinou : *De fil en aiguille.* 1 vol.

Girardin (J.) : *Les théories du docteur Wurtz.* 1 vol.

Girardin (J.) (suite) : *Miss Sans-Cœur;* 5ᵉ édit. 1 vol.
— *Les braves gens.* 1 vol.
— *Mauviette.* 1 vol.

Giron (Aimé) : *Braconnette.* 1 vol.

Leo Dex : *Vers le Tchad.* Voyage aérien au long cours. 1 vol.

Marcel (Mme J.) : *Le Clos Chantereine.* 1 vol.

Nanteuil (Mme de) : *Les élans d'Elodie.* 1 vol.

Verley : *Une perfection.* 1 vol.
Ouvrage couronné par l'Académie française.
— *Dernier rayon.* 1 vol.

Wiele (Mme Van Je) : *Filleul du roi!* mœurs bruxelloises. 1 vol.

Witt (Mme de), née Guizot : *Tout simplement;* 2ᵉ édit. 1 vol.
— *Reine et maîtresse.* 1 vol.
— *Un héritage.* 1 vol.
— *Ceux qui nous aiment et ceux que nous aimons.* 1 vol.
— *Sous tous les cieux.* 1 vol.
— *A travers pays.* 1 vol.
— *Vieux contes de la veillée.* 1 vol.
— *Regain de vie.* 1 vol.
— *Contes et légendes de l'Est.* 1 vol.
— *Les chiens de l'Amiral.* 1 vol.
— *Sur quatre roues.* 1 vol.
— *Mont et manoir en Normandie.* 1 vol.

D'autres volumes sont en préparation.

www.ingramcontent.com/pod-product-compliance
Lightning Source LLC
Chambersburg PA
CBHW071620220526
45469CB00002B/417